겸재의 한양 진경

가헌(嘉軒) 최완수(崔完秀) 선생은 진경시대 문화 연구의 대가이자 겸재 정선, 추사 김정희 연구의 일인자이다. 1942년 충남 예산에서 출생하였으며, 서울대 사학과를 졸업하였다. 1965~1966년 국립박물관을 거쳐, 1966년부터 지금까지 간송미술관 연구실장, 한국민족미술연구소 소장으로 연구에 매진하고 있다. 그동안 서울대 인문대 국사학과, 서울대 미대 회화과 및 대학원(1975년부터 1992년까지 17년 연속), 연세대(1976년부터 2015년까지 39년 연속)·이화여대·동국대·중앙대·용인대·국민대 및 대학원에서 강의하였다.

저서로 『추사집(秋史集)』(1976), 『김추사연구초(金秋史研究艸)』(1976), 『그림과 글씨』(1978), 『불상연구(佛像研究)』(1984), 『겸재(謙齋) 정선(鄭敾) 진경산수화(眞景山水畵)』(1993), 『명찰순례(名刹巡禮)』(전 3권, 1994), 『우리문화의 황금기 진경시대』(전 2권, 1998), 『조선왕조 충의열전』(1998), 『겸재를 따라가는 금강산 여행』(1999), 『겸재의 한양진경』(2004), 『한국불상의 원류를 찾아서』(전 3권, 2007), 『겸재(謙齋) 정선(鄭敾)』(전 3권, 2009), 『추사집(秋史集)』(2014), 『추사 명품(秋史 名品)』(2017)이 있으며, 주요 논문으로 「간다라 불의고(佛衣攷)」, 「석가불정도설(釋迦佛幀圖說)」, 「겸재(謙齋) 정선(鄭敾)」, 「겸재진경산수화고(謙齋眞景山水畵考)」, 「추사실기(秋史實紀)」, 「추사서파고(秋史書派考)」, 「비파서고(碑派書考)」, 「한국서예사강(韓國書藝史綱)」, 「추사(秋史) 일파(一派)의 글씨와 그림」, 「현재(玄齋) 심사정(沈師正) 평전(評傳)」, 「우암(尤庵) 당시의 그림과 글씨」, 「고덕면지총사(古德面誌總史)」 등이 있다.

겸재의 한양진경

초판 1쇄 발행 2018년 9월 15일

지은이 | 최완수
펴낸이 | 조미현

편집주간 | 김현림
디자인 | 김효창
인쇄 | 삼성문화인쇄

펴낸곳 | (주)현암사
등록 | 1951년 12월 24일 · 제10-126호
주소 | 04029 서울시 마포구 동교로12안길 35
전화 | 02-365-5051 · 팩스 | 02-313-2729
전자우편 | editor@hyeonamsa.com
홈페이지 | www.hyeonamsa.com

ISBN 978-89-323-1940-7 03650

이 도서의 국립중앙도서관 출판예정도서목록(CIP)은 서지정보유통지원시스템 홈페이지(http://seoji.nl.go.kr)와 국가자료공동목록시스템(http://www.nl.go.kr/kolisnet)에서 이용하실 수 있습니다. (CIP제어번호: CIP2018027558)

겸재의 한양 진경

최완수 지음

현암사

2004년 6월에 동아일보사 출판부에서 『겸재의 한양 진경』 1책을 고급판과 보급판으로 동시에 출간하자 가을이 되기 전에 매진되는 이상 현상이 일어났다. 600년 도읍지인 한양 서울의 명승명소를 진경산수화의 대성자인 겸재(謙齋) 정선(鄭敾, 1676~1759)이 스스로 창안한 진경산수화법으로 그린 그림들만 모아놓은 책이기 때문이었다.

진경산수화법이란 우리 국토가 세계에서 가장 아름답다는 전제 아래 토산(土山, 흙산)과 암산(岩山, 바위산)이 적당히 어우러진 우리 국토의 아름다운 산천을 소재로 음양 조화(陰陽調和)와 음양 대비(陰陽對比)의 『주역(周易)』 원리에 따라 화면을 구성하는 독특한 고유 화법이다.

수풀이 우거진 토산을 음(陰)으로 파악하고 암산 절벽의 수직 암봉을 양(陽)으로 파악하여 토산은 중국 남방화법의 특징적 기법인 묵법(墨法)으로, 골산(骨山) 암봉(岩峯)은 중국 북방화법의 특징적 기법인 필법(筆法)으로 처리하여 중국의 남·북방 화법을 한 화면에서 이상적으로 통합해놓은 것이기도 하다.

결국 보편적인 세계성으로 독자적인 고유성을 창안해낸 궁극의 화법이라 할 수 있다. 철저한 사생을 바탕으로 원리론적인 재구성을 통해 극사실성을 추구했기 때문에 실사(實寫)와 함축이 조화를 이루어 조선 고유색이 최고조에 이르고 보편적 예술성이 극대화된 화법이었다.

이런 최고 수준의 진경산수화에 역사, 지리, 인물, 시문(詩文), 서화(書畫), 종교, 이념 등 인문학 지식을 총동원한 해설을 첨가했으니 한양 서울의 명승명소 안내서로 어찌 소문이 나지 않겠는가. 삽시간에 절판될 수밖에 없었다.

그래서 바로 재판을 준비하던 중 동아일보사에서 대폭 인사이동이 진행되어 신문사 출판부 특성에 따라 재판이 무산되고 독자들의 재판 독촉 전화에 시달리던 필자도 『겸재 정선(謙齋 鄭敾)』 3책(2009, 현암사), 『추사집(秋史集)』 1책(2014, 현암사), 『추사 명품(秋史 名品)』 1책(2017, 현암사) 등 대형 미술사 연구서 출판에 정신을 파느라 『겸재의 한양 진경』 재판 건은 잠시 잊고 지냈다.

그런데 『추사 명품』의 출판을 끝내고 나자 정병삼(鄭炳三)·유봉학(劉奉學)·이세영(李世永)·지두환(池斗煥)·조명화(曹明和)·송기형(宋起炯)·강관식(姜寬植)·방병선(方炳善)·이승철(李承哲) 교수와 백인산(白仁山)·오세현(吳世炫)·탁현규(卓賢奎)·김민규(金玟圭)·김동욱(金東昱) 등 측근 제자들이 기왕의 절판된 저서를 재판해야 한다는 의견을 제시한다.

옳다고 생각하여 우선순위를 정하자 하니 『겸재의 한양 진경』이 제일 순위로 떠올랐다. 요즘 한양 도성 및 북촌, 서촌, 낙산, 남산 등 역사 유적 탐방이 젊은이들의 최대 관심사가 되고 서울을 둘러싼 한강 변의 명승도 유람선을 타고 돌아보게 되었으니 진경시대의 옛 모습과 그 해설이 담긴 『겸재의 한양 진경』은 그 안내서로서 안성맞춤이라는 것이다.

이에 3대째 인연을 맺어오면서 최근 필자의 대형 미술사 연구서 출판을 감당해낸 현암사의 조미현 사장에게 그 재판을 맡아주도록 부탁하였다. 그리고 2017년, 2018년으로 이어지는 그 혹독한 겨울 추위를 무릅쓰고 두 달 동안 책상을 지키고 앉아 초판 원고를 놓고 꼼꼼히 교정을 보아나갔다.

수정할 부분도 적지 않았고 보충할 부분도 군데군데 눈에 띄었다. 14년 동안 겸재 연구를 쉬지 않은 결과라고 생각하며 다행스러워했다. 이도 부족하여 14. 은암회방연(隱巖回榜宴), 15. 북원기로회(北園耆老會), 30. 서교전의(西郊餞儀), 59. 시화환상간(詩畫換相看) 4항목은 새로 넣었다.

겸재가 그린 한양 진경 72폭을 62항목으로 나눠 해설하니 200자 원고지 1,250매에 이르렀다. 적지 않은 분량이다. 그러나 들고 다니며 보는 데는 크게 불편하지 않을 것이다. 250여 년 전 진경시대의 그림 같은 한양 서울의 모습을 겸재 친필의 진

경산수화로 현장을 확인하면서 해설을 읽고 오늘과 비교해보면 우리 문화에 대한 자부심으로 가슴 벅차오르는 감동을 맛볼 수 있지 않을까 한다.

이번 교정 이기와 전산 작업은 김동욱 연구원이 전담하였다. 고맙게 생각한다. 그림의 배열에서 가로세로가 일정치 않아 배분이 쉽지 않고 초판의 체제를 가능한 한 그대로 유지해줄 것을 요청해서 편집상 제약이 적지 않았을 터인데 이를 극복하여 점잖고 품위 있는 책을 만들어내었다. 김현림 주간과 김효창 실장 등 편집진들에게 사의를 표하고 조미현 사장의 후의에 감사한다.

사진 촬영은 고(故) 김해권(金海權) 교수가 전담했는데 고인이 되고 말았다. 노고에 감사하며 명복을 빈다.

이 모든 일들은 고(故) 간송(澗松) 전형필(全鎣弼) 선생의 유지(遺志)를 받들어 우리 전통문화를 연구하는 작업의 일환으로 간송미술관(澗松美術館)의 한국민족미술연구소(韓國民族美術研究所)에서 이루어진 것이다. 선생의 기대에 크게 어긋나지 않았으면 다행이겠다. 간송미술문화재단 전영우(全暎雨) 이사장과 간송미술관 전인건(全寅建) 관장의 성원에도 감사드린다. 자료 사용을 허락해주신 국립중앙박물관을 비롯한 공·사립 박물관과 미술관 및 개인 소장가 여러분들께 깊이 감사드린다.

2018년 무술(戊戌) 4월 12일 갑술 (甲戌)

보화각에서

가헌(嘉軒) 최완수(崔完秀) 씀

서울은 풍수지리에서 말하는 명당(明堂)의 조건을 완벽하게 갖춘 천하제일 명당이라 한다. 삼각산이 조산(祖山)이 되고 백악산이 현무가 되며 낙산이 청룡, 인왕산이백호, 남산이 주작이 되어 거대한 비단주머니꼴을 하고 있다. 그 위에 동쪽의 안암산, 서쪽의 안산, 남쪽의 관악산이 한 겹 더 둘러싸서 겹주머니 형태를 보이고 있으니 천연의 요새라 하지 않을 수 없다.

물길을 보면 한반도 안에서 제일 큰 강인 한강이 동북쪽에서 흘러와 서울 남쪽을 휘감아 돌며 서북쪽으로 흘러가 바다에 이른다. 천연의 해자(垓字)가 동·남·서 3면을 에워싼 형국이다.

이런 지리적 요건을 갖추기도 쉽지 않은데, 삼각산으로부터 내려온 산맥 전체가백색 화강암으로 이루어져서 백악산, 인왕산, 낙산이 모두 한 덩이 거대한 흰빛 바위인 듯 솟구쳐 올라 있다.

그러니 그 사이사이에 펼쳐진 계곡은 기암절벽과 맑고 깨끗한 물, 그리고 솔숲 등수목과 어우러지면서 그 아름다움을 절정으로 끌어올려 놓는다.

뿐만 아니라 이런 산줄기와 시냇물들이 3면을 휘감아나가는 한강과 마주치면서갖가지 낭떠러지와 산등성이, 모래벌판, 모래섬 등을 만들어내었다. 이에 한양 서울의 강산풍광 역시 천하제일이 될 수밖에 없었다.

조선 태조 3년(1394) 갑술에 한양 천도가 결정된 이후 조선왕조 500년 동안, 또조선왕조 멸망 이후 근 100년 세월 동안 한양이 서울이 될 수밖에 없었던 이유가 여기에 있었다. 그사이 이 서울에서는 조선 전기 외래문화와 후기 고유문화의 초창과절정, 쇠퇴를 차례로 겪었고 일제 강점기 이후에는 식민 문화에 압도당하는 고통을

받기도 했다.

그 과정에서 한양 서울의 경관에 대한 가치관은 시대마다 달라졌으니 조선성리학 이념이 주도하던 조선 후기 진경시대(1675~1800)에는 우리 문화가 세계 제일이라는 자존 의식에 따라 한양 서울의 주변 경치도 세계 제일이라는 확신 아래 그 아름다움을 가꿔나가면서 시와 그림으로 당당하게 이를 사생해내었다.

반면 조선왕조가 멸망하고(1910) 일제 강점기로 이어지면서부터는 한양 서울의 지리적 요건은 물론 그 경관의 아름다움에 대한 배려조차 전적으로 도외시되기 시작했다. 이로부터 개발이라는 미명 아래 서울의 경관은 무차별적으로 파괴되었다. 그 결과 오늘에 이르러서는 600년 국도(國都)로 군림해온 천하제일 명당의 수려한 경관은 대부분 파괴되어 그 흔적조차 가늠해보기 어렵게 되었다.

그러나 우리는 이 한양 서울을 수도로 정한 이후 이곳에서 600년 동안 문화를 일궈오는 중에 진경시대와 같은 고유문화 절정기를 숙종(재위 1675~1720)에서부터 정조(재위 1777~1800) 때까지 125년 동안이나 누릴 수 있었다. 이 때문에 그 시기에 이 한양 서울의 아름다운 경관을 진경산수화로 그려 남기게 되었다. 그래서 우리는 지금도 한양 서울의 당시 모습을 생생하게 눈으로 확인할 수 있다.

이런 작업은 진경문화 창달의 선두 대열에 섰던 세대인 겸재(謙齋) 정선(鄭敾, 1676~1759)으로부터 시작되어 이를 마무리 짓는 단원(檀園) 김홍도(金弘道, 1745~1806)와 혜원(蕙園) 신윤복(申潤福, 1758~1815경) 세대 사이에서 주로 전개되었다. 그중에서도 자신들이 살고 있는 시대가 하루 중에도 해가 중천에 뜬 정오에 해당한다는 자부심을 가지고 있던 이들이 겸재 세대인 만큼 겸재의 서울 사랑은 최고조에 이른 것

이었다.

그래서 겸재는 자신이 나고 자라 평생 살던 터전인 백악산과 인왕산 아래인 장동(壯洞) 일대를 중심으로 해서 한양 서울 곳곳을 문화 유적과 함께 진경으로 사생해 남겨놓았다. 뿐만 아니라 서울을 3면으로 둘러싸면서 산과 시내를 만나 절경을 이루고 수많은 문화 유적을 담아낸 한강 변의 명승지도 양수리 부근에서부터 행주에 이르기까지 배를 타고 오르내리면서 역시 진경산수화로 사생해 남겼다.

이런 한양 서울의 진경산수화도 다른 겸재 그림들과 마찬가지로 대부분 간송미술관이 소장하고 있다. 이에 필자는 1971년 10월에 간송미술관 제1회 정기전시회로 〈겸재전(謙齋展)〉을 개최하며 겸재 연구에 뜻을 두기 시작하여 이후 30여 년 동안 이에 몰두해왔다. 그리고 기회가 닿을 때마다 혹은 논문으로 또는 저서나 신문 연재 등으로 그 연구 결과를 세상에 알렸다.

그러던 중 지난 2002년 봄에 동아일보사 사회 2부 정동우(鄭東祐) 부국장이 정경준(鄭景駿) 기자를 통해 '겸재 정선이 본 한양 진경'이라는 제목으로 매주 1회씩 연재해달라는 부탁을 해 왔다. 이에 필자는 문화사적(文化史的)인 안목을 가지고 겸재가 그린 한양 진경을 해설해나가기 시작했다. 이 연재는 2002년 4월 12일부터 12월 28일까지 37회에 걸쳐 계속되었다.

연재하는 동안 사방에서 출판하고 싶다는 제의가 많았으나 동아일보사 출판부에서 이를 출판하게 해달라는 안영배(安永杯) 차장의 특청을 뿌리칠 수 없었다. 안기석(安基碩) 출판부장과 합세한 대공세였다. 이에 좋은 책을 만들어야 한다는 전제 아래 이를 허락했다. 이후 1년 남짓 수정(修正) 보완(補完) 작업을 거친 다음 20편 정도를 더 보충하여 이 책을 엮어내게 되었다.

정병삼(鄭炳三)·백인산(白仁山) 교수와 오세현(吳世炫)·탁현규(卓賢奎) 선생 및 김민규(金玟圭) 등 문인들이 원고 정리와 교정을 맡아주었다. 여러 생 동안 같은 업을

지어온 아름다운 인연으로 말미암은 일이다. 그 노고에 감사한다. 사진 촬영을 전담해주신 사진작가 이경택(李庚澤) 선생의 후의에 감사드린다. 김학준 사장과 민병욱 출판국장을 비롯한 동아일보사의 여러분과 디자인을 전담한 민진기(閔辰基) 선생께도 감사의 말씀을 전하고 싶다.

<div align="right">

2004년 갑신(甲申) 2월 25일 갑술(甲戌) 보화각(葆華閣)에서

가헌(嘉軒) 최완수(崔完秀) 지(識)

</div>

차례

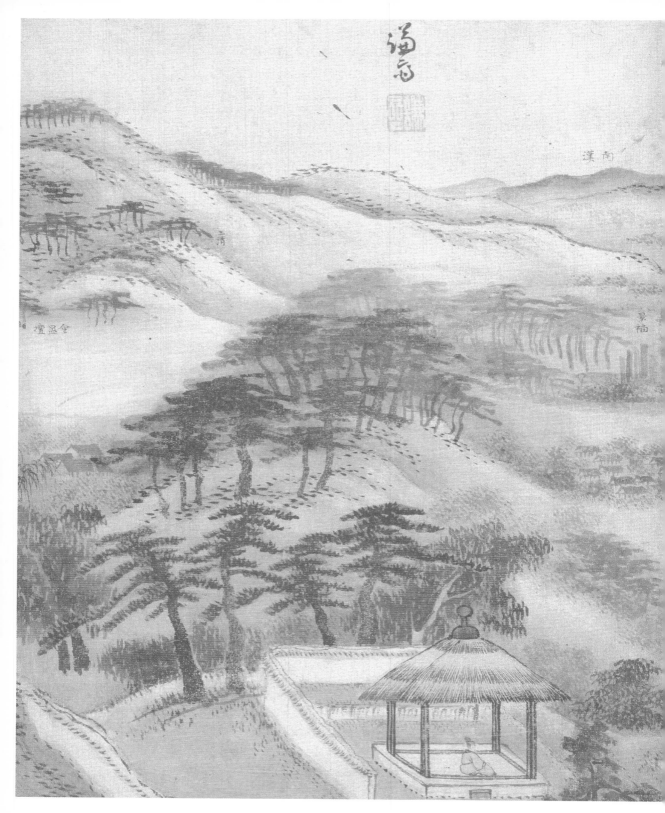

겸재의 한양 진경

仁谷幽居

인곡유거

인곡유거는 겸재(謙齋) 정선(鄭敾, 1676~1759)이 살던 집의 이름이다. 지금은 아파트만 이름이 있고 단독주택은 특별한 경우가 아니면 이름이 없지만 겸재가 살던 진경시대에는 사대부의 집들이 모두 택호(宅號)를 가지고 있었다. 그래서 겸재도 자신이 52세부터 살기 시작하여 84세로 돌아갈 때까지 살았던 이곳 인왕산 골짜기의 자기 집이름을 인곡유거 또는 인곡정사(仁谷精舍)라 불렀다.

'유거(幽居)'라는 것은 마을과 멀리 떨어진 외딴집이란 의미이고 '정사(精舍)'라는 것은 심신을 연마하며 학문을 전수하는 집이란 뜻이다. 모두 학문 연구를 궁극의 목표로 삼던 사대부들이 붙일 만한 집 이름이다. 그래서 도심 속에 있으면서도 즐겨 '유거'를 붙였으니 겸재 스승인 삼연(三淵) 김창흡(金昌翕, 1653~1722)이 태어났던 집도 악록유거(岳麓幽居)였다. 북악산 기슭의 외딴집이란 의미다. 삼연의 증조부 청음(淸陰) 김상헌(金尙憲, 1570~1652)이 붙인 이름이다.

인곡유거가 있던 자리는 종로구 옥인동 45-1번지 부근이다. 지금은 그 터에 군인 아파트가 들어서 있다. 인곡유거라고 이름 붙인 까닭은 당시 겸재 댁 주소를 살펴보면 금방 알 수 있다. 한도(漢都) 북부(北部) 순화방(順化坊) 창의리(彰義里) 인왕곡(仁王

01. 인곡유거(仁谷幽居) · 겸재 정선이 살던 인왕산 골짜기의 집

영조 21년 을축(1745)경, 70세, 종이에 엷은 채색, 27.4×27.4cm,《경교명승첩(京郊名勝帖)》하권 1, 간송미술관 소장

谷)이었다. 그러니 인곡은 인왕곡의 준말이었던 것이다. 사실 옥인동이란 현재의 동명도 1914년에 옥류동(玉流洞)과 인왕곡을 합치면서 만들어진 이름이다.

겸재의 탄생지 주소는 한도 북부 순화방 창의리 유란동(幽蘭洞)이었다. 이곳은 현재 청운동 89번지 일대이니 경복고등학교가 들어서 있는 곳으로 북악산 서남쪽 기슭에 해당한다. 바로 청음 김상헌이 그 증조부인 평양서윤 반(璠, 1479~1544)에게서 대물려 받아 살던 집을 그 손자인 김수항(金壽恒, 1629~1689)에게 물려주어 김창집(金昌集, 1648~1722) 형제들이 나서 자라던 집인 악록유거와 이웃해 있었던 것이다.

그래서 겸재는 어려서부터 김창집의 아우들인 농암(農巖) 김창협(金昌協, 1651~1708), 삼연 김창흡, 노가재(老稼齋) 김창업(金昌業, 1658~1721)의 문하에 드나들며 성리학과 시문서화(詩文書畵) 수련에 절대적인 영향을 받고 또한 그들의 후원으로 진경산수화풍을 대성해낼 수 있었다.

농암과 삼연은 우암(尤菴) 송시열(宋時烈, 1607~1689)의 학통을 이어 장차 호파(湖派)와 낙파(洛派)로 율곡학파가 분리 발전해갈 때 낙파의 영수가 되었던 당세 조선성리학의 거장들이다. 그중에서도 특히 삼연은 진경시(眞景詩, 우리 국토의 자연 경관을 소재로 하여 그 아름다움을 사생한 시)의 시종(詩宗, 시단의 우두머리)으로 당시 진경문화를 이끄는 중심인물이었다. 뿐만 아니라 노가재는 화리(畵理, 그림의 이치)에 정통한 사대부 화가였으니 이들의 훈도는 그림 재주를 천품으로 타고난 겸재로 하여금 족히 진경산수화풍을 창안해내고 그를 대성할 수 있게 하고도 남음이 있었다.

겸재가 진경산수화의 사상적 기반이 되는 조선성리학을 익혀 그 근본인『주역(周易)』에까지 정통하게 되는 것은 삼연의 가르침 때문이었고, 화법(畵法)과 화론(畵論)에 정통할 수 있었던 것은 노가재의 가르침을 받은 결과였다. 이에 겸재는『주역』의 음양(陰陽) 원리에 입각하여 음양 조화(陰陽調和)와 음양 대비(陰陽對比)의 원리로 화면을 구성해내는 새로운 진경산수화법을 창안해냈던 것이다.

이는 조선성리학파들이 출현을 간절히 고대하고 있었으나 아직 나오지 못했던 이상적인 신(新)화풍이었다. 그래서 겸재는 삼연에게 진경시의 의발(衣鉢)을 전수받은 동문(同門) 지기(知己)인 사천(槎川) 이병연(李秉淵, 1671~1751)과 시(詩)·화(畵) 쌍벽

(雙璧)을 이루며 당시 진경문화를 주도한다. 사천 역시 북악산 밑 한동네에서 살았다. 지금 청와대 서쪽 별관이 들어선 궁정동 1번지에 있던 취록헌(翠鹿軒)이 그의 집이었다.

그런데 겸재는 진경산수화로 대성한 다음 지금 옥인동인 자수궁교(慈壽宮橋) 근처의 인왕곡으로 이사를 간다. 여기서는 역시 진경문화의 일환으로 출현한 풍속화의 대가인 관아재(觀我齋) 조영석(趙榮祏, 1686~1761)과 담을 맞대고 산다. 관아재는 그 5대조부 조감(趙堪, 1548~1601)이 경상도 함안(咸安)에서 올라와 율곡(栗谷) 이이(李珥, 1536~1584)의 집우(執友)인 우계(牛溪) 성혼(成渾, 1535~1598)의 스승 휴암(休庵) 백인걸(白仁傑, 1497~1579)의 서랑(婿郎, 사위)이 되면서부터 처가 동네인 이곳 장동(壯洞)에 터 잡아 살아 내려온 토박이 출신이었다.

그래서 그의 조부 파서(坡西) 조봉원(趙逢源, 1608~1691)은 당시 율곡학파의 수장인 우암 송시열과 뜻을 같이하며 그 자제 3형제를 모두 우암 문하에 보내어 수학하게 하니 관아재의 백부 손암(損庵) 조근(趙根, 1631~1680)은 우암 문하에서 두각을 나타낸 제자 중의 하나였다.

관아재는 둘째 조해(趙楷, 1642~1699)의 넷째 자제로 막내에 해당하는데 그의 맏형인 이지당(二知堂) 조영복(趙榮福, 1672~1728)은 같은 동네에 사는 우암의 제자인 농암 김창협의 제자가 되고, 관아재는 동촌(東村) 낙산 밑에 사는 우암 제자인 지촌(芝村) 이희조(李喜朝, 1655~1724)의 제자가 된다.

그의 장인인 삼수헌(三秀軒) 이하조(李賀朝, 1664~1700)가 지촌의 아우라서 그 처백부에게 나아가 배운 것이다. 그런데 겸재의 스승이기도 한 농암은 그의 처고모부였으며 그의 장모인 안동 김씨는 청음 김상헌의 종증손(宗曾孫)인 김창국(金昌國, 1644~1717)의 큰따님으로 숙종 영빈(寧嬪) 김씨(金氏, 1669~1735)의 언니였다.

따라서 관아재 집안은 당시 이곳 장동 일대에서 명망을 날리던 안동 김씨 가문과 학연, 혈연으로 겹겹이 맺어지고 있었다. 관아재가 진경문화를 선도하려는 강한 의지를 나타내 보이며 조선 고유 의관 차림의 풍속화풍을 창안하여 정착시켜나간 이유가 여기에 있다. 결국 겸재와 관아재는 김창흡 형제들을 통해 조선성리학의 학

문 전통을 이어받은 조선성리학자들로 모두 화리(畵理)와 화법(畵法)에 정통한 사대
부화가였다. 그래서 이후 이들은 죽을 때까지 이웃해 살면서 진경화단의 쌍벽이 되
어 하나는 산수로 하나는 인물 풍속으로 일가를 이루어간다.

이렇게 율곡학파의 근원(根源) 보장지지(保藏之地)인 백악산(白岳山, 북악산) 아래
장동 일대에서 삼연 형제들을 비롯한 지촌 등 우암 제자들이 중심이 되어 진경문화
운동을 일으키고 그 제자들인 사천, 겸재, 관아재 등에 이르러 진경문화가 활짝 꽃
피게 되므로 이들 모임을 백악사단(白岳詞壇)이라 일컫게 된다.

이 〈인곡유거(仁谷幽居)〉는 겸재가 관아재와 이웃해 살던 후반 생애의 생활 모습
을 그린 자화경(自畵景, 스스로의 생활 모습을 그린 진경)이다. 인곡유거는 지금 신교동과
옥인동을 나눠놓는 세심대(洗心臺) 산봉우리를 등지고 남향해 있던 집이었다. 그런
데 그 집을 동쪽에서 내려다보는 시각으로 그린 것이 이 그림이다.

인왕산의 주봉은 모두 생략해버리고 뒷동산인 낮은 봉우리들만 그리고 있어 언
뜻 인왕산 밑 동네임을 실감할 수 없다. 그러나 담묵(淡墨, 엷은 먹색)으로 우리고〔훈염
(暈染)〕 다시 물칠〔수윤(水潤)〕해가면서 담묵의 미점(米點)을 성글게 찍어, 수목이 골마
다 우거진 둥근 바위 산봉우리를 연상케 해줌으로써 인왕산을 아는 이는 느낌으로
그곳이 인왕산 자락임을 감지할 수 있다.

마치 현대의 양기와집처럼 표현한 꼽패집(ㄱ자 평면으로 지은 집)의 동쪽 모서리방
이 겸재의 사랑방인 듯 사방관(四方冠)을 쓰고 도포 입은 선비가 서책이 쌓인 서가
(書架) 곁에서 책을 펴놓고 앉아 있다.

활짝 열려 방 안을 들여다볼 수 있는 툇마루의 지게문 곁에는 띠살문으로 된 평
범한 방문이 보이고 그 앞으로는 삿자리 모양으로 엮어진 울바자가 보인다. 이엉을
얹은 토담이 둘러쳐져 정원을 만드는데 초가지붕의 일각문(一閣門)이 기분 좋게 표
현되고 그 안에는 큰 버드나무와 오동나무 등 기타 잡수(雜樹)들이 서 있으며 버드
나무 위로는 포도인지 머루인지 모를 덩굴이 기품 있는 잎새들을 달고 감아 올랐다.

이런 조촐한 생활 분위기를 꾸며갈 수 있는 개결한 선비였기에 겸재는 조선 문화
절정기에 그 꽃으로 피어났던 진경산수화풍을 창안하고 완성시켜나갈 수 있었던

것이 아닌가 하는 생각이 든다.

이렇게 그윽한 자연미를 자랑하던 이곳을 지금 찾아가 보면 옥인파출소와 청운
효자동 주민센터 뒤로 아파트 건물들이 솟아나서 그 큰 인왕산을 간 곳 없이 밀어
내고 있을 뿐이다.

〈안전소견(眼前所見)〉

인곡유거를 그린 부채〔扇面〕 그림이다. '임자년(1732) 국화 피는 가을, 눈앞에 보이는
것을 그리다. 원백(壬子菊秋, 寫眼前所見 元伯)'이라는 제사(題詞)만 있고 화제(畫題)는
없어 어느 곳의 진경인지 알 수 없다. 그러나 간송본 〈인곡유거〉와 비교하면 같은 집
인 것을 단박에 알 수 있다.

이엉을 얹은 토담에 초가지붕의 일각문이 같고 삿자리 모양의 울바자와 양기와
집 같은 사랑채 건물 등 어느 것 하나 같지 않은 것이 없다. 다만 눈앞에 보이는 것을

안전소견(眼前所見) • 눈앞에 보이는 것
영조 8년 임자(1732), 57세, 종이에 먹, 23.0×59cm, 개인 소장

모두 그리고자 하여 시점을 약간 동북쪽으로 틀어 높이 띄우고 뒤로 물려 집 전체와 집 뒤 소나무와 언덕까지 표현했다. 뿐만 아니라 동남쪽에 솟아 있는 남산과 서쪽 중앙으로 떨어지는 9월 보름달까지 그려놓는 욕심을 부렸다. 동터오는 가을날 새벽에 일어나 사랑방에 앉아서 각도와 상관없이 눈에 들어올 수 있는 것을 모두 한 화면에 압축해놓은 구도다. 간송본 〈인곡유거〉보다 13년 정도 먼저 그렸을 것이다.

　겸재는 영조 9년(1733) 계축(癸丑) 6월 9일에 58세로 경상도 청하현감(淸河縣監, 종6품)
에 제수되어 8월 15일에 하직하니 마침내 전년 여름 삼척(三陟)부사로 나가 있던 사
천 이병연과 함께 동해 변 승경을 함께 읊고 그릴 수 있게 되었다. 이는 진경문화를
주도해나가던 백악사단(白岳詞壇) 동문지우(同門知友)들의 각별한 배려와 이를 적극
후원하던 국왕 영조의 지우(知遇, 알아보고 대우해줌)에 의한 것이었다.

　　그러나 겸재는 청하현감이 된 지 불과 3년 만에 그 임기를 다 채우지 못하고 물러
난다. 그가 60세 나던 해인 영조 11년(1735) 을묘(乙卯) 5월 16일에 그 모부인(母夫人)
밀양 박씨(密陽朴氏, 1644~1735)가 92세의 고령으로 작고하였기 때문이다. 복상(服喪)
을 위해 관직을 내놓고 상경하는 것은 당연한 이치다.

겸재가 모부인을 광주(廣州) 오포면(五浦面) 자작리(自作里) 문현산(門懸山) 선영에 있
는 선고묘(先考墓)에 합장으로 장사 지낸 다음 3년상을 치르고 났을 때는 62세가 되
었다. 상중에 화필(畵筆)을 놓고 있던 겸재는 63세부터 다시 그림을 그리기 시작하
여 가을에는 《관동명승첩(關東名勝帖)》11폭을 그려서 조부의 외가 쪽으로 따져 9촌
조카뻘인 우암(寓庵) 최창억(崔昌億, 자는(字)는 영숙(永叔), 1679~1748)에게 주었고, 겨

울에는 관아재 댁(觀我齋宅)을 찾아가 관아재 문비(門扉) 위에 〈절강추도도(浙江秋濤圖)〉를 그리기도 한다.

그런데 64세 나던 영조 15년(1739) 기미(己未) 8월 30일에는 이제껏 명목상 정국을 주도해오던 소론(少論) 탕평파(蕩平派)들이 사묘의주(私墓儀註, 영조 사친인 숙빈 최씨 묘소에 전배하는 의례를 규정한 기록) 사건으로 국왕의 노여움을 사 명목상의 자리에서조차 물러나고 백악사단이 주축을 이루는 노론(老論) 세력이 명실상부하게 정국을 완전 장악하는 정변이 일어난다.

그래서 동문(同門) 지기(知己)이며 동네 후배인 지수재(知守齋) 유척기(兪拓基, 1691~1767)가 우상(右相)으로 특명 발탁되어 세도를 담당하게 된다. 그러니 화리(畵理)에 통달하여 겸재의 진경산수화를 각별 애호하던 영조를 움직여 겸재에게 가장 적당한 벼슬자리 하나를 마련해주는 것은 어렵지 않은 일이었을 것이다. 영조대왕은 진경문화를 주도해간 군주답게 일찍이 겸재에게 그림을 배웠기 때문에 겸재를 이름으로 부르지 않고 반드시 호로 부를 만큼 겸재를 스승으로 존숭하고 있었으니 말이다.

이에 겸재는 65세 나던 영조 16년(1740) 경신(庚申) 12월 11일에 양화나루 건너에 있는 양천현(陽川縣)의 현령(縣令, 종5품)으로 부임한다. 양천은 지금 강서구 가양동(加陽洞)이니 경강(京江)의 인후(咽喉)에 해당하여 근밀(近密)의 요충일 뿐만 아니라 삼각산으로부터 북악산, 인왕산으로 이어지는 백색 암봉(巖峯)들이 남산과 한강과 어우러지면서 천하 승도(勝都) 서울을 만들어내고 있는 소종래(所從來, 좇아 내려온 바. 내력)를 일목요연하게 조망(眺望)할 수 있는 곳이어서 풍류 문사만이 맡을 만한 고을이었다.

겸재가 이곳으로 발령받아 떠나게 되자, 겸재 없는 동해 변 고을살이가 부질없어 겸재 떠난 다음 해(1736)에 바로 삼척부사 자리를 버리고 상경해 있던 사천은 비록

02. 독서여가(讀書餘暇) • 독서하다 남은 겨를
영조 3년 정미(1727), 52세, 비단에 채색, 16.8×24.0cm, 《경교명승첩(京郊名勝帖)》 상권 1, 간송미술관 소장

지척의 거리이긴 하지만 조석 상봉하지 못하는 아쉬움을 떨칠 수 없어 전별의 자리에서 자신이 시 한 수 지어 보내면 겸재는 그림 한 장 그려 보내자는 시화환상간(詩畵換相看)의 약조를 한다.

이 약조는 지켜져서 신유년(1741) 중춘(仲春, 2월)부터 이해 11월 22일까지 양수리 근처 한강 상류로부터 양천에 이르는 한강 주변과 한양 도성 등 서울 근교의 진경 33폭을 그려내게 되니 이것이 현재 간송미술관에 비장되어 있는《경교명승첩(京郊名勝帖)》상(上)·하(下) 2권이다.

이는 진경 시화(詩畵)의 쌍벽(雙璧)으로 진경문화를 절정에 이끌어 올린 양대 거장이 70 노경에 지척 간의 잠시 별리(別離)도 아쉬워서 시화로 날마다 화답(和答)한 아름다운 정의(情誼)의 표상(表象)인바 실로 진경문화 시대를 총결산한 진경시화의 합벽첩(合璧帖)이라 해야 할 것이다. 본인들도 그렇게 생각했는지 한 벌씩 나눠 가졌을 이 시화첩에 '천금(千金)을 준다 해도 남에게 전하지 말라(千金勿傳)'는 의미의 인장(印章)을 찍어 자손들이 길이 보장하기를 기원하였다.

이 〈독서여가〉는 그 상권(上卷) 맨 처음에 장첩된 그림이다. 겸재가 50대 초반 북악산 아래 유란동(幽蘭洞)에서 생활하던 모습을 그림으로 그려낸 자화상(自畵像)이라고 생각된다. 인왕곡 인곡유거로 이사 가기 직전인 52세(1727)경에 기념으로 그려 두었을 가능성이 크다. 사랑채 지붕이 초가지붕이라서 인곡정사 사랑채의 기와지붕과 다르기 때문이다. 실제 이 그림에서 보면 인물화 역시 상승에 이른 것으로 오히려 관아재를 능가한다 할 수 있겠다.

바깥사랑채에서 독서의 여가에 잠시 더위를 식히며 한가롭게 시상(詩想)에 잠겨 화리(畵理)를 탐구하고 있는 자신의 모습을 사생적인 필치로 그려냈다.

앞문은 다 떼어내서 활짝 트여 있고 곁문도 열어젖혔는데 방 앞에 잇대어놓은 두 쪽 송판 툇마루 위에 한 선비가 나앉아 화분에 담긴 화초를 감상하고 있다. 옥색 중치막에 사방관(四方冠)을 쓰고 오른손에 쥘부채를 펴든 채 비스듬히 안락좌(安樂坐) 형태로 기대어 앉아 망연히 화분에 정신을 빼앗긴 상태다. 화리(畵理)를 탐구하는 화성(畵聖)다운 면모라 하겠다.

수염은 많지 않고 이마는 단단하며 이목구비가 분명하여 청수(淸秀)한 기품이 감도는 동안(童顔)인데 체수는 작달막하다. 조선 사대부의 전형적인 모습이다.

삿자리가 깔린 방안에는 서책(書冊)이 질질(帙帙)이 쌓인 책장이 맞은편 벽에 기대어 있어 겸재가 학문하는 선비임을 말해주는데 그 책장 문에 장식된 겸재 그림에서 이 방이 겸재의 서재임을 실감할 수 있다. 쥘부채에 그려진 그림 역시 겸재 그림이다. 열어젖힌 곁문을 통해 해묵은 향나무의 뒤틀린 굵은 둥치가 보이는데 그 푸른 가지는 초가지붕 앞까지 뻗어나 있다.

인곡정사
仁谷精舍

영조 22년(1746) 겸재가 71세 때 살던 겸재 자택의 모습이다. 현재 종로구 옥인동 45-1번지 부근 인왕산 아래에 있었기 때문에 인곡정사(仁谷精舍)라는 택호(宅號)를 썼나 하였더니 이웃에 살고 있던 관아재(觀我齋) 조영석(趙榮祐, 1686~1761)이 자신의 집에 대한 모든 것을 기록해놓은 「택기(宅記)」에서 밝힌 바에 의하면 당시 이 동네의 공식 명칭이 한도(漢都) 북부(北部) 순화방(順化坊) 창의리(彰義里) 인왕곡(仁王谷)이라 했다 하므로 동네 이름을 표방하는 의미도 겸해진 모양이다.

　이 그림이 그려지게 되는 내력은 이 그림과 다른 세 폭의 그림, 그리고 퇴계(退溪) 이황(李滉, 1501~1570) 선생 친필의 「주자서절요서(朱子書節要序)」그림1 및 우암(尤菴) 송시열(宋時烈, 1607~1689) 선생의 발문(跋文)과 겸재 차자(次子) 정만수(鄭萬遂, 1710~1795)의 발문그림2, 사천 이병연의 제시(題詩)그림3 등이 합장(合粧)된《퇴우이선생진적첩(退尤二先生眞蹟帖)》의 여러 내용에서 분명히 밝혀놓고 있다.

03. 인곡정사(仁谷精舍)
영조 22년 병인(1746), 71세, 종이에 먹, 22.0×32.3cm,《퇴우이선생진적첩(退尤二先生眞蹟帖)》, 보물 제585호, 호암미술관 소장

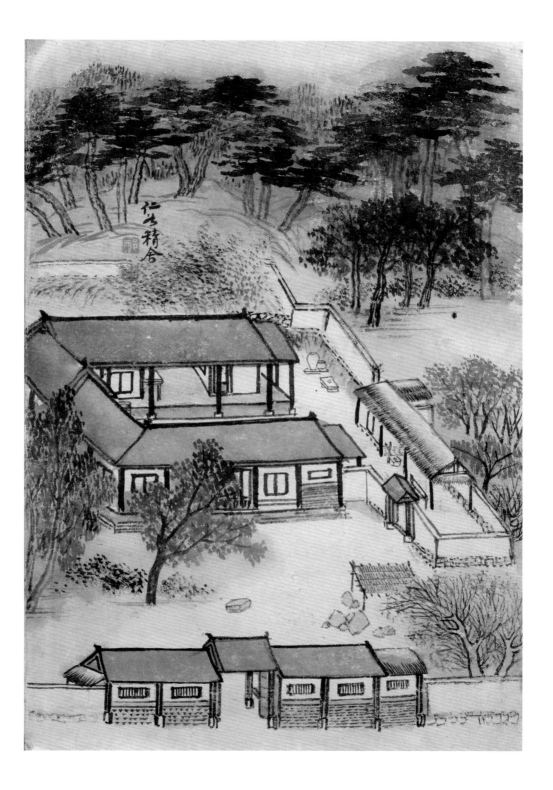

晦菴書節要序

梅菴朱子挺亞聖之資承河洛之統道廣而德之
業廣而功崇其撰述經傳之旨以幸教天下後世者極
備諸君神而無憾百世以俟聖人而不惑夫子沒後二王氏
及余氏衰輝夫子曰丙中以著其詩之文之類為一出名之類朱子
大全總若干卷而其中為公二十大夫門人紅問往還書札
多至四十八卷此書之行於東方絶無而僅有故士之
得見者蓋寡嘉靖癸卯中我中宗大王命書館印出
頒行臣某於是始知有之求得之於門人靜居而讀之
其言之有味其為之無窮而於上得日用之間語日漸覺
也曰病羅官戴閑涵泳紬繹久之竊有味其如他之雜而其之
其全出而語之如地員海難絶焉而未之纜馬蓋嘗
妄揆其人材軍之高下學問其淺深
至於起凡則各隨其人材軍之高下

（좌측 면）

用藥石應物而施教錢武折武揚武學武於樂而進
之武平而誓之或其心術隱微之間無不容其纖惡義理
宏素之條獨芟照於毫差規模廣大心法嚴密戰兢
臨履無時武息懲室遷改如恐不及剛健篤實輝光
日新其德其言愷懇諄備而勉且備而已故者無間於人已攻其
人也若夫人感發而興起焉為不獨於當時及門之士為然
雖百世之下苟有得而中教之無異提耳而面命也者以
至受用意表而出之不拘繁章准務乃屬諸友之
於衆顧其言之書而出之不自撰執末其於善
善也如及文妙筆凡十四卷高七冊屬諸善視其
本先亦減去始三之二隱妄之罪無所逃馬雖然壽已
宗享士集記壽齋玉先生以其不善一朱子玉求訂

그림 1 | 주자서절요서(朱子書節要序)

이황(李滉), 명종 13년 무오(1558) 4월, 종이에 먹글씨, 각 40.1×25.0cm,《퇴우이선생진적첩(退尤二先生眞蹟帖)》, 보물 제585호, 호암미술관 소장

퇴계 선생이 친서한 이「주자서절요서」(이곳에서는「회암서절요서(晦菴書節要序)」라 하고 있다.)를 선생의 손자인 직장(直長) 이안도(李安道, 1541~1584)가 그 외손자인 정랑(正郞) 홍유형(洪有炯)에게 전수해주고 홍유형은 다시 그 사위인 박자진(朴自振, 1625~1694)에게 물려주었다. 그리고 박자진은 이를 가지고 존경하는 스승인 우암 송시열 선생을 두 번씩이나 찾아가 보여드리고 발문을 받아낸다.

그 박자진이 바로 겸재의 외조부이다. 이에 겸재의 차자 정만수는 박자진의 장증손인 진외가 재종형 박종상(朴宗祥, 1680~1745)을 졸라 이를 다시 외손가인 자신의 집으로 물려받아 온다.

겸재는 이를 크게 기뻐하여 퇴계가 살면서「주자서절요서」를 짓던 도산서원(陶山

그림 2 | 주자서절요서 발문(跋文)

송시열(宋時烈), 숙종 즉위년 갑인(1674), 숙종 8년 임술(1682),
정만수(鄭萬遂), 영조 22년 병인(1746), 종이에 먹글씨, 각 40.1×25.6cm, 《퇴우이선생진적첩(退尤二先生眞蹟帖)》, 보물 제585호, 호암미술관 소장

書院)을 그려 〈계상정거(溪上靜居)〉라 이름 붙였다. 그리고 외조부 박자진이 우암 선생을 두 차례나 찾아가 뵙고 발문을 받아 오던 장면을 그려 〈무봉산중(舞鳳山中)〉이라 했다. 우암 선생이 수원 무봉산 만의촌(萬義村)에 은거할 때 이루어진 일이었기 때문이다.

뒤이어 외조부가 살던 청풍계 외가댁을 그려 〈풍계유택(楓溪遺宅)〉이라 한 다음 이 지보(至寶)를 물려받아 간수하고 있는 자신의 집을 〈인곡정사(仁谷精舍)〉라는 이름으로 그려내었다. 이 네 폭 그림을 모두 한데 모으고 그 앞에 퇴계 친필의 「주자서절요서」와 우암 친필의 두 쪽 발문을 붙여서 한 책으로 묶어놓고서 '퇴우이선생진

적첩'이라 표지에 적어놓았다. 첫 장에는 평생지기인 사천 이병연으로 하여금 제시를 지어 붙이게 해 서문을 대신하고 있다.

그런 내용을 책의 맨 뒷장에 실려 있는 정만수의 발문을 통해 직접 확인하겠다.

나는 퇴도(退陶, 퇴계의 도산서원) 이문순공(李文純公)께 외가 후예가 되어 이 선생의 「절요서(節要序)」 초본(草本)을 박형(朴兄) 종상씨(宗祥氏)에게 얻어서 집에 수장했는데 대개 내가 성심으로 얻고자 한 까닭으로 박형(朴兄)이 허락한 것이다. 그러나 이 글씨가 앞뒤에서 반드시 외가 후예에게만 전해지는 것은 그 또한 이상한 일이다.

우암 송 선생께서 진외증조부의 소청으로 그 아래에 발어(跋語)를 붙이게 되셨고 가대인(家大人)께서는 또 수묵으로 〈계상정거(溪上靜居)〉와 〈무봉산중(舞鳳山中)〉, 〈풍계유택(楓溪遺宅)〉, 〈인곡정사(仁谷精舍)〉의 무릇 네 폭을 그려 넣으셨으니 그 노선생께로부터 나와서 송 선생께서 무완(撫玩)하시고, 청풍계에 수장하셨다가 인곡(仁谷)으로 전해주심을 나타내는 것이다. 「절요서」는 전편인데 네 폭이 되고 발문은 이절(二節)인데 이편(二片)이 되었을 뿐이다. 숭정후재병인(崇禎後再丙寅, 1746) 후학(後學) 광산(光山) 정만수(鄭萬遂)가 삼가 지산재(地山齋) 중에서 쓰다. (余於退陶 李文純公, 爲外裔, 李先生節要序草本, 得之於朴兄宗祥氏, 藏于家, 盖余誠心欲得, 故朴兄許之. 然此書之前後必傳於外裔者, 其亦異哉. 尤菴宋先生, 爲陳外曾王考所請, 題跋語其下, 家大人, 又以水墨, 作溪上靜居 舞鳳山中 楓溪遺宅 仁谷精舍 凡四幅, 以其出於老先生, 而撫玩於宋先生, 藏於楓溪, 而傳於仁谷也. 節要序全篇 而爲四幅, 跋文二節 而爲兩片耳. 崇禎後再丙寅, 後學光山鄭萬遂敬書于地山齋中.)그림2

그림을 보면 남향집으로 행랑채가 붙은 솟을대문 안에 ㄷ자(字) 모양의 안채가 있는 집인데 담장이 굽이굽이 둘려 있고 앞뒤 정원이 알맞게 갖춰져서 아담한 느낌이 든다. 뒤뜰 안에는 대나무가 우거지고 그 담장 밖 뒷동산 언덕 위로는 노송이 숲을 이루었다.

앞뜰에는 잡목 두어 그루가 마음대로 자라 있으며 행랑채 옆 담장 안에도 고목 나무 한 그루가 서 있다. 나무 그늘 아래는 가끔 나와 앉을 수 있는 좌대석(座臺石) 하나가 놓여 있고 울바자로 지붕을 씌운 김치막 곁에는 바위더미가 자연스럽게 쌓여 있다.

안채로 들어가는 중문(中門)은 사랑채로부터 직각의 곡장(曲墻)을 교묘히 쳐내어 동향문을 만들어놓았는데 그 돌출한 담장 안으로는 동향한 헛간이 일자(一字) 초가로 지어져 있어 쓸모 있게 보인다. 그 안에 디딜방아도 한 틀 놓여 있다.

정녕 화성(畫聖)다운 감각으로 운치 있게 꾸며놓은 생활공간이다. 지금 감각으로도 이보다 더 풍류 어린 주거 환경을 만들어낼 수는 없을 것이다. 그래서 고전적인 가치는 영원하다 하지 않는가.

대체로 안채가 30~40간 되어 보이고 행랑채가 5~6간 되어 보이는데 이 댁 곁에 살았다는 관아재 조영석의 「택기(宅記)」에 의하면 삼실일청(三室一廳), 즉 방 셋에 대청 하나가 있는 그의 16간 집을 당시에 은화 150냥에 샀다 하였으니 그 곱절이 넘어 보이는 이 집은 아마 은화 300~400냥은 되었을 듯하다.

이보다 30여 년 전인 숙종 34년(1708)에 숙종이 막내 왕자인 연령군(延齡君)에게 서울에서 제일 좋은 집을 사주려 할 때 대지 2,260간에 기와집 건평 177간인 집을 은화 3,325냥에 사들이려 한 것으로 보면 이 당시 집값은 30여 년 동안에도 그리 큰 변동은 없었던 듯하다.

그런데 관아재가 쓴 「소문첩에 제함(題昭文帖)」이라는 글에서 보면 겸재는 화첩 한 벌을 그려주고 3,000전(錢, 300냥)을 받았다 하고, 연령군 집값이 동전(銅錢)으로 따지면 1만 냥이 넘는다 하여 은화 1냥에 동전 닷 냥 정도로 교환되었던 것 같으니 그 그림 값은 거의 작은 집 한 채 값과 맞먹었던 것 같다.

당시 쌀값은 흉풍에 따라 변동은 있었지만 대체로 가마당 동전 석 냥에서 닷 냥으로 오르내리었으니 3,000전이면 300냥, 즉 쌀이 60가마에서 100가마에 이르는 값이었다. 그러니 겸재가 이만한 집을 꾸미고 산다는 것은 그리 어려운 일이 아니었을 것이다.

이 그림에 부친 사천의 시는 다음과 같다.^{그림 3}

푸른 솔숲 가 대 바람 소리 속에, 붓 휘둘러 아이들에게도 마구 그려준다.
망천도(輞川圖)는 다른 이 그린 것 아니라, 주인(主人)인 마힐옹(摩詰翁)을 그린 것
이라네.

(松翠之邊竹籟中, 揮毫草草應兒童. 輞川不是他人畵, 畵是主人摩詰翁.)

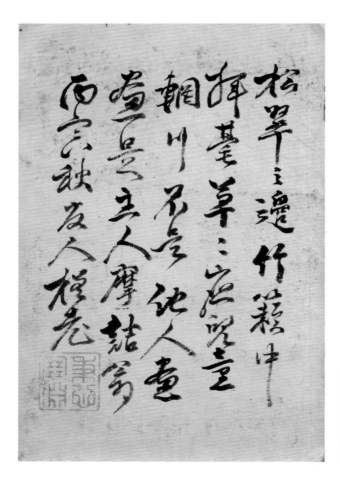

그림 3 | 사천 시(槎川詩)
이병연(李秉淵),
영조 22년 병인(1746) ,
종이에 먹글씨, 20.0×25.6cm,
《퇴우이선생진적첩(退尤二先生眞蹟帖)》,
보물 제585호, 호암미술관 소장

인왕산과 북악산 사이의 장동 일대는 율곡학파(栗谷學派)의 발상지이다. 북악산 제
1록에서는 구봉(龜峯) 송익필(宋翼弼, 1534~1599)과 백록(白麓) 신응시(辛應時, 1532~
1585)가 태어나 살았고 제2록에서는 우계(牛溪) 성혼(成渾, 1535~1598)이 나서 살았으
며 송강(松江) 정철(鄭澈, 1536~1593)은 인왕산 밑 옥인동(玉仁洞)에서 나서 살았으니
이들이 율곡학파의 1세들이다.

　이를 잇는 2세, 3세들이 계속 배출되었다. 청운동 청풍계(靑楓溪)에서 살던 선원
(仙源) 김상용(金尙容, 1561~1637)과 궁정동 육상궁(毓祥宮, 영조의 생모 숙빈 최씨의 사당)
옆에서 살던 청음(淸陰) 김상헌(金尙憲, 1570~1652) 형제 및 청와대 본관 자리에서 살
던 죽음(竹陰) 조희일(趙希逸, 1575~1638), 옥인동에서 살던 파서(坡西) 조봉원(趙逢源,
1608~1691) 등이 그 대표적인 인물들이다.

　겸재가 나서 살던 시기에는 이들의 학통을 잇는 후예들이 이곳에서 율곡학파가
이루어낸 조선성리학을 사상적 바탕으로 진경시와 진경산수화, 풍속화, 동국진체서
등 우리 고유색을 드러내는 독자적인 예술 형식을 창안해내면서 진경문화 창달에
몰두하고 있었다.

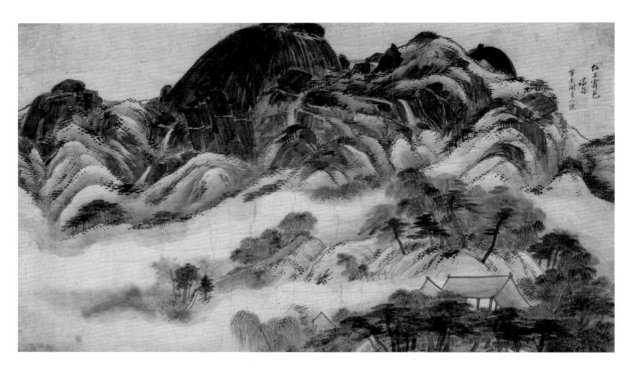

04. 인왕제색(仁王霽色) · 인왕산의 비 개는 기색

영조 27년 신미(1751), 76세, 종이에 먹, 138.2×79.2cm, 국보 제216호, 호암미술관 소장

그래서 이들 집단을 백악사단(白岳詞壇)이라 일컫는다. 그 선구자가 삼연(三淵) 김창흡(金昌翕, 1653~1722) 형제들이고 주역을 맡은 이들이 그다음 세대인 사천(槎川) 이병연(李秉淵, 1671~1751)과 순암(順庵) 이병성(李秉成, 1675~1735), 겸재(謙齋) 정선(鄭歚, 1676~1759), 담헌(澹軒) 이하곤(李夏坤, 1677~1724), 관아재(觀我齋) 조영석(趙榮祐, 1686~1761), 지수재(知守齋) 유척기(兪拓基, 1691~1767) 등이었다.

그중에서 진경시의 대성자인 사천 이병연과 진경산수화의 대성자인 겸재 정선은 정녕 형영상수(形影相隨, 형상과 그림자처럼 서로 따름)하던 쌍벽(雙璧)으로 몸만 둘이지 마음은 하나인 그런 사이로 몸조차 서로 떨어지려 하지 않았던 듯하다. 그 관계가 얼마나 친숙했던가 하는 일화 하나를 소개하겠다.

당시 백악사단의 일원으로 이들을 존장으로 모시고 살았던 백록의 6세손 학산(鶴山) 신돈복(辛敦復, 1692~1779)이 『학산한언(鶴山閑言)』에 남긴 기록이다.

정겸재 선은 자가 원백이다. 그림을 잘 그렸는데 특히 산수에 뛰어나서 세상에서 일컫기를 300년 이래에 으뜸가는 그림이라고 한다. 그림 구하려는 이들이 삼대처럼 밀려들어도 그에 응하여 게을리하지 않으니, 나 역시 북리(北里)에서 같이 살아 그 산수화 30여 장을 얻어서 항상 보배로 사랑하고 있다.

하루는 내가 사천 이 공(李公)을 찾아가서 그 시렁 위를 보니 당판아첨(唐板牙籤, 상아꽂이가 달린 책갑에 싸여 있는 중국판 서적)이 쌓여서 벽을 두르고 있다. 내가 이르기를 "척장(戚丈, 인척관계가 있는 존장뻘 어른)께서는 당판서를 어떻게 이리 많이 가지셨습니까." 하니 이 공이 웃으면서 말하기를 "이게 1,500권인데 모두 내가 사들인 것이네."

그러고 나서 또 말하기를 "남이야 누가 모든 것이 정원백에게서 나온 것임을 알겠는가. 북경 화사(畵肆, 화랑)에서 원백의 그림을 심히 존중하여 비록 손바닥만 한 종잇조각 그림이라도 비싼 값으로 사지 않는 경우가 없다네. 내가 원백과 가장 친한 까닭에 그림을 얻은 것도 가장 많은데 매양 연경으로 가는 사신 행차에 크고 작은 것을 가리지 않고 보내어 볼만한 책을 사 오게 했더니 이렇게 많이 모아질 수

있었네."라고 한다. 나는 비로소 중국 사람들은 진실로 그림을 알아보며 우리나라 사람처럼 다만 이름만 취하지 않는다는 사실을 알았다.

(鄭謙齋敾, 字元伯. 善繪畵, 而尤妙於山水, 世稱三百年來, 丹靑絶品. 求者如麻, 而酬應不倦, 余亦以北里同閈, 得共山水三十餘張, 常珍愛之. 一日余詣槎川李公, 見其架上, 堆積唐板牙籤, 環之壁上. 余曰戚丈, (有戚誼故也) 唐板書, 何如是多也. 李公笑曰, 此爲一千五百卷, 皆吾自辨者也.

已而又曰, 人誰知皆出於鄭元伯. 北京畵肆, 甚重元伯之畵, 雖掌大片紙畵, 莫不易以重價. 吾與元伯最親, 故得其畵最多, 每於燕使之行, 無論大小, 卽付之, 以買可觀之書, 故能致如此之多. 余始知中原之人, 眞知畵, 不如我人之徒取名也.)

이렇듯 일심동체(一心同體)로 살아왔던 사천이 겸재가 76세 나던 해인 영조 27년 (1751) 신미(辛未) 윤 5월 29일 81세로 세상을 하직한다. 겸재는 그 반쪽을 잃은 슬픔을 이 〈인왕제색(仁王霽色)〉으로 표현했던 듯하다. '신미(辛未) 윤월(閏月) 하완(下浣)'이라 하여 바로 사천이 돌아간 그 시기에 그린 것으로 제작 시기를 밝혀놓고 있기 때문이다. 혹시 사천이 가망이 없자 그에게 마지막으로 보여주기 위해 그렸을지도 모르겠다.

육상궁 뒤편 북악산 줄기의 산등성이에서 인왕산 쪽을 바라보며 그린 그림인데 그의 시계는 발아래 북악산 밑에 있는 사천의 집까지 포괄하고 있다. 아니 오히려 이 등성이 위에서 사천과 함께 노닐며 내려다보고 건너다보던 그 정경을 한 화폭에 다 담아 사천과의 평생 추억을 함축하려 했을 것이다.

그러니 장동 너른 동네에 무수한 집들이 있었겠으나 겸재와 사천에게는 백악산 (白岳山) 아래의 이사천 댁 취록헌(翠麓軒)과 그 건너 인왕산 아래의 정겸재 댁 인곡정사(仁谷精舍)만 있으면 되었다. 그래서 그 사이에 있는 인가들을 모두 연하(煙霞)로 가려버리고 앞 등성이에 육상궁 뒷담만 표현해 이쪽이 북악산록이란 것만 표시하였다. 이 시기는 겸재의 진경화법이 최고로 무르녹아 가경(佳境)에 이르던 때였는데 그가 지음(知音)의 마지막 공감(共感)을 얻기 위해 혼신의 힘을 기울여 그린 그림이었

다면 어떻겠는가.

온 정신을 집중하여 속필로 신속하게 그려낸 그림인 듯 그가 평생 갈고닦아 온 모든 기량이 이곳에 집중된 느낌이다. 인왕산의 백색 암봉을 정반대의 흑색 묵찰법(墨擦法, 붓을 뉘어 쓸어내리는 먹칠법. 쇄찰법과 같은 말)으로 대담하게 쓸어내렸건만 그 인상은 백색에서 느끼던 그것과 동질로 느껴지니 이 무슨 신비의 조화란 말인가.

한 덩어리인 듯 솟구친 백색 화강암봉들의 견고한 그 석질은 이런 묵색 쇄찰법(刷擦法)으로 쓸어내야만 그 맛을 낼 수 있다는 것을 겸재는 이곳에 살면서 무수하게 시도해본 사생과 실험에서 터득해내고 있었던 것이다.

그래서 평생 동안 부분부분 표현하던 것을 이제는 마지막 가는 벗을 위해 이를 총체적으로 종합하여 대단원을 이루고자 했던가 보다. 그러자니 솟구쳐 오른 암봉 표현에 주안점을 두어 토산임목(土山林木)은 다만 단조로운 피마준(披麻皴, 삼 껍질을 째서 널어놓은 것과 같이 부드러운 필선. 토산 구릉을 표현할 때 주로 사용된다.)과 굵은 미점(米點) 및 원송법(遠松法, 먼 산의 소나무를 그리는 법)만으로 소략하게 표현하고 있다.

그러나 사천 댁이 있는 북악산 아래 취록헌 주변은 그 이름대로 소나무 숲과 잡수림을 울창하게 표현해놓았다. 이 수림을 처리할 때 마르는 것을 기다릴 새도 없었던 듯 마르기 전에 덧칠하여 물크러진 곳이 많지만 도리어 이것이 비온 뒤끝의 물든는 수목 표현에 적절한 기법이 되었다. 창윤(蒼潤)한 느낌을 극대화해주기 때문이다.

원래는 이 그림에 제발(題跋, 그림의 감흥을 돋우기 위해 붙인 글인 제사(題詞)와 발문(跋文))이 있었다 하는데 근년에 그것이 분리되었다 한다. 그것들이 서로 합쳐져서 완벽하게 되었으면 좋겠다.

고유섭(高裕燮, 1904~1944)의 배관기(拜觀記, 『韓國美術史論叢』 27, 인왕제색도)에 의하면 그 제발은 만포(晚圃) 심환지(沈煥之, 1730~1802)가 타계하던 해인 순조 2년(1802) 임술(壬戌)에 부친 것으로 내용은 다음과 같다 하였다.

삼각산 봄 구름 비 보내 넉넉하니, 만 그루 소나무의 푸른빛 그윽한 집을 두른다.

주인옹(主人翁)은 반드시 깊은 장막 아래에 앉아, 홀로 하도(河圖)와 낙서(洛書)를

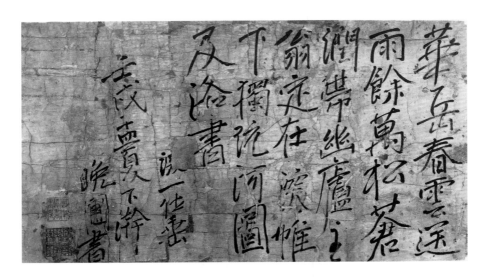

그림 4 | 인왕제색(仁王霽色) 제화시
심환지(沈煥之), 순조 2년 임술(1802) 4월, 종이에 먹글씨, 크기 미상, 소장처 미상

완상하겠지.

(華岳春雲送雨餘, 萬松蒼潤帶幽廬. 主翁定在深帷下, 獨玩河圖及洛書.)

심(深)은 수(垂)로도 쓴다. 임술(壬戌) 초여름 하한에 만포(晩圃)가 쓰다.

(深一作垂. 壬戌孟夏下瀚, 晩圃書.) 그림 4

 만포 심환지는 겸재 그림을 지극히 애호하여 겸재의 손자인 손암(巽庵) 정황(鄭榥, 1735~1800)을 통해 겸재 집안에서 비장해오던 겸재 득의작들을 모두 전수해 간 대수장가였다. 간송미술관 소장《경교명승첩(京郊名勝帖)》도 그의 구장(舊藏)을 거친 것이다.

 그런 연유로 이런 제사(題詞)를 남겼던 모양인데 충남 당진에 살던 만포의 후손들은 만포의 친필이 있다 하여 이 그림을 사당에 모시고 제사까지 지냈다 한다. 아마 친필이 있어서라기보다 이 그림을 지극히 애호하던 만포의 유언에 따른 행사였으리

라 생각된다.

고유섭이 이 글을 쓰던 시기에 이미 이 그림은 심문(沈門)을 떠나 서울의 최난식가(崔暖植家)로 옮겨져 있었다 한다. 그 뒤 이 〈인왕제색〉은 개성의 대수장가였던 진호섭가(秦豪燮家)로 들어갔다가 6·25 한국전쟁을 겪으면서 몇 사람의 손을 거치는 유전(流轉) 끝에 이제는 호암미술관 수장으로 안주하게 되었다. 참으로 다행한 일이다. 필자는 근년에 진호섭 선생의 장자인 진교재(秦敎材) 선생의 내방을 받고 이 〈만포제발〉 원적 사진을 할애받을 수 있었다. 여기 싣는 제발 도판이 바로 그것이다.

겸재와 관아재가 살던 옥류동(玉流洞)에 탕평소론(蕩平少論) 계열의 중진으로 뒷날 형조판서를 지내는 이춘제(李春躋, 1692~1761)가 살고 있었다.

　이춘제는 세종 제9왕자 영해군(寧海君) 당(瑭)의 10대손으로 자(字)를 중희(仲熙) 라 했는데, 그 부친 언경(彦經, 1653~1710)이 감사(監司)를 지낸 명문으로 그 저택이 겸 재 댁보다 더 산 위에 있었던가 보다. 비록 노소 분당(老少分黨) 이후에 당색은 서로 달랐으나 이춘제는 소론 중에 완소(緩少)에 속해 백악사단(白岳詞壇)에 동조하는 부 류이고, 또 같은 율곡학파로 한동네에 누대를 같이 살아 세의(世誼)가 두터웠던 까 닭에 겸재와는 무척 친숙한 사이였다.

　그래서 겸재는 그가 56세 나던 해인 영조 7년(1731) 신해(辛亥) 12월 26일에 청 (淸) 옹정제(雍正帝)의 황후 나랍씨(那拉氏)의 부고를 받고 진위겸진향사(進慰兼進香 使) 부사(副使)로 연행(燕行)하는 이춘제를 위해 지금 독립문 부근에 있던 모화관(慕 華館)에 나가 이들 일행을 전별(餞別)하는 〈서교전의(西郊餞儀)〉(198쪽 참조)를 그려주기 도 했다.

　그런 이춘제가 영조 15년(1739) 기미(己未) 4월 1일에는 도승지가 된다. 이때 소론

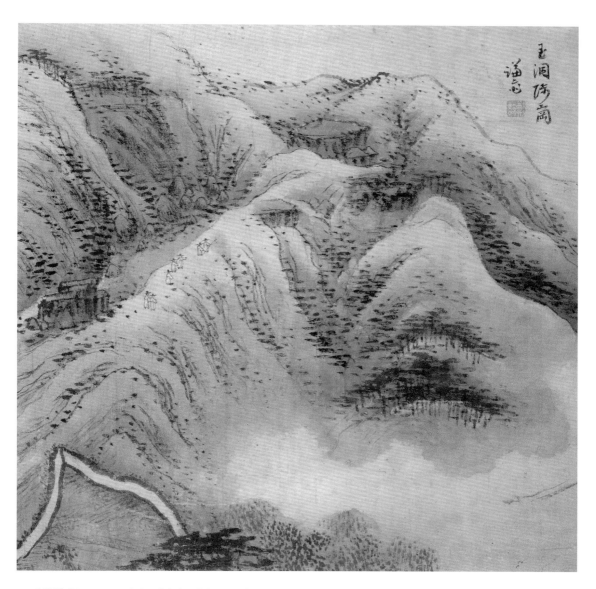

05. 옥동척강(玉洞陟崗) • 옥류동에서 산등성이를 오르다

영조 15년 기미(1739), 64세, 비단에 엷은 채색, 33.5×33.8cm, 개인 소장

탕평파의 핵심 인물 중 하나이던 귀록(歸鹿) 조현명(趙顯命, 1691~1752)은 오랫동안 이 조판서직을 맡고 있었다. 그런데 이 두 사람은 순화방 창의리 한동네에서 태어나 뜻을 같이하며 함께 자라난 친한 친구 사이였다. 뿐만 아니라 이춘제는 조현명의 재종형인 조원명(趙遠命, 1675~1749)의 서랑(사위)이라서 서로 인척이 되기도 했다.

그래서 이들은 서로 각자의 집을 내왕하며 우의를 다지고 있었던 듯하다. 이해 늦여름 어느 날 이춘제가 잠시 휴가를 얻어 집에서 쉬고 있을 때도 조현명을 비롯한 소론탕평파의 중진들이 이춘제의 집에 모여들었다. 그래서 후원인 서원(西園)에서 아회(雅會, 문인 묵객들의 아취 있는 모임)를 가진 다음 옥류동으로부터 청풍계로 넘어가는 등산을 감행한다.

이때 모인 사람들은 조현명과 이춘제 외에도 송원직(宋元直) 익보(翼輔, 1689~1747), 서국보(徐國寶) 종벽(宗璧, 1696~1751), 심시서(沈時瑞) 성진(星鎭, 1695~1778), 조군경(趙君慶) 영국(榮國, 1698~1760)이 있었고 진경시화(眞景詩畵)의 쌍벽(雙璧)이던 사천 이병연과 겸재가 초빙돼 있었다. 주인 이춘제 48세, 조현명 49세, 송익보 51세, 서종벽 44세, 심성진 45세, 조영국 42세로 모두 40대 후반에서 50대 초반에 걸친 동년배들이다. 이들이 모여 노는데 사천이 69세, 겸재가 64세의 나이로 이 모임에 동참한 것을 보면, 한동네 사는 존장(尊丈)으로, 시화쌍벽을 이루던 이 두 거장을 정중하게 모셔 와서 자리를 빛나게 했던 듯하다.

그래서 사천은 이들의 아회(雅會)를 기리는 진경시를 짓고 겸재는 이들 아회 장면을 그려 기념하게 되니 이 〈옥동척강(玉洞陟崗)〉이 바로 그 등산 장면이다. 이날 주인인 이춘제는 이런 성사(盛事)를 자축하기 위해 「서원아회기(西園雅會記)」를 지어 남기니 그 내용은 다음과 같다.

휴관(休官)한 이래로 병과 게으름이 서로 이루어져서 집 뒤 소원(小園)을 들여다보지 못한 지가 오래였다. 송원직(宋元直), 서국보(徐國寶)가 심시서(沈時瑞), 조군경(趙君慶) 두 영감과 약속하고 소회(小會)를 도모했는데 귀록(歸鹿) 조(趙) 대감이 소문을 듣고 이르렀다.

그때 소나기가 동이를 뒤집는지라 개기를 기다려서 서원에 올라가 앉았다가 그대로 소매를 잇대어 사립문을 나서서 옥류동(玉流洞)의 천석(泉石) 사이를 배회하였다. 홀연 귀록이 지팡이를 날리며 짚신을 신고 비탈을 타며 산마루를 오르니 걸음 빠른 것이 소장(少壯) 못지않다.

제공(諸公)이 뒤따라 오르는데 땀나고 숨차지 않음이 없었으나 잠깐 사이에 산등성이를 넘고 골짜기를 지날 수 있어서 청풍계의 원심암(遠心庵)과 태고정(太古亭)이 홀연 눈 아래 있다. 이는 『시경(詩經)』(권11, 小雅 正月)에서 이른바 "마침내 절험(絶險)을 넘었으니, 일찍이 뜻하지 않은 것이다."라고 한 것과 거의 같다.

급기야 숲을 뚫고 내려가서 시내에 임해 앉으니 곧 한 줄기 걸린 폭포가 바위 사이로 졸졸 흐른다. 갓끈을 빨고 발을 씻고 답답한 가슴을 내어 씻어 땀나고 숨찬 것을 다 버리고 나서는 모두 이르기를 "풍원(豊原)이 아니었으면 어찌 이렇게 힘쓸 수 있었겠는가. 오늘 계곡놀이는 실로 평생 으뜸일 것이다."라고 하였다.

정자에서 소요하는 것으로 마침내 저녁이 되어도 돌아갈 줄 모르다가 파하기에 임해서 귀록이 입으로 시 한 수를 읊고 제공에게 잇대어 화답하라고 하며, 겸재에게 화필을 청하여 장소와 모임을 그려달라 하니 그대로 시화첩을 만들어서 자손이 수장하게 하려 함이다. 심히 기이한 일이거늘 어찌 기록이 없을 수 있겠는가.

나를 돌아보건대 어려서부터 시학(詩學)을 좋아하지 않았고 늦게는 또 눈만 높고 손이 낮은 병이 있어서 무릇 시를 짓는 데 마음을 두지 않았으니 친구와 헤어지고 만날 때 시를 주고받는 일에 일체 길을 연 적이 없다. 그런 까닭으로 문득 사양했더니 귀록이 또 시령(詩令)을 어긴 것으로 책망한다. 부득이 파계하여 책망을 막기는 하나 참으로 육담시(肉談詩)라고 할 수 있을 뿐이다. 기미년 늦여름 서원 주인(西園 主人).

(休官以來, 病懶相成, 未窺家後小園者, 久矣. 宋元直 徐國寶, 約沈時瑞 趙君慶 兩令, 而謀小會, 歸鹿趙台, 聞風而至. 于時驟雨飜盆, 後晴, 登臨西園, 仍又聯袂, 而出柴扉, 徘徊於玉流泉石. 歸鹿 忽飛筇着芒, 攀崖陟巓, 步履之捷, 不減少壯. 諸公躋後, 無不膚汗氣喘, 而俄頃之間, 乃能越巒, 而度壑, 楓溪之心庵 古亭, 倏在目

下. 此殆詩所謂, 終蹈絶險, 曾是不意者也.

及其穿林而下, 臨溪而坐, 卽一條懸瀑, 潺湲石間, 濯纓濯足, 出滌煩襟, 去之膚汗
而氣喘者, 咸曰 微豊原, 安得務此. 今谷之游, 實冠平生. 於亭逍遙, 竟夕忘歸, 臨
罷, 歸鹿 口呼一律, 屬諸公聯和, 請謙齋筆, 摹寫境會, 仍作帖, 以爲子孫藏. 甚奇
事也, 豈可無識.

顧余 自少不好詩學, 老又有眼高手卑之症, 凡於音韻淸濁高低者不經, 與親舊挹
別逢歸酬唱, 一切未嘗開路. 故輒以此謝之, 則歸鹿, 又責之以違詩令, 不得已 破
戒塞責, 眞是肉談詩云乎哉, 己未季夏 西園主人.)

뒤이어 칠언율시(七言律詩) 한 수를 남겨놓고 있다.

소원(小園)의 가회(佳會) 우연히 이루어지니, 지팡막대 짚신으로 비 걷힌 저녁 산
소요한다.
선각(仙閣)이 번거로움 사양하니 마음 이미 고요하고, 구름 산 승경(勝景) 찾으니
다리 가볍다.
멀리 올라 오늘 저녁 피로하다 말하지 말게, 와서 논 것 자랑하면 이 생애 제일이
라네.
파할 때 정녕 뒷기약 두니, 장군의 풍치와 사천 노장(老丈) 맑은 뜻일세.
귀록이 바야흐로 장군 신부(信符)를 띠고 또 매양 장군이라고 자칭하기 때문에 이
렇게 읊었다.
(小園佳會偶然成, 杖屨逍遙趁晚晴. 仙閣謝煩心已靜, 雲巒耽勝脚益經.
休言遠陟勞今夕, 誇詫來遊冠此生. 臨罷丁寧留後約, 將軍風致老樵清.
歸鹿方帶將符, 且每自稱將軍故云.)

이 기록에서 말한 대로 옥류동 뒷산 등성이를 넘어 청풍계로 넘어가는 일행 7인
을 그리고 있는데 지팡이 짚고 앞장선 것이 귀록 조현명이고 맨 뒤에 처져 가는 두

선비가 사천과 겸재인 모양이다. 그 아래 보이는 삼각진 담장이 이춘제 저택 후원 뒷담일 것이다. 지금 옥인동에서 신교동으로 넘어가는 인왕산 서쪽 줄기의 세심대(洗心臺) 산등성이에 해당하는 곳이다. 지금 옥인동 47번지 일대다.

이춘제(李春躋)는 겸재로부터 〈옥동척강(玉洞陟崗)〉을 그려 받은 지 만 1년 뒤인 영조 16년(1740) 경신(庚申) 계하(季夏, 늦여름, 음력 6월)에 다시 겸재에게 자기 집 후원인 서원(西園) 소정(小亭)의 진경(眞景)을 그려달라고 부탁한다. 그래서 얻은 그림이 이 〈삼승정(三勝亭)〉인데 이는 그가 49세 된 것(5월 9일이 생일임)을 기념하기 위해 서원에 모정(茅亭)을 고쳐 짓는 등 대대적인 치원(治園) 작업을 끝낸 뒤에 시도한 일이었다. 이 그림이 그려지는 내력을 귀록(歸鹿) 조현명(趙顯命)이 「서원소정기(西園小亭記)」에서 이렇게 밝히고 있다.

이중희(李仲熙)의 서원(西園) 정자가 북산(北山) 아름다운 곳을 차지하니 계곡은 그윽하고 깊으며 앞은 툭 터져 있고 좌우에는 늙은 소나무가 빽빽하다. 곧 그 가운데에 층급을 지어 계단을 삼고 꽃과 대나무를 벌여 심었으며, 구덩이를 파서 연못을 만들고 마름과 가시연을 덮어놓았다. 위치가 매우 정돈되어 신묘하게 운치를 얻으니 북산 일대를 따라서 대개 명원승림(名園勝林)이 많으나 홀로 중희의 정자가 그 빼어남을 독차지하게 되었다.

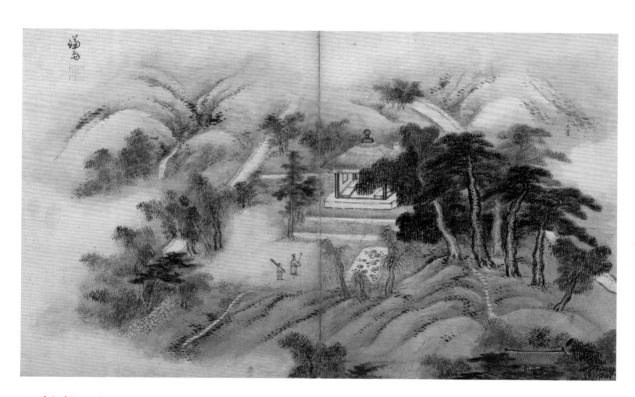

06. 삼승정(三勝亭)

영조 16년 경신(1740), 65세, 비단에 엷은 채색, 66.7×40.0cm, 개인 소장

하루는 중회의 편지가 왔는데 "이 정자가 이루어진 것이 마침 나의 49세 되는 해이니(知非之年,『회남자(淮南子)』원도훈(原道訓)에 '蘧伯玉行年五十, 而知四十九年之非'라는 말이 있다.) 그런 까닭으로 사구정(四九亭)이라고 이름 지을까 하기도 하고 또 세심대(洗心臺)와 옥류동(玉流洞) 사이에 있으니 그런 까닭으로 혹은 세옥정(洗玉亭)이라 할까도 한다. 자네가 그를 택하게."라고 하였다.

나는 이렇게 회답했다. 40에 잘못을 안다는 것은 비록 군자가 덕(德)을 닦아 나아가야 할 바의 것이기는 하나 이 정자에 그것으로 이름 붙이기에는 넓어서 적절치 않고 또 옥류동과 세심대는 돌아보면 곧 족하거늘 그것으로 이 정자에 거듭하겠는가. 내가 일찍이 자네 정자에 올라가서 시를 지어 이르기를 "사천(槎川)의 아름다운 시와 겸재(謙齋) 그림을, 좌우에 맞아들여 주인 노릇 한다(槎川佳句謙齋畵, 左右招邀作主人)." 하였으니 정자의 이름은 여기에 있다.

대저 이태백(李太白), 두보(杜甫)의 시와 고개지(顧愷之), 육탐미(陸探微)의 그림은 천하에 이름났으나 그러나 그 출생한 것이 각각 떨어져서 서로 앞뒤를 달리하였으므로 더불어 동시에 어깨를 나란히 하지 못했으니 비록 향로봉의 폭포와 동정호의 누각으로일지라도 시는 있으되 그림이 없었다. 이는 천고승지(千古勝地)의 한스러움이었다.

이제 사천과 겸재의 시와 그림은 다 같이 일세(一世)에 가장 뛰어나다 할 수 있고 그 사는 곳이 모두 자네 정자에서 멀지 않다. 대저 이 정자의 빼어남으로 또 다행히 이씨(二氏)에 이웃하여 날마다 지팡이와 짚신으로 서로 한자리에 오갈 수 있으니 거의 이태백·두보를 왼쪽으로 하고 고개지·육탐미를 오른쪽으로 한 것과 같다. 어찌 그리 성대하겠는가.

계산(溪山)에 끼는 안개구름이 아침저녁으로 변하는 모습과 바람에 살랑이는 꽃으로부터 눈 위에 비치는 달빛에 이르는 사시(四時)의 아름다운 경치가 시와 그림 속에 들어오지 않음이 없는데, 시(詩)가 형용할 수 없는 바의 것은 그림이 혹은 그것을 형용해내는 것이 있기도 하고 그림이 발현해낼 수 없는 바의 것은 시가 혹은 그것을 발현해내는 것이 있기도 하니 대개 더불어 서로 꼭 필요로 하여 서로 없

을 수가 없다.

이에 정자의 빼어난 것이 이씨(二氏)를 만나서 삼승(三勝)을 갖추게 되었다. 나는 그런 까닭으로 이 정자를 이름 지어 삼승(三勝)이라 하고 드디어 그것을 위해 기(記)를 짓노라. 경신년 늦여름에 귀록산인(歸鹿山人)이 짓다.

(李仲熙 西園之亭, 占北山佳處, 溪壑 窈而深, 面界 敞而豁, 左右 古松森然. 卽其中, 級之爲階, 而花竹列焉, 坎之爲池, 而菱芡被焉. 位置甚整, 妙有韻致, 沿北山一帶, 蓋多名園勝林, 而獨仲熙之亭, 擅其勝絶焉. 一日 仲熙書來, 以爲斯亭之成, 適在吾知非年, 故或名之爲四九, 以且在洗心臺 玉流洞之間, 故或名之爲洗玉, 子其擇焉.

余復之曰, 四十知非, 雖君子所以進德者, 然其於名斯亭也, 汎而不切, 玉流 洗心, 顧卽足, 以重斯亭也. 余嘗登子之亭, 而賦詩曰, 槎川佳句謙齋畵, 左右招邀作主人. 亭之名, 在是矣. 夫李杜之詩, 顧陸之畵, 名於天下. 然其生也, 落落相先後, 不與之同時竝峙, 雖以香爐之瀑, 洞庭之樓, 有詩而無畵, 此千古勝地之恨也.

今槎川謙齋氏之詩與畵, 俱可爲 妙絶於一世, 而其所居, 皆不遠於子之亭也. 夫以斯亭之勝, 又幸隣於二氏, 日以杖屨, 相周旋於一席, 殆若左李杜, 而右顧陸. 何其盛也. 溪山烟雲, 朝暮之變態, 風花雪月, 四時之佳景, 無不入於暗哢揮灑之中, 而詩之所不能形者, 畵或有以形之, 畵之所不能發者, 詩或有以發之, 蓋與之相須, 而不可以相無也. 於是 亭之勝絶者, 遇二氏而三勝具焉. 余故名是亭, 曰三勝, 遂爲之記. 庚申 季夏 歸鹿山人記.)

귀록은 이렇게 이춘제의 서원소정(西園小亭) 이름을 삼승정(三勝亭)이라 지은 연유를 밝힌 다음 바로 삼승정이라고 이름 붙이는 계기가 된 그의 시(詩)를 써놓고 있다.

아득한 서원 정자 세상 티끌 밖에 있는데, 꽃 심어 줄짓고 못 파서 새롭구나.
사천의 좋은 시와 겸재 그림을, 좌우에 맞아들여 주인이 됐다.
(迢遞西亭出世塵, 種花成列鑿池新. 槎川佳句謙齋畵, 左右招邀作主人.)

이런 내력에 걸맞게 이 그림은 삼승정을 주제로 하여 그려져 있다. 오른쪽에 세심대(洗心臺)라 써놓고 왼쪽 폭포 지는 곳에 옥류동(玉流洞)이라 써놓아 이곳이 인왕산 동록의 세심대와 옥류동 사이인 것을 알 수 있는데 주변을 연하(煙霞, 안개와 놀)로 감싸놓아 선계(仙界)와 방불한 승지(勝地)를 이루어놓고 담장을 둘러 후원을 상징하였다. 잡수림이 우거진 왼쪽 담장 밖으로는 옥류 폭포가 떨어지고 본택(本宅)과 연결되는 오른쪽 언덕 위에는 노송(老松)이 숲을 이루고 있다.

그 가운데로 호젓하게 들어앉은 삼승정의 조촐한 규모는 청한(淸閑)이 감도는데 앞마당 가로는 장방형(長方形)의 연못이 경영되어 하화(荷花, 연꽃)의 청향(淸香)이 안개에 묻어 정자로 스며드는 듯하다. 삼단의 석축 위에 네모반듯하게 꾸며진 모정(茅亭)안에는 서안(書案, 책상)도 되고 식탁으로도 쓸 수 있는 교자상 형태의 상들이 좌우로 두 벌씩 놓여 있어 이곳에서 문인 묵객(文人墨客)들의 아회(雅會)가 수시로 열리고 있음을 상징한다.

본택 뒤뜰 언덕 위 송림 사이로 난 길과 방금 동자에게 일금(一琴)을 들려 정자로 오르는 선비가 지나온 길이 너무 분명히 나 있는 것도 잦은 아회를 증명하는 표현이라 할 수 있을 것이다. 서울 장안이 내려다보이는 전망 좋은 동쪽과 남쪽에는 분합문을 해 달고 산자락에 가려지는 서쪽과 북쪽에는 벽을 치고 창문을 내었는데 초가지붕 뒤로 굴뚝의 표현이 있는 것을 보면 온돌 장치가 되어 있었던 모양이다. 사시(四時)에 상용(常用)할 수 있는 설비가 갖춰진 아늑한 정자임을 나타내준다.

三勝眺望

〈옥동척강(玉洞陟崗)〉, 〈삼승정(三勝亭)〉과 함께 한 시화첩(詩畵帖)에 장첩(粧帖)돼 있던 그림이 바로 이 〈삼승조망(三勝眺望)〉이다. 이춘제(李春躋, 1692~1761)가 삼승정(三勝亭)에 앉아 전(前) 좌우(左右)를 조망하는 모습을 그린 그림이다. 옥류동(玉流洞)과 세심대(洗心臺) 사이에 있던 인왕산 자락 높은 곳에 자리 잡은 이춘제의 대저택 내 후원(後園)인 서원(西園) 고대(高臺) 상에 세워진 삼승정(三勝亭)이니 그곳에 올라앉으면 한양(漢陽) 서울 장안은 물론이려니와 멀리 남한산성과 관악산까지도 모두 한눈에 내려다보였을 것이다.

그래서 겸재는 이춘제가 그 삼승정에 올라앉아 조망하는 장면을 빌려 이곳에서 조망할 수 있는 한양성 주변 일대를 이 한 화폭에 담고 있다. 바로 정자 아래에는 네모진 연못이 있고 그 아래로는 역시 입 구(口) 자(字) 모양의 이춘제 저택으로 시작되는 인왕곡(仁王谷) 일대의 대저택들이 해묵은 나무 숲속에 싸여 오른쪽으로 늘비하게 이어져나가고 있다.

연하(煙霞)로 가려진 계곡 건너로는 인왕산의 다른 산자락이 내려와 사직단(社稷壇) 터를 만들어놓고 있으니 솔숲이 끝나는 계곡에 사직(社稷)이라 써놓은 것으로

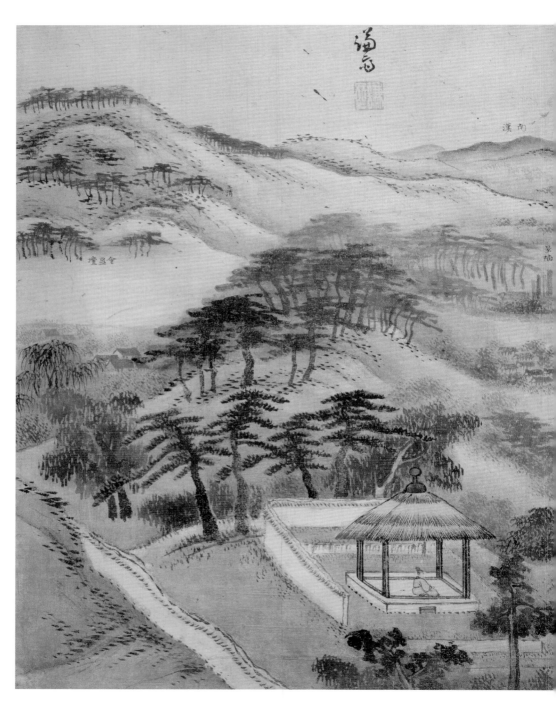

07. **삼승조망**(三勝眺望) · 삼승정에서 바라보다

영조 16년 경신 (1740), 65세, 비단에 엷은 채색, 66.7×39.7cm, 호암미술관 소장

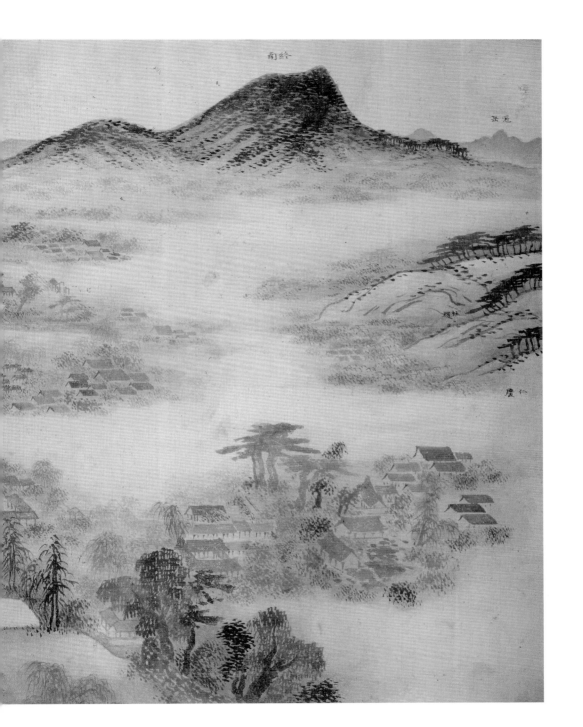

이를 짐작할 수 있다. 그런데 그 사직단 못 미쳐서 연하가 끝나는 북쪽 산자락에 또 인경(仁慶)이라는 글씨를 써놓았다. 이는 벌써 헐려서 터만 남은 인경궁(仁慶宮) 자리일 것이다. 원래 이 인경궁은 광해군이 인왕산 밑 사직동 부근에 왕기(王氣)가 서린다는 풍수가들의 말을 믿고 그 왕기를 누르기 위해 세운 왕궁이었다.

광해군은 인왕산 남쪽 기슭 경희궁(慶熙宮) 자리에 사저(私邸)가 있던 이복제(異腹弟) 정원군(定遠君, 元宗으로 추숭)의 제삼남(第三男) 능창군(綾昌君) 전(佺, 1599~1615)이 왕재(王才)란 소문을 듣고 겨우 17세밖에 안 된 그를 역모로 몰아 7년(1615) 11월 17일에 살해한다. 그리고 다음 해인 8년(1616) 3월 23일에는 성지(性智), 시문용(施文用) 등 술사로 하여금 사직동 부근에 신궁(新宮) 터를 잡아 왕궁을 거대한 규모로 짓게 함으로써 그 왕기를 누르려 한다.

이때 이의신(李懿信)이라는 풍수가의 말을 듣고 교하(交河)로 천도하려는 시도도 하지만 조정 중신(衆臣)의 반대로 이루어지지 않자 왕기 서린 사직동 부근에 신궁(新宮)이라도 지어 이를 제압함으로써 왕업(王業)을 반석 위에 올려놓으려 한 것이다.

이 사실은 광해군이 얼마나 자신의 왕위를 불안하게 생각하고 있었던지를 단적으로 반영해주는 증거라 하겠다. 어떻든 이런 연유로 새로 짓기 시작한 인경궁은 광해군 13년(1621)에 가서야 큰 공사가 대강 마무리된다.

그러나 불과 2년 뒤인 광해군 15년(1623) 3월 13일에 인조반정(仁祖反正)이 일어나 광해군이 폐위됨으로써 이 인경궁은 선조(宣祖) 계비(繼妃)로 서궁(西宮)에 유폐되어 있었던 인목대비(仁穆大妃)의 처소가 된다. 인목대비가 이곳에서 기거하다가 인조 10년(1632) 임신(壬申) 6월 28일 흠명전(欽明殿)에서 승하하자 이후 이 궁은 폐궁이 되다시피 하는데 인조 25년(1647)에는 드디어 궁궐 건물들을 철거해 창덕궁(昌德宮)을 수리하는 데 사용함으로써 터만 남게 되었다.

따라서 겸재가 이 그림을 그릴 때도 그 터만 남아 있었을 것이다. 지금 사직공원 있는 곳이 이때는 송림이 우거진 산등성이다. 그 너머로는 지금 신문로와 정동 일대에 무수한 인가가 지붕을 맞대고 있었을 터이나 모두 운무(雲霧)로 가려놓아 아득할 뿐이고 다만 남산만 미가운산법(米家雲山法, 북송 대 미불과 미우인 부자가 창안한, 구름

속에 잠겨 있는 산천 표현법)으로 처리하여 울창한 송림을 실감할 수 있게 했다.

남대문마저도 연무(煙霧)로 가려져 있다. 혹시 여름 장마가 다 걷히지 않은 어느 날 노을 지는 해질녘에 그린 그림은 아닐지 모르겠다. 그런 날 이곳에 오르면 지금도 이렇게 보인다. 멀리 관악산(冠岳山)도 원산(遠山)으로 보이고 남한산성(南漢山城)도 아련히 시야에 들어온다.

북쪽 세심대(洗心臺)로 넘어가는 산등성이가 삼승정(三勝亭) 좌측으로 길게 뻗어 내리며 울창한 왕솔밭을 만드는데 그 등성이 아래로는 순화방(順化坊) 적선방(積善坊)으로 이어지는 만호장안(萬戶長安)의 모습이 실감나게 표현되고 있다. 그다음으로는 경복궁(景福宮) 폐허가 보이나 다만 경회루(慶會樓) 석주(石柱)들만 연당(蓮塘) 위에 우뚝우뚝 서 있고 빙 둘러쳐진 궁장(宮墻) 안에는 장송(長松)이 숲을 이루고 있을 뿐이다. 광화문(光化門)도 문지(門址)만 남아 있고 그 안에 궁감(宮監)이 거처하는 일자(一字) 집 한 채가 노송 곁에 지어져 있을 뿐이다.

그 소나무 숲 뒤로는 북악산 산자락이 내려와 이어지는데 지금 청와대 부근에는 회맹단(會盟壇)이라 써놓았고 그 동쪽 등 너머로는 삼청(三淸)이라 써놓았다. 회맹단은 역대 공신(功臣)과 그 적장자손(嫡長子孫)들을 모아놓고 그들의 충성심을 천지(天地)에 맹세케 하고 봉군봉작(封君封爵) 등 논공행상(論功行賞)을 행하는 의식인 회맹제(會盟祭)를 지내던 곳이다. 회맹단이 경복궁 북문인 신무문(神武門) 밖에 있다는 것은 『선조실록(宣祖實錄)』권180, 선조 37년(1604) 갑진(甲辰) 10월 28일 갑술 조(甲戌條)에도 나와 있고 『동국여지비고(東國輿地備攷)』권2, 명승(名勝) 조에도 나와 있으니 이 그림에 표기된 위치와 일치한다 하겠다.

경복궁 너머로는 삼청동 응봉(鷹峯)에서 흘러 내려온 산줄기가 송현(松峴)까지 이어져서 그 너머 안국방(安國坊), 가회방(嘉會坊) 내지 창덕궁(昌德宮) 일대를 시계(視界)에서 차단하고 있는데 송현(松峴) 아래 중학동(中學洞) 일대와 수진방(壽進坊) 일대에는 인가의 표현이 즐비하다. 그에 이어져서 종로와 구리개(을지로), 동대문 일대는 이곳에서는 한눈에 잡히건만 격조 높은 그림이 되게 하기 위해서 그것들을 모두 연하(煙霞)에 묻어버렸다.

동대문 남대문이 연하에 묻혔는데 나머지 건물들이야 더 말해 무엇 하겠는가. 만 호장안의 그 많은 건물들이 모두 연하 속에 잠겨 있다고 생각하도록 그린 겸재의 탁월한 화의(畵意)에 또다시 감탄을 금할 길 없다.

남한(南漢)이라 써놓아 남한산성이 보인다 했으니 낙산, 안암산, 용마산 등 서울의 내외 청룡(靑龍) 줄기들이 어찌 보이지 않았겠는가. 그것들을 일일이 표현한다면 자칫 지도가 되겠기에 짐짓 매봉 줄기로 가려버리고 말았다. 과연 천재 화가다운 배포다. 이렇게 대담한 생략을 능숙하게 단행할 줄 알아야 진경산수화가(眞景山水畵家)가 되는 것이다.

이 화첩(畵帖)에는 다음과 같은 사천(槎川) 이병연(李秉淵)의 친필 시가 합장(合粧)되어 있었다.

바라볼 곳 넓게 통했으나 앉은 곳 깊고, 소나무 전나무 절로 나 심지 않았네.
시랑(侍郎)은 어느 날 여기에 수풀 열었나, 바위 시내 많은 운치 몇 틀 거문고인가.
모정(茅亭)을 문득 안개 이는 데 붙여두니, 서원(西園)이 바로 집 뜰 안이구나.
벽돌 연못엔 오직 항아리 농사짓는 마음 있을 뿐, 밝은 달 맑은 바람 돈 들지 않네.
(望處寬通坐處深, 松檜自生非種植. 侍郎何日此開林, 岩川多韻豈竽琴.
茅亭便寄煙裏興, 西園也是家園內. 甃沼聊存圃甕心, 明月淸風不用金.)

봄을 재촉하는 이슬비가 촉촉이 내리는 날, 서울 장안을 육상궁(毓祥宮)의 뒷산쯤의 북악산 서쪽 기슭에 올라가 내려다본 정경이다.

연무(煙霧)가 낮게 드리워 산 위에서는 먼 경치가 모두 보이는 그런 날이었던 모양으로, 남산이 분명하게 드러나고 멀리는 관악산, 우면산, 청계산 등의 연봉들이 아련히 이어진다.

겸재가 전반 생애를 보냈던 북악산 서쪽 산자락과 후반생을 살고 간 인왕산 동쪽 산자락이 마주치며 이루어놓은 장동(壯洞) 일대의 빼어난 경관을 눈앞에 깔면서 나머지 부분들은 연하(煙霞)에 잠기게 하여 시계 밖으로 밀어냄으로써 꿈속의 도시인 듯 환상적인 분위기를 고조시킨 서울 장안의 진경(眞景)이다.

비록 남대문로와 운종가(雲從街, 종로) 일대의 번화가가 운무에 가려 있다 하나 효자동·청운동 일대에서 동쪽으로는 광화문과 종로 초입 부근까지, 서쪽으로는 서울역사박물관이 있는 경희궁 근처까지 표현하고 있어 당시 인구 18만 남짓이 살던 한양 서울의 진면목을 생생하게 실감할 수 있다.

무성한 숲속에 싸여 천연의 경관과 조화를 이루면서 쾌적한 분위기를 만들어나

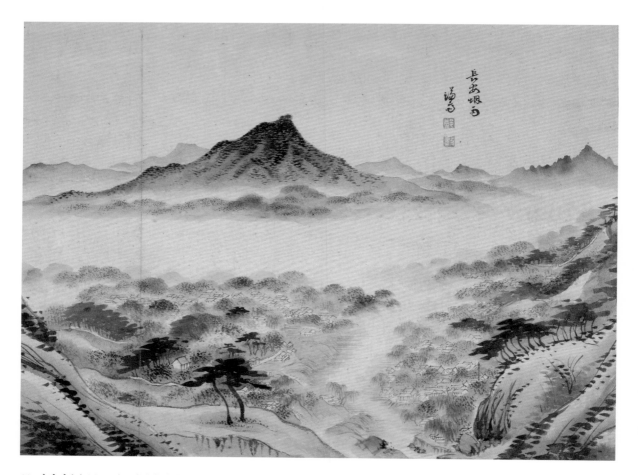

08. 장안연우(長安烟雨) · 장안의 안개비

영조 17년 신유(1741), 66세, 종이에 먹, 39.8×30.0cm,《경교명승첩(京郊名勝帖)》하권 3, 간송미술관 소장

간 선인들의 도시 경영 실태를 이 그림에서 확인할 수 있는바, 그 생활의 예지와 문화역량에 새삼 탄복을 금할 수 없다. 자연의 파괴와 무질서한 건축으로 천부의 미관을 되찾을 수 없이 망가뜨리고 있는 현대 문화의 오류는 이런 수준 높은 우리 전통문화의 역량에 대한 재인식을 통해 자각과 반성을 거치면서 시정되어야 할 것이다.

송림(松林)은 발묵(潑墨, 먹물을 흥건하게 찍어 발라서 번지는 효과로 분위기를 표현해내는 먹칠법)과 수묵훈염법(水墨暈染法, 햇무리나 달무리 지듯 물에 먹이나 채색을 약간 섞어 우려내는 설채법)으로, 기타 잡수들은 태점(苔點, 붓을 뉘어 반복해서 찍어낸 먹점)과 수묵훈염법으로 처리하여 아늑한 연수(煙樹, 안개에 잠긴 수풀)의 모습이 보오얗게 드러나는데, 봄버들늘어진 가지들은 계절감을 나타내준다. '봄버들은 가지를 늘어뜨린다(春柳低垂)'는 그림의 이치(畵理)를 아는 이라면 바로 이 사실을 읽어(讀畵)내고 감지할 수 있을 것이다.

남산은 조밀한 미점(米點)과 수묵훈염으로 미가운산(米家雲山)을 방불하게 표현했고, 그 아래 남촌들은 다만 수묵훈염과 태점(苔點)만으로 인가가 즐비함을 나타내었다.

북악산과 인왕산의 산기슭은 짙고 엷은 굵은 미점과 간략한 피마준(披麻皴, 삼 껍질을 째서 널어놓은 것과 같이 부드러운 필선) 계통의 선묘로 산 모양을 상징하고 수묵으로 훈염했으나 산언덕 부분은 비교적 밝게 남겨둠으로써 빛의 변화와 연하(煙霞)의 심천(深淺)을 강조하였다.

송림과 산세에서 보인 대담한 묵법(墨法)에 비해 가옥을 세심하게 배치한 치밀한 운필(運筆)은 극단의 대조를 이루는바, 이것이 바로 조밀(粗密) 농담(濃淡)을 자재롭게 구사할 수 있었던 겸재의 탁월한 기량이었다.

북악산 남쪽 기슭에 있던 육상궁이 비교적 소상하게 표현돼 있는데 어쩐 일인지 현재와 다르게 서향(西向)을 하고 있다. 인왕산 쪽을 바라보고 있는 것이다. 솟을삼문(三門)도 그렇거니와 묘전(廟殿)도 서향(西向)이다. 지금은 분명 좌우로 익랑(翼廊)이 즐비하게 이어진 삼문(三門)이 정남(正南)으로 나 있고 그 안에 육상궁을 비롯한 칠궁(七宮) 건물이 남향으로 좌향(坐向)을 잡고 있으니 말이다.

혹시 겸재가 그림이 되게 하기 위해서 이렇게 좌향을 바꿔놓은 것은 아닌가도 생각해볼 수 있으나 다른 곳도 아니고 영조대왕의 사친(私親)인 숙빈(淑嬪) 최씨(崔氏, 1670~1718)의 사당을 그렇게 할 수는 없다는 것이 마지막 내린 결론이다. 영조가 겸재를 이름으로 부르지 않고 호로 부를 정도로 지우(知遇)하며 진경산수화를 대성할 수 있도록 후원한 것이 모두 숙빈 최씨로 말미암은 일일뿐더러 그곳은 바로 겸재가 나고 자란 곳이며 스승인 삼연(三淵) 김창흡(金昌翕) 형제들이 나서 자란 청음(淸陰) 구택(舊宅)이 있는 곳이기 때문이다.

아마 영조 즉위년(1724) 11월 20일부터 짓기 시작한 숙빈묘(淑嬪廟)가 다음 해인 영조 원년(1725) 12월 23일 준공되었을 때 이런 좌향을 잡았던 것 같다. 그랬던 것이 영조 20년(1744) 육상묘(毓祥廟)로 추존하면서 종묘(宗廟)의 규모에 준하게 하려는 영조의 효심(孝心)에 의해 육상궁을 다시 지을 때 현재와 같은 남향집으로 바꾸었던가 보다.

당시 호조판서로 육상궁 조영의 책임을 맡았던 과동(瓜東) 정홍순(鄭弘淳, 1720~1784)이 육상궁 문제(門制)를 종묘(宗廟)와 같이 하라는 영조의 어명을 받고 바닥을 파서 외견상 낮게 보이게 하는 기지를 발휘해 왕명을 어기지 않으면서 종묘 제도에 준하는 참람함을 모면케 하였다는 일화(逸話)에서도 이를 감지할 수 있다(『대동기문 大東奇聞』 권4, 鄭弘淳剗平毓祥宮門基).

그런데 이 그림은 육상궁이 새로 세워지기 바로 직전에 그려진 것인 듯하다. 이 그림이 포함되어 있는 《경교명승첩(京郊名勝帖)》은 겸재가 양천현령(陽川縣令)으로 재임하던 기간인 65세(1740)부터 66세(1741) 사이에 이루어진 것인데 육상궁이 새로 지어지는 것은 69세(1744) 때이기 때문이다. 아마 겸재는 육상궁이 새로 지어진다는 사실을 알고 옛 모습을 그려 남기기 위해 이 그림을 그렸을 것이다.

육상궁 삼문 밖 북쪽 두 그루 소나무가 서 있는 언덕 아래 어떤 집이 겸재의 스승 삼연(三淵) 형제들이 탄생한 청음(淸陰) 구택(舊宅)인 악록유거(岳麓幽居)일 것이며 그 옆의 어떤 집은 단금(斷金)의 벗인 사천 이병연(李秉淵)의 집 취록헌(翠麓軒)일 것이다.

그곳에서 살고 있는 사천과 작별하고 양천현령으로 떠나면서 겸재는 '시와 그림

을 서로 바꿔 보자(詩畵換相看)'는 약속을 했기 때문에 이 그림도 그 약속의 하나로 그리게 된 것이다. 아마 겸재의 서울 집인 인곡정사(仁谷精舍)는 서쪽 인왕산 자락 소나무 숲이 있는 언덕 아래 숲속 어디에 있을 것이다.

백악산
白岳山

세종로 네거리 부근에서 북악산을 바라보면 산이 마치 하얀 연꽃봉오리처럼 보인다. 그래서 원래 백악산(白岳山)이라 불렸던 모양이나, 그 아래에 경복궁(景福宮)을 터 잡아 짓고 난 뒤로는 서울의 진산(鎭山, 터를 눌러 보호(鎭護)하는 산이라는 의미이니 명당의 뒷산을 지칭)으로 북주(北主, 북쪽의 주산)가 된다 하여 북악산(北岳山)이라고도 부르게 되었다.

백색 화강암으로 이루어진 금강산 줄기가 북한강 물줄기를 몰고 내려오다가 그 강 끝에 이르러 혼신의 힘을 기울여 정기를 죄다 분출한 것이 삼각산(三角山)이라 할 수 있겠는데, 그중 서쪽 봉우리인 만경대(萬景臺)의 남쪽 줄기가 뻗어 나와 마지막으로 용솟음쳐놓은 것이 백악산이다.

이로부터 천하제일 명당이라는 한양 서울의 형세가 이루어진다. 동쪽으로 뻗어나간 줄기가 응봉을 거쳐 낙산으로 이어지면서 좌청룡(左靑龍)이 되고 서쪽으로 이어진 인왕산이 우백호(右白虎)가 된다. 목멱산, 즉 남산이 남쪽을 가로막아 남주작(南朱雀)을 이루니 백악산은 북현무(北玄武)에 해당하여 한양 서울은 풍수지리에서 말하는 명당의 요건을 완벽하게 갖추게 된다. 더구나 그 산들의 생긴 모양이 제 이

09. 백악산(白岳山) • 북악산

영조 16년 경신(1740)경, 65세, 종이에 엷은 채색, 25.1×23.7cm,《한중기완첩(閑中奇玩帖)》, 간송미술관 소장

름값을 그대로 드러내고 있음에랴!

낙산은 청룡답게 길게 치달려나갔고 인왕산은 백호처럼 웅크려 앉았으며 남산은 주작인 듯 두 날개를 펼치고 있다. 백악산은 현무답게 머리를 솟구쳐 허공에 우뚝 솟았는데 마치 산 전체가 하나의 흰색 바위 덩어리처럼 보인다. 그러나 첫눈에 한 덩어리 바위처럼 보이던 이 산은 자세히 관찰하면 골짜기도 있고 시냇물도 있으며 소나무 숲과 잡목 숲이 각기 제자리를 찾아 우거져 있다. 이 그림은 바로 그런 모습을 정확히 파악하고 그려낸 것이다.

백악산은 시청 앞 근처의 큰길 쪽에서 마주 바라보면 봉우리 끝부분이 동쪽으로 약간 기울어 있다. 그래서 경복궁은 동쪽 일본에게 화를 입게 된다는 속설이 풍수가들 사이에서 전해져 오기도 했다. 아마 경복궁이 임진왜란에 불타고 또다시 대원군 중건 직후에 일본에게 유린되었던 사실을 연계시켜 지어낸 얘기인 듯하다.

그런데 이 〈백악산〉은 봉우리 끝이 곧게 솟아 있다. 겸재가 의도적으로 이렇게 그렸을 터인데 사실 청와대 앞이나 삼청동 근처에서 백악산을 바라보면 실제 이와 같이 보인다. 겸재는 바로 이 산 밑 서쪽 기슭인 경복고등학교 자리에서 나서 50대 초반까지 살았으니 백악산이 뒷동산과 마찬가지였을 것이다. 그러니 백악산을 어느 방향에서인들 바라보지 않았겠으며 어떤 골짜기 어떤 바위인들 모를 리가 있었겠는가. 백악산이 항상 머릿속에 가득하고 가슴속에도 넘쳐났을 것이다. 그래서 백악산을 한양 서울의 현무답게 우뚝 솟구쳐 그리고 싶어 이런 시각으로 잡아내었을 듯하다.

상봉에 가까운 동쪽 기슭에 거대한 거북머리〔龜頭〕처럼 생긴 바위가 우뚝 솟아난 바위 절벽 위에 얹혀 있는 모습이 한눈에 잡혀 드는데 이것이 백악산을 특징지어주는 비둘기 바위다. 조선시대에는 오리바위〔鳧岩〕라고도 했던 모양이나 겸재 눈에는 이 바위가 그런 오리나 비둘기 따위의 잔약한 모습으로 보이지 않았던가 보다. 힘차게 치켜든 현무의 거북머리 형태로 보였던 모양이다.

그래서 대담한 붓질과 짙은 먹칠로 흰색 화강암을 완전 반대색인 검은빛 일색으로 그려놓고 있다. 그런데도 이상하게 이것이 백색 화강암으로 이루어진 새하얀 비둘기 바위로 느껴지는 것은 어쩐 까닭인지 알 수 없다. 겸재가 인왕산이나 백악산을

그리면서 이런 흑백 도치법을 구사해 성공할 수 있었던 것은『주역(周易)』에 정통하여 음양 대비와 음양 조화의 논리를 거침없이 사용했기 때문이었을 듯하다.

솔숲 우거진 산등성이나 잡수림이 무성한 골짜기는 큼직한 미점(米點)으로 그 임상(林狀)을 대강 형용하고 바위 절벽은 부벽찰법(斧劈擦法, 절벽을 도끼로 쪼갠 단면처럼 수직으로 보이도록 붓으로 쓸어내려 나타내는 먹칠법)으로 확확 쓸어내렸다. 그리고 바탕색을 그대로 살려두어 산등성이들이 저절로 노출되도록 했다. 북쪽 산 능선을 따라서 한양성이 보이는데 지금 보아도 이 모습 그대로이다.

이 아래 남쪽으로 물이 모이는 골짜기 속에 독락정(獨樂亭)이 있고 그 서쪽에 사천 이병연이 살고 있는 대은암(大隱巖)이 있으며 다시 모퉁이를 돌아 백악산 서편 기슭으로 가면 겸재가 나고 자란 유란동(幽蘭洞)이 있을 것이다.

청송당(聽松堂)을 거쳐 더 성벽 쪽으로 올라가면 자하동(紫霞洞)이 나오고 거기서 자하문, 즉 창의문(彰義門)을 만나게 된다. 그런데 이 그림에는 자하문을 그리지 않았다. 아마 아직 창의문 문루를 짓지 않았기 때문이었을 것이다. 창의문 문루는 겸재 66세 때인 영조 17년(1741) 1월 22일에 짓기로 결정이 나서 이해 봄부터 짓기 시작했다.

제사에 '겸재가 직보(直甫)에게 그려준다(謙齋寫與直甫)'고 했는데 직보는 한성부서윤(庶尹)을 지낸 김정겸(金貞謙, 1709~1767)의 자이다. 김정겸은 영의정을 지낸 김수흥(金壽興, 1628~1690)의 손자다. 김수흥이 삼연 김창흡의 둘째아버지이니 삼연에게는 5촌 조카가 되는 셈이다. 뿐만 아니라 김정겸의 처조카들인 근재(近齋) 박윤원(朴胤源, 1734~1799)과 금석(錦石) 박준원(朴準源, 1739~1807) 형제들이 겸재로부터『주역(周易)』을 배운 제자들이었다. 이런 인연이라면 겸재로부터 〈백악산〉 그림을 받기에 부족함이 없지 않았겠는가.

'겸재(謙齋)'라는 흰 글씨 네모 인장이 〈삼승정(三勝亭)〉과 〈삼승조망(三勝眺望)〉에 찍힌 인장과 동일하고 붓 쓰고 먹 쓰는 법도 위 그림들과 비슷한 것으로 보아 두 그림이 그려지던 영조 16년(1740) 6월 전후한 시기에 그린 듯하니 겸재가 양천현령으로 부임하기 직전에 그렸다고 보아야 한다. 당연히 이 시기에는 창의문 문루가 없었다.

인가가 들어서 있던 대은암동, 도화동, 유란동 등은 모두 구름으로 가려놓았다.

지금 청와대가 차지하고 있는 너른 터전이 모두 이 구름 속에 잠겨 있는 것이다. 이런 정경을 사천은 이렇게 읊어놓고 있다.

　　백악에 아침 빛 찾아오면, 푸르름 반쯤 머리 내민다.
　　응당 허리 아래 비 내리리니, 내 서루 감춰주겠지.
　　(白嶽朝來色, 蒼蒼出半頭. 祗應腰下雨, 藏得我書樓.)

　　　　　　　　　　　　　　　(『사천시초(槎川詩抄)』卷下, 爲尹浩而 光天題書)

　　이 백악산 아래에는 율곡 선생의 옛집도 있었던 모양이다. 사천의 시 제자(詩弟子)인 창암(蒼巖) 박사해(朴師海, 1711~1778)가 다음과 같이 시화(詩話) 곁들인 시를 남겨놓고 있기 때문이다.

　　계미(癸未, 1763) 3월 초이튿날 율곡 선생 사당이 해서로부터 장동(壯洞) 옛집으로
　　되돌려 모셔지니 선비들이 교외에 나가 맞이하였다. 이날 아침 차문(箚文, 국왕에게
　　올리는 글)을 올리는 일로 성균관 동료들은 대궐 아래 모여 있어서 갈 수 없었으나
　　비답(批答, 상소문에 대한 임금의 대답)을 받고 나자 드디어 함께 나아가서 사당을 뵙
　　고 절하였다. 내친김에 혼자 가서 남계(南溪 朴世采, 1631~1695) 선생 영정을 뵙고 절
　　하고 돌이켜 청풍계로 향해서 여러 동료와 더불어 노닐다가 파하다.
　　(癸未三月初二日, 栗谷先生祠宇, 自海西還奉壯洞舊第, 搢紳章甫, 出迎郊外. 是
　　日適以陳箚事, 館僚聚闕下, 不克徃, 旣承批, 遂齊進, 瞻拜祠宇. 仍獨徃瞻拜南溪
　　先生影幀, 旋向淸風溪, 與諸僚, 逍遙而罷.)

　　어진 스승 어느 곳에서 찾나, 백악산 자락이로다.
　　백세에 우뚝한 모습, 산과 함께 우러러본다.
　　(賢師何處尋, 白岳山之趾. 百世高人風, 與山同仰止.)

　　　　　　　　　　　　　　　　　　　　　　　　　　(『창암집(蒼巖集)』卷二)

독락정(獨樂亭)은 지금 청와대가 들어서 있는 세종로 1번지 동쪽 산골짜기에 있던 정자이다. 이 〈독락정(獨樂亭)〉이 그려지던 당시에는 이 북악산 남쪽 기슭 일대는 대은암동(大隱巖洞)이라 불렀다 하니 그때로 보면 대은암동의 동쪽 끝자락쯤에 위치해 있던 듯하다. 〈독락정〉 진경에서 북악산 상봉 부근 동쪽 기슭에 지금도 의연히 앉아 있는 비둘기바위를 확인할 수 있기 때문이다. 그 아래로 계곡물이 골골마다 흘러내려 합쳐지는 여울목 반석 위에 사모정 형태의 모정(茅亭)으로 지은 정자가 있으니 이것이 독락정인 모양이다.

화면의 중심을 이루고 있는 그곳을 향해 산줄기와 물줄기가 모여들었다가 아래로 빠지고 있는 것이 특이하다. 이에 능선 따라 배치한 소나무 숲의 표현도 독락정 쪽으로 집중될 수밖에 없어 독락정의 분위기는 한결 그윽하게만 느껴진다.

이 그림이 북악산 전경을 다 그린 것이 아니라 독락정 부근의 산 중턱 부분만 그려내었으므로 북악산에 여간 익숙한 사람이 아니고서는 이곳이 북악산 중턱이라고 알아보기 힘들 터인데, 상단 동쪽 능선 위에 비둘기바위를 표현해놓음으로써 웬만한 서울 사람들이라면 모두 이곳이 비둘기바위 아래 북악산 중턱의 진경임을 알 수

10. 독락정(獨樂亭)

영조 27년 신미(1751)경, 76세, 종이에 엷은 채색, 29.5×33.7cm, 《장동팔경첩(壯洞八景帖)》, 간송미술관 소장

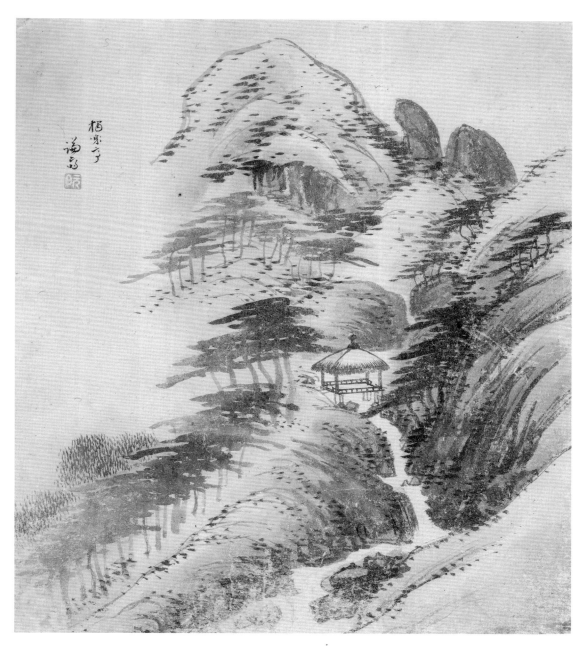

10-1. 독락정(獨樂亭)

영조 31년 을해(1755)경, 80세, 종이에 엷은 채색, 29.5×33.0cm,《장동팔경첩(壯洞八景帖)》, 국립중앙박물관 소장

있게 했다.

이렇게 대상의 특징을 정확하게 파악하여 그 요체를 간명직절하게 표현해줌으로써 감상자의 공감을 불러일으키게 하는 것이 명화가다운 능력이다.

한 덩어리의 바위산 같은 북악산도 가까이 가보면 골짜기도 있고 암벽도 있게 마련이다. 그것들을 대담한 필묵법(筆墨法)으로 휘쇄난타(揮刷亂打, 휘두르고 문지르며 어지럽게 두드림)하여 그 특징만 드러내놓고 대부분의 바위산은 희미한 윤곽선 안에 바탕색을 그대로 방치한 채 미점(米點) 계통의 횡점(橫點, 가로 점)을 군데군데 찍어서 초목을 상징했을 뿐이다. 그리고 청묵흔(靑墨痕, 푸른색 도는 먹빛 흔적)으로 대담하게 골짜기와 산기슭을 우려내니 남기(嵐氣, 이내) 자욱한 북악의 늦여름 정취가 화면에 가득 차 넘친다.

비둘기바위의 위치로 보아 독락정은 지금 청와대 본관 동쪽 후원 산기슭의 어느 시냇가에 있었을 듯하다. 겸재가 이 그림을 그릴 당시는 청와대 본관 부근에 인원왕후(仁元王后)의 외가인 조경창(趙景昌, 1634~1694) 공의 저택이 있었다 하므로 혹시 이 독락정도 임천(林川) 조씨 댁의 정자가 아니었는지 모르겠다.

이미 겸재가 7세밖에 안 되었던 시절인 숙종 8년(1682) 임술(壬戌)에 겸재의 스승인 삼연(三淵) 김창흡(金昌翕, 1653~1722)은 이곳 독락정에 와서 노닐던 일을 시로 남겨놓고 있으니 늦어도 숙종 초년 이전에 이 정자가 지어진 듯하다. 시(詩)를 옮겨보면 다음과 같다.

독락정에서 밤에 사경(士敬)을 작별하며(獨樂亭 夜別士敬)

이별하는 뜻 길 위에 가득 차니, 자네는 호반(湖畔)으로 돌아가겠지.
떠나는 날은 응당 어느 하루이련만, 문득 다가와 오늘 아침이라니.
별빛 가득하여 이불 끼고 밤샐 만하고, 산에 새잎 나니 봄이 오는데.
나 홀로 떠들며 외친다 해도, 끝내 허수아비 향하고 말한 듯하리.

(別意滿阡陌, 君歸登綠蘋. 信行應一日, 聊厚及玆辰.

星爛携衾曙, 山回細草春. 豪談雖自强, 終是向隅人.)

(『삼연집(三淵集)』拾遺 卷二, 獨樂亭 夜別 士敬)

사경(士敬)은 청풍계(靑楓溪) 소주인(小主人)이던 모주(茅洲) 김시보(金時保, 1658~1734)의 자(字)이다. 삼연의 삼종질(三從姪)로 나이 차이는 얼마 나지 않지만 농암(農巖)과 삼연 문하에 와서 성리학과 시문(詩文)을 배우던 제자였다. 특히 삼연이 각별히 사랑해 금강산과 설악산을 동행하는 것은 물론 청풍계와 낙송루(洛誦樓)를 비롯한 장동(壯洞) 일대의 명승지에서 조석으로 만나 항상 시주(詩酒)로 즐기면서 학예 전수에 심혈을 기울이던 상대였다.

모주가 22세 나던 숙종 5년(1679) 기미(己未)에 충청도 결성(結城) 해변의 모도(茅島)로 낙향하면서 이들의 만남은 항상 이별을 아쉬워하게 되었다. 이 독락정 이별시도 호서(湖西) 해변인 모도로 떠나는 모주를 보내기 애달파 삼연이 독락정에서 둘이만 만나 밤새워 미진한 회포를 풀며 지은 시일 것이다. 그런 단출한 만남을 위해서는 이 독락정의 그윽한 분위기가 부근에서 가장 적당했을 듯하다.

이런 〈독락정〉 진경 그림은 국립중앙박물관에서 소장하고 있는 《장동팔경첩(壯洞八景帖)》 속에도 들어 있다.(10-1) 간송 수장본 《장동팔경첩》과 다섯 곳이 서로 겹치는데 이 〈독락정〉도 겹치는 것 중의 하나이다.

두 폭을 서로 비교하면 국립중앙박물관 소장본이 훨씬 더 추상화되어 있다. 우선 가장 눈에 띄는 비둘기바위 표현을 놓고 비교해보겠다. 간송본에서는 석대 위에 올라앉은 비둘기바위의 형상이 비록 거북머리 형태를 보이기는 했어도 이를 받쳐주는 석대와 별개로 구분해 표현함으로써 현무의 거북머리를 상징하는 듯하다.

그런데 국립중앙박물관본에서는 이를 보다 추상화해서 석대와 비둘기바위를 하나로 통합시키고 말았다. 이에 비둘기바위는 석대의 끝이 북악산 주봉 쪽으로 휘어나간 형태로 그 흔적만 남기게 되었다. 결과적으로 기세등등한 남근석(男根石)의 형상이 되고 만 것이다. 비둘기바위 바로 밑에 있는 바위 봉우리 역시 극도로 추상화해서 음낭(陰囊)을 연상케 함으로써 남근석의 의미를 부추기고 있다.

간송본은 겸재 70대 중반에 그려진 것이고 국립중앙박물관본은 80대 초반에 그려진 것이라고 생각된다. 간송본은 시점을 낮춰서 보다 깊숙하고 그윽한 풍취를 느끼게 하는 데 반해 국립중앙박물관본은 시점을 띄워서 넓게 내려다보니 속을 있는

대로 다 드러내 보이는 듯하다. 같은 경치라도 시점을 어떻게 잡느냐에 따라 드러낸 듯 느껴지기도 하고 감춘 듯 느껴지기도 한다는 사실을 이 두 그림에서 확인할 수 있다.

취미(翠微)는 산 중턱을 일컫는 말이다. 『이아(爾雅)』 '석산(釋山)'에서 "산이 정상에 미치지 못하면 취미라 한다(山未及上, 翠微)." 하고 주소(注疏)에서는 "정상에 미치지 못하고 곁으로 비탈진 곳을 일컬어 취미라 한다. 일설(一說)에는 산기(山氣)가 청옥(靑玉)색이기 때문에 취미라 한다(謂未及頂上, 在旁陂陀之處, 名翠微, 一說 山氣靑縹色, 故曰翠微)."라 한 것에서 그 뜻을 헤아릴 수 있다.

그 어원(語源)에 대해서는 『신하만필(愼夏漫筆)』에서 "무릇 산은 멀리 바라보면 푸르고 가까이 갈수록 푸른빛이 점점 희미해지므로 취미라 한다(凡山遠望之則翠, 近之翠漸微, 故曰翠微)."라고 밝혔다.

이에 고래로 이 취미를 시어(詩語)로 택한 명시가 허다하니 당나라 시인 백거이(白居易, 772~846)는 「향산(香山)에서 피서하다(香山避暑)」에서 이렇게 읊었다. "깁두건 짚세기에 죽소의(竹疎衣) 떨쳐입고, 저무는 향산(香山)으로 취미를 밟아간다(紗巾草履竹疎衣, 晚下香山蹋翠微)."

두목지(杜牧之, 803~852. 이름은 목(牧)이고 목지는 자다.) 역시 「아흐렛날 제산에 높이 올라(九日齊山登高)」라는 시에서 "강물에 가을 그림자 잠기고 기러기 처음 날아오

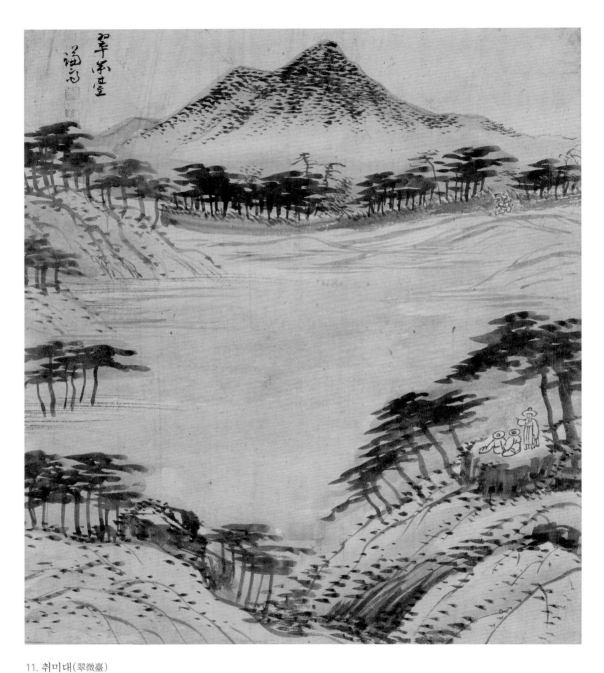

11. 취미대(翠微臺)

영조 27년 신미(1751)경, 76세, 종이에 엷은 채색, 29.5×33.7cm,《장동팔경첩(壯洞八景帖)》, 간송미술관 소장

매, 손님과 더불어 술병을 차고 취미에 오른다(江涵秋影雁初飛, 與客携壺上翠微)."라고 읊었다.

농암(農巖) 김창협(金昌協)의 문인(門人)으로 백악사단(白岳詞壇)의 중추인물이던 담헌(澹軒) 이하곤(李夏坤, 1677~1724) 역시 이 취미라는 시어(詩語)를 겸재가 그린 사시병풍화(四時屛風畵)의 제화시(題畵詩)에 쓰고 있다. 담헌은 비록 소론(少論) 출신이나 그 장인 옥오재(玉吾齋) 송상기(宋相琦, 1657~1723)가 농암의 내종사촌으로 노론의 핵심 인물이고 그 자신이 농암 문인이었으므로 겸재와 더불어 진경문화 창달에 매진하던 인물이다. 그 자신이 진경시(眞景詩)의 대가였고 서화를 특히 좋아해 감상안은 당세 제일로 자타가 공인하던 터였다. 그래서 진경풍속화의 출현을 고대하여 초기에는 공재(恭齋) 윤두서(尹斗緖, 1668~1715)에게 기대를 걸었지만, 동문(同門)인 겸재가 진경산수화에 뛰어난 천품을 타고난 것을 《해악전신첩(海嶽傳神帖)》에서 확인하고 나서부터는 겸재에게 매혹되어 죽는 날까지 겸재 그림을 애호하며 수많은 제화시를 남긴다. 이 시도 그중의 하나이다.

정원백의 사시(四時) 병풍 그림에 제함(題鄭元伯 四時屛畵)

동쪽 언덕 집들은 취미에 있는데, 살구꽃 모두 떨어지고 사립 닫혔다.
시내 남쪽 비 온 뒤에 논 간 것 보고, 외길로 구름 뚫고 천천히 돌아온다. 봄.
(東埈人家住翠微, 杏花落盡掩荊扉. 溪南雨後看耕罷, 一道穿雲緩緩歸. 春.)

(『두타초(頭陀草)』 卷八, 題鄭元伯 四時屛畵)

여기서 동쪽 언덕 집들이 취미에 있다는 말은 단순히 봄 경치를 그린 일반 산수화에 붙인 일상적인 시어(詩語)라고 볼 수도 있다. 그러나 담헌의 경저(京邸, 서울 집)가 경복궁 궁장 동쪽, 즉 삼청동에 있어 북악산 남쪽 기슭의 동쪽 산언덕에 있던 취미대와 이웃해 있고 겸재는 북악산 남쪽 기슭의 서쪽에 있던 유란동(幽蘭洞)에 살았다. 따라서 이들이 틈만 나면 이곳에 찾아와 함께 놀았던 것을 생각한다면, 아무래도 이 그림은 취미대 일대의 진경을 그린 봄 경치이고 그렇기 때문에 취미라는 시어

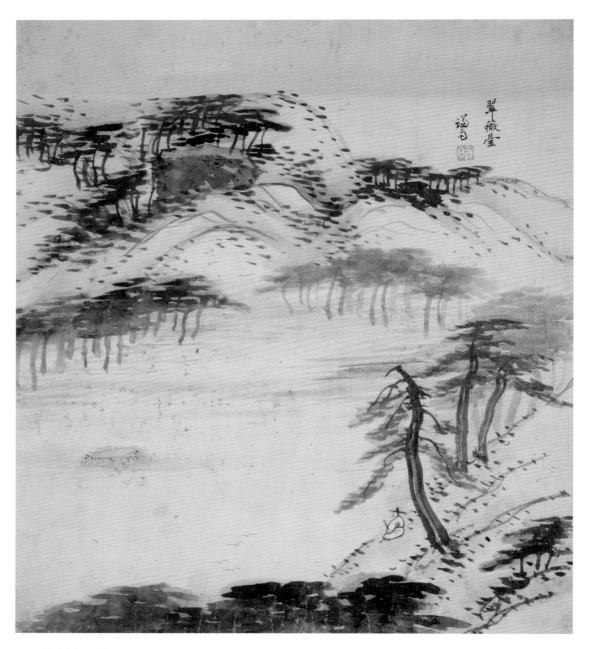

11-1. **취미대**(翠微臺)

영조 31년 을해(1755)경, 80세, 종이에 엷은 채색, 29.5×33.0cm,《장동팔경첩(壯洞八景帖)》, 국립중앙박물관 소장

를 골라 쓴 것이 아닌가 하는 생각이 든다.

어떻든 이 〈취미대〉 그림을 보면 이곳이 지금 청와대 동쪽 일대의 북악산 기슭임을 짐작할 수 있다. 앞에 넓은 들판이 호수처럼 비어 있고 그 너머로 경복궁 북쪽 담장이라고 생각되는 회색빛 긴 담장이 둘러쳐져 있으며, 담장 안에는 노송림과 잡수림이 가득 우거져 있고, 그 수풀 건너 저쪽에 남산이 우뚝 솟아 있기 때문이다.

겸재는 율곡학파의 정통 학맥을 이은 조선성리학자였다. 그래서 성리철학에 대한 정확한 이해를 바탕으로 하여 우리 산천의 아름다움을 회화미로 표현해내는 독특한 방법을 창안해내게 되었던 것이다.

그 기본 원칙은 『주역(周易)』의 원리인 음양(陰陽) 양의(兩儀)의 엄존과 그 조화에 두고 있었다. 화면 구성법에서나 초목, 암석의 표현법 등에서 항상 음양 조화를 기본으로 하던 이유가 여기에 있다. 그러나 간혹 대상의 형세에 따라서 주양법(主陽法, 양을 주체로 삼는 법)이나 주음법(主陰法, 음을 주체로 삼는 법)을 대담하게 구사하여 화면 구성 그 자체에서 음양 대비(陰陽對比)를 강조해놓는 경우도 있게 된다.

이 그림도 그런 주음법 화면 구성을 보여주는 대표적인 진경산수화이다. 이런 경우에 겸재는 화면 중앙을 공허하리만큼 대담하게 비워둔다. 대체로 호수나 바다, 강, 그리고 이처럼 넓은 들판을 중점적으로 표현해야 할 필요가 있을 때 이런 주음(主陰) 구도를 주로 쓴다. 사방팔방에서 산자락들이 우뚝우뚝 밀고 들어와 빙 둘러 막아서면 음양 조화가 이루어지기는 하지만 어디까지나 주음종양(主陰從陽, 음을 주로 하고 양을 종으로 함)의 형세는 면치 못하는 것이다.

여기서도 연초록빛 경적전(耕籍田, 국왕이 농정(農政)의 시범을 보이기 위해 직접 농사짓던 논과 밭) 너른 들판이 중앙에 광활하게 펼쳐져 있고 그 주변으로 산자락들이 포위하듯 이를 에워싸면서 검푸른 소나무 숲을 거칠게 배열시킴으로써 주음법의 기묘한 음양 조화를 이루어놓고 있다.

취미대도 경적전으로 밀고 들어온 그런 산자락 중의 하나일 터인데 오른쪽 하단의 높은 언덕 위 소나무 숲속에 고광(高廣)한 암대(岩臺)가 솟아 있고 그 위에 세 선비들이 모여 있는 것을 보면 이곳이 바로 취미대인가 보다. 두 사람은 등을 돌리고

남산 쪽을 바라보며 앉아 있고 한 사람은 얼굴을 이쪽으로 돌린 채 손을 들어 남쪽을 가리키며 무어라 설명하고 있다. 의관을 정제한 것으로 보아 사대부들이니 혹시 겸재와 담헌 그리고 사천, 이 세 벗들이 이곳에 와 노닐던 모습을 그린 것은 아닌지 모르겠다.

남산은 원산법(遠山法)으로 처리하여 청묵훈염법(靑墨暈染法)으로 윤곽만 우려낸 다음 미점(米點)을 대담하게 횡타(橫打, 빗겨 침)하는 겸재 특유의 미가운산식토산법(米家雲山式土山法)으로 그려내었고, 경적전을 둘러싸고 있는 산자락들은 소림암봉(疎林岩峯)의 북악산 특징을 살리기 위해 담묵의 윤곽선에 미점을 성글게 찍어나간 암산법(岩山法)으로 처리하였다.

주음법 화면 구성의 성공 비결이 경적전 주변을 울창하게 둘러싼 검푸른 소나무 숲의 표현에 있다는 것도 간과해서는 안 된다.

국립중앙박물관 소장《장동팔경첩》속에 들어 있는 〈취미대〉(11-1)는 대은암 쪽에서 취미대를 바라보는 시각으로 그린 그림이다. 즉, 서쪽에서 동쪽을 바라본 것이다. 간송본 〈취미대〉가 북쪽에서 남쪽을 바라본 시각이었으니 두 그림의 구성 요소가 다를 수밖에 없다.

간송본은 앞산이 남산이었는데 국립중앙박물관본은 삼청동 쪽의 백련봉이 마주 보인다. 경적전은 그쪽으로도 넓게 전개돼 있었던 듯 취미대와 백련봉 사이가 역시 넓게 비어 있다. 다만 그 한가운데 네모반듯하고 높은 단의 표현이 있으니 이것이 공신 자손들이 모여 회맹제를 지내던 회맹단(會盟壇)인가 보다.

취미대의 비탈진 언덕은 비슷하지만 시각이 달라지니 곁에 있는 언덕이 보이지 않아 이 그림에서는 다만 취미대 언덕 하나만 오른쪽 아래 구석에 그려놓았다. 그 위에 늙어 휘어진 낙락장송 두세 그루를 성글게 배치해놓고 말았다. 제일 큰 소나무 그늘 아래는 선비 하나가 홀로 나와 앉아서 앞산을 바라보는데 쥘부채를 들고 오뚝하게 앉은 것이 시상(詩想)에 잠긴 듯하다.

은암동록 隱岩東麓

은암동록(隱岩東麓)은 '대은암(大隱岩) 동쪽 산기슭'이라는 뜻이다. 대은암은 북악산 남쪽 기슭에서 서쪽에 있는 바위 이름이다. 이 부근 경치가 하도 그윽하고 아름다워 명승으로 소문나자 그 바위 이름을 따 이 부근 일대를 대은암동이라 했다. 지금 종로구 궁정동 일대와 세종로 산 1번지 일대가 그에 해당한다. 그 대은암동 동쪽 기슭이라 했으니 지금 청와대 본관 동쪽과 부근에 해당하는 지점이다. 경복궁의 북문인 신무문(神武門) 밖에서 조금 동쪽으로 치우친 곳이다.

겸재는 사천(槎川) 이병연(李秉淵, 1671~1751) 및 순암(順菴) 이병성(李秉成, 1675~1735) 형제와 평생 동안 지기(知己)를 허하며 한마음 한뜻으로 살았다. 그들의 교분은 10대 소년 시절부터 싹텄던 듯하니 정녕 평생지기란 말이 어울리는 관계였다.

겸재가 태어나 자란 집이 지금 청운동 89 경복고등학교 구내에 있었고 사천 형제가 자란 집이 그 동쪽인 궁정동 1번지, 청와대 서쪽 별관 부근에 있었기 때문에 한동네 친구로 자라난 것이다. 거기에다 그들은 이웃에 살던 농암(農巖) 김창협(金昌協, 1651~1708)과 삼연(三淵) 김창흡(金昌翕, 1653~1722) 형제의 문하에서 동문수학하는 인연을 맺어 장차 진경문화(眞景文化)를 주도해가는 시화쌍벽(詩畵雙璧)이 되니 그

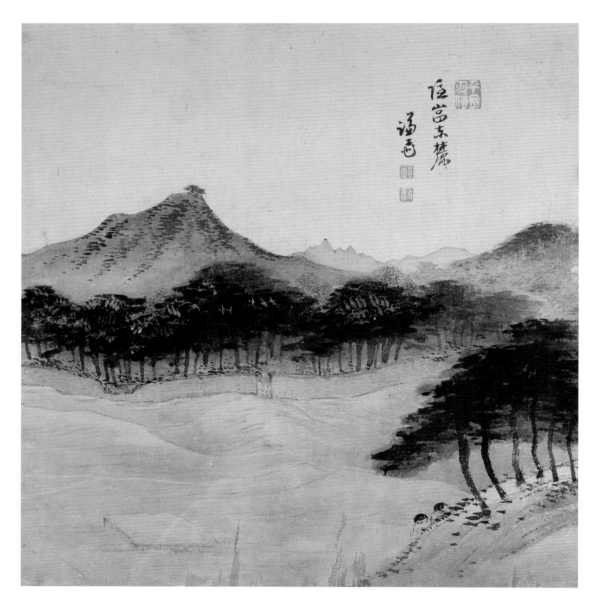

12. 은암동록(隱岩東麓) · 대은암 동쪽 기슭

영조 17년 신유(1741), 66세, 종이에 엷은 채색, 29.8×31.0cm,《경교명승첩(京郊名勝帖)》하권 2, 간송미술관 소장

관계가 어떠하였겠는가.

그래서 그들은 형영상수(形影相隨)로 항상 함께 지내고 함께 생각하며 백악사단(白岳詞壇)을 이끌어간다. 실로 백악사단은 백악산(白岳山), 즉 북악산(北岳山) 아래에서 싹 틔워 키워간 그들의 우정을 바탕으로 발전해간 것이라 해도 과언이 아니다. 그들은 서로의 집을 수시로 왕래하며 소년 시절의 꿈을 키워갔을 것이고 북악산 주변 곳곳을 함께 찾아다니며 끝없는 정담을 나누었을 것이다. 이 그림도 바로 그렇게 북악산 기슭 양지바른 소나무 언덕 아래에서 겸재와 사천이 정담을 나누던 장면을 그린 그림일 것이다.

사천의 집이 어디에 있었는가 하는 사실은 영조 9년(1733), 순암이 겸재 58세 때 지은 「취록헌도(翠麓軒圖)의 뒤에 씀(題翠麓軒圖後)」이라는 글에서 짐작할 수 있다.

> 백악산(白岳山) 아래 대은암(大隱巖) 남쪽으로 곧 우리 아버님께서 사시던 옛집인데 손수 나무를 심으시니 거의 50년 된 물건이 되었다. 집이 오래되어 허물어져 가므로 정원백(鄭元伯, 겸재)에게 부탁하여 비단에 모사하게 해서 집안에 비장한다. 이는 대개 차마 폐치할 수 없고 차마 황폐하게 할 수 없다는 뜻에서 나온 것인데, 느티나무와 버드나무가 우거진 가운데 낡은 집이 쓸쓸히 서 있으니 우리 뒷사람들로 하여금 또한 쓰다듬어 보며 그 유풍을 상상해 알 수 있게 해준다.
> (白岳山下 大隱巖之南, 卽我先君子舊居, 而手種林木, 殆爲五十年物也. 軒久頹毁, 倩鄭元伯, 用絹摹寫, 藏于家. 此蓋出於不忍廢, 不忍荒之意, 而槐柳掩翳之中, 弊屋蕭然, 使我後人, 亦可以摩挲, 而想識其遺風也.)

『순암집(順菴集)』 권5에 실린 이 글을 통해서 사천 형제가 자란 집이 북악산 아래 대은암 남쪽, 즉 지금 청와대 서쪽 별관 부근임을 알 수 있다. 여기에 사천의 집이 있었으니 지금 청와대 부근은 바로 겸재와 사천 형제들의 놀이터고 만남의 장소였을 것이다. 그중에서도 그들이 어릴 적부터 즐겨 찾던 곳은 지금 청와대의 동쪽 산기슭이었던 모양으로 오늘도 솔숲 우거진 언덕 아래 둘이 함께 나와 앉았는가 보다. 크

고 둥근 검은 갓이 언덕 밑으로 살짝 드러나 보이니 말이다.

그 앞에는 조선 역대 국왕들이 백관을 거느리고 직접 농사를 지어 백성들의 노고를 체험하던 경적전(耕籍田) 넓은 논밭이 펼쳐져 있다. 마침 보리 싹이 패어나는 초여름인 듯 연초록빛이 너른 공간에 물결치는데 그 아래에는 경복궁의 허물어진 담장이 둘러쳐져 있다. 임진왜란(壬辰倭亂, 1592)으로 소실되어 폐허가 된 지 150여 년, 그사이 궁터에서 나고 자란 소나무들이 고목이 되어 숲을 이루고 그 빽빽한 송림 위로 백로 떼가 하얗게 내려앉았다.

그 너머로는 남산이 앞을 가로막는데 상봉에는 '남산 위의 저 소나무'로 불리는 늙은 소나무 한 그루가 산봉우리를 다 덮을 만큼 우람한 기세를 자랑하며 우뚝 솟아 있다. 먼빛으로는 관악산이 아련하게 보이고 있으니 지금 보아도 앞산 경개(景槪, 경치)는 그때와 다름이 없다. 다만 인왕산 동쪽 기슭이 남쪽으로 흘러내려 평지를 이루며 도시를 이루어놓은 창성동, 통의동, 체부동, 필운동, 내자동, 내수동, 사직동, 신문로 일대의 모습이 지금과 크게 다를 뿐이다.

기와집들이 지붕을 맞대고 즐비하게 늘어서서 만호장안(萬戶長安)의 위용을 과시하는데 그 끝에는 경덕궁(慶德宮) 숭정전(崇政殿)이라고 생각되는 전각이 웅장하게 솟구쳐 있다. 광해군의 아우인 정원군(定遠君) 부(琈, 1580~1619)의 집터에 지은 것이 이 궁궐이다. 광해군이 이곳에 왕기(王氣, 왕이 될 기운)가 있다 하여 몹시 꺼렸는데 뒷날 정원군의 장자인 인조(仁祖, 1595~1649)가 반정을 일으켜 왕위를 빼앗고 이 궁궐을 확장했으니 풍수도참설이 맞았더란 말인가.

담묵으로 처리한 만호장안의 즐비한 인가 표현으로 당시 서울의 융성한 도시 경관을 헤아려볼 수 있게 해준다. 솔숲에 가려서 보이지 않는 서울의 중심가 종로와 구리개을지로의 정경도 마땅히 이러했으리라 생각된다.

저 멀리 원산으로는 관악산이 삐죽삐죽한 봉우리들을 드러내고 있는데 흐린 청묵(靑墨)으로 아련히 우려내어서 그 윤곽만 드러내 보인다. 남산은 보다 짙은 청묵으로 대담하게 우려내어 윤곽을 잡은 다음 그 위에 미점(米點)을 거칠게 찍어나가 송림에 싸인 그 특유의 계곡미를 살려냈고 소나무 숲은 파묵(破墨, 엷은 먹칠을 점차 짙은 먹

칠로 파괴해나가면서 농담의 변화로 입체감, 중량감의 효과를 내는 먹칠법)과 발묵법(潑墨法, 먹물을 흥건하게 찍어 발라서 번지는 효과로 분위기를 표현해내는 먹칠법)으로 담묵 바탕에 농묵(濃墨)을 중적(重積, 거듭 쌓음)해 짙은 색감을 도출해내었다.

신록이 무르익어갈 때 소나무를 비롯한 상록 침엽수들이 보이는 해묵은 칙칙한 색감을 드러내 보이고자 한 의도인 듯하다. 그 사이 바다처럼 비워놓은 경적전의 공터에 일렁이는 녹파(綠波)는 이런 농밀한 색채에서 풍기는 어두운 기운을 모두 거둬내기에 충분하다. 신록이 물들어가기 시작하는 키 큰 잡수림의 연둣빛도 이를 거들고 언덕 위의 연둣빛 역시 상쾌한 훈풍을 연상시킨다.

겸재는 젊은 날 초여름 사천과 대은암 동쪽 산기슭에서 만나 해 가는 줄 모르고 정담을 나누던 추억을 되살려 이 그림을 그리고 사천에게 보였던 모양이다. 실경도 그랬겠지만 중경의 논밭을 바다처럼 비워놓는 이런 대담한 구도를 겸재 아니면 감히 누가 시도해보았을 것이며 또한 성공해낼 수 있었겠는가. 화성(畵聖)의 존재를 재인식시켜주는 그림이다.

이 '대은암 동쪽 기슭'이라는 것이 취미대(翠微臺)라는 사실은 앞서 본 〈취미대〉 그림과 비교해보면 한눈에 알아볼 수 있다. 겸재와 사천은 취미대를 그들만의 은어로 '은암동록'이라 했던가 보다. 여기서도 높고 네모진 회맹단의 표현을 확인할 수 있다.

북악산 산기슭 중에서 가장 빼어난 집터는 역시 지금 청와대가 들어서 있는 종로구 세종로 산 1번지 일대다. 북쪽으로 북악을 등지고 남산을 정면으로 바라보기 때문이다. 경복궁을 내려다보게 되므로 사가(私家)가 들어서기 힘들었을 터인데, 어찌된 영문인지 조선 전기부터 행세하던 사대부들이 터 잡고 살았던 흔적을 보인다.

그 대표적인 유적이 대은암(大隱岩)이니 중종 때의 대학자 어숙권(魚叔權)은 『패관잡기(稗官雜記)』권2에서 다음과 같이 그 유래를 밝히고 있다.

남지정(南止亭) 곤(袞, 1471~1527)이 백악산록에 집을 지으니 그 북쪽 동산은 천석(泉石)의 빼어남이 있었다. 박취헌(朴翠軒) 은(誾, 1479~1504)이 매양 이용재(李容齋) 행(荇, 1478~1534)과 더불어 술을 가지고 가서 놀았는데, 지정(止亭)은 승지로 새벽에 들어가서 밤에 돌아오므로 문득 더불어 놀 수 없었다.

취헌(翠軒)이 장난으로 그 바위를 대은(大隱)이라 하고 그 시내를 만리(萬里)라 했다. 대개 그 바위가 주인이 알아주는 바 되지 못하니 그런 까닭으로 대은(大隱)이 되는 것이며, 시내는 만리 밖 멀리에 있는 것 같다 해서 그렇게 일컬었다 한다.

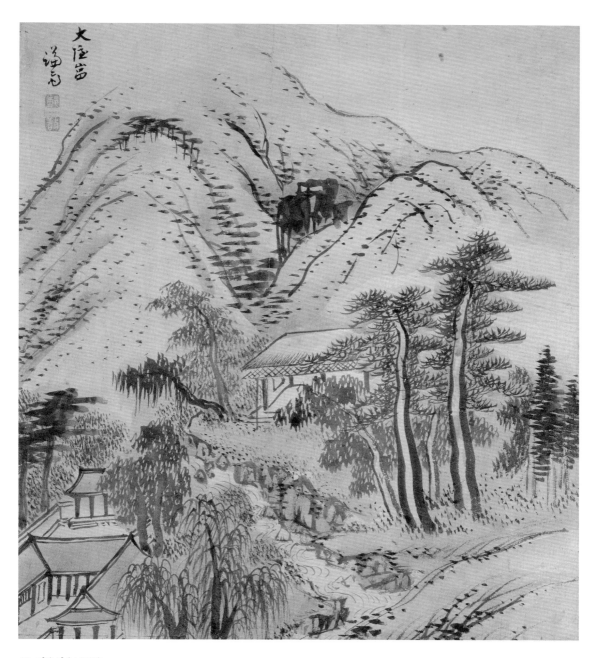

13. 대은암(大隱岩)

영조 27년 신미(1751)경, 76세, 종이에 엷은 채색, 29.5×33.7cm,《장동팔경첩(壯洞八景帖)》, 간송미술관 소장

(南止亭袞, 家于白嶽山麓, 其北園有泉石之勝. 朴翠軒誾, 每與李容齋荇, 携酒從
遊. 止亭以承旨, 晨入夜歸, 輒不得偕. 翠軒戲名其岩曰大隱, 瀬曰萬里. 盖岩未爲
主人所知, 所以爲大隱, 而瀬若在萬里之遠云爾.)

그래서 이후부터는 이 동네를 대은암동(大隱岩洞)이라 했는데 순조 때 유득공(柳
得恭, 1748~1807)의 자제인 유본예(柳本藝)가 지은 『한경지략(漢京識略)』권2에서는 이
대은암 곁에서 구봉(龜峯) 송익필(宋翼弼, 1534~1599)이 탄생했다 하고 있다. 송구봉
은 율곡(栗谷), 우계(牛溪) 양 선생과 뜻을 같이하던 집우(執友)로 사실상 율곡학파(栗
谷學派)를 수립하는 막후 실력자였다.

불행하게도 그 부친 송사련(宋祀連)과 모친 막덕(莫德)이 재상 안당(安瑭, 1460~
1521)가(家)의 노비 출신이라 정면에 나서지는 못했지만 율곡의 수제자인 사계(沙溪)
김장생(金長生, 1548~1631)을 비롯하여 중봉(重峯) 조헌(趙憲, 1544~1592), 약봉(藥峯)
서성(徐渻, 1558~1631), 용계(龍溪) 이영원(李榮元, 1565~1623) 등 율곡학파의 맹장들이
거의 모두 그의 제자였다.

그러니 대은암동에는 남곤의 집 말고도 안당의 집이 있었음을 알 수 있는데, 구
봉이 출생했다는 안당가의 행랑채가 유본예 당시인 순조 때까지도 그대로 남아 있
었다고 한다.

그 내용을 그대로 옮기면 다음과 같다.

대은암. 대은암은 옛날 남곤 집터인데 바위 곁에 행랑채가 있으니 곧 송구봉 익필
의 소생처이다. 그 행랑채가 아직도 있어 사람들이 지금도 널리 이를 일컫는다. 또
정송강 철, 성청송 수침의 옛집도 있다.
(大隱巖, 巖卽舊時南袞家基, 而巖傍, 有屋廊, 乃宋龜峯翼弼所生處. 其廊屋 尙
在, 人今博稱之. 又有鄭松江澈 成聽松守琛舊宅.)

(『한경지략(漢京識略)』卷二, 各洞 孟監司峴)

13-1. 대은암(大隱巖)

영조 31년 을해(1755)경, 80세, 종이에 엷은 채색, 29.5×33.0cm,《장동팔경첩(壯洞八景帖)》, 국립중앙박물관 소장

아마 율곡학파가 정권을 주도하게 되자 그들의 학문 연원을 기념하기 위해 송구봉의 산실을 각별히 보호했기 때문에 그때까지 남아 있었을 것이다.

그렇다면 북악산 정기가 첫째 산기슭에서는 송구봉(宋龜峯)에게로 뻗어 내리고, 둘째 산기슭에서는 성우계(成牛溪)로 뻗어 내렸던가 보다. 이들의 학맥을 이은 백악사단(白岳詞壇)에서 자가 학파의 발상지인 이 두 곳을 각별히 존숭하던 이유를 알 만하다.

백악사단에서는 이를 소재로 하는 많은 진경시와 진경산수화를 남겨놓고 있으니 우선 백악사단의 영수(領首)이던 삼연(三淵)은 「거듭 대은암에 와 놀며 유자(遊字)로 읊다(重遊大隱岩 賦遊字)」라는 시제로 이런 시를 남겨놓는다.

> 좋구나 바위에 꽃 피니, 헤치고 올라오면 시냇가 그윽하고.
> 꽃다운 새벽도 엊저녁 같아, 좋은 곳 거듭 와 놀 만하구나.
> 난간에 기대서니 붉은 샘물 흩뿌리고, 잔 들자 푸른빛 아련히 떠오른다.
> 산에 지는 해 바라보고 바라보다, 이를 가리키며 잠깐 머물러 있다.
> (好是巖花發, 披來澗草幽. 芳辰如昨夕, 佳處可重遊.
>
> 倚檻紅泉灑, 停觴翠靄浮. 看看山日下, 指此少淹留.)
>
> (『삼연집(三淵集)』拾遺 卷二, 重遊大隱巖 賦遊字)

삼연의 제자인 겸재도 이런 시제에 상응하는 진경산수화를 많이 그리고 있으니 이〈대은암(大隱岩)〉도 그중의 하나다.

훤칠하게 키 큰 노송들에 가려진 초당(草堂) 뒤로 검게 보이는 바위가 대은암인 모양인데 겸재 특유의 쇄찰법(刷擦法)으로 몇 번 쓱쓱 문지른 듯하다. 백악산에 검은 바위가 어디 있는가. 흰 바위를 검게 표현한 것이다. 그런데도 그 바위의 인상은 동일하게 감지되니 무슨 조화인지 모르겠다.

초당 아래로는 만리뢰(萬里瀨) 개울물이 콸콸 여울져 흐르고 만리뢰 아래쪽에 번듯한 대저택이 있다. 본채와 사당채만 보이고 사랑채와 행랑채는 그림 밖으로 몰아냈다. 대은암과 만리뢰가 보여주는 자연의 아름다움에 주안점을 둔 화면 구성임을

강조한 노숙성이다.

노거수가 된 잡목 잎새들을 파필점(破筆點, 엷은 농도의 먹점 위에 짙은 농도의 먹점을 찍어 먼저 쓴 먹색을 차례로 파괴해나가는 먹점법)을 변형시킨 대담한 점법(點法)으로 짙게 난타한 것이나 담장 밖의 수림(樹林)을 첨두점(尖頭點, 못 끝을 거꾸로 세워놓은 듯 끝이 뾰족한 점. 수직으로 빽빽이 찍어서 큰 산에 우거진 나무숲을 표현하는 데 주로 쓴다.)으로 빽빽이 채워놓은 것 등으로 보아 노염(老炎)이 극성을 부리는 늦여름의 어느 날 정경인 모양이다. 초당 문을 활짝 열어놓았지만 쇄락한 느낌이 화면 전체에 감도니 아침저녁으로 선들바람이 부는 그런 계절일 것이라는 생각이 든다.

이 저택이 바로 숙종대왕의 세 번째 왕비인 인원왕후(仁元王后) 경주 김씨(慶州金氏, 1687~1757)가 탄생한 양정재(養正齋)일 것이다.『동국여지비고(東國輿地備攷)』권2, 제택(第宅) 조에서는 이를 인원왕후의 친정아버지인 경은부원군(慶恩府院君) 김주신(金柱臣, 1661~1721)의 제택(第宅)이라 하고 그 세주(細註, 잔글씨로 쓰여진 주)에 이렇게 기록하고 있다.

순화방(順化坊) 대은암동(大隱岩洞)에 있으니 연호궁(延祜宮) 곁이다. 양정재(養正齋)가 있는데 인원왕후(仁元王后)께서 탄강하신 곳이다.

(在順化坊大隱巖洞, 延祜宮傍, 有養正齋, 仁元王后誕降之所.)

그러나『임천조씨대동세보(林川趙氏大同世譜)』권1에 의하면 이 기록이 잘못된 것임을 알 수 있다. 백악사단의 종사(宗師) 격인 죽음(竹陰) 조희일(趙希逸, 1575~1638) 조에 이런 기록이 남겨져 있다.

공(公)의 제이손(第二孫) 경창(景昌)의 따님이 경은부원군(慶恩府院君) 김주신(金柱臣)의 처(妻)가 되어 가림부부인(嘉林府夫人)에 봉해졌다. 처음 임신함이 있자 공의 유택(遺宅)인 양정재(養正齋)에서 해산하여 인원성모(仁元聖母)를 탄강하였다.

성모(聖母)가 돌아가신 후에 이르러서 영조의 성효(聖孝)가 추모(追慕)함을 깊고

독실하게 하사 공의 유택(遺宅)이 성모의 탄강하신 땅이라 하시고 여러 번 양정재에 임어(臨御)하셨다. 추모하는 뜻을 어제(御製)로 지어 당중(堂中)에 현판으로 걸게 하시고 공의 제손(諸孫)을 불러 보시며 벼슬을 제수하시고 단조(丹詔)를 내리시며 공조에 명하사 유택을 중수하게 하셨다.

무인(戊寅) 3월 28일에 양정재에 임어하심에 이르러서는 이해가 곧 공의 돌아간 해라 성심(聖心)이 크게 감동하사 곧 공에게 제사를 지내게 하고 어제로 제문(祭文)을 하사하시니라.

(公之第二孫 景昌之女, 爲慶恩府院君金柱臣之妻, 封嘉林府夫人, 始有娠, 免乳於公之遺宅養正齋, 誕仁元聖母. 及至聖母禮陟之後, 英祖聖孝, 追慕深篤, 以公遺宅 爲聖母誕降之地, 屢臨養正齋. 御製追慕之意, 揭板堂中, 招見公諸孫, 除官賜丹, 命考工, 重葺遺宅. 及至戊寅三月二十八日, 臨御養正齋, 是年卽公卒之年, 聖心曠感, 卽命致祭于公, 御製賜祭文.)

이 기록의 진위(眞僞) 여부를 확인하기 위해 영조 34년 무인(戊寅) 3월의 『영조실록(英祖實錄)』(권91) 기사를 살펴보니 3월 8일 갑오(甲午)와 9일 을미(乙未) 조에 다음과 같은 기록이 있다.

갑오(甲午), 상께서 육상궁(毓祥宮)에 나아가 친제(親祭)를 행하시다. 을미(乙未), 돌아오실 때 양정재(養正齋)를 지나다 임어하시다. 양정재는 곧 조학천(趙學天)의 집인데 인원왕후(仁元王后)께서 여기에서 탄생하셨다. 「양정재기(養正齋記)」를 어제(御製)하사 친필로 쓰시고 현판으로 해서 걸도록 하명하시며 조학천은 올려 쓰고 조명욱(趙明勗, 1694~1765)도 직책을 주어 조용(調用)하도록 하다.

(甲午 上詣毓祥宮 行親祭. 乙未 回鑾時, 歷臨養正齋, 養正齋卽趙學天之家, 而仁元王后誕生于此也. 御製養正齋記, 親筆書之, 命揭板, 趙學天陞敍, 趙明勗 右職調用.)

(『영조실록(英祖實錄)』 卷九十一, 英祖三十四年 戊寅 三月 甲午 乙未條)

이로 보면 『임천조씨대동세보』의 기록이 날짜만 틀릴 뿐 다른 내용은 실록 기사와 일치하는 것을 알 수 있다. 따라서 이 양정재는 경은부원군 김주신의 저택이 아니라 그 처가댁인 조경창(趙景昌, 1634~1694)의 저택이었음을 알 수 있다. 이때는 조경창의 백씨(伯氏)가 무후(無後)하여 죽음(竹陰)의 봉사(奉祀)를 맡게 된 중씨(仲氏) 조경망(趙景望, 1629~1694)의 주현손(胄玄孫) 조학천(趙學天, 1723~1776)이 이 집의 가주(家主)로 있었던 모양이다. 조명욱은 조경창의 장손이니 인원왕후를 통해 영조의 진외가 당숙에 해당하는데 둘은 동갑나기였다.

그런데 원래 이 집은 죽음(竹陰)의 증조부 조익(趙翊, 1474~1547)이 처음 터 잡았다 하니 『임천조씨대동세보』 권1, 조익(趙翊) 조에 이렇게 기록되어 있다.

> 공(公)은 대대로 진잠 구봉산 아래 수곡리에서 살아왔는데, …… 만년에 한성(漢城)의 북쪽 창의문(彰義門) 안으로 이사해 와 살기 시작했다. 집은 경복궁 신무문(神武門) 밖 대은암동(大隱岩洞)에 있었다. 『성원총록(姓苑叢錄)』에서 이르기를 공의 처남인 민수천(閔壽千)·민수원(閔壽元) 등이 남곤(南袞)과 더불어 일대(一隊)가 되어 공을 그 당으로 끌어들이려고 백단으로 유혹했으나 공은 정도를 지켜 흔들리지 않고 한 번도 남곤의 집 문안에 발걸음을 하지 않았다.
>
> (公世居鎭岑九峯山下樹谷里, …… 晚年 移於漢城之北 彰義門內, 始居焉. 家在景福宮 神武門外 大隱岩洞. 姓苑叢錄云, 公之妻男 閔壽千 閔壽元等, 與南袞爲一隊, 欲引公入其黨, 誘百端, 公守正不撓, 一不踵袞門.)

이로 보면 이 양정재 집터는 이미 대은암의 이름이 처음 생기기 시작하던 남곤(南袞) 시절부터 이 임천 조씨 집안이 차지하고 살았던 모양이다.

그러면 이곳이 지금 어디냐 하는 것이 문제다. 연호궁(延祜宮)은 육상궁(毓祥宮) 동쪽에 담장을 맞대고 있던 영조 후궁 정빈(靖嬪) 이씨(李氏)의 사당이다. 그 곁에 있다면 그 동쪽에 있을 수밖에 없다. 그렇다면 지금 청와대 서쪽 별관인 영빈관 부근이 아닐까. 『경성부사(京城府史)』 권1, 412쪽에는 대은암(大隱岩) 무릉폭(武陵瀑)이라

새겨진 암석의 사진이 실려 있다. 이 사진에 해당하는 장소는 현재 종로구 창의문로 42(청운동 산1-1번지) 뒤편 계곡에서 확인할 수 있다. 경복고등학교 뒷동산에 해당하는 곳이다.

그런데 고산자(古山子) 김정호(金正浩)가 그렸으리라 생각되는 〈수선전도(首善全圖)〉에서는 북악산 남쪽의 동쪽 기슭에 대은암을 표기하였고 조선 말기에 서양인들에 의해서 만들어졌을 서울 지도에서는 북악산 남쪽의 서쪽 기슭, 즉 육상궁과 연호궁 뒤편에 대은암이 있다고 표기하고 있어 짐짓 그 위치를 헷갈리게 하고 있다. 현재의 '무릉폭(武陵瀑)' 각자(刻字)의 위치로 보면 〈수선전도〉가 잘못을 저지른 듯하다.

호암(湖岩) 문일평(文一平)은 일제 말기에 쓴 「근교산악사화(近郊山岳史話)」에서 "육상궁 부근에서 바라보면 백악(白岳) 기슭에 거암(巨岩)이 누루(累累)하게 둘러 있는 것을 볼 터이니 이것이 곧 유명한 남곤(南袞) 구기(舊基, 옛 집터)의 후원에 있는 대은암(大隱岩)이란다."라고 하여 육상궁 부근에 대은암이 있다는 사실을 확인해준다.

남곤이 살던 곳은 뒷날 율곡의 집우로 율곡학파의 원로가 된 백록(白麓) 신응시(辛應時, 1532~1585)의 소유로 돌아가 이후 신씨(辛氏) 세거지소(世居之所, 대물려 살아오는 곳)가 되었던 듯하다. 영안위(永安尉) 홍주원(洪柱元, 1606~1672)의 막내아우이자 사천(槎川) 이병연(李秉淵)의 외조부인 범옹(泛翁) 홍주국(洪柱國, 1625~1711)이 지은 「대은암」 시(詩)의 세주(細註)에 이렇게 기록해놓고 있기 때문이다. "일찍이 남곤의 살던 곳이었는데 뒤에 신백록(辛白麓)에게 돌아갔다(曾爲南袞所居, 後歸辛白麓)."

그 시 내용은 다음과 같다.

어떻게 쾌하도록 바람 쏘여 더위 피할까, 그윽한 집 성에 있어 문득 기쁘다.
수풀은 옛날에 이름난 바위 된 걸 부끄러하나(남곤(南袞)이 기묘사화(己卯士禍)를 일으킨 소인(小人)이었기 때문), 지세(地勢)는 빼어나 도리어 인연해서 녹옹(麓翁)이라 호를 지었네(신응시(辛應時)가 백악산록(白岳山麓)이란 의미로 백록(白麓)이라 자호(自號)했다).
한 줄기 솟는 샘물 집 안 우물로 통하고, 사방 솔바람 소리 발 드리운 창 안으로 가득 찬다.

지난 가을 잠시 감상했으나 아직도 빚이 남아서, 오늘 거듭 와 즐겁게 회동(會同)하였네.

(逃暑何由快御風, 幽居却喜在城中. 林慙昔爲名巖子, 地勝還因號麓翁.

一波泉源通戶井, 四邊松韻滿簾櫳. 前秋暫賞猶餘債, 此日重來好會同.)

(『범옹집(泛翁集)』卷上, 大隱巖)

아마 범옹이 비슷한 또래의 당시 대은암 주인인 신백록 현손(玄孫) 송헌(松軒) 신성로(辛聖老, 1626~1683)와 친교가 있어 어느 무더운 날 도서회(逃暑會, 피서회의 다른 이름)를 여는 이곳에 초청되어 와서 이런 시를 지었던가 보다. 그렇다면 범옹 댁(泛翁宅)도 이 부근에 있었던 모양이다.

그 인연으로 그 큰사위이며 사천의 부친인 수암(樹庵) 이속(李涑, 1647~1720)이 장차 바로 대은암 서쪽 백악산 밑으로 이사 오게 된 것은 아닌지 모르겠다. 그 셋째 사위 오재(寤齋) 조정만(趙正萬, 1656~1739)이 이곳 대은암동의 토박이인 임천 조씨로 백악사단의 선구인 죽음(竹陰) 조희일(趙希逸)의 증손이었다는 사실이 더욱 이의 신빙성을 높여준다.

이 〈대은암〉도 국립중앙박물관 소장본《장동팔경첩》에 들어 있는데(13-1) 봄에 그린 듯 집 앞에 서 있는 고목 버드나무가 연둣빛 새잎을 피워내는 데 초점을 맞추고 있다. 간송본에서 키 높은 노송과 열어젖힌 초당이 화면을 주도하는 것과는 대조적이다. 간송본은 아마 장마가 끝나고 더위가 고비에 오르는 시점의 정경인 듯하다. 본채 기와집과 초당 사이를 여울져 흘러가는 만리뢰 물살 표현에서 더욱 이를 실감할 수 있다.

그러나 국립중앙박물관본은 아직 황사를 몰고 오는 쌀쌀한 봄바람이 채 가시지 않은 듯 웅장한 기와집이 늙은 버드나무 숲 뒤로 숨어 좀처럼 그 자태를 드러내려 하지 않고 있다. 시내도 메말라 물소리를 짐작할 수 없다. 같은 경치를 그리면서도 철따라 그 표현을 이렇게 다르게 할 수 있어야 한다. 겸재의 대가다운 면모를 다시 한번 확인할 수 있다.

숙종은 20년(1694) 갑술에 갑술환국(換局)으로 남인 정권을 몰아내면서 대권을 서인의 타협 세력인 소론(少論)에게 맡긴다. 남인 세력과 연계돼 있던 장희빈(張禧嬪) 소생의 왕세자를 보호하기 위한 정치적 배려였다. 그러나 소론이 20년 동안 정권을 오로지하며 점차 후사를 둘 수 없는 세자를 끼고 발호해가자 숙종은 자신의 혈통이 왕위를 계승하지 못하리라는 위기감을 느낀다.

그래서 42년(1716) 병신에 소론 영수인 명재(明齋) 윤증(尹拯, 1629~1714)이 스승인 노론(老論) 영수 우암(尤菴) 송시열(宋時烈, 1607~1689)을 배반한 사실 기록을 들여다 직접 확인하고 배사(背師)가 분명하다는 판정을 내리고 8월 24일에는 윤증의 부친 윤선거(尹宣擧, 1610~1669)의 문집 판본을 부수라 하고 10월 14일에는 윤증에게 선정(先正)이라는 칭호를 쓰지 못하게 한다. 이를 병신처분(丙申處分)이라 한다.

이렇게 병신처분으로 의리(義理) 명분(名分)의 기준이 분명히 판가름 나자 노론의 수장인 좌의정 김창집(金昌集, 1648~1722)은 자신이 살고 있는 장동(壯洞)의 원로들을 모아 이 사실을 축하하는 공식 연회를 베풀고자 한다.

이에 마침 선친 영의정 김수항(金壽恒, 1629~1689)의 친구로 한마을에 살며 뜻을

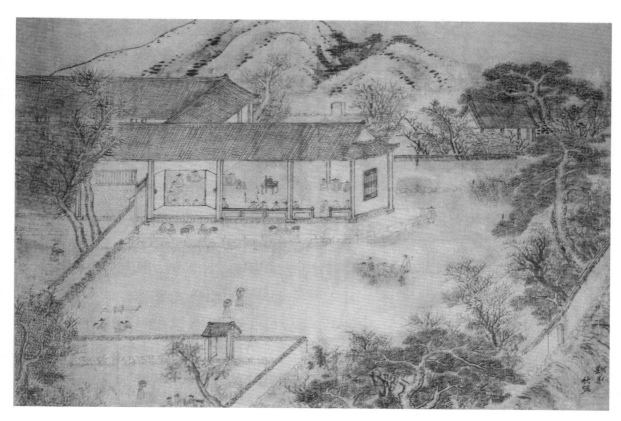

14. 은암회방연(隱巖回榜宴) · 은암의 회방연

숙종 42년 병신(1716) 9월 16일, 41세, 비단에 채색, 75.0×57.0cm, 개인 소장

같이하던 지중추부사(知中樞府事, 정2품) 은암(隱巖) 이광적(李光迪, 1628~1717)이 아직 대은암동 옛집에 생존해 있고 그해 문과에 급제한 지 한 갑자(예순 돌)가 되는 해라 왕명으로 회방연(回榜宴)을 베풀어주도록 주선한다.

이에 회방 당일인 9월 16일 입궐하여 선온(宣醞)을 받고 나온 은암은 대은암동 자택 사랑채로 순화방 장동 일대의 70세 이상 기로(耆老)들을 모두 초청해 회방연을 크게 베풀었다. 그리고 이 연회 장면을 이웃에 살고 있는 천재 사대부 화가 겸재 정선에게 그리게 했다. 겸재는 김창집 형제들의 문인으로 『주역(周易)』에 정통하여 이해 3월에 천문학겸교수(天文學兼敎授, 종6품)로 특채되어 관상감에 봉직하고 있었다.

그의 특채가 김창집의 천거와 무관하지 않고 겸재의 큰 외숙부인 박견성(朴見聖, 1642~1728)이 동네 원로로 이 일을 앞장서 주선하고 나섰으니 41세의 장년기에 접어든 겸재가 보은의 차원에서라도 이 그림을 정성을 다해 그려내지 않을 수 없었을 것이다.

대은암(大隱巖)이 보이는 북악산 아래로 네모반듯하게 터전을 잡은 은암 댁이 보이는데, 회방연이 벌어지는 곳이 사랑채라서 동쪽 중문 안 별구에 지어진 사랑채가 중심에 그려졌다. 주인이 거처하는 서쪽 방 안에는 북벽 상석에 주인이 앉고 차례대로 갓 쓰고 도포 입은 기로들이 좌우와 정면으로 늘어앉아서 주인공을 바라보고 있다. 주인공 곁에는 동자 하나가 시립하고 주인공 동쪽에 앉은 노인 곁에도 동자 셋이 앉고 서 있다.

대청 정중앙에는 높은 소반 위에 어사화를 꽂아놓은 화병과 복두(幞頭)를 모셔놓았고 대청 남쪽 가와 동쪽 끝 벽 둘레에는 젊은 선비들이 열좌해 있다. 섬돌 위에는 반빗아치들(반찬 만드는 일을 맡아 하던 여자 하인들)이 주안상을 대령해 있고, 마당에는 남여(藍輿)를 내려놓고 대기하는 가마꾼과 행차를 수행해 온 수행인의 무리들이 모여 앉아 객담하는 모습도 보인다.

중문 안팎으로 상을 이고 이어지는 여인들의 행렬은 역시 주안상을 챙겨 오는 각 기로가(耆老家)의 찬비(饌婢)들일 것이다. 중문 밖 고목나무 아래에도 말과 마부가 주인을 기다린다. 안채는 서쪽 담장 밖에 구(口) 자(字) 평면으로 지어진 듯하나 일부

만 그려 그곳이 그림의 중심이 아님을 시사한다.

그에 비해 사랑채 앞마당은 빠짐없이 그려놓고 있으니 네모반듯하게 둘러진 담장과 동쪽 담장 따라 심어진 낙락장송 및 해묵은 잡수 고목들이 이 댁의 풍류와 전통을 과시한다. 노송은 훌미끈하게 벋어 올라간 둥치에 송린(松鱗)이 선명하고 연지로 색을 올려 홍송(紅松)임을 과시하는데 솔잎은 자송점법(刺松點法, 솔잎을 한 무더기씩 위로 세워 찌르듯 반원형으로 표현하는 점엽법)으로 부채꼴 모양을 지으니 이는 겸재 특유의 소나무그림법이다. 실제 서울 주변의 늙은 소나무들이 이렇게 운치 있고 아름답다.

오른쪽 하단 끝에 '정선(鄭敾) … 추사(秋寫)', 즉 '정선이 … 가을에 그리다'라는 관서가 있는데 손상되어 완전한 내용은 아니다. 아마 '병신(丙申)'이 떨어져 나갔을 듯하다. 겸재가 진경산수화법과 풍속화법을 겸용해 그려낸 완벽한 진경시대 연회도(宴會圖)라 하겠다. 이 회방연이 병신처분을 기념하기 위한 노론의 자축연으로 김창집이 주선한 것이었기에 겸재로서는 당연히 그려 남겨야 할 그림이었다.

〔『겸재 정선(謙齋 鄭敾)』 1권, 163~171쪽 축약 이기 (최완수, 현암사, 2009)〕

북원기로회
北園耆老會

김창집은 은암회방연 개최에 만족하지 않고 겸재의 큰 외숙인 동네 선배 박견성(朴見聖, 1642~1728) 몽경(夢卿)에게 부탁해 10월 22일에 은암 댁에서 북원기로회(北園耆老會)를 다시 한번 더 개최하게 한다. 장동(壯洞) 기로들의 결속과 단합을 과시하고자 하는 의도였을 것이다. 이 사실은 박견성이 짓고 쓴 「북원기로회첩서(北園耆老會帖序)」그림 5와 그때 작성된 「북원기로회첩좌목(座目)」그림 6 및 박견성의 셋째 자제인 박창언(朴昌彦, 1677~1731)이 짓고 쓴 「북원기로회첩발(跋)」그림 7 등에서 확인할 수 있다. 우선 「북원기로회첩서」와 「북원기로회첩발」의 내용을 차례로 옮겨보겠다.

북원기로회첩서(北園耆老會帖序)

기로회(耆老會) 자리 위에 받들어 드리며 아울러 머리에 쓰다.

대체 홍범(洪範, 『서경(書經)』卷六, 周書) 오복(五福)의 범주에 수(壽)가 그 하나에 들어 있고 추서(雛書, 『맹자(孟子)』公孫丑 下) 삼달(三達)의 차서(次序)에 나이(齒)가 덕(德)보다 먼저 있으니 수(壽)라는 것이 사람이 얻기 어려운 바요, 복(福)의 기본이 되는 까닭임을 믿을 수 있겠다.

아아! 지금과 예전의 인물을 아래위로 살펴보는데 무슨 한계가 있으리오만 능히 오래 산 사람을 얻으려면 열에 한둘도 없으니 옛사람이 일컬은바 '인생 70은 예전부터 드물다'는 것이 아니겠는가? 고금(古今)을 통해 그것을 논해도 오히려 또 이와 같거늘 하물며 금생(今生)에 한 세상을 나란히 하고 한동네를 같이 사는데 70 이상 나이 든 이가 열대여섯의 많음에 이르렀다면 이 어찌 인간의 희귀사(稀貴事)가 아니겠는가?

이에 좋은 날을 잡아 상서(尙書) 어른 이(李) 공 댁에서 모이기로 약속하니 대나무 남여와 명아주 지팡이가 차례로 이르렀다. 동안(童顔) 학발(鶴髮, 학처럼 흰 머리칼)이 나이 순서로 앉아 술잔을 들어 서로 권하며 기쁘게 서로 즐기니 그 한때의 구경거리로 떠들썩함이나 뒷날의 얘깃거리로 빛나게 자랑함이 어찌 이보다 더 지나친 것이 있겠는가?

하물며 주인장은 90의 나이로 겨우 회방(回榜) 잔치를 지내고 경사스러운 자리가 막 파해 남은 기쁨이 아직 끝나지 않았는데 뒤이어 이런 오늘의 모임이 있으니 이는 또 고금(古今)의 듣지 못하던 바다.

이 사람 역시 여러 노인의 대열에 끼어 그 한가운데에 있었으나 마귀가 장난친 바 있어 신병이 갑자기 심해 자리 끝에 끼일 수 없었으니 이 역시 운수가 있어 그 사이에 존재했던가? 병중에 바라다보며 섭섭함을 이기지 못해 이에 두 구절을 읊었으니 좌중 여러분은 모두 살펴보시라.

남극성 별빛이 이 자리를 비추니, 좌중의 여러 노인 동네 안의 신선일세.
까닭 없는 한 병으로 가약(佳約) 어기고, 동쪽 이웃 바라보자 배(倍)는 섭섭다.
북악산에 노인잔치 높이 차리니, 흰 머리 긴 눈썹 열한 신선이구나.
낙사(洛社) 기영(耆英)을 이제 다시 봤거늘, 풍류도 의당 송대(宋代) 사람 같아야 하리.
　병신 양월(陽月, 10월) 하현(下弦, 23일) 전 1일에 75세 노인 응천(凝川, 密陽) 박견성이 손수 써서 드린다.
(奉呈 耆老會 席上 幷序

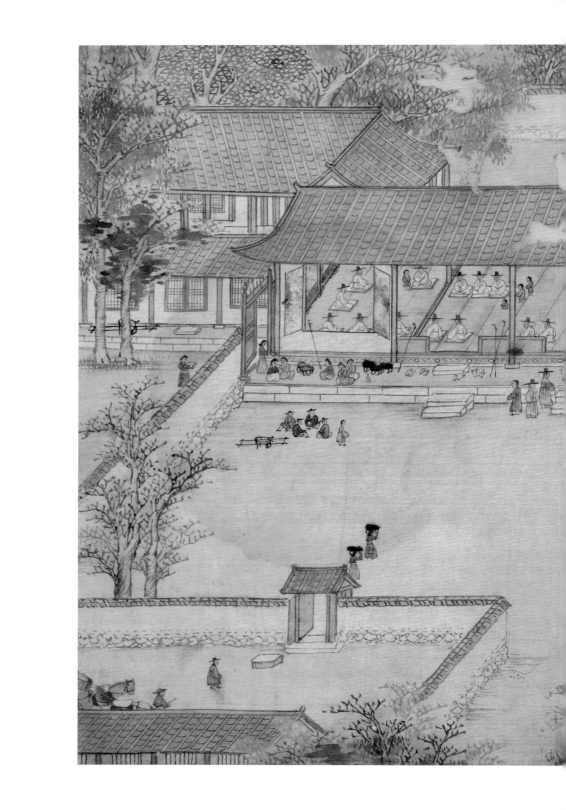

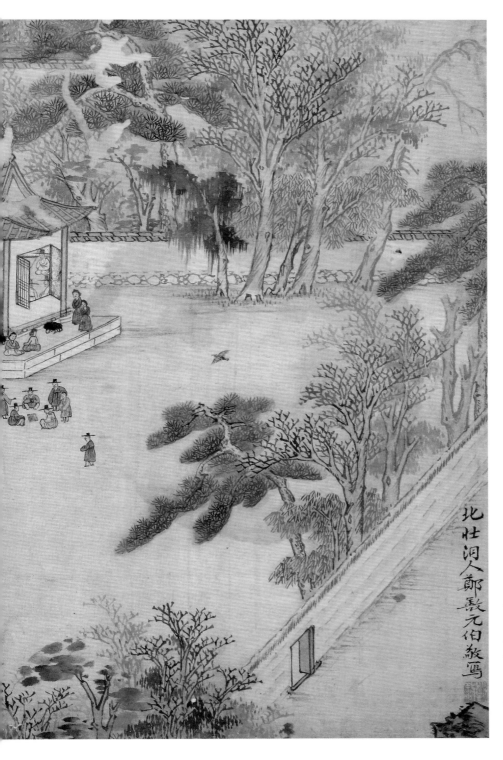

北壯洞人鄭歚元伯敬寫

15.
북원기로회(北園耆老會)
·북원의 기로회

숙종 44년
무술(1718) 1월경, 43세,
비단에 채색,
54.4×39.3cm,
《북원기로회첩
(北園耆老會帖)》,
손창근 소장

그림 5 │ 「북원기로회첩서(北園耆老會帖序)」

박견성(朴見聖), 숙종 42년 병신(1716) 10월 22일, 종이에 먹글씨, 57.2×30.4cm, 《북원기로회첩(北園耆老會帖)》, 손창근 소장

그림 6 │ 「북원기로회첩좌목(座目)」

숙종 42년 병신(1716) 10월 22일, 종이에 먹글씨, 57.2×30.4cm, 《북원기로회첩(北園耆老會帖)》, 손창근 소장

夫洪範五福之疇, 壽居其一, 鄒書三達之序, 齒居德先, 信乎壽者, 人之所難得, 而
福之所以基也. 噫. 俯仰今古人物 何限, 而能得遐壽者, 十無一二, 古人所謂人生
七十古來稀者, 非耶. 通古今論之, 尙且如此, 況今生並一世, 居共一洞, 七十以上
之年者, 至於十五六之多, 此豈非人間稀貴事歟.

兹涓吉辰, 約會于尙書丈李公之第, 竹輿籃節, 循次而至. 童顏鶴髮, 序齒而坐, 擧
盃相屬, 怡然自樂, 其聳動一時之觀瞻, 夸耀後來之耳目, 豈有過於此者乎. 況主人
丈, 以九袠之年, 纔經回榜之宴, 慶席甫罷, 餘歡未已, 繼有此今日之會, 此又古今
之所未聞也.

不佞 亦忝諸老之列, 在於要束之中, 而魔有所戲, 身恙猝, 不得厠於席末, 此亦有
數, 存於其間耶. 病裡瞻望, 不勝慨恨, 兹搆二絶, 仰塵 僉照.

南極星光耀此筵, 坐中諸老洞中仙.

無端一疾違佳約, 翹首東鄰倍悵然.

北山高設老翁筵, 皓首厖眉十一仙.

洛社耆英今復見, 風流宜若宋人然.

柔兆沼灘 陽月 下弦前一日, 七十五歲老人 凝川 朴見聖, 手書仰呈.)그림5

북원기로회첩발(北園耆老會帖跋)

대저 조정(朝廷)은 향식례(響食禮)가 있고 향당(鄕黨)은 음사의(飮射儀)가 있는데,
벼슬[爵位]로써 나이[年齒]로써 하는 것은 곧 존비(尊卑)를 밝히고 소장(少長)을 차
례 매기려는 까닭이다. 이제 이 북원(北園) 기영(耆英)의 모임은 한때의 진솔한 뜻에
서 나왔다. 그런 까닭으로 벼슬로써도 아니고 나이로써도 아니며 다만 이른[至] 선
후(先後)로 좌차(坐次, 앉는 순서)를 삼았다.

상서(尙書) 이(李) 장(丈)은 주인으로 작위(爵位)도 가장 높고 나이도 또 가장 앞
선다. 그런 까닭으로 방 안에서 북쪽을 등지고 남쪽을 대면하니 으뜸 자리가 된다.
그다음 한(韓) 장(丈)이 먼저 이른[至] 까닭에 상서 자리로부터 조금 서쪽에 동쪽
을 대면해 앉고, 최(崔) 장(丈)이 그다음이다.

이로부터 남쪽으로 향해서 북쪽을 대면해서 앉은 이는 이(李) 부평(富平) 장(丈)이고, 성(成) 장(丈), 남(南) 장(丈)이 그다음이다. 또 대청 위에도 자리를 배설했는데 남(南) 장(丈)의 오른쪽에 앉아서 북쪽을 향한 이는 첨지(僉知) 김(金) 장(丈)이고 그다음은 서윤(庶尹) 이(李) 장(丈)이며 또 대청 북쪽에서 첨지장을 대면해서 앉은 이는 김(金) 참봉(參奉) 장(丈)이고, 그다음은 박(朴) 생원(生員) 장(丈)이며, 그다음은 이 가평(嘉平) 장(丈)이니 이는 곧 기로의 앉은 차례다.

또 대청 동쪽에서 기둥 하나 지나서 자리 한 닢을 사이에 두고 따로 한 좌석을 삼았는데 무릇 열두 사람으로 모두 기로가(耆老家) 자제다. 섞여 앉아 차례가 없으니 그 앉은 차례를 다 기록할 수 없는데 장생(張生) 응두(應斗)가 또한 시인으로 참여했다. 또 네 동자(童子)가 있어 그 사이에 섞여 있는데 그 상서의 오른쪽에 서 있는 애가 곧 그 손자 영득(永得)이다. 가평(嘉平, 李湅)의 곁에 혹 앉기도 하고 서기도 한 애들은 곧 그 손자 고수(高壽)와 만웅(晚熊) 및 그 외손자 윤철수(尹鐵壽)다.

대청 섬돌 아래에 늘어앉거나 흩어져 서 있는 이들은 모두 각 회원이 대동한 몸종들이다. 섬돌 위에 술상을 늘어놓고 앉았거나 또 중문 안에서 상을 이고 오는 이는 각 회원가의 여종이니 드릴 음식상을 가지고 기다리는 이들이다. 담장 밖의 한 여자는 옷이 푸르고 상을 든 사람인데 주인집 여종으로 안으로부터 나오는 이이다.

서쪽 섬돌 아래 가로놓인 남여는 곧 한(韓) 장(丈)이 타는 남여다. 남여 아래 흩어져 앉은 다섯 사람은 곧 그 가마꾼 및 청지기다. 중문 밖에 마부와 말이 흩어져 서 있는 것은 모두 제공(諸公)이 거느리고 온 탈것들이다. 이는 모두 그림 속에서 그려낸 바로 기로의 늘어앉음이 11원(員)이고 자제의 배석(陪席)이 또한 12인 이니 네 동자를 아우르면 도합 28인이다.

늙고 젊은 이가 고루 모여 기쁘게 마주 대하고 술잔 들어 많이 권하며 종일 함께 즐겼으니 어찌 세상에 드문 성대한 일이 아니겠는가? 우리 아버지도 기로의 한 분으로 사실 이 일을 주장했으나 병으로 이르지 못했다. 소자가 이미 가친을 모시고 가서 성대한 모습을 보지 못했었기에 마음에 형상이 맺혀 오래도록 풀리지 않았었다.

접때 내종형 정군(鄭君) 원백(元伯)이 형용(形容)을 그렸는데 자세하여 빠짐이

그림 7 | 「북원기로회첩발(北園耆老會帖跋)」
박창언(朴昌彦), 숙종 44년 무술(1718) 4월 상한, 종이에 먹글씨, 51.2×34.6cm, 《북원기로회첩(北園耆老會帖)》, 손창근 소장

없다. 일견해서 진짜 모습을 받들어 뵙는 듯 황홀하니 우러러 뵙고 사랑하며 그리워하는 뜻을 이기지 못해 그 그림을 이와 같이 풀어냈다. 이로써 뒤의 이 첩을 보는 이를 편케 하리라고 이를 뿐이다. 해는 무술(1718) 4월 상한에 시생(侍生) 박창언이 삼가 짓다.

(夫朝廷 有饗食之禮, 鄕黨 有飮射之儀, 而以爵以齒者, 卽所以明尊卑 序少長也.

今此北園耆英之會, 出於一時眞率之意. 故不以爵不以齒, 而但以至之先後爲坐次.

尙書李丈以主人 爵最高, 年又最先, 故房最內, 背北面南, 而爲首坐. 其次韓丈先

至, 故自尙書座而稍西, 面東而坐, 崔丈次之.

自此向南面北而坐者, 李富平(丈), 而成丈 南丈次之. 又於軒上設座, 坐於南丈之

右, 而向北者, 僉知金丈, 而其次 庶尹李丈. 又於軒北, 對僉知丈而坐者, 金參奉
丈, 其次 朴生員丈也, 其次 卽李嘉平丈也. 此卽耆老之坐次. 又於軒東, 隔一楹 間
一席, 而別爲一座, 凡十二人, 皆耆老家子弟也. 雜坐無序, 不能悉記其坐次. 張生
應斗, 亦以詩人預焉. 又有四童子, 參厠於其間, 其立向書丈之右者, 卽其孫永得也.
或坐或立於嘉平丈之側者, 卽其孫高壽 晚熊 及其外孫尹鐵壽也.

於軒砌之下, 列坐散立者, 皆各員之所帶傔從也. 於階上 鋪列杯盤而坐, 又於中門
之內, 戴卓而來者, 各員家女奴, 以所進盤羞, 待候者也. 墻外一女子, 衣靑而執卓
者, 主人家婢子, 自內而出者也. 西砌下橫輿, 卽韓丈所乘藍輿也. 輿下散坐五人,
卽其轎夫及廳直也. 中門外, 僕馬之散立者, 皆諸公之所率所騎也.

此皆繪素中所模寫, 耆老之列坐, 凡十一員, 子弟之陪席, 亦十二人, 並四童子, 合
二十八人. 老少齊集, 相對怡然, 擧杯多酬, 終日同樂, 豈非曠世之盛事. 家君, 以耆老之
一, 實主張玆事, 而疾以未赴. 小子旣未得親陪杖屨, 獲瞻盛擧, 心焉狀結, 久而靡弛.
乃者 內兄鄭君元伯, 模寫形容, 纖悉不遺. 一見怳然如奉眞像, 不勝瞻仰愛慕之意,
釋其圖如此. 以便後之覽玆帖者云爾. 歲戊戌四月上澣, 侍生朴昌彦敬識.)그림 7

은암 이광적의 회방연을 치르고 그 여환(餘歡, 남은 기쁨)이 채 가시지 않은 10월 22
일에, 박견성이 주장하여 북원기로회(北園耆老會)를 은암 댁에서 개최하도록 했는데
한성 북부 순화방 장동(壯洞)에 거주하는 70세 이상의 기로들만 초청 대상이 됐다.
좌목에 의하면 초청 대상은 15인이었던 모양인데 이 연회에 실제 참석한 인원은 11인
뿐이었고 이 모임을 주선한 박견성조차 당일에 급병이 발작하여 참석하지 못했다.

그래서 연(筵), 선(仙), 연(然) 자(字)를 운(韻)으로 칠언절구(七言絕句) 2수를 지어 서문
과 함께 좌중에 봉송하고 그 창수(唱酬)를 유도했다. 이에 참석한 기로 11인은 각기 운
에 맞춰 창수시(唱酬詩)를 지으니 이광적(李光迪, 1628~1717), 최방언(崔邦彦, 1634~1724),
한재형(韓載衡, 1635~1719), 이세유(李世瑜, 1642~1722), 박진구(朴震龜, 1643~1730), 성지
민(成至敏, 1643~?), 남택하(南宅夏, 1643~1718), 이지성(李之星, 1643~1723), 김상현(金尙
鉉, 1643~1730), 이속(李涑, 1647~1720), 김은(金㵑, 1647~1718)이 그들이다.

이에 박견성의 서문 딸린 절구 2수와 이들 11인의 창수시 11폭을 합장(合粧)하고 기로 회원 명단인 좌목(座目)을 첨부해서 《북원기로회첩(北園耆老會帖)》을 꾸미게 되는데 겸재에게 그 기로회 장면을 그려달라 부탁해서 〈북원기로회(北園耆老會)〉를 그 벽두(劈頭)에 장첩한다.

그러나 이 그림은 기로회가 열리던 병신년(1716) 10월 22일 당일에 그려진 것은 아닌 듯하다. 그 2년 뒤인 무술년(1718) 4월 상순에 겸재 외사촌 아우인 박공미(朴公美) 창언(昌彦)이 짓고 쓴 「북원기로회첩발」에서 "접때 내종형 정군(鄭君) 원백(元伯)이 형용을 그렸는데 자세하여 빠짐이 없다(乃者 內兄鄭君元伯, 模寫形容, 纖悉不遺)."라고 해 무술년 4월 상순으로부터 얼마 떨어지지 않은 시기에 이 그림이 이루어졌음을 시사하고 있기 때문이다. 그렇다면 겸재의 〈북원기로회〉는 숙종 44년(1718) 무술 1월에 그려진 것으로 추정해도 큰 무리는 없을 듯하다. 겸재 나이 43세 때이다.

전체적으로 그림은 숙종 42년(1716) 병신 9월 16일에 그려진 〈은암회방연(隱巖回榜宴)〉를 저본(底本)으로 삼고 있다. 불과 한 달 6일 만인 10월 22일에 같은 장소인 은암 댁 사랑에서 장동(壯洞) 기로라는 같은 사람들이 모여 여는 잔치 장면이니 같은 그림이 될 수밖에 없기 때문이다.

그러나 시점을 은암 댁 사랑채로 더욱 압축해 은암 댁 뒷동산인 북악산 대은암 일대를 과감하게 생략하고 담장 안의 사랑채만 부분 확대해놓아 연회 장면을 박진감 있게 묘사하고 있다. 〈은암회방연〉에서는 대은암동이라는 진경성을 강조하기 위해 북악산 대은암을 그렸지만 여기서는 은암 댁 사랑이라는 데 초점을 맞춘 결과다.

건물도 〈은암회방연〉의 건물 묘사가 보다 사실적 표현이라 생각되는데 사랑채가 일자(一字)집으로 이어져 본채의 앞채가 되고, 본채 뒤채는 'ㄱ' 자 평면으로 사랑채에 맞닿아 있다. 사랑채와 연결된 본채 앞채는 부엌이나 광인 듯 살창 표현이 분명한데 다만 기와 얹은 낮은 담장이 사랑마당과 안마당을 구분해 공간을 나눠놓았다.

이에 비해 〈북원기로회〉에서는 사랑채를 별채로 독립시켜 지붕을 앞채보다 높여놓고, 담장을 터 앞채로 통하는 쪽문을 내놓았다. 중문 밖으로는 줄행랑이 따른 솟을대문이 있었을 터이나 줄행랑의 지붕 일부와 살창들이 보일 뿐이다. 기와지붕은

마치 현대 양기와집 기와지붕인 듯 표현해 겸재법이 이미 이 시기에 정착되는 것을 실감할 수 있다.

이런 현상은 늙은 소나무와 잡수목에서도 그대로 드러난다. 우람한 둥치에 연짓빛 선홍색이 분명하고 송린(松鱗)이 거품 모양 더께지며 자송점법(刺松點法)의 부채꼴 솔잎이 가지 끝마다 거듭 쌓여 바람이 술술 새 나가도록 그린 노송법이나 굵은 둥치에 빨래 짤 때 생기는 비튼 사선(斜線)들이 휘감고 오르게 하는 잡수고목법이 모두 겸재가 평생 놓지 않던 송수법(松樹法)이기 때문이다.

인물의 표현은 크고 분명해져서 그림 속의 인물이 누구인지도 알아볼 수 있으니 박창언이 발문에서 일일이 지적해 밝힌 바와 같다. 발문에 의하면 주인공이자 좌장인 89세 노인 이광적이 서쪽 사랑방 북벽 아래에 남면으로 좌정하고 그 곁에는 붉은 옷 입은 손자 영득(永得)이 시립해 서 있다고 했다.

그 서쪽에 한재형, 최방언이 앉았고 남쪽에는 이세유, 성지민, 남택하가 앉았다. 대청에서는 남택하 곁에서 북쪽을 바라보는 이가 김상현이고 그 곁이 이지성이며, 대청 북쪽에서 이지성을 바라보는 이가 김은이고 그다음이 박진구, 그다음이 이속인데 이속의 곁에는 붉고 푸른 옷 입은 동자 둘이 서 있고 푸른 옷에 붉은 굴레 쓴 동자 하나가 앉아 있다. 그 손자 고수(高壽)와 만웅(晩熊), 외손자 윤철수(尹鐵壽)라 하고 있다.

영득은 이규현(李奎賢, 1712~1768)의 아명(兒名)이니 전예(篆隷)의 명인 이한진(李漢鎭, 1732~1815)의 부친으로 이때 나이 5세였다. 만웅은 이병성(李秉成, 1675~1735)의 아들 도중(度重, 1711~1750)의 아명인 모양이고, 윤철수는 윤상형(尹尙衡, 1680~1732)의 아들 윤경(尹暻, 1711~1755)의 아명인 듯하니 이들은 6세 동갑이었다. 두 손을 마주 잡고 공손히 서 있는 두 동자가 그들일 것이다. 겸재의 인물화 솜씨는 사실 관아재를 능가하니 그림만으로도 그가 누구인지 금방 알 수 있다는 말이 실감날 정도다.

오른쪽 하단에 '북장동인 정선 원백이 삼가 그리다(北壯洞人 鄭敾 元伯 敬寫)'라는 관서가 있다.

〔『겸재 정선(謙齋 鄭敾)』 1권, 171~189쪽 축약 이기(최완수, 현암사, 2009)〕

청송당(聽松堂)은 '솔바람 소리를 듣는 집'이란 뜻이다. 조선 중기에 큰 선비로 이름 났던 청송(聽松) 성수침(成守琛, 1493~1564)의 독서당 이름이다. 지금 종로구 청운동 89 청운중학교 자리에 있었다.

겸재 시대까지도 청송당은 옛 모습 그대로 잘 보존되고 있었던 듯 일자(一字) 와옥(瓦屋, 기와집)이 울창한 소나무 숲속에 호젓하게 놓여 있다. 앞으로는 시냇물이 여울져 흐르다 동구(洞口)에서 다시 다른 물줄기와 합쳐지는데 그 뒷산은 북악산 자락이다.

『경성부사(京城府史)』가 편찬되는 1934년경까지만 해도 이 부근의 지형이 크게 변하지 않아 청송당 뒤편에 있던 거암(巨岩)에 '청송당지(聽松堂址)'라는 각자(刻字, 새겨 쓴 글자)가 남아 있고 물줄기가 합쳐지는 동구 석벽에는 '유란동(幽蘭洞)'이라는 각자도 있었다 한다.

이는 『동국여지비고』 권2, 제택 조, 성수침 제(第)의 세주(細註)에서 밝힌 다음과 같은 내용과 일치하는 기록이다.

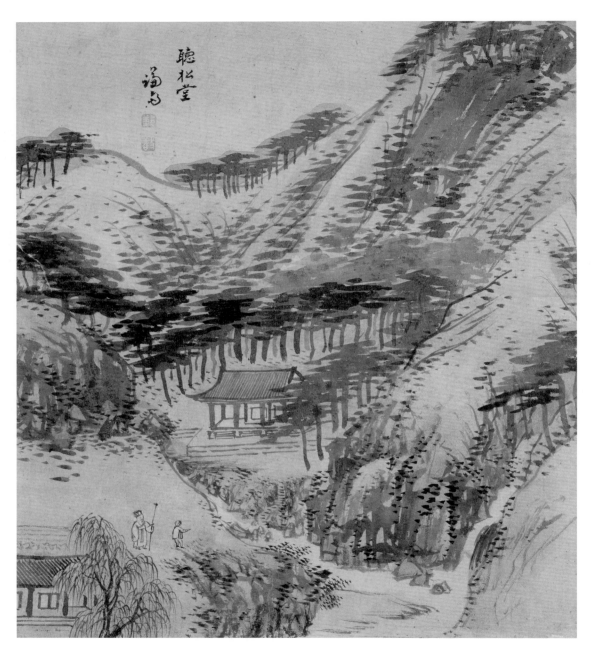

16. 청송당(聽松堂) · 솔바람 소리를 듣는 집

영조 27년 신미(1751)경, 76세, 종이에 엷은 채색, 29.5×33.7cm,《장동팔경첩(壯洞八景帖)》, 간송미술관 소장

백악산 아래 유란동(幽蘭洞)에 있다. 송림 가운데 서당(書堂) 몇 간을 짓고 청송당

(聽松堂)이라는 편액을 걸었다.

(在白岳山下幽蘭洞. 松林中, 構書堂數間, 扁曰聽松堂.)

지금은 이 일대가 모두 민가로 들어차고 터널이 뚫리는 등 큰 변화를 보여 이 각

자들이 어느 민가에 들어 있는지 알 수 없다.

청송당은 청송이 34세 나던 해인 중종 21년(1526) 병술(丙戌) 봄에 지은 것이다. 기

묘사화(己卯士禍, 1519)로 스승인 정암(靜庵) 조광조(趙光祖, 1482~1519)를 비롯해서 많

은 사우(師友)들이 사약을 받는 등 화를 입자 청송은 출사(出仕)를 포기하고 독서에

전념하기 위해 자신의 집 뒤에 청송당을 지었다고 한다.

청송당이란 이름은 청송의 부친 대사헌(大司憲) 성세순(成世純, 1463~1514)의 막객

(幕客, 수행하는 부하 관료)이며 기묘명현(己卯名賢, 기묘사화 때 화를 입은 이름난 어진 선비) 중

의 하나인 눌재(訥齋) 박상(朴祥, 1474~1530)이 지어주었다 한다. 그 전말을 기록한 눌

재의 「청송당서(聽松堂序)」를 옮겨보겠다.

당금(當今) 황제(皇帝) 기원(紀元) 가정(嘉靖) 5년(1526) 병술(丙戌) 봄에 내가 충주

(忠州)로부터 목사(牧使)직이 바뀌어 한양으로 들어와 망우(亡友, 죽은 벗) 이간(李

幹)의 집을 빌려 사니 백악의 제2산기슭이었다. 이웃에 탈속한 큰 선비인 성수침

(成守琛) 씨가 살았는데 돌아가신 대사헌 모공(某公)의 적자(嫡子, 정처 소생 아들)

였다.

내가 일찍이 대사헌의 막객(幕客)이 되어 강남(江南)에서 모시고 있었고 알아주

심이 자못 융숭하여 문하를 왕래함이 한두 군데가 아니어서 또한 자제들과 친숙

한 바가 되었다. 그러므로 수침 씨가 자주 나를 찾아오며 쇠패(衰敗, 노쇠하여 쪼그

라듦)한 것으로 소외시키지 않으니 그로 인연해서 대물려가며 사귀는 관계가 되

었다.

하루는 나를 서당(書堂)으로 오라 하거늘 사양할 말이 없어 바로 그곳으로 가보

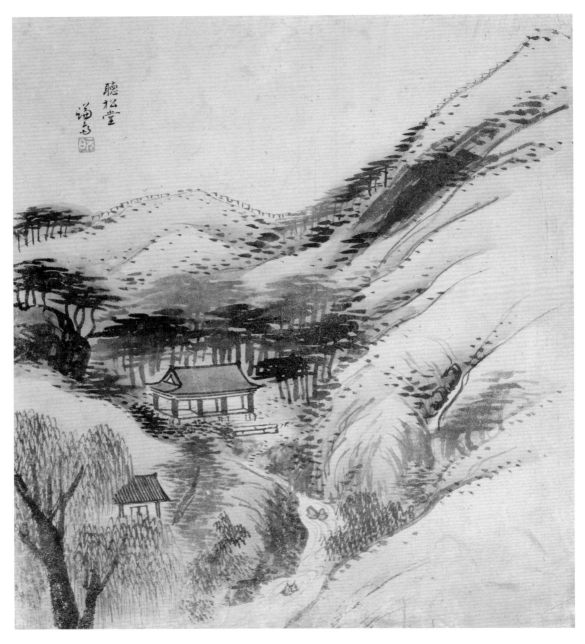

16-1. 청송당(聽松堂)・솔바람 소리를 듣는 집

영조 31년 을해(1755)경, 80세, 종이에 엷은 채색, 29.5×33.0cm,《장동팔경첩(壯洞八景帖)》, 국립중앙박물관 소장

왔다. 북악산을 등에 지고 남산을 바라보는데, 푸른 소나무가 숲을 이루고 시냇물이 굽이쳐 흐르니 암자와 같아 그윽하고 외지기가 형용하기 어렵다. 앞으로는 돌아가신 상공 댁을 굽어보게 되는데 곧 수침 씨가 병을 고치며 공부하는 곳이다.

얼마 동안 얘기를 나누다가 수침 씨가 내게 당(堂)의 이름을 지어주도록 청하거늘 청송(聽松) 이자(二字)로 대답하며 이렇게 말했다. 서당을 둘러싸고 있는 것이 모두 소나무니 곧 그 색이 볼만하고 그 절개가 가상하다. 그러나 색은 푸르름에 그칠 뿐이고 절개는 고통스러움에 그칠 뿐이다. 소리는 곧 일정한 틀이 없어 비가 오거나 바람이 불거나 서리가 치거나 눈이 내리는 데 따라 서로 돌이키며 운율(韻律)이 되어 하룻날 하룻밤, 한 겨울 한 여름을 그치지 않는다.

(今 皇帝紀元, 嘉靖之五年丙戌春, 余自古昌化軍, 見代竹使, 入漢中, 僑舍亡友李幹之第, 白岳之第二麓也. 隣有僑俗之士 成守琛氏, 卒大憲 某公之嫡子也. 余嘗爲大憲之幕客, 從事於江南, 知待頗腆, 往來門下, 非一二所, 亦子弟之所熟, 故守琛氏 頻頻過余, 不以衰敢疎外, 因修世好.

一日邀余於書堂, 無說可謝, 直造其所, 則背北山而面南嶽, 蒼松林立, 緣澗帶流, 菴寮如也, 幽僻難形. 前臨先相之宅, 乃守琛氏, 養病功琢之地也. 敍話良久, 守琛氏, 請余命堂, 遂以聽松二字塞之曰, 環堂皆松, 則其色可觀矣. 其節可尙矣. 然色止於翠而已矣, 節止於苦而已矣. 聲則無方, 日雨日風日霜日雪, 相旋爲韻律, 不已一晝一夜一寒一暑.)

(『청송선생집(聽松先生集)』 卷一, 附錄, 朴訥齋祥, 聽松序)

솔숲에 둘러싸인 독서당에서 소나무 소리를 듣는 것이 얼마나 운치 있는 일인가 하는 청송찬(聽松讚)을 엮어나간 것이다. 그러면 청송이 어떻게 이런 분위기를 만들고 살았던지 청송의 종제(從弟, 사촌아우)인 대곡(大谷) 성운(成運, 1497~1579)이 기록한 그 유사(遺事) 기록을 하나 더 소개하겠다.

선생은 청송당 뜰 안에 봄을 다투는 꽃나무 심기를 좋아하지 않고 바위에 면해서

오직 두 그루 소나무를 심었다. 세월이 오래되니 둥치는 용처럼 꿈틀거리고 비늘 껍질이 선명하며 짙푸르게 되었다.

　선생은 날마다 쓰다듬으며 이렇게 일컬었다. 네가 풍상(風霜, 바람과 서리)의 침노를 받지 않는 것을 사랑하는데 너로 하여금 이런 지조가 없게 했다면 나는 반드시 너를 사랑하지 않았을 것이다. 저 냇버들은 가을 기운만 바라보면 먼저 시드는 것이니 너를 보고 얼굴 붉히지 않을 수 있겠는가.

(先生於聽松庭內, 不喜栽花木之爭春者, 面於巖, 維手植雙松. 歲久, 龍身蟠屈, 鱗甲蒼然. 先生日日撫玩曰, 愛汝不受風霜之侵, 使汝無此操, 吾未必愛汝矣. 彼蒲柳 望秋而先衰者, 見汝能無頹顔乎.)

(『청송선생집(聽松先生集)』卷一, 大谷成運記, 遺事)

청송은 정녕 평생을 은일(隱逸, 학문 연구에 전념하기 위해 세상을 피해 사는 학자)로 일관한 고사(高士)답게 소나무가 타고난 청절(淸節, 맑은 절개)을 숭상해서 소나무를 지극히 사랑했던 모양이다. 그래서 그가 태어나 살아온 북악산 밑 솔밭 속에 서당을 짓고 솔바람 소리와 더불어 독서에 열중하여 성리학(性理學)의 이해 기반을 마련했던 것이다.

그의 학통은 자제인 우계(牛溪) 성혼(成渾, 1535~1598)과 우계의 집우인 율곡에게 전해져서 장차 율곡학파를 형성하게 한다. 이에 청송은 사후에 최고의 호강을 하게 되니 행장(行狀)은 율곡(栗谷) 이이(李珥, 1536~1584)가 지었고 묘갈명(墓碣銘)은 퇴계(退溪) 이황(李滉, 1501~1570)이 지었으며 묘지명(墓誌銘)은 고봉(高峯) 기대승(奇大升, 1527~1572)이 지었기 때문이다. 일세 유림의 종장(宗匠)들일 뿐만 아니라 만세 유종(儒宗)으로 받들어지는 거유들이 그 청절(淸節)과 학행(學行)을 한결같이 높이 기린 것이다.

이에 겸재도 백악사단의 학문적 발상지인 청송당을 항상 외경의 눈으로 바라보아 종종 화폭에 올리고 있으니 이 그림도 바로 그렇게 그려진 것이다. 울창한 솔숲과 절벽을 이룬 바위들을 임리(淋漓)한 묵법(墨法)으로 대담하게 처리했는데 방 두

간, 마루 한 간, 퇴 반 간인 듯한 청송당의 조촐한 모습이 솔숲의 그윽한 정취와 함께 통창(通敞, 넓고 밝아 시원스럽고 환하다.)하고 고즈넉하게 드러난다. 중후한 풍모의 노선비 하나가 시동의 인도를 받으며 유란동 개울을 건너 청송당으로 향하고 있다. 겸재 자신의 모습일 것이다.

박상이 「청송당서」에서 서술하고 있는 내용이 이 그림에 거의 그대로 묘사돼 있다. 겸재가 이 〈청송당(聽松堂)〉을 그리는 것이 영조 27년(1751)경이니 박상의 글이 지어진 지 225년이 지난 뒤이건만 청송당의 모습은 그대로 유지되고 있었던 모양이다. 이는 성수침의 자제가 우계(牛溪) 성혼(成渾)으로 율곡(栗谷) 이이(李珥)와 뜻을 같이해 율곡학파를 일궈낸 장본인이기 때문이었으리라.

청송당은 율곡학파, 즉 조선성리학파들에게 있어서 그 학파의 발상지에 해당되는 성지(聖地)라 할 수 있었다. 이에 율곡학파가 조선성리학을 이념 기반으로 해서 혁명에 성공하는 인조반정(1623) 이후에 이 청송당은 더욱 잘 가꿔지고 보존되어나갔을 것이다. 그래서 솔숲은 더욱 울창해지고 솔바람 소리는 더욱 그윽하고 우렁차게 되었으리라. 지금은 청운중학교 학생들의 수업받는 소리가 솔바람 소리를 대신하고 있을 뿐이다.

일찍이 겸재의 스승인 삼연에게 지극한 지우(知遇, 알아보고 대우해줌)를 받아 위항시인(委巷詩人, 조선 후기 진경시대부터 출현하는 중인 출신 시인. 위항은 거리 또는 골목, 마을이라는 뜻)의 비조(鼻祖, 처음 시작한 조상. 시조 또는 원조)가 된 창랑(滄浪) 홍세태(洪世泰, 1653~1725)도 그가 40세 되던 해인 숙종 18년(1692)에 청송당을 이렇게 읊고 있다.

만 그루 소나무가 둘러싸고 한 시내 휘도는데, 골짜기엔 사람 없고 빈집 열려 있다.
밤마다 밝은 별 서악(西岳)에 가깝고, 때로 반가운 비 북단(北壇)에서 내려온다.
산언덕 적적하니 다시 누가 감상하랴! 골짜기에 바람만 냉랭하게 헛되이 불어댄다.
홀로 외로운 구름 바라다보니 옛 모습 그대로요, 하늘은 높아 움직이지 않으니 백악(白岳)만 높고 높구나.
(萬松環抱一溪回, 中谷無人寒广開. 每夜明星西岳近, 有時靈雨北壇來.

山阿寂寂更誰賞, 風壑冷冷虛自哀. 獨見孤雲猶舊態, 天高不動白崔嵬.)

(『유하집(柳下集)』卷二, 聽松堂)

　　이 〈청송당〉은 국립중앙박물관 소장본《장동팔경첩》에도 들어 있다.(16-1) 간송본이 지금 경복고등학교가 있는 아래 기슭에서 서북쪽으로 올려다본 시각으로 그린 데 반해 국립중앙박물관본은 정남에서 북쪽을 바라보고 그렸다. 물론 둘 다 시점을 허공에 약간 띄워 부감(俯瞰)하는 심원법(深遠法)을 구사하고 있지만 간송본이 보다 가까운 시각으로 잡고 있어 깊고 그윽한 분위기가 더욱 고조되고 있다. 그 대신 국립중앙박물관본은 시점이 멀어져서 주변 경치를 한눈에 조망(眺望)하게 함으로써 청송당 일대의 뛰어난 경관을 총체적으로 실감할 수 있게 해준다. 북악산 능선을 타고 오르는 한양성의 성벽 표현도 분명히 드러나 있다.

17 紫霞洞 자하동

자하동(紫霞洞)은 지금 종로구 청운동 3, 4 및 15번지 일대의 창의문(彰義門) 아래 북악산 기슭을 일컫던 동네 이름이다. 한자로는 '붉은 노을 속에 잠긴 마을'이라는 환상적인 뜻이지만 사실 순우리말 '잣동'을 한자음으로 표기한 것이다. 그래서 우리는 그 이름의 흔적을 창의문의 속명에서 찾아볼 수 있다. 서울 도성의 북소문(北小門)에 해당하는 창의문을 서울 사람들은 지금도 창의문이라 부르지 않고 '자하문' 또는 '자문'이라 일컫고 있기 때문이다.

풍수지리상 북문인 숙정문(肅靖門)을 사용하지 말아야 서울 도성 안 여인네들의 바람기가 잠잔다 하여 북문을 500년 동안 폐쇄해놓고 살아왔으므로 서북쪽 일대에서 도성으로 출입하고자 하면 모두 이 자하문을 통과해야 했다.

그래서 내왕이 빈번한 소문(小門)의 하나로 꼽혀 서울 사람들에게는 매우 친근한 성문이었는데 특히 북악산과 인왕산이 마주치는 곳에 위치해서 경치가 빼어난 까닭에 더욱 사랑받게 되었던 모양이다. 이에 동소문, 서소문, 시구문(屍口門) 등 평범하거나 혐오스러운 별칭 대신 선계(仙界)를 상징하는 듯한 자하문이란 고상한 별명을 붙였던 모양이다.

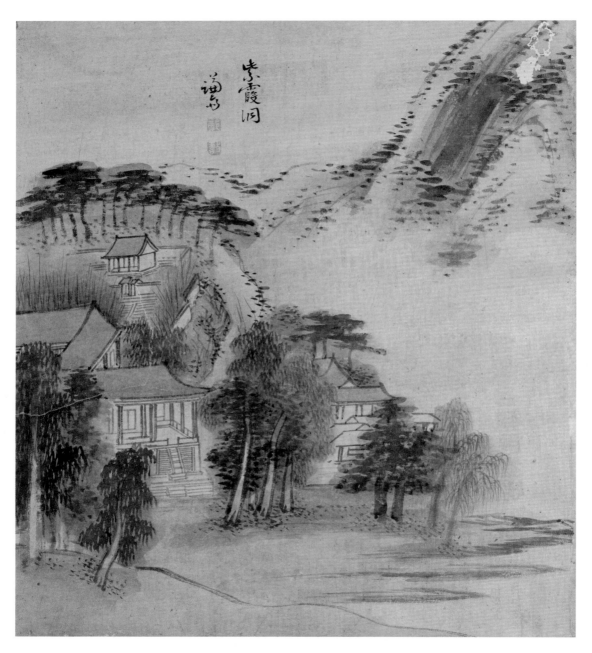

17. 자하동(紫霞洞) · 잣동

영조 27년 신미(1751)경, 76세, 종이에 엷은 채색, 29.5×33.7cm,《장동팔경첩(壯洞八景帖)》, 간송미술관 소장

원래 자하문이란 순수 우리말인 잣문에서부터 유래하였으리라 생각된다. 우리나라는 산악이 많은 까닭에 예로부터 도읍은 산악으로 둘러싸인 천연의 요새에 건설해왔다. 그래서 자연히 성곽이 산마루를 따라 쌓이니 성(城)의 의미는 산마루와 공통되는 것이었다.

이에 산마루를 뜻하는 '재' 혹은 '자'가 그대로 성(城)을 의미하게 되어 성을 우리말로 훈(訓)을 낼 때 '잣 성'으로 풀어 읽고 있다. 그러므로 산마루에 나 있는 성문은 당연히 잣문이란 이름이 붙게 되고 그 아래 마을은 잣골의 이름을 얻게 되며 그 고개는 잣고개로 불리게 된다.

그런데 이 잣골이나 잣문은 한자로 표기될 때 그 음(音)을 취해서 자하동(紫霞洞)이나 자하문(紫霞門)이 되기도 하고 훈을 취해서 잣 백(栢)의 백동(栢洞)이 되거나 자척(尺)의 척동(尺洞) 혹은 백문(栢門), 척문(尺門)이 되기도 하였다. 그래서 고려 왕도(王都) 개성의 진산(鎭山)인 송악산(松岳山) 북성문(北城門) 아래에도 자하동(紫霞洞)이있게 되었고 조선왕조의 한양(漢陽) 서울에도 그 진산인 북악산 북소문 아래에 자하동이 있게 되었으며 북소문이 자하문으로 불리게 된 것이다.

한편 서울의 내청룡(內靑龍) 줄기 위에 세워진 동소문도 잣문으로 불렸던 모양이나 같은 잣문이면서 백문(栢門)으로 표기되어 그 아랫마을을 백동(栢洞)이라 불렀다. 이렇게 생긴 자하동이므로 자하동은 자하문을 전제로 해서 생긴 동네 이름이라 해야 한다. 따라서 자하동은 자하문 아랫동네라 할 수 있겠는데 그림으로 보아도 바로 북악산 자락이 동쪽에서 내려와 인왕산 줄기로 이어지는 언덕 아래에 마을이 들어서 있다. 시점을 근접시켰기 때문에 한양성의 성벽과 자하문은 보이지 않지만 이 마을 위로는 북악산 능선을 따라 내려온 성벽과 자하문이 분명 존재하고 있을 것이다.

이 그림에서는 고루거각(高樓巨閣, 높고 큰 다락집) 큰 집이 한 마을을 거의 다 차지한 듯 표현되고 있다. 산동네에 큰 집을 지으려니 터가 가파르므로 축대를 높이 쌓고 석제(石梯, 돌계단)를 곳곳에 놓아 층층으로 집을 지어나가는 건축 기법을 구사했다. 우선 바깥사랑채가 몇 단의 석축과 축대 위에 누각 형태로 높이 지어진 집이다.

사방에 난간을 두른 홍각(虹閣, 높은 기둥 위에 누마루를 얹은 다락집) 형태의 큰 사랑채는 서울 지방 고루 건축의 특징을 한눈으로 확인할 수 있게 해준다.

이 바깥사랑채 뒤로는 꼽패집 형태의 안채가 큰 규모로 이어지고 동산으로 올라가는 후원에는 사당채가 별구(別區)를 이루며 높이 지어져 있다. 그곳에도 축대가 높게 쌓여 있고 돌계단이 놓였으며 삼문(三門)이 있고 담장을 따로 둘러쳤다.

사당 뒤로는 송림이 병풍처럼 두르고 있으며 사당 아래 안채의 후원에는 대숲이 우거졌다. 벼랑진 언덕을 따라 둘러친 후원 담장 안에도 대숲이 우거졌다. 모두 내정(內庭, 안뜰)을 외부의 시각으로부터 자연스럽게 차단하려 한 지혜로운 치정법(治庭法, 정원 가꾸는 법)을 보여주는 것이다. 앞마당 가에는 노거수(老巨樹)들이 듬성듬성 서 있는데 한결같이 죽죽 벋어 있다.

그늘이 넓어지면 음습해지기 쉬우니 이렇게 나무를 곧게 기른 것이다. 이웃집과도 노거수에 의해 자연스럽게 구역이 나뉘게 되니 경계수(境界樹)들이 경관을 해치기는커녕 오히려 돋보이게 해준다. 이렇게 가능한 한 인위적인 설치물을 배제하며 자연환경에 순응하는 생활 분위기를 조성하던 것이 우리 선조들의 생활방식이었다.

일제 이후 서구 문화가 들어온 이래 각박하게 변모된 서울 생활환경과 비교하면 하늘과 땅만큼이나 큰 차이가 있음을 이 그림에서 분명히 확인할 수 있다. 이 그림을 통해서 우리가 반성해야 할 점이 한둘이 아니라는 것을 깨닫는 이가 많았으면 좋겠다.

조방(粗放, 거칠고 거리낌 없음)한 파필점(破筆點, 엷은 농도의 먹점 위에 보다 짙은 농도의 먹점을 계속 찍어 먼저 쓴 먹색을 차례로 파괴해나감으로써 농도 차이가 보여주는 다양한 농담의 변화로 입체감 내지 질량감 등의 효과를 얻어 내는 먹점법)과 발묵법(潑墨法), 그리고 대담한 필선으로 처리된 나무 그림이나 장중하면서도 당당한 필법으로 여유 있게 처리된 건축물의 표현에서 겸재 만년기의 노숙한 화풍을 실감할 수 있다. 고루거각(高樓巨閣)을 한편으로 몰면서 중앙에 낮은 집들을 밀집시키는 치밀한 구도 감각도 만년기의 노련성이 아니고는 이루어내기 힘든 것이다.

북악산 자락도 그 특징적인 바위벼랑을 쇄찰법(刷擦法, 붓을 뉘어 쓸어내리는 먹칠법)

으로 한 군데만 쓱쓱 쓸어내렸을 뿐 나머지는 태점(苔點, 이끼를 표현하기 위해 붓을 뉘어 반복해서 찍어낸 큰 먹점)을 군데군데 찍다가 그마저 생략해서 마치 연하(煙霞)에 잠긴 듯 안개에 묻어버렸다. 자하동의 분위기를 살려내기 위한 의도적인 표현이라고 생각된다.

호암(湖岩) 문일평(文一平)은 『호암전집(湖岩全集)』 제3권 「근교산악사화(近郊山岳史話)」 1. 인왕산(仁旺山) 2) '선원 구기(仙源舊基)'인 태고정(太古亭)'에서 자하동은 조선 초 한양 천도 후에 개성의 명승지이던 자하동의 빼어난 경관이 한양의 이곳 자하동과 같다 하여 자하동의 이름을 그대로 옮겨 와 그렇게 부르게 된 것이라 하며 이것이 곧 백운동(白雲洞)이라 했다. 그러나 백운동은 자하동 서쪽 인왕산 기슭에 있던 동네니 이곳이 곧 자하동이라 한 것은 착각이라 하지 않을 수 없다.

호암은 다시 이런 기록도 남기고 있다. 선원(仙源) 김상용(金尙容, 1561~1637)의 후손으로 조선 국망 시 대신의 지위에 있었지만 일제의 작위를 거절하고 상해에 망명하여 독립운동을 하던 동농(東農) 김가진(金嘉鎭, 1846~1922)의 집터에 백운장(白雲莊)이란 요릿집이 들어서 있는데 이곳이 조선 초기 추부(樞府) 이념의(李念義)의 고기(故基, 예전에 살던 터)라 한다.

동농이 살고 있었다면 동농의 7대조로 삼연(三淵) 김창흡(金昌翕, 1653~1722)이 지극히 사랑했던 제자 모주(茅洲) 김시보(金時保, 1658~1734)가 지은 집은 아닐는지 모르겠다. 김시보는 선원 김상용의 고손자로 충청도 홍주(洪州)의 갈산과 모도(茅島) 일대에 많은 장토(庄土, 전장(田莊)과 토지)를 갖고 있던 거부(巨富)인데, 진경시(眞景詩)의 대가로 인정받던 풍류객이었다.

당시에 김시보는 청풍계의 주인으로 있었던 모양이나 청풍계를 선원 종손에게 넘겨주려고 이런 집을 따로 지었던 것은 아닐는지. 모주의 집이라면 겸재가 동문(同門) 후배로서 무시로 드나들 수 있었을 것이다.

태조 5년(1396) 한양(漢陽) 도성(都城)인 경성(京城) 축조를 끝마쳤을 때 사방의 정방(正方)에 사대문(四大門)을 내고 그 간방(間方)에 사소문(四小門)을 내었다는 것을『태조실록』권10, 태조 5년 병자 9월 24일 기묘(己卯) 조의 기록에서 확인할 수 있다.

이때 각 성문의 월단(月團)과 누각(樓閣)을 지었다고 하였는데 그것이 사대문과 사소문 모두에게 해당한 기사인지는 분명치 않다. 그런데 사소문의 문루를 영조 때 비로소 세우는 것을 보면 국초부터 사소문의 문루는 없었던 것이 아닌지 모르겠다. 영조 이전 사소문 문루에 관한 기사는 아직 어디에서도 찾아볼 수 없기 때문이다.

겸재가 65세 나던 해인 영조 16년(1740) 8월 1일 당시 훈련대장이던 구성임(具聖任, 1693~1757)은 영조에게 이런 특청을 한다.

> 창의문(彰義門)은 인조반정 시(仁祖反正時)에 창의군(唱義軍)이 들어온 곳이니 마땅히 보수하고 고쳐서 표시해야 합니다.
> (八月朔 己亥, ……訓鍊大將 具聖任言, 彰義門 乃仁祖反正時, 義旅之所由入也, 宜修改表示. 上命 以明春 改葺之.)
> (『영조실록(英祖實錄)』卷五十二, 英祖十六年 庚申 八月朔 己亥條)

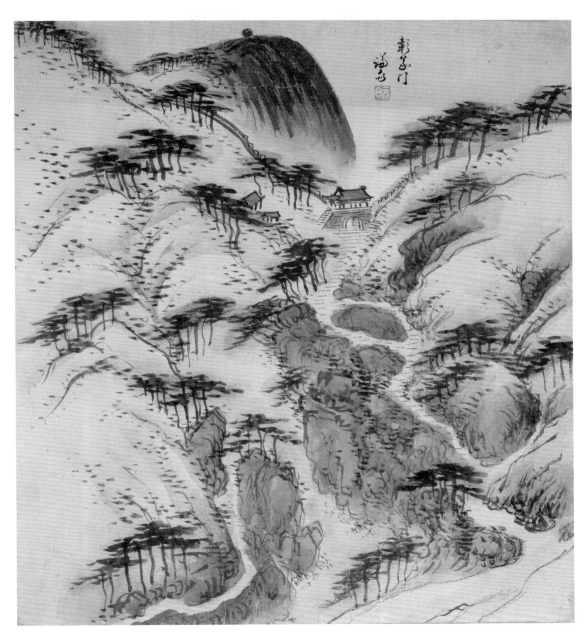

18. 창의문(彰義門)

영조 31년 을해(1755)경, 80세, 종이에 엷은 채색. 29.5×33.0cm, 《장동팔경첩(壯洞八景帖)》, 국립중앙박물관 소장

이에 대해 영조는 명년 봄에 고치라고 명령한다. 다음 해인 신유(辛酉, 1741)년 정월 22일에 구성임은 고치는 김에 아예 초루(譙樓)까지 세우자고 청하게 되고 영조는 이를 허락하니 창의문은 사소문 중에서 제일 먼저 문루를 가지게 된다.

이 대목을 『영조실록』에서는 이렇게 기록해놓고 있다.

창의문 초루(譙樓)를 설치하도록 명하다. 그때 장신(將臣, 장군 직책을 맡고 있는 신하) 구성임이 장차 성문을 개수하려다가 내쳐 초루를 건설하자고 청하니 이를 따랐다.

(命設彰義門譙樓. 時將臣具聖任, 修改城門, 仍請建樓, 從之.)

(『영조실록(英祖實錄)』卷五十三, 英祖十七年 辛酉 正月 戊子條)

구성임이 이와 같이 창의문 보수에 열성을 보인 것은 그 자신이 인조반정의 원훈(元勳)인 능성부원군(綾城府阮君) 구굉(具宏, 1571~1642), 능풍부원군(綾豊府阮君) 구인기(具仁墍, 1597~1676)의 후손이기 때문이다. 능성부원군은 그의 고조부이고 능풍부원군은 증조부다. 이들은 인조의 외숙(外叔)과 외사촌 아우로 인조반정을 앞장서 주도한 인물들이다. 능성부원군은 율곡(栗谷)의 수제자인 사계(沙溪) 김장생(金長生)의 제자였으며 인조와 능풍부원군은 그 문하에서 동문수학한 사이였다.

그런데 영조는 율곡 학맥의 적통을 이은 노론(老論) 세력에 의해 옹립된 임금이었고 구성임은 오세장문(五世將門)을 자랑하는 반정 원훈의 후예였으니 인조반정군이 입성했던 창의문에 대한 애착과 감회는 서로 일치하고 있었을 것이다. 이를 통해 그들 사이의 유대 관계를 재확인하는 계기를 삼으려 했을지도 모른다. 더구나 영조의 잠저(潛邸)가 이 창의문 안 지금의 적선동에 있어 이를 창의궁(彰義宮)이라 했고 그를 옹립한 노론 세력의 핵심 인물들이 대대로 창의문 안 장동(壯洞) 일대에 살아 백악사단을 이루고 있음에랴. 그래서 보수는 물론 문루의 설치까지도 흔쾌하게 허락했을 것이다.

이때 백악사단의 영수인 지수재(知守齋) 유척기(兪拓基, 1691~1767)가 우의정으로

세도를 좌우하고 있었기 때문에 영조 16년(1740) 정월 10일에는 신임사화에 피살된 김창집(金昌集), 이이명(李頤命) 양 대신의 복관작(復官爵)이 이루어지고 겸재도 이해 12월 11일에 양천현령(陽川縣令)으로 부임할 수 있었다. 그러니 백악사단의 근원보장 지지(根源保藏之地)인 백악동부(白岳洞府)로 들어오는 성문인 창의문에 문루(門樓)를 세우는 것은 당연한 일이었을 것이다. 이에 겸재 동네에 있는 창의문의 문루는 겸재 가 양천현령으로 나가 있는 사이에 세워지게 된다.

그 뒤 영조는 19년(1743) 계해(癸亥) 5월 7일 인조반정 이주갑(二週甲)을 기념하기 위해 창의문 문루에 올라와 감구시(感舊詩)를 짓고 이를 판각하여 걸게 하며 당시 인조반정 공신들의 성명을 열서(列書)하여 그 역시 이 문루 안에 걸게 한다(己丑, 上 行祀于北郊, 歷臨彰義門樓, 感舊製詩, 命刊揭之, 靖社諸勳臣姓名, 亦命列書揭板, 教曰 使後嗣過 此, 必欲惕然, 念聖祖中興之艱難也. 『영조실록(英祖實錄)』 권58, 영조 19년 계해(癸亥) 5월 기축(己 丑) 조).

창의문 문루 건설을 통해 근위 세력의 결속을 재다짐한 것이다. 겸재가 영조 21 년(1745) 70세 나이로 양천현령의 임기를 마치고 돌아왔을 때는 이런 일들이 모두 이 루어지고 난 뒤였다.

새로 보는 창의문 모습이 얼마나 감격스러웠겠는가. 자신이 나고 자란 동네에 소 문(小門)의 문루가 처음 지어졌고 그것도 자신이 속한 백악사단의 승리를 상징하는 기념비적인 것임에랴. 겸재는 이에 감개무량한 감회와 애정으로 이를 화폭에 올렸 을 듯하다.

인왕산 자락과 북악산 자락이 서로 마주치는 골짜기 능선 위에 날아갈 듯이 지 어진 문루와 성문, 그 좌우 인왕산과 북악산 능선을 따라 날개를 펼치듯이 뻗어나 간 성벽. 마치 날개를 퍼덕이며 내려앉는 한 마리의 독수리와 같은 형상이다.

그 좌측 인왕산 자락에는 호군부장청(護軍部將廳)이라고 생각되는 성문 수호 관 청 건물이 마치 암자처럼 바위벼랑 위에 지어져 있고 백운동과 유란동으로 흘러가 는 인왕산 물줄기, 북악산 물줄기가 계곡을 굽이쳐 내리고 있다. 유란동 쪽에서 물 길 따라 올라왔을 길이 성문 저 아래에서부터는 물길을 버리고 성문이 있는 산마루

로 바위 사이를 구불구불 타고 오른다.

군데군데 송림이 우거지고 작고 큰 바위들이 널려 있는데 성안 바위산은 기운찬 부벽찰법(斧劈擦法)으로 쓸어내리지 않고 그와는 대조적인 아주 부드러운 피마준(披麻皴)을 구사하고 있다. 얼핏 보면 운두준(雲頭皴, 뭉게뭉게 일어나는 구름머리 모양의 둥근 필선)에 가까울 만큼 온유(溫柔)하니 이것은 노련미(老鍊味)를 드러내는 겸재 만년 기법의 특징인가 보다.

그러나 성 밖의 벽련봉(碧蓮峯)에 이르면 문득 겸재 본면목이 약여하게 살아나서 장쾌한 쇄찰묵법(刷擦墨法)이 난무(亂舞)한다. 강약(强弱), 경유(硬柔)가 조화를 이루는 음양 이치를 슬며시 드러내 보인 원숙한 화면 구성이다.

인왕산 맨 북쪽 봉우리인 벽련봉은 한 덩어리의 거대한 바위로 이루어진 백색 암봉(岩峯)이다. 이 그림에서 보면 그 위에 축구공같이 생긴 바위 하나가 올려져 있다. 이 부침 바위는 지금도 있다. 그러나 이 바위는 보이는 이의 눈에만 보인다.

겸재는 경복고등학교 자리에서 태어나 51세 때까지 살다가 옥인동 45-1번지의 인왕곡으로 이사 간 다음 그곳에서 84세로 돌아갔다. 그렇기 때문에 북악산과 인왕산에 어떤 바위가 어느 위치에 있는지를 훤히 꿰뚫고 있었다. 그래서 벽련봉 부침 바위를 이렇게 표현해놓을 수 있었다. 겸재가 진경산수화에서 내재된 아름다움까지 표출해냈다는 것은 이를 두고 하는 말이다.

백운동은 인왕산 자락이 북악산 자락과 마주치는 인왕산 동편 북쪽 끝자락에 해당하는 곳의 지명이다. 지금 종로구 청운동 6-6번지 자하문 터널과 이어지는 자하문 길 서쪽 골짜기다.

청운동이란 이름도 1914년 일제가 경성부(京城府) 제도를 실시하며 동리를 통폐합하여 동명을 개칭할 때 그 아랫동네인 청풍계(青楓溪)와 백운동을 합쳐 지은 것이다. 따라서 청운동(清雲洞)은 마땅히 푸를 청(青)자를 쓰는 청운동(青雲洞)이 됐어야 하는데 당시 이 개명 작업을 담당하던 동 서기들이 실수해서 청운동(清雲洞)으로 짓고 말았다.

어떻든 이곳은 인왕산의 세 봉우리 중 중앙에 해당하는 낙월봉(落月峯) 줄기가 흘러내려 북악산 자락과 마주치는 곳이므로 계곡이 깊고 개울물이 풍부하며 바위 절벽이 아름다워 일찍부터 도성 안에서 가장 빼어난 명승지로 손꼽혔다. 그래서 세조의 왕비인 정희왕후(貞熹王后) 윤씨(尹氏, 1418~1483)의 형부로 84세까지 살면서 평생 부귀를 누렸던 지중추부사(知中樞府事, 정2품) 이념의(李念義, 1409~1492)가 이곳에 대저택을 짓고 호사를 누리며 살았다. 그 집이 얼마나 굉장한 저택이었던지 『동국여

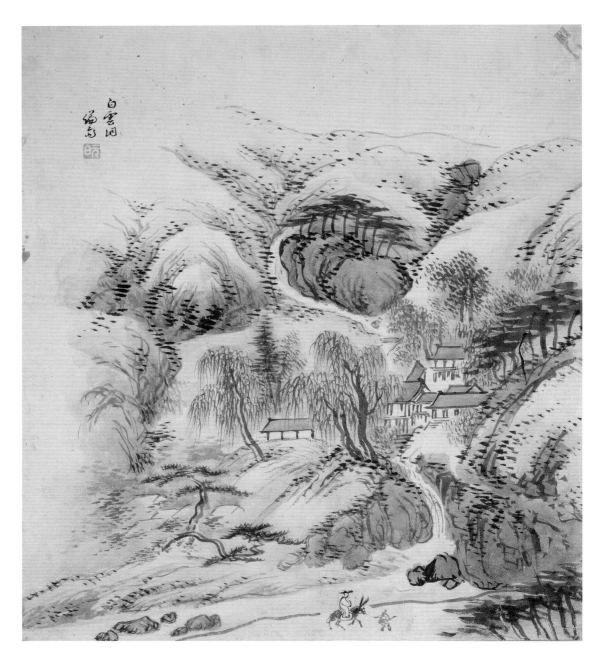

19. 백운동(白雲洞)

영조 31년 을해(1755)경, 80세, 종이에 엷은 채색, 29.5×33.0cm,《장동팔경첩(壯洞八景帖)》, 국립중앙박물관 소장

지승람(東國輿地勝覽)』 권3, 한성 산천 백운동 조에 수록될 정도였다.

이 집의 풍치에 대해서는 당대 일류 문사들이 시문으로 무수히 읊고 있어 그 대강을 짐작할 만한데 그중 세조의 이종사촌 아우인 사숙재(私淑齋) 강희맹(姜希孟, 1424~1483)의 시를 옮겨보면 다음과 같다.

백운동 안은 백운에 가리고, 백운동 밖은 홍진(紅塵)이 깊다.

외길을 굽이 돌아 구름 속 드니, 홀연 놀랍게도 성시(城市)는 산림(山林)에 묻힌다.

시냇물 콸콸 졸졸 제 소리 간곳없고, 장송(長松)은 서로 가려 바람에 슬피 운다.

안개 덩굴 사이사이 등성이 드러나나, 화당(華堂)은 조용하여 언제나 그윽하다.

물어보자 그 누가 주인옹(主人翁)인가. 당시의 권세 부귀 장씨나 김씨겠지.

산천 사랑이 가슴에 파고들었으니, 비단옷에도 이런 연하심(煙霞心) 있었구나.

봄이 와서 바윗골에 산꽃 피어나면, 지저귀는 그윽한 산새 소리 허공에 되울리고.

황매철 장맛비가 세상을 가리울 때, 동문(洞門)에 이기 돋아 푸르름 깊어진다.

가을빛 씻은 듯이 숲 언덕 맑아지면, 달 밝은 만호장안 다듬이 소리 해맑고.

눈 쌓여 가지에 눈꽃 피고 인적이 끊어지면, 등걸 땐 방 안에 명주 이불 따사롭다.

동중(洞中)의 바람 안개 사철 제제금이요, 물은 갓끈 빨고 산은 올라앉을 만하다.

빼어난 늙은이들 맞아다 고회(高會)를 열면, 말굴레 울리며 동네 들어와 붕회(朋會) 이루네.

노래와 투호로 즐거움 끝없는데, 몇 발의 빗긴 햇살 청잠(靑岑)으로 숙여 든다.

제공(諸公)의 높은 기개 구름도 무찌를 듯, 해마다 선비들이 서로 와 찾는구나.

풍월(風月)은 태평하고 동부(洞府)는 널쩍하니, 대경(對境)과 사람 만남 남들이 부러워한다.

내 듣자니 송산(松山, 개성 송악산) 좌측은 신선구(神仙區)요, 자하(紫霞, 개성 자하동)에 곡(曲)이 있어 지금도 전한다네.

풍류(風流) 문아(文雅)로 당년(當年)을 생각하니, 천년(千年)을 오르내리며 지음(知音)이 되고지고.

내 글이 거칠어서 가락을 못 이루되, 또한 신선의 노래 속에 날아들었네.

　흘러 전해져서 문득 한양요(漢陽謠) 되면, 거의 고인(故人)과 옷깃을 같이하겠지.

　(白雲洞裏白雲陰, 白雲洞外紅塵深. 一逕回盤入雲中, 忽驚城市藏山林.

溪流潚汨循除鳴, 長松掩暎風哀吟. 烟蘿隙處露觚稜, 華堂窈窕常沈沈.

試問何人作主翁, 勢貴當時張與金. 愛他泉石入膏肓, 執綺有此烟霞心.

春來巖谷山花明, 響空磔磔鳴幽禽. 黃梅細雨暗人寰, 洞門苔蘚靑深深.

秋光如沐淨林巒, 月明萬戶聞淸砧. 瓊枝雪壓輪蹄絶, 棝柮暖氣生紬衾.

洞中風烟自四時, 水可濯纓山登臨. 邀致耆英作高會, 鳴珂入洞朋盍簪.

雅歌投壺樂未央, 數竿斜日低靑岑. 諸公高氣可凌雲, 年年冠蓋來相尋.

太平風月洞府寬, 境與人會時人歆. 吾聞 松山左畔神仙區, 紫霞有曲傳至今.

風流文雅想當年, 頡頏千載爲知音. 我詞蕪拙不成腔, 且可翻入瑤徽音.

流傳便作漢陽謠, 庶與古人同期襟.)

『동국여지승람(東國輿地勝覽)』卷三, 漢城, 山川, 白雲洞)

　이렇게 드러난 명승지의 대저택은 권세와 부귀의 흐름에 따라 주인이 자주 바뀔 수밖에 없다. 그래서 이녕의가 죽고 나서 불과 30년 남짓한 시기인 중종 25년(1530)에 증보되어 새로 발간한『신증동국여지승람(新增東國輿地勝覽)』에서는 '지중추부사 이녕의가 예전에 살던 곳이다'라고 표기하고 있다.

　그러나 이 집은 워낙 유명해서 조선이 망할 때까지도 그대로 남아 있었던 모양이니, 순조(1801~1834) 때 유본예(柳本藝)가 지은 것으로 알려져 있는『한경지략(漢京識略)』권2, 고적(古蹟) 조에도 그 집이 그대로 있다 했고, 고종 때 지어졌을『동국여지비고(東國輿地備攷)』권2, 제택(第宅) 조에도 그 내용이 그대로 실려 있다.

　당연히 겸재 당시에도 이녕의의 옛집이 그대로 있었을 터이니 여기 보이는 골짜기 안의 큰 저택이 그 집인가 보다. 굽이쳐 흐르는 시냇물을 끼고 고루거각(高樓巨閣)이 산속에 높이 지어져 있다. 해묵은 터인 양 집 주변에는 노거수들이 숲을 이루었다.

주변 모든 산이 암산(岩山)일 터인데 겸재 특유의 부벽찰법(斧劈擦法)을 쓰지 않고 다만 담묵(淡墨) 담청(淡靑)의 훈염(暈染)과 태점(苔點) 및 부드러운 피마준(披麻皴)만으로 부드럽게 산을 처리하고 있다. 장쾌한 맛은 없으나 쇄락(灑落)한 분위기는 더욱 살아나는 듯하다. 80대 초반 겸재 만년기의 노숙한 화풍 중 한 가지 특징이다.

위에 인용한 사숙재(私淑齋)의 백운동시(白雲洞詩) 내용으로 보면 사숙재가 살던 조선 초기에는 이 백운동을 개성의 자하동(紫霞洞)에 비기고 있었던 모양이니 산 성문 아랫동네라는 의미인 잣동의 이름이 이 시기부터 있어서 백운동 일대를 자하동으로도 부르고 있었던 모양이다. 그런데 겸재 시대에 이르면 백운동과 자하동이 구분되었던 듯 두 곳을 따로 그리고 있다.

그렇다면 잣문(山城門)인 창의문(彰義門) 바로 아랫동네인 윗동네를 자하동이라 하고 그 아랫동네를 백운동이라 했던 모양이다. 사천의 시 제자(詩弟子)로 「정겸재선 수직동추서(鄭謙齋敾壽職同樞序)」를 지은 창암(蒼巖) 박사해(朴師海, 1711~1778)가 「백 운동」이란 시제(詩題) 아래에 '도화동(桃花洞) 서쪽에 있다(在桃花洞西)'는 세주(細註) 를 붙이고 있으니 인왕산 쪽 산기슭에 있던 동네라고 생각된다. 도화동은 북악산 서 쪽 기슭에 있던 동네이기 때문이다.

이제 그 「백운동」 시의 내용을 옮겨서 시정(詩情) 화의(畵意)를 연계시켜보겠다.

만장봉(萬丈峯)이 집 앞에 우뚝하니, 빈 수풀에 사립문 내지 않았네.

꽃은 떠서 물에 흘러가고, 누각은 흰 구름과 함께 난다.

봄 늦어 새들은 서로 지저귀는데, 날 저무니 사람은 홀로 돌아간다.

시끄럽게 앞에 가는 사람아, 어찌 앉아서 권세를 잊으려 하지 않는가.

(萬丈峯當戶, 空林不設扉. 花浮流水去, 樓與白雲飛.

春暮鳥相語, 日斜人獨歸. 紛紛前路客, 何不坐忘機.)

(『창암집(蒼巖集)』 卷六, 白雲洞 在桃花洞西)

겸재의 지기였던 동포(東圃) 김시민(金時敏, 1681~1747)은 겸재가 62세 때인 영조

13년(1737)에 「백운동에서 일원, 신로 등 여러 사람과 모였는데 술과 풍악이 있었다. 취중에 입으로 읊다(白雲洞 與一源莘老諸人作會, 有杯盤絲竹. 醉中口呼)」라는 제목으로 이렇게 읊고 있다.

답답한 가슴 툭 터놓으니 이 누각 있고, 나무 그늘 시냇물 소리 풍류를 기다린다.
산골 좋은데 거문고와 노랫소리 들리니, 세속 밖에 선비 놀음 항상 있지 아니하다.
늙은이 젊은이 서로 뒤섞여 앉고, 흰 구름 노란 꾀꼬리 함께 머문다.
이 늙은이 취한 뒤에 광태 많으니, 버려두자 곁에 사람 웃음 못 참네.
(開豁煩襟有此樓, 樹陰泉響待風流. 山間也好琴歌聽, 方外無常翰墨遊.
華髮翠娥相雜坐, 白雲黃鳥共淹留. 此翁醉後多狂態, 一任傍人笑不休.)

일원(一源)은 사천 이병연의 자이고 신로(莘老)는 김상리(金相履, 1671~1748)의 호다. 모두 겸재와 가장 절친했던 친구들이고 겸재는 이해 5월 16일에 모친의 3년상을 마친다. 혹시 이 모임이 겸재를 위로하는 성격의 모임은 아니었던지 모르겠다.

김상리는 선조 국구인 연흥(延興)부원군 김제남(金悌男, 1562~1613)의 현손(고손자)으로 그 부친은 우암(尤菴)의 제자인 김지(金漬, 1643~1699)였다.

겸재가 71세 나던 해인 영조 22년(1746)에 그린 겸재의 외가댁 모습이다. '외조부 박자진(朴自振, 1625~1694) 선생께서 퇴계 친필의 「주자서절요서(朱子書節要序)」와 우암 친필의 그 발문을 간직하고 사시던 청풍계(靑楓溪)의 남은 집(遺宅)'이란 의미로〈풍계유택(楓溪遺宅)〉이라 했다.

겸재가 5세 나던 해인 숙종 6년(1680) 12월 21일에 외조모 남양 홍씨(南陽洪氏, 1624~1680)는 57세로 타계하고 외조부는 겸재가 19세 나던 숙종 20년(1694) 갑술(甲戌) 9월 25일에 서거하니 겸재는 주로 외조부의 사랑을 받으며 외가댁을 드나들었을 것이다. 더구나 겸재의 부친 정시익(鄭時翊, 1638~1689)이 겸재 14세 나던 해인 숙종 15년(1689) 기사(己巳) 정월 3일 바로 겸재의 생일날에 돌아가서 그 모친이 46세의 한창 나이로 어린 삼남매를 데리고 과부가 되자 외조부 박자진은 거의 겸재 일가의 생계를 책임지다시피 했던 것 같다.

그러니 겸재는 지금 북악산 아래 경복고등학교 경내인 유란동(幽蘭洞) 난곡(蘭谷)에 살면서 개울 건너 인왕산 아래 청풍계에 있는 외가댁을 무시로 드나들었을 것이다. 그런데 앞문 쪽보다는 뒷문 쪽으로 드나드는 것이 더 가까웠던지 눈 감고도 찾

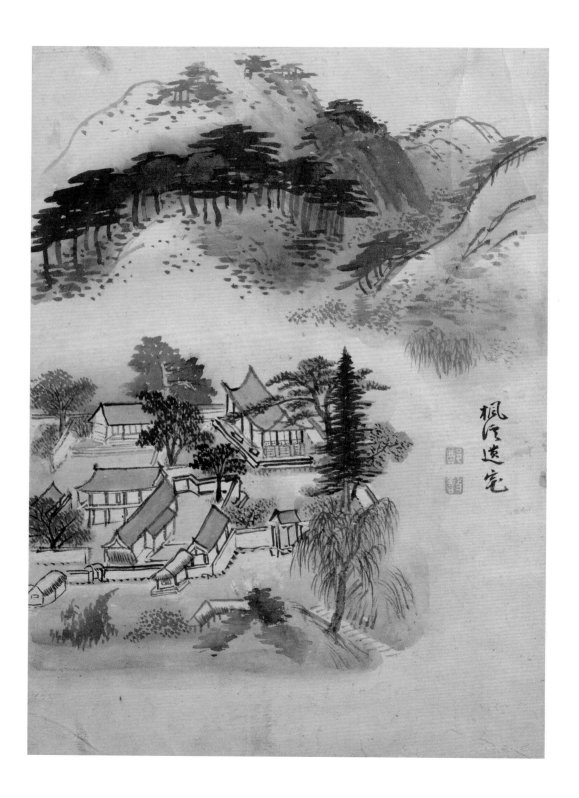

楓溪遺宅

아갈 수 있는 그 잊지 못할 외가댁을 그리면서 후원 뒷문 쪽으로 시선을 두고 뒷면에서부터 그려나가고 있다. 그것이 바로 유란동 겸재 댁에서 보이던 외가댁의 모습이었을지도 모르겠다.

앞부분은 바깥사랑채 일부만 보여서 행랑채와 대문은 보이지도 않는데 내당(內堂)이 이층 누각 형태의 격자집이고 후원에 상당한 규모의 별당이 두 채나 있으며 사당채가 따로 지어져 있는 것으로 보면 상당한 규모의 저택인 것 같다. 겹겹이 둘러친 담장 안 요소요소에는 해묵은 나무들이 자리 잡아 오래된 고가(古家)임을 말해 주고 멀리 청풍계 산등성이에는 노송이 숲을 이루고 있다.

물소리, 솔바람 소리가 계곡을 타고 쏴아쏴아 들릴 듯한 분위기다. 겸재가 이 그림을 그릴 때에는 겸재의 모친 밀양 박씨가 92세의 천수를 다 누리고 세상을 뜬 지도 벌써 12년이 지난 때였다. 물론 큰외숙인 박견성(朴見聖, 1642~1728)도 벌써 19년 전에 서거하고 없었다.

겸재 큰외숙이 87세로 돌아갔을 때 겸재 단금(斷金)의 벗이던 사천 이병연의 아우로 역시 겸재와 지기상응하던 한동네 벗 순암(順庵) 이병성(李秉成, 1675~1735)은 이런 만사(挽辭)를 지어 그의 서거를 애도했다.

못 믿겠네 아흔 살 높은 연세라니, 남여 타고 자주 납시는데 부액조차 받지 않으셨지.
한번 고을 원님 지내고 오신 후에, 삼세(三世)를 풍계동부(楓溪洞府) 속에 머물러 사시었네.
동네 어른으로 응당 뒷날 전기가 써지겠지만, 일찍이 전배(前輩)들은 사장(詞章)으로 추앙했다오.
떠나신 길 쓸쓸히 바라다보나 그곳이 어디멘지 누가 알겠나, 선학(仙鶴) 깃들인 집

20. 풍계유택(楓溪遺宅) · 청풍계에 남은 저택
영조 22년 병인(1746), 71세, 종이에 먹, 22.0×32.3cm, 《퇴우이선생진적첩(退尤二先生眞蹟帖)》, 보물 제585호, 호암미술관 소장

후원으로 길은 통하리라.

은암(隱庵) 댁 신선 모임 그림도 새로운데, 공(公)께서는 당년에 몇 번째 분이셨던가.

장로(長老)들의 풍류가 그대로 폐사(廢社)되니, 남은 생애 눈물 바람 오래도록 수
건 적시네.

거리 비니 장구 소리 이제부터 사라지고, 붓끝 무디어져 노랫소리 해를 거르리.

청풍계 효려(孝廬)에서 아이들 예서(禮書) 읽으니, 매양 서쪽 이웃에 눈서리 가득
찬 것 가련해한다.

(未信靈籌九耋崇, 籃輿頻出不扶童. 一官彭澤歸來後, 三世楓溪洞府中.

耆舊他時應入傳, 詞章前輩早推工. 仙遊悵望知何處, 笙鶴家園路可通.

隱庵仙會繪圖新, 公是當年第幾人. 長老風流仍廢社, 餘生涕淚永沾巾.

巷空缶鼓從今撤, 筆鈍虞歌隔世陳. 溪上孝廬兒讀禮, 每憐霜雪滿西隣.)

(『순암집(順庵集)』卷三, 朴同知見聖挽)

만시(挽詩) 둘째 구에는 "동중(洞中) 노인들이 은암(隱庵) 이광적(李光迪, 1628~1717)
상서 댁에서 모였었고 그 모임을 그림으로 그려 전하는데 선친〔李涑, 1647~1720〕역시
그 그림 속에 계시므로 이렇게 말했다(洞中老人, 會於李尚書光迪宅, 繪畫傳之, 先人亦在繪
中故云).'라는 세주(細註)를 붙여놓고 있다. 1716년 병신 10월 22일의 북원기로회(北
園耆老會)를 일컫는 말로 그 모임을 박견성이 주도했고 〈북원기로회〉는 겸재가 그렸
다. 이 만시의 내용으로 보면 겸재 외숙까지 삼세(三世)를 대물려가며 살던 풍계유택
(楓溪遺宅)의 규모가 장동 일대에서는 손꼽힐 만큼 큰 저택이었던 것이 감지된다.

겸재 외조부 박자진은 광해군 때 영의정을 지내다 인조반정 후에 자결한 박승종
(朴承宗, 1562~1623)의 당질로 광해 세자빈의 친정아버지가 되는 병조참판 박자흥(朴
自興, 1581~1623)과는 재종형제인 명문 출신이었다. 따라서 고조부인 이조판서 낙촌
(駱村) 박충원(朴忠元, 1507~1581) 이래 닦아온 가업의 기반이 자못 튼튼했을 터이니
이만한 대저택을 누리고 살기에는 족하였을 것이다. 그래서 어린 나이로 부친을 여
읜 겸재 일가가 의지하고 살 만했던 듯하다.

이 대저택 별당에서 겸재와 순암, 사천 등은 비슷한 또래인 겸재 큰외숙의 셋째 아들 박공미(朴公美) 창언(昌彦, 1677~1731)과 항상 모여 성리학 원전을 함께 읽고 강론했던 모양이니 순암은 겸재에게 편지를 보내면서 이런 시를 동봉하여 그 사실을 전해주고 있다.

측백나무 단 앞에 눈발이 희끗희끗, 등잔불 화롯불은 꿈같이 아득하다.
주미(塵尾) 휘두르던 제옹(霽翁, 박창언)은 간데없고, 담경(談經)하던 겸로(謙老, 겸재 정선)는 이미 백발 되었네.
(側柏壇前雪霰稠, 燈檠爐火夢悠悠.
霽翁揮塵歸玄夜, 謙老談經已白頭.)
(『순암집(順庵集)』 卷四, 臨書 口占 寄鄭元伯歗. 是日讀朱書, 追憶公美元伯講論
舊事, 爲之悵然)

이 시를 짓게 된 사연을 순암은 이렇게 표현해놓고 있다.

편지를 쓰면서 입으로 불러 정원백(鄭元伯) 선(歗)에게 보내다. 이날 주자서(朱子書)를 읽다가 공미(公美), 원백(元伯)과 함께 강론(講論)하던 옛일을 추억하고 그것을 위해 쓸쓸해하다.
(臨書 口占 寄鄭元伯歗. 是日讀朱書, 追憶公美元伯講論舊事, 爲之悵然.)

그때 그 측백나무가 후원 담장 안에 높이 솟은 저 나무인가 보다.

청풍계는 인왕산 동쪽 기슭의 북쪽에 해당하는 종로구 청운동(淸雲洞) 52번지 일대
의 골짜기를 일컫는 이름이다. 원래는 푸른 단풍나무가 많아서 청풍계(靑楓溪)라 불
렀다는데 병자호란(丙子胡亂, 1636) 때 강화도를 지키다 순국(殉國)한 우의정 선원(仙
源) 김상용(金尙容, 1561~1637)이 저택으로 꾸미면서부터 맑은 바람이 부는 계곡이라
는 의미인 청풍계(淸風溪)로 바뀌었다 한다.

선원이 이곳을 저택으로 꾸민 것은 선조 41년(1608)이다. 이해 2월에 선조가 돌아
가고 광해군이 즉위하면서 8월에 선원이 한성부(漢城府) 우윤(右尹, 현재 서울시 제2부
시장 격)이 되니 아마 이때 어름에 이루어진 일일 것이다〔『선원선생연보(仙源先生年譜)』 만
력(萬曆) 36년 무신(戊申) 조 참조〕. 그러나 이 터는 원래 선원의 고조부인 사헌부 장령 김
영수(金永銖, 1446~1502)가 살던 집터다. 그의 맏형인 학조대사(學祖大師)가 잡아준 명
당이라 한다.

학조대사는 세조 때부터 중종 때까지 왕실의 귀의를 한 몸에 받았던 불교계의
수장이었다. 당연히 풍수지리에 정통했을 그가 자신을 극진하게 공경하는 막내 제
수 강릉 김씨를 위해 잡아준 집터라 하니 한양 도성 안에서 가장 빼어난 명당이었

음은 두말할 나위가 없다. 그래서 사실 이곳은 훗날 안동 김씨 200년 집권 60년 세도의 산실이 되었던 것이다. 지금 이 터는 청운초등학교와 몇몇 부호들의 사가로 나뉘어 있다.

선원(仙源)의 방손(傍孫)인 동야(東野) 김양근(金養根, 1734~1799)이 영조 42년(1766) 경술(庚戌)에 「풍계집승기(楓溪集勝記)」라는 글을 지어 당시 청풍계의 규모와 경치를 자세하게 기록해놓고 있다.

이제 그 원문 일부를 옮겨 그 당시 청풍계의 경관을 살펴보겠다.

청풍계는 우리 선세의 옛 터전인데 근래에는 선원 선생의 후손이 주인이 되었다. 경성(京城) 장의동(壯義洞) 서북쪽에 있으니 순화방(順化坊) 인왕산 기슭이다. 일명 청풍계(青楓溪)라고도 하는데 풍(楓)으로 이름 지어 말함에는 반드시 그 뜻이 있겠으나 지금 상고할 길이 없다. 대체 백악산이 그 북쪽에 웅장하게 솟아 있고 인왕산이 그 서쪽으로 둘러쌌다.

한 시내가 우뢰처럼 돌아내리고 세 연못이 거울처럼 열려 있다. 서남쪽 뭇 봉우리들은 수풀과 골짜기가 더욱 아름다우니, 계산(溪山)의 아름다움으로는 도중(都中)에서 가장 뛰어날 것이다. 서리서리 꿈틀거려 내려온 언덕을 혹은 와룡강(臥龍岡)이라 일컫는데 실은 집 뒤 주산(主山)이 되고 그 앞이 곧 창옥봉(蒼玉峯)이다.

창옥봉 서쪽 수십 보에는 작은 정자가 날아갈 듯이 시내 위에 올라앉아 있다. 때로 지붕을 이었는데 한 간은 넘을 듯하고 두 간은 못 되나 수십 인이 앉을 수 있는 것이니 태고정(太古亭)이다. 오른쪽으로 청계(清溪)를 끼고 왼쪽으로는 삼각산을 끌어들이거늘, 당자서(唐子西, 1071~1121, 이름은 경(庚), 자는 자서(子西). 송 미주(眉州) 단릉(丹陵)인, 철종 진사, 휘종 종자(宗子)박사. 승의랑. 문장은 정밀하나 세사(世事)는 암달(諳達), 문채(文彩) 풍류로 작은 동파(東坡)로 불리다. 『唐子西集』 24권이 있다.]의 '산이 고요하니 태고(太古)와 같다(山靜似太古)'는 구절을 취하여 그것으로 이름 지었다.

늙은 삼나무 몇 그루와 푸른 소나무 천여 그루가 있어 앞뒤로 빽빽이 에워싸고 정자를 따라서 왼쪽에 세 못이 있는데 모두 돌을 다듬어서 네모나게 쌓아놓았다.

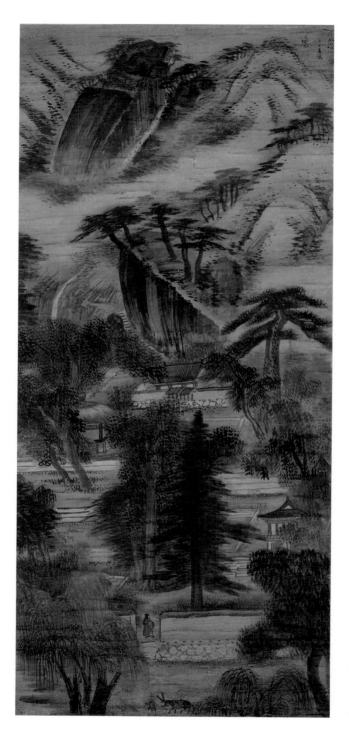

21. 청풍계(淸風溪)

영조 15년 기미(1739), 64세,
비단에 채색, 58.8×133.0cm
간송미술관 소장

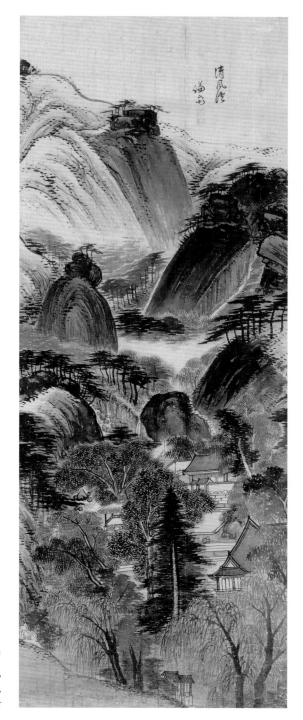

21-1. 청풍계(淸風溪)

영조 6년 경술(1730), 55세,
종이에 채색, 36.0×96.2cm,
고려대학교 박물관 소장

정자 북쪽 구멍으로 시냇물을 끌어들여 바위 바닥으로 흘러들게 하니 첫째 못이 다 차고 나면 그다음 못이 차고 그다음 못이 다 차면 다시 셋째 못으로 들어가게 되었다. 위 못을 조심지(照心池)라 하고, 가운데를 함벽지(涵碧池)라 하며 아래를 척금지(滌衿池)라 한다. 우리 낙재(樂齋) 선조께서 또 삼당(三塘)이라고 호를 쓰신 것은 이 때문이다.

함벽지 왼쪽에 큰 돌이 있는데 평평하고 반듯한 표면은 두께가 서로 비슷하고 사방 넓이는 흡사 자리 몇 닢을 펴놓은 듯하여 앉아서 가야금을 탈 수 있으므로 처음부터 부르기를 탄금석(彈琴石)이라 했다. 듣건대 충주(忠州) 탄금대(彈琴臺)로부터 조선(漕船)을 따라온 것이라서 그렇게 이름 지었다고도 하니 역시 그 유적이기 때문이다.

탄금석 왼쪽에 네 간의 마루와 두 간의 방이 있는데 방 앞은 또 반 간 툇마루로 되었으니 곧 이른바 청풍지각(靑楓池閣)이다. 우리 창균(蒼筠) 선조 김기보〔金箕報, 1531~1599, 청송(聽松)·퇴계(退溪) 문인(門人)〕께서 남쪽으로 돌아오신 뒤에 드디어 선원께서 꾸며 사시게 되었던 것이다.

각액(閣額)은 한석봉(韓石峯) 호(濩, 1543~1605)의 글씨이며 또 들보 위에 '청풍계(淸風溪)' 삼자(三字)를 걸어놓고 붉은 깁으로 둘러놓은 것은 선조(宣祖, 1552~1608) 어필이고, 각(閣)의 동쪽이 소오헌(嘯傲軒)이 되는데 곧 도연명〔陶淵明, 365~427, 이름은 잠(潛), 자가 연명이다.〕 시의 '동쪽 처마 밑에서 휘파람 불어대니, 문득 다시금 이 삶을 얻은 듯하다(嘯傲東軒下, 聊復得此生)'라는 뜻이다. 헌(軒) 오른쪽 방은 온돌방인데, 방 안의 편액은 와유암(臥遊菴)으로 하였으니 종소문〔宗少文, 375~443, 이름은 병(炳), 소문은 자다.〕의 '명산(名山)을 누워서 유람한다(臥遊名山)'는 뜻으로 산속 경치를 베개 베고 다 바라볼 수 있다.

남쪽 창문 문미(門楣) 위에는 소현세자(昭顯世子, 1612~1645)께서 쓰신 '창문을 물 떨어지는 쪽에 내고 흐르는 물소리 듣는데, 길손은 외로운 봉우리에 이르러 흰 구름을 쓴다(窓臨絶磵聞流水, 客到孤峯掃白雲).'라는 시를 새겨 걸었다. 비교할 수 없는 경지임을 상상할 만하다.

마당 남쪽에는 수백 길 되는 큰 전나무가 있으니 나이가 수백 년은 됨직하나 한 가지도 마르지 않아서 보기 좋다. 서쪽 창문 밖의 단상(壇上)에는 두 그루 묵은 소나무가 있어 서늘한 그늘을 가득 드리우는데 특히 달밤에 좋아 송월단(松月壇)이라고 부른다.

　　단(壇)의 북쪽은 석벽(石壁)이 그림 병풍 같고 세 그루 소나무가 있다. 형상이 누워 덮은 듯하여 창옥병(蒼玉屛)이라 하니, 청음(淸陰)께서 시로 읊으시기를 "골짜기 수풀은 그대로 수묵화인데, 바위벼랑 스스로 창옥병 이루었구나(林壑依然水墨圖, 岩厓自成蒼玉屛)."라 하셨다. 또한 화병암(畵屛岩)이라고도 한다.

　　회심대(會心臺)는 태고정 서쪽에 있으며 무릇 3층인데, 진간문(眞簡文)이 이른바 '마음에 맞는 곳이 꼭 멀리 있어야 하는 것은 아니다(會心處, 不必在遠者也).'라는 뜻이다. 회심대의 왼쪽 돌계단 위에 늠연사(凜然祠)가 있으니 곧 선원(仙源)의 영정을 봉안한 곳이다. 사당 앞 바위 면에 '대명일월(大明日月)'이라는 네 글자를 새긴 것은 우암(尤庵) 송 선생(宋先生)의 글씨다.

　　천유대(天遊臺)는 회심대 위에 있는데 푸른 석벽이 우뚝 솟아 저절로 대를 이루었으며, 일명 빙허대(憑虛臺)라고도 하니 근처의 빼어난 경치를 모두 바라볼 수 있다. 석벽 면에 주자(朱子)의 '백세청풍(百世淸風)' 네 글자가 새겨져 있으므로 또한 청풍대(淸風臺)라고도 한다……

(淸風溪 吾先世舊居, 而近爲仙源先生後承所主. 在京城壯義洞西北, 坊是順化, 麓是仁王, 一名靑楓溪. 以楓名言, 必有其義, 而今未可攷. 盖白嶽雄峙於其北, 仁王環擁於其西. 一溪雷轉, 三塘鏡開. 西南諸峯, 林壑尤美, 溪山之勝, 殆甲於都中. 蟠龍之岡, 或稱臥龍, 實爲屋後主山. 其前卽蒼玉峯也.

峯西數十步, 爰有小亭, 翼然臨于溪上. 用茅覆之, 一間有餘, 二間不足, 可坐數十人者, 太古亭也. 右挾淸溪, 左挹華岳, 取唐子西, 山靜似太古之句名之. 有老杉數株 碧松千章, 前後森蔚, 循亭而左有三池, 皆鍊石而方築之. 自亭北穴, 引溪流于岩底, 一池旣盈又第二池, 二池旣盈, 又入第三池. 上曰照心, 中曰涵碧, 下曰滌衿. 我樂齋先祖之又號三塘以此.

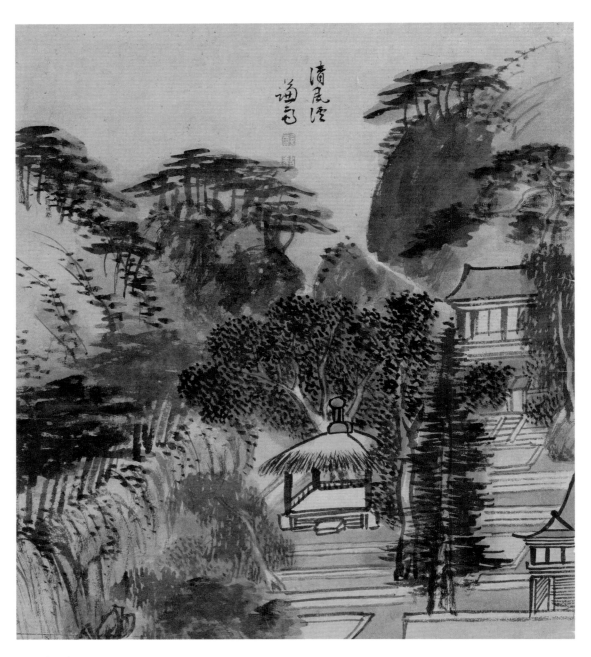

21-2. 청풍계(淸風溪)

영조 27년 신미(1751)경, 76세, 종이에 엷은 채색, 29.5×33.7cm, 《장동팔경첩(壯洞八景帖)》, 간송미술관 소장

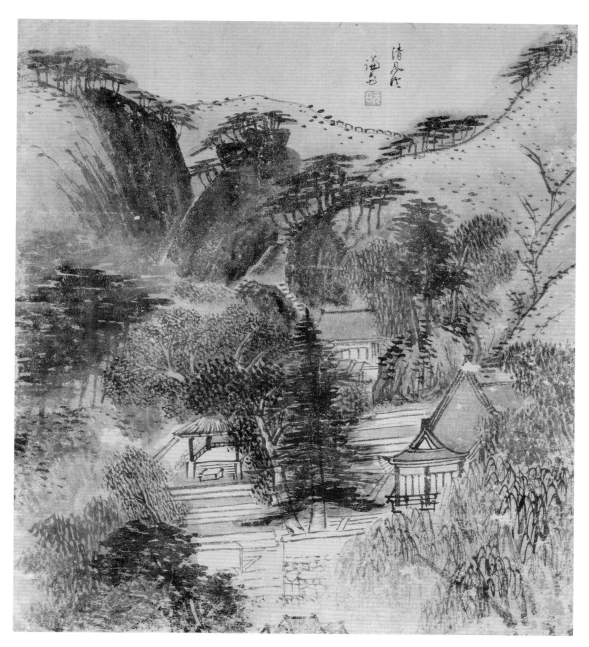

21-3. 청풍계(淸風溪)

영조 31년 을해(1755)경, 80세, 종이에 엷은 채색, 29.5×33.0cm, 《장동팔경첩(壯洞八景帖)》, 국립중앙박물관 소장

涵碧之左, 有大石, 平正其面, 厚薄相等, 廣袤恰如數席布, 可坐彈琴, 故仍名曰彈
琴石. 聞自忠之彈琴臺, 隨漕船來者而名之, 亦以其蹟也. 彈琴之左, 有四間堂二
間房, 房前又爲半間軒, 卽所謂靑楓池閣. 我蒼筠先祖南還後, 遂爲仙源粧點者也.
閣額韓石峯濩筆, 又於梁上, 揭淸風溪三字, 籠之以紅紗者, 宣祖御筆, 而閣之東,
爲嘯傲軒, 卽陶詩 嘯傲東軒下, 聊復得此生之意也. 軒右爲溫室, 室中扁以臥遊庵,
用宗少文 臥遊名山之義, 山內勝槪, 枕上可盡.
南窓楣上, 刻揭 昭顯世子所書, 窓臨絶磵聞流水, 客到孤峯掃白雲之詩, 境絶可想
也. 庭南有數百丈大檜, 年可數百, 而無一枝向衰, 可喜. 西窓外壇上, 有二株古松,
凉陰滿地, 最宜月夜, 名曰松月壇. 壇之北 石壁如畫屛, 有三松, 狀如偃盖者, 爲蒼
玉屛. 淸陰詩曰. 林壑依然水墨圖, 岩厓自成蒼玉屛, 亦名畫屛岩.
會心臺, 在太古西, 凡三層, 眞簡文所謂 會心處 不必在遠者也. 會心之左 石磴上
有凜然祠, 則仙源影子奉安處也. 祠前石面, 刻大明日月四字者, 尤庵宋先生筆.
天遊臺, 在會心上, 翠壁斗起, 自然成臺, 一名憑虛, 一區形勝盡輪于此. 壁面 刻朱
夫子百世淸風四大字, 故又名淸風臺.)

(『안동김씨문헌록(安東金氏文獻錄)』第三冊 卷四, 楓溪集勝記)

이 글은 겸재가 돌아간(1759) 후 불과 7년 뒤(1766)에 지어진 것이다. 따라서 겸재
가 본 청풍계는 바로 위에 서술된 그 모습 그대로였을 것이다. 그래서 이 글에 서술
된 태고정(太古亭), 조심지(照心池), 함벽지(涵碧池), 척금지(滌衿池), 청풍지각(靑楓池閣),
마당 남쪽의 수백 길 되는 큰 전나무 늠연사(凜然祠), 청풍대(淸風臺), 노송(老松) 등을
모두 이 그림에서 확인할 수 있다.

'기미년 봄에 그렸다(己未春寫)'는 관서(款書)가 있으므로 겸재가 64세 되던 해인
영조 15년(1739)에 그려진 것이 분명하다. 따라서 이 그림은 동야(東野)가 「풍계집승
기」를 짓기 27년 전에 그린 것이다.

이해 3월 19일에 겸재 그림의 열광적 애호가인 진암(晉庵) 이천보(李天輔, 1698~
1761)가 알성문과에 급제하고 있으니 겸재는 이를 축하하기 위해 혼신의 힘을 기울

여 이 그림을 그려냈던 듯하다. 이천보는 숙종의 첫째 왕비 인경왕후(仁敬王后) 광산 김씨(光山金氏,1661~1680)의 이질로 영조와는 이종사촌에 해당하여 4세 연장의 영조와 궁중에서 함께 뛰놀며 자란 사이였다. 당연히 영조가 겸재에게 그림을 배울 때 함께 배웠을 것이다. 그래서 겸재 그림을 누가 소장했든 안 본 것이 없다고 자부할 정도로 겸재 그림에 빠져 있었다. 이천보는 영조의 신임이 두터워 문과에 급제하자마자 시강원(侍講院) 설서(說書, 정7품)로 영조의 최측근이 되니 이 〈청풍계(淸風溪)〉는 아마 영조의 어람(御覽)을 예상하고 그렸을 듯하다.

이때 겸재는 청하현감(淸河縣監)을 지내면서(1733~1735) 관동팔경(關東八景) 등 동해안 명승지를 사생하는 것을 비롯해서 경상도 명승지를 두루 섭렵하며 진경사생(眞景寫生)을 계속하여 《영남첩(嶺南帖)》을 이루어냈다. 이후 모부인(母夫人) 밀양 박씨(密陽朴氏, 1644~1735) 상(喪)을 당하여 3년 거상(居喪)하는 중에 화업(畵業)을 일체 중단하게 되자 화의(畵意, 그림으로 그리고자 하는 뜻)가 더욱 순숙(醇熟, 술이 잘 익음)해져서 그 진경화법(眞景畵法)이 가경(佳景)에 이르렀다.

뿐만 아니라 탈상 직후에는 강상(江上) 경치의 백미라는 남한강 상류의 사군(四郡, 청풍·단양·영춘·영월) 산수를 사생하고 와서 《사군첩(四郡帖)》을 완성했다. 그런 단계의 기량(技倆)으로 그려낸 것이 이 〈청풍계〉니 여기에 추호(秋毫)의 허술함이 있을 리 없다. 겸재의 진경산수화법이 완성된 모습을 보인 첫 작품이라 할 수 있다.

늠연당 뒤로 보이는 수직 절벽이 청풍대일 것이고 늠연당 아래 사모정이 태고정인데 그 일대가 중경(中景)으로 화면의 중심부를 이루고 있다. 복건(幞巾) 쓴 선비가 막 나귀에서 내려 담장을 터서 낸 협문(狹門) 안으로 들어서고 있다. 그 안마당에 수백 길 되었다는 전나무가 우람한 수세(樹勢)를 자랑하며 우뚝 서 있고 그 안으로 누각 형태의 청풍지각(靑楓池閣)이 자리 잡고 있다. 청풍지각 왼편으로는 세 못 중 하나인 함벽지의 모습이 네모지게 보인다.

원경(遠景)을 이루는 뒤뜰은 그대로 인왕산(仁旺山)으로 이어지니 세이암(洗耳巖) 아래에서 2층으로 폭포 지는 계곡물이 삼당(三塘)으로 흘러드는 것이나 조진등(朝眞磴)의 위태로운 바위벼랑길 등이 실감나게 표현되어 있다. 그 위로는 역시 바위벼랑

이 부벽찰법(斧劈擦法)으로 대담하게 쓸어내려져 있다.

한 덩어리로 되어 있는 인왕산 특유의 잘생긴 백색(白色) 암벽(岩壁)들이 마치 음화(陰畵)인 양 겸재의 대담 장쾌한 묵찰법(墨擦法)에 의해 검은 바위로 표현되어 있는데 흑백의 상반된 색채 감각 속에서 어떻게 그리도 백색 화강암에서 느낄 수 있는 사실감을 그대로 인지(認知)할 수밖에 없도록 만드는지 불가사의한 일이다. 아마 그 암괴(岩塊)가 가지는 막중한 괴량감(塊量感)을 포착하여 중묵(重墨, 먹을 덧칠함)의 찰법(擦法)으로 재현했기 때문일 것이다.

그중에 대표적인 바위 절벽인 청풍대는 1960년대까지만 해도 이 모양대로 남아 있었다. 그런데 지금은 어느 사가의 뜰 안으로 숨었는지 아니면 파괴되어 사라졌는지 아무리 찾아보아도 그 흔적조차 가늠할 길 없다.

나무의 표현도 둥치를 거친 붓으로 속도 있게 처리함으로써 일체의 기교와 세밀한 표현을 배제하였는데, 그것이 가지는 우람하고 장대한 기품이 우리 주변에서 보는 수목의 특징을 너무도 잘 반영한다. 특히 이곳에서 보이는 버드나무, 소나무, 전나무, 느티나무 등 노거수(老巨樹)의 거친 표현은 바로 그 본질을 정확하게 파악하여 재현한 것이라고 보아야 하겠다. 이것이 모두 겸재가 60 평생을 사생으로 일관하면서 터득한 진경의 묘리다.

이와 비슷한 구도를 가진 〈청풍계〉(21-1)가 고려대학교 박물관에도 소장되어 있다. 규모는 간송본보다 작지만 시점은 훨씬 멀어 인왕산 낙월봉으로 파고든 청풍계 계곡 전체를 그려내고 있다. 간송본이 선원(仙源) 고택(古宅)을 중심으로 한 좁은 의미의 〈청풍계〉라면 이 고려대학교 박물관본 〈청풍계〉는 계곡 전체를 포괄하는 넓은 의미의 〈청풍계〉다.

따라서 선원 고택은 전경으로만 처리되고 그 뒤로는 청풍계 계곡 전체가 굽이굽이 이어져 있다. 시점을 높이 띄웠기 때문에 선원 고택의 앞부분도 눈 안에 들어와 늙은 버드나무 사이에 세워진 삼문 형식의 솟을대문까지도 표현하고 있다. 건물을 표현함에 보다 섬세한 필치로 사진(寫眞)하려는 성실성이 엿보이고 대상의 취사 선택에서 아직까지 소극성을 벗어나지 못한 점 등으로 비추어 보아 대담한 생략과 웅

혼장쾌한 필묵법으로 일관한 간송본보다는 10년 정도 앞선 그림일 듯하다.

간송미술관 소장《장동팔경첩》이나 국립중앙박물관 소장《장동팔경첩》속에도 이 〈청풍계〉가 들어 있다. 간송본(21-2)은 태고정에 초점을 맞춰 늠연당과 청풍지각 등 건물을 그 주변으로 몰고 만송강(萬松岡) 창옥봉 등으로 그 둘레를 에워싸는 특수한 구도를 보이고 있다.

장맛비 그친 여름날의 경치인 듯 주변 수림과 바위들이 물기에 젖어 온통 짙푸르기만 하다. 그러나 태고정과 늠연당, 청풍지각 등 건물에는 햇살이 환히 비추어 흐린 날이 아님을 알게 해준다.

태고정 주변으로 네모진 연못 세 개가 모두 그려지니 층층이 이어진 돌계단들과 어지러이 섞이면서 청풍계 안뜰이 온통 평행 직선으로 가득 찬 느낌이다. 이런 직선의 양강(陽强)함을 만송강에 우거진 울창한 송림을 비롯한 태고정 주변 수림의 짙푸른 녹음이 음유(陰柔)한 기운으로 부드럽게 감싸서 음양 조화를 이루어놓는다. 만송강의 소나무는 선원이 심은 것이라 하니 벌써 100년이 훨씬 넘은 노송림일 것이다.

국립중앙박물관 소장《장동팔경첩》속의 〈청풍계〉(21-3)도 간송본과 비슷한 구도인데 이 역시 시점을 보다 높이 띄워 선원 고택 전체가 그림의 중심을 이루게 했다. 따라서 태고정이 그림의 중심이 되었던 간송본에서처럼 격렬한 음양 대비감은 느낄 수 없으나 선원 고택인 〈청풍계〉의 전모를 파악하는 데는 부족함이 없다.

이렇게 많은 〈청풍계〉를 그려 남기려면 겸재가 얼마나 자주 청풍계를 드나들었겠는가. 그 사실을 사천(槎川) 이병연(李秉淵, 1671~1751)의 다음 시에서 가늠해볼 수 있다.

태고정에서 원백(元伯), 공미(公美)와 더불어 두율운(杜律韻)으로
(太古亭 與元伯公美 拈杜律韻)

이곳 처음 오지 않았으나, 처음 와서도 또한 알 수 있었네.
문에 들어서 홀로 선 전나무 지나면, 청풍 댁 세 못 거친다.
바위 골짜기에 술 항아리 남겨둔 지 오래니, 구름 낀 봉우리 자리 따라 옮아간다.

성중 티끌이 만 섬이지만, 한 점도 따라올 수 없구나.

(此處非初到, 初來亦可知. 入門由獨檜, 淸宅以三池.

巖塹留樽久, 雲巒與席移. 城中塵萬斛, 一點不能隨.)

(『사천시초(槎川詩抄)』卷下, 太古亭 與元伯 公美 拈杜律韻)

원백(元伯)은 겸재 정선의 자(字)이고 공미(公美)는 겸재의 큰 외숙 동지중추부사
(同知中樞府事) 박견성(朴見聖, 1642~1728)의 제3남 박창언(朴昌彦, 1677~1731)의 자(字)
이다. 겸재는 사천 형제들이나 외사촌 박창언 형제들과 함께 늘 이곳 태고정에 드나
들며 진경시화(眞景詩畵)로 이곳의 풍광(風光)을 묘사해내었던 모양이다.

청휘각(晴暉閣)은 현재 종로구 옥인동(玉仁洞) 47번지 부근에 있던 정자다. 문곡(文谷) 김수항(金壽恒, 1629~1689)은 청음(淸陰) 김상헌(金尙憲, 1570~1652)의 손자로 청음이 살던 궁정동(宮井洞) 2번지 무속헌(無俗軒)에서 출생하여 그 형제들과 함께 그곳에서 생장하고 일가(一家)를 이루지만 점차 자손이 번성하고 벼슬이 높아지자 여러 곳에 저택을 마련한다. 안국동(安國洞)과 옥류동(玉流洞) 저택들도 그중의 하나인데 그 옥류동 저택의 후원에 지었던 정자가 바로 이 청휘각이다.

문곡의 옥류동 저택 사랑채는 육청헌(六靑軒)이라 했다 한다. 이는 문곡의 육자(六子) 창집(昌集, 1648~1722), 창협(昌協, 1651~1708), 창흡(昌翕, 1653~1722), 창업(昌業, 1658~1721), 창즙(昌緝, 1662~1713), 창립(昌立, 1666~1683)의 이른바 육창(六昌)을 상징하는 이름이었다. 6형제가 한결같이 학예에 뛰어나 당대를 주름잡는 대선비들이었기 때문에 세상에서 이를 부러워하여 육창으로 존칭했던 것이다.

육창 중에서도 가장 학문이 빼어났던 농암(農巖) 김창협은 육청헌 뒤 석벽(石壁)에서 감천(甘泉)이 흘러나오므로 이곳을 옥류동(玉流洞)이라 이름 짓고 그 앞으로 흐르는 시내를 탄뢰란(灘瀨瀾)이라 불렀는데 그 후원에 지었던 정자를 청휘각이라 한

것도 그의 의사라 한다.

'청휘각(晴暉閣)'이란 비 갠 뒤 맑은 햇빛이 찬란하게 비치는 집이라는 뜻이다. 이곳의 지세가 그렇기도 하지만 당시 문곡가(文谷家)의 형세가 이와 같기도 하여 그를 자축하는 의미로 이런 정자 이름을 지은 것은 아니었는지 모르겠다.

숙종 즉위년(1674) 갑인(甲寅) 예송(禮訟)에서 남인에게 패하여 정권을 빼앗겼던 서인이 숙종 6년(1680) 경신대출척(庚申大黜陟)으로 7년 만에 남인을 몰아내고 정권을 되찾게 되는데 이때부터 문곡은 영의정이 되어 정국을 좌우했다. 더구나 같은 해 4월 22일에는 문곡의 백씨(伯氏) 곡운(谷雲) 김수증(金壽增, 1624~1701)의 손녀가 빈어(嬪御)로 간택되어 숙의(淑儀)로 입궁(入宮)하게 되었음에랴![이 숙의 김씨는 장차 영빈(寧嬪)으로 진봉(進封)된다.]

그리고 7월 20일에는 차자 창협(昌協)이 30세로 성균관 대사성이 되고 7월 25일에는 장자 창집(昌集)이 33세로 사간원 헌납(獻納)이 되었다. 육청헌 후원에 청휘각을 지을 만하지 않았겠는가. 과연 '쨍하고 볕 들 날'이 왔으니 말이다.

그래서 문곡은 이해 가을 청휘각을 지어놓고 단금의 벗인 형조판서 호곡(壺谷) 남용익(南龍翼, 1628~1692)과 개성유수 매간(梅磵) 이익상(李翊相, 1625~1691)을 초청하여 시회(詩會)를 열었던 모양으로 『문곡집(文谷集)』 권6, 병인(丙寅, 1686)년 시에는 다음과 같은 시화(詩話) 곁들인 시가 실려 있다.

옥동(玉洞) 누추한 집에 새로 청휘각(晴暉閣)을 지으니 본디 수석(水石)의 빼어남이 있었으나 감히 시(詩)를 구하기 위해 큰 계획으로 꾸미지 못했다. 이에 호곡(壺谷) 사백(詞伯)이 먼저 일률(一律)로써 시제(詩題)를 붙이고 매간(梅磵) 태형(台兄)이 또 이어 그것에 화답함을 무릅쓰게 되매 문득 이로부터 산문(山門)에 안색(顏色)이 살아남을 깨닫겠다. 여기서 그 운(韻)에 발맞춰 감사하는 뜻을 펴고 겸해서 매옹(梅翁)을 받들어 가르침을 구하겠노라.

층진 언덕 가운데 끊어 소정(小亭)을 여니, 동화〔東華, 동쪽의 중화(中華), 곧 우리나라〕

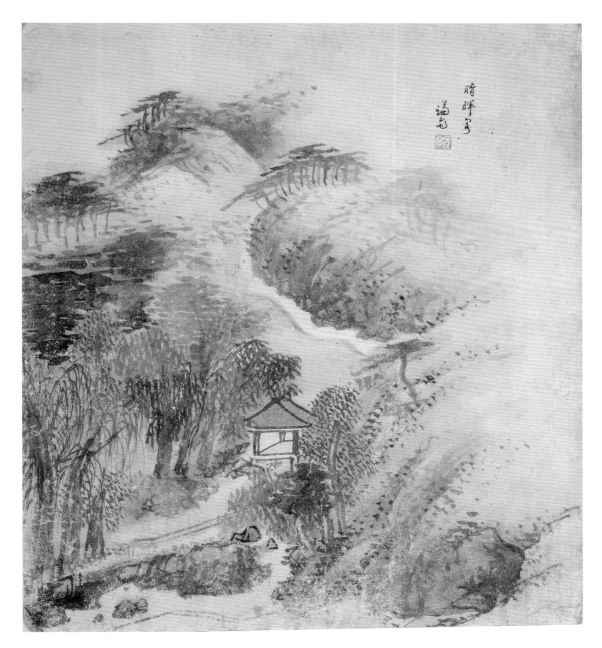

22. 청휘각(晴暉閣) · 비 갠 뒤 맑은 햇빛이 찬란하게 비치는 집

영조 31년 을해(1755)경, 80세, 종이에 엷은 채색, 29.5×33.0cm,《장동팔경첩(壯洞八景帖)》, 국립중앙박물관 소장

의 백 길 티끌에서 멀리 벗어난다.

반생을 수석(水石)에 눈멀어 있다가, 늙은 나이 물러나 살며 산속 우뢰 소리 얻었다.

처마 끝에 자는 안개 옷에 스며 적시고, 베개 밑에 나는 샘물 꿈속을 어지럽힌다.

이 동문(洞門)으로부터 물색(物色)을 더해가니, 옛 친구 보배로 여겨 시 지어 보낸다.

(玉洞弊居, 新構晴暉閣, 粗有水石之勝, 而不敢爲求詩侈大計. 乃蒙壺谷詞伯, 先以一律寄題, 梅磵台兄, 又屬而和之, 便覺山門自此生顔色矣. 玆步其韻, 以申謝意, 兼奉梅翁求敎.

層厓中折小亭開, 逈出東華百丈埃. 半世膏盲存水石, 暮年頤養取山雷.

簷間宿霧侵衣濕, 枕底飛泉攪夢回. 從此洞門增物色, 故人珍重寄詩來)

(『문곡집(文谷集)』卷六)

이렇게 청휘각이 지어지는 것이 겸재 11세 때의 일이다. 그러니 겸재는 스승인 삼연(三淵) 김창흡과 농암(農巖) 김창협, 노가재(老稼齋) 김창업을 찾아뵙기 위해 어려서부터 자주 이 청휘각을 드나들었을 것이다. 따라서 장동팔경(壯洞八景)을 그리는 중에 이 〈청휘각〉이 들어가는 것은 당연한 일이다. 더구나 50대 이후에는 겸재가 바로 이 청휘각 곁으로 이사 와 살고 있었음에랴!

이 청휘각은 문곡이 그림 잘 그리던 넷째 자제인 노가재 김창업에게 물려주었기 때문에 겸재가 그 이웃으로 이사 와 살 때는 노가재의 자손들이 이곳을 차지해 살고 있던 터라 겸재는 아마 제집처럼 드나들며 이미 고인이 된 스승 형제들의 유훈(遺薰)에 젖어들 수 있었을 것이다.

그래서 겸재가 70대 중반 이후에 그렸을 이 〈청휘각〉에서는 익숙한 주변 경치를 능란하게 그려낸 사실을 직감할 수 있다. 바위벼랑을 선염(渲染)에 가까운 담묵찰법(淡墨擦法)과 미점(米點)으로만 처리하여 겸재가 인왕산과 같은 암산(岩山)을 처리할 때 흔히 쓰는 농묵부벽찰법(濃墨斧劈擦法)이 보여주는 경직성(硬直性)을 배제한 것이

그 첫째다.

수림(樹林)의 표현에서도 선염발묵(渲染潑墨)과 파묵법(破墨法)에만 의존하여 지극히 부드럽고 흐릿하게 나타냄으로써 친숙한 분위기를 연출하는 데 그쳤으며 탄뢰란(灘瀨瀾) 시냇물 표현도 언덕 아래로 대강 흔적을 남기고 말았다. 그 익숙도를 감지할 수 있는 표현들이다. 초라할 정도로 단출한 사모정 형태의 청휘각 건물이나, 드러나 보이는 마룻바닥에 이르러서야 더 말해 무엇하겠는가.

금방 앉았다 자리를 털고 일어난 듯한 느낌이 나게 그려놓고 있다. 삼연의 족질(族姪, 같은 성을 쓰는 일가의 조카뻘 되는 사람)로 겸재와 함께 농암과 삼연 문하에서 동문수학했던 동포(東圃) 김시민(金時敏, 1681~1747)도 이 청휘각을 이렇게 읊어놓고 있다.

옛집 새로 단청하니, 깊은 물 높은 산 다시 빛난다.
시냇물 소리 저녁 난간 쳐대고, 단풍잎은 가을 옷에 비치네.
세상 겪어봐야 바위와 구름 있는 줄 알고, 사람 맞이하면 골짜기에 새가 날아오른다.
마음이 맑아져서 원감(遠感)이 일어나니, 못 위에 앉아 돌아갈 일 잊는구나.
(舊閣新丹雘, 泓崢更有暉. 泉聲捶夕檻, 楓葉照秋衣.
閱世巖雲在, 迎人谷鳥飛. 心淸生遠感, 池上坐忘歸.)

『동포집(東圃集)』卷二 晴暉閣呼韻)

이 청휘각 일대는 그 뒤 무슨 까닭인지 중인 출신인 위항 시인(委巷詩人)들의 아회(雅會) 장소가 되어 옥계시사(玉溪詩社)니 송석원시사(松石園詩社)니 하는 위항시회(委巷詩會)의 장소로 변하게 된다. 혹시 이들의 비조(鼻祖) 격인 창랑(滄浪) 홍세태(洪世泰, 1653~1725)를 농암과 삼연이 지우(知遇)를 베풀어 키워낸 인연이 그런 맥락으로 이어진 것은 아닌지 모르겠다. 결국 이들의 시는 진경시맥(眞景詩脈)을 진솔하게 계승하는 것이기 때문이다.

어떻든 이 터는 뒷날 위항 시인의 대표 격인 송석원(松石園) 천수경(千壽慶, ?~1818)

의 소유가 되었다가 고종 연간 민씨(閔氏) 세도 시절에는 민태호(閔台鎬, 1834~1884)·민규호(閔圭鎬, 1836~1878) 형제에게로 넘어갔다. 다시 윤덕영(尹德榮, 1873~1940) 득세 시대에는 그의 별장이 되기도 했으며 광복 후에는 유엔군 숙소로 사용되기도 했다. 지금도 '옥류동(玉流洞)' 각자(刻字)와 추사(秋史) 김정희(金正喜) 글씨의 '송석원(松石園)' 각자가 암벽에 남아 있다.

『한경지략(漢京識略)』권2, 명승(名勝) 조에 보면 수성동(水聲洞)이 들어 있는데 그를 소개하는 내용은 아래와 같다.

인왕산 기슭에 있으니 골짜기가 그윽하고 깊숙하며 시내와 암석의 빼어남이 있어 여름에 놀며 감상하기가 가장 좋다. 혹은 이르기를 이 골짜기가 비해당(匪懈堂, 안평대군)의 옛 집터라 하기도 한다. 다리가 있는데 기린교(麒麟橋)라고 한다.
(在仁王山麓, 洞壑幽邃, 有泉石之勝, 最好暑月遊賞. 或云此洞, 匪懈堂舊基也. 有橋名麒麟橋.)

그리고 비슷한 내용이 『동국여지비고(東國輿地備考)』권2, 제택(第宅) 조, 북부(北部) 효령대군제(孝寧大君第)의 세주(細注) 기사로 옮겨져 있다.

인왕산록에 있으니 골짜기가 깊고 그윽하다. 곧 비해당의 옛 집터로, 시내와 바위의 빼어남이 있어 여름에 놀며 감상하기에 마땅하다. 다리가 있는데 기린교라고 한다.
(在仁王山麓, 洞壑深邃, 則匪懈堂舊基, 有溪石之勝, 宜於夏月遊賞. 有橋名麒麟橋.)

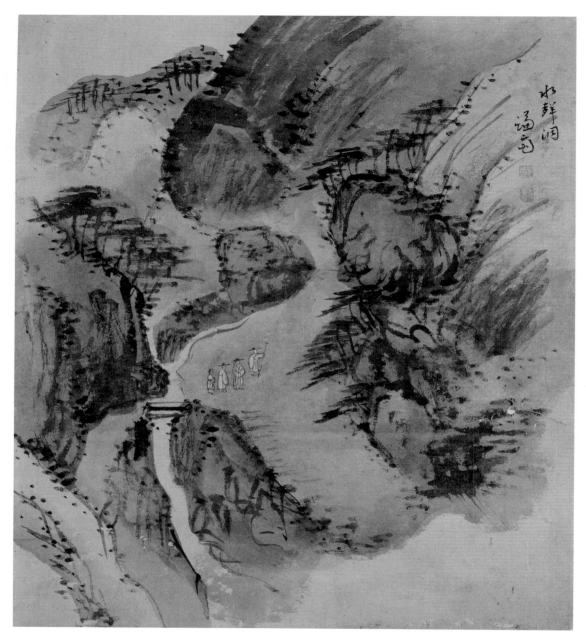

23. 수성동(水聲洞)
영조 27년 신미(1751)경, 76세, 종이에 엷은 채색, 29.5×33.7cm,《장동팔경첩(壯洞八景帖)》, 간송미술관 소장

세종대왕의 제3왕자로 시·문·서·화·금·기(詩文書畵琴棋) 육절(六絕)로 일컬어지던 풍류왕자 안평대군(安平大君) 용(瑢, 1418~1453)의 대군궁이 있었던 옛터라 하니 그 높은 안목으로 잡은 집터라면 가히 도성 안에서 제일 명당으로 일컬어질 만한 곳이었을 것이다. 그래서 세조의 왕위 찬탈 과정에 안평대군이 피살되자 그 중부(仲父)인 효령대군(孝寧大君) 보(補, 1396~1486)가 탐내어 차지했던 모양이다.

지금 옥인동 어느 곳일 듯한데 인가가 들어차고 암석이 파괴됐으며 시내가 복개된 상태라서 정확하게 어느 곳인지 가늠할 길이 없다. 그림으로 보면 둥근 바위벼랑이 내려와 우뚝 멈춘 아래에 널찍한 평지가 있고 그 앞뒤로는 수직의 바위벽이 병풍처럼 둘러 있으며 평지 아래로는 계곡물이 힘차게 흐른다.

인왕산의 동쪽 기슭이라는 점을 감안해보면 이 터전은 남향집을 지을 수 있는 집터였을 듯하다. 물론 동향을 한 사랑이나 누각 위에서라면 경복궁을 비롯한 한양 서울 도성을 한눈에 내려다볼 수도 있었을 것이다. 물소리가 마당가에서 여울지고 솔바람이 밤낮없이 송뢰(松籟, 솔바람 소리)를 일으키며 흰빛 바위가 사시장철 청결 고아한 자태로 울싸주는 곳이니 바로 선계(仙界)가 아니면 무엇이겠는가.

그래서 안평대군 쌍삼절(雙三絕)의 예술 세계가 이곳에서 이루어질 수 있었을 것이며 항상 이곳을 중심으로 회동하여 학문과 예술을 담론하고 그 기량을 길러가던 집현전 학사들의 학예 수준이 상승에 이를 수 있었을 것이다. 그러나 학예에 정통한 이들이 가지는 과단성의 부족은 결국 수양대군을 과감히 제거하지 못하는 오류를 범하고 수양은 안평대군 측근의 문사들을 일망타진함으로써 왕위 찬탈에 성공한다.

이에 세종대왕이 심혈을 기울여 길러놓은 집현전 학사들이 대거 학살되고 집현전은 폐쇄되어 세종 성시의 문예 진흥 정책은 무위로 돌아가고 만다. 이후에 이 터전을 차지했던 효령대군이 이 좋은 집에서 어떤 일을 하였는지 알 수 없으나 아마 성리학적 명분론에 용납될 수 없어 불교로 도피했던 세조를 돕는 일에 골몰했을지 모르겠다. 효령대군은 아우인 세종대왕이 세자로 책봉되자 출가하여 승려가 되어 있었기 때문이다.

참으로 세상의 인연은 미묘하여 이루는 자가 있으면 반드시 깨뜨리는 자가 뒤따라 나와 무궁한 발전을 방해한다. 세종대왕이 30여 년 동안 각고면려하여 기틀을 잡아놓은 성리학적 기반이 그 적자(賊子, 불충불효한 아들)에 의해 일조에 파괴되는데 세종대왕에게 왕위를 양보해야만 했던 두 형인 양녕대군(讓寧大君, 1394~1462)과 효령대군이 모두 오래 살아 이 일에 앞장서고 있는 것이다.

　효령대군이 이 집을 평생 유지했는지는 알 수 없으나, 어떻든 겸재 시절에는 벌써 이 터가 그대로 공터가 돼버린 것을 이 그림에서 확인할 수 있다. 그런 곳을 선비 몇 사람이 유상(遊賞)하러 나와 있다. 동자 하나를 데리고 나온 일행 중 앞장선 이가 행중의 존장인 듯 긴 지팡이를 짚고 무언가 얘기해주는 것 같다. 혹시 비해당 구기(舊基, 옛 집터)의 해묵은 유래를 들려주는지도 모르겠다. 뒤따르는 두 선비는 문생이거나 자제들인 듯 공수(拱手)하여 근청(謹聽)하고 있다. 겸재 스스로가 두 자제를 대동하고 올랐던 것은 아닌지 모르겠다.

　여름인 듯 바위와 숲이 습윤(濕潤)한 기색을 띠고 울창한 기운이 화면에 가득하다. 대담한 묵법(墨法)과 통쾌한 운필로 난타(亂打)한 듯 분방한 화법이나, 수성동 분위기는 오히려 이로 인해 더욱 살아나는 것 같다. 뒷날 이곳에서 멀지 않은 동네인 지금의 적선동에 살던 추사(秋史) 김정희(金正喜, 1768~1856)는 이런 정취를 공감하기 위해 비를 맞으며 이곳에 와 이런 시를 남겨놓는다.

　　수성동에서 비를 맞으며 폭포를 보고 심설(沁雪)의 운(韻)을 빌린다
　　(水聲洞 雨中觀瀑 次沁雪韻)

　　골짜기 들어오니 몇 무(논밭 넓이의 단위) 안 되고, 나막신 아래로 물소리 우렁차다.
　　푸르름 물들어 몸을 싸는 듯, 대낮에 가는데도 밤인 것 같네.
　　고운 이끼 자리를 깔고, 둥근 솔은 기와 덮은 듯.
　　낙숫물 소리 예전엔 새 소릴러니, 오늘은 대아송(大雅誦) 같다.
　　산마음 정숙하면, 새들도 소리 죽이나.
　　원컨대 이 소리 세상에 돌려, 저 속된 것들 침놓아 꾸밈없이 만들었으면.

저녁 구름 홀연히 먹을 뿌리어, 시의(詩意)로 그림을 그리게 한다.

(入谷不數武, 吼雷殷展下. 濕翠似裹身, 晝行復疑夜.

淨苔當鋪席, 圓松敵覆瓦. 詹溜昔啁啾, 如今聽大雅.

山心正蕭然, 鳥雀無喧者. 願將此聲歸, 砭彼俗而野.

夕雲忽潑墨, 敎君詩意寫.)

<div align="right">(『완당선생전집(阮堂先生全集)』卷九, 水聲洞 雨中觀瀑 次沁雪韻)</div>

2004년 6월에 동아일보사가 필자의 책 『겸재의 한양 진경』을 출간하자 서울시에서 진경 유적을 수탐 복원 보존하는 사업을 전개했다. 그래서 수성동이 종로구 옥인동 185-3번지 일대인 것을 확인하고 이를 복원하기로 했다. 그 주변에 건립한 아파트를 철거하고 복개된 계곡을 되살리는 대공사였다. 2008년 2월에 아파트 철거 작업을 시작하여 2012년 6월 30일에 복원을 완료했다. 필자는 그 기간 동안 복원을 고증하기 위해 몇 차례 서울시의 초청을 받고 현장을 방문한 적이 있다.

弼雲臺 필운대

세계를 여행하고 돌아온 안목 있는 이들이 이구동성으로 찬탄하는 것이 서울 산수의 아름다움이다. 이런 명산대강(名山大江)을 앞뒤로 끼고 있는 도회는 세상 어디에도 없다는 것이다. 조산(祖山)인 도봉산, 삼각산으로부터 백색 화강암봉이 미끈미끈 솟아 내려와 북주(北主)인 백악(白岳)을 붓끝처럼 솟구쳐놓고 낙산과 인왕산을 좌청룡, 우백호로 벌리는데 이들이 모두 한 덩어리처럼 보이는 백색 화강암봉이다.

그 앞으로 마제잠두(馬蹄蠶頭, 말발굽과 누에머리)형의 목멱산이 가로놓여 일자(一字) 안산(案山, 책상과 같은 산이란 의미로 명당의 앞산을 지칭)을 이뤄놓고 있으니 그 사이사이 골짜기마다 흐르는 맑은 물과 천석(泉石)의 아름다움이 어떻겠으며 남산인 목멱산 산자락 아래를 휘돌아 내려가는 한강과 어우러지는 풍광은 또 어떻겠는가. 그래서 고래(古來)로 한양 서울에 왔다 간 외국 사신들은 그 아름다움을 평생 못 잊어했던 것이다.

그러나 금세기 초에 일제가 강점하여 자연과의 조화 위에 꾸며놓았던 우리 수도 서울을 사정없이 파괴하기 시작했다. 근대화라는 명분을 내세워 지리(地理)와 풍수(風水)를 제일의로 쳐서 자연 조건을 그대로 살려오던 서울의 자연환경을 인위적으

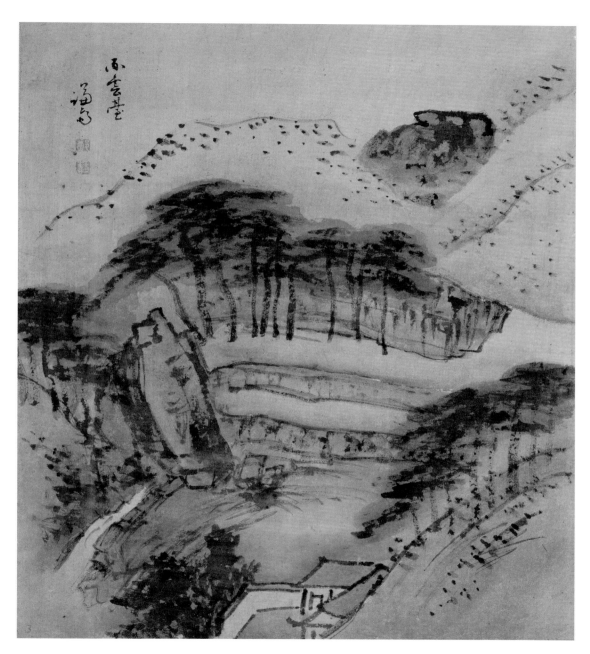

24. 필운대(弼雲臺)

영조 27년 신미(1751)경, 76세, 종이에 엷은 채색, 29.5×33.7cm,《장동팔경첩(壯洞八景帖)》, 간송미술관 소장

로 파괴해나간 것이다.

이런 몰지각한 도시계획은 1945년 8·15광복과 1950년 6·25사변을 거치면서 그들에 의해 교육받은 우리 손으로 더 과감하고 졸속하게 진행되어 그 아름답던 서울의 수석미(水石美)가 거의 다 파괴되고 말았다. 이제는 그 아름다움을 다만 기록이나 고담(古談)으로 짐작할 수밖에 없게 되었는데 다행히 겸재를 비롯한 조선시대 화가들이 서울의 명승지를 화폭에 담아 남겼으므로 이를 통해 그 일단을 회화미로 감상할 수는 있다.

〈필운대(弼雲臺)〉도 그중의 하나다. 필운대는 필운동 산 1-2번지 일대로 필운동 북쪽 끝 인왕산 기슭에 있는데 지금은 배화여자중·고등학교 교정 안에 편입되어 그 앞에 고층 건물을 지어놓았기 때문에 그 경개와 운치가 완전히 망가져버렸다. 이곳은 인왕산 남쪽 줄기의 중턱에 가까워 여기서 보면 서울 장안이 거의 한눈에 조망되던 곳이다. 북악과 남산이 등거리로 잡히고 경복궁과 창덕궁은 물론 동대문까지 내려다보이니 전망이 좋지 않을 수 없었을 것이다.

그래서 일찍이 중종 때 양관(兩館) 대제학(大提學)을 지내며 문명(文名)을 드날리던 양곡(陽谷) 소세양(蘇世讓, 1486~1562)은 그 아래에 터를 잡고 청심당(淸心堂), 풍천각(風泉閣), 수운헌(水雲軒) 등의 집을 지어 당대 제일 문사들인 용재(容齋) 이행(李荇, 1478~1534), 기재(企齋) 신광한(申光漢, 1484~1555) 등과 풍류를 즐겼다 한다. 뿐만 아니라 임진왜란 시기 구국의 영웅들인 만취당(晚翠堂) 권율(權慄, 1537~1599) 장군과 그 사위 백사(白沙) 이항복(李恒福, 1556~1618)도 모두 이 필운대 아래 살면서 평생 필운대 정취에 취해 살았다고 한다.

백사가 젊은 시절 당시 권신으로 조정을 좌우하던 병조판서 홍여순(洪汝諄, 1547~1609)이 기화이초(奇花異草)와 괴석진목(怪石珍木)을 구하고자 갖은 불법을 자행하자, "내 집에는 아침에 새벽안개가 일어나고 저녁에 석양이 비껴들며 낙락장송이 돌 틈에 자라 있는 괴석(怪石)이 있다."라고 하여 홍여순을 달뜨게 한 다음 중가(重價)로 사고자 하매 남산 잠두봉을 가리키며 저것이니 가져가라 했다고 하는 고사가 이를 증명해준다. 지금도 필운대 석벽에는 '필운대(弼雲臺)'라는 백사의 친필 각서(刻書)가 남

겨져 있다.

이 사실은 영재(泠齋) 유득공(柳得恭, 1748~1807)의 자제인 수헌(樹軒) 유본예(柳本藝)가 지은 『한경지략(漢京識略)』명승(名勝) 조 '필운대(弼雲臺)'에 이렇게 기록돼 있다.

필운대는 성내 인왕산 아래에 있다. 이오성(李鰲城)이 어렸을 때 필운대 아래 권도원수 댁에 더부살이하면서 필운(弼雲)이라고 자호하였다. 지금 석벽에 새겨진 필운대 3자(字)는 곧 오성의 글씨라 한다. 대 곁의 인가(人家)에서는 화목(花木)을 많이 심어 서울 사람들이 봄에 꽃을 보려면 반드시 이곳을 먼저 꼽고 여항인(閭巷人)들은 술을 들고 와서 시를 짓노라 매일 북적거린다. 속칭 그 시를 일컬어 필운대 풍월(風月)이라 한다.
(弼雲臺 在城內仁王山下. 李鰲城少時, 贅寓於弼雲臺下 權都元帥家, 自號曰弼雲. 今石壁所鐫弼雲臺三字, 卽鰲城筆云. 臺傍人家多種花木, 京城人 春日看花, 必先 數此地, 而閭港人, 携酒賦詩, 日日坌集. 俗稱其詩曰, 弼雲臺風月.)

(『한성지략(漢城識略)』卷二, 名勝, 弼雲臺)

겸재 후배로 거의 동 시대를 산 명시인 석북(石北) 신광수(申光洙, 1712~1775)는 필운대를 이렇게 진경시로 읊었다.

필운대 꽃기운 성중 누르니, 아리따운 꽃 만호장안 집 수와 같네.
저녁 해 비끼어 안개 이루면, 티끌 먼지 날지 않고 바람도 잔다.
귀공자 말을 몰아 북에서 오고, 두 대궐 용마루는 동쪽에 있다.
30년 전 봄에 바라보던 곳, 이제 다시 오니 백두옹(白頭翁)일세.
(雲臺花氣壓城中, 滿眼芳華萬戶同. 晚照蒸深都作霧, 輕塵飛靜暫無風. 五陵鞍馬遙從北, 雙闕船稜盡在東. 三十年前春望處, 再來今是白頭翁.)

(『석북집(石北集)』卷十, 歸路 登弼雲臺 賞花 復用前韻)

그리고 사천의 시 제자(詩弟子)로 필운대 부근에서 살며, 겸재가 수직(壽職)으로 동지중추부사(同知中樞府事, 종2품)가 되었을 때 「정겸재선수직동추서(鄭謙齋敾壽職同樞序)」를 지었던 창암(蒼巖) 박사해(朴師海, 1711~1778)는 무수한 필운대 시 중에 이런 시도 남겨놓는다.

필운대 그윽하고 곁에 길 있어, 고삐 매놓고 맑은 개울 버렸다.

깊고 얕은 곳에 꽃은 무수하고, 높고 낮게 버드나무 들쭉날쭉.

구름 걷혀 삼각산 솟아나니, 봄은 옛 궁궐 들어가 헤맨다.

취기로 자못 마음 거나해져, 시 짓고 손에 맡겨 제목 붙인다.

(臺幽傍有路, 紆轡捨淸溪. 深淺花無數, 高低柳不齊.

雲開華岳聳, 春入舊宮迷. 倚醉心頗傲, 詩成信手題.)

<div align="right">(『창암집(蒼巖集)』卷五, 弼雲臺 其三)</div>

백악 기슭 굽이굽이 내려온 곳에, 중간은 지세가 넓다.

산에 기대니 초가집 깨끗하고, 절벽 깎아지르니 흙 마당 편안하다.

나무 심어 가계(家計) 위하나, 꽃 피면 객(客)과 함께 바라다본다.

삼각산 봉우리 홀연 다가드니, 서로 두 푸른 얼굴을 맞대어본다.

(白麓逶迤處, 中間地勢寬. 依山茅屋淨, 削壁土床安.

種樹爲家計, 開花與客看. 華峯忽來壓, 相對兩蒼顏.)

<div align="right">(『창암집(蒼巖集)』卷五, 弼雲臺 其五)</div>

겸재는 이 경치를 어느 시원한 여름날 화폭에 올렸던 듯하다. 뒤편 인왕산 봉우리를 거의 생략해버리고 낮은 구릉만 태점(苔點)과 흐린 윤곽선으로 간결하게 암시하고 있다. 그리고 2단으로 된 필운대의 석대상(石臺狀)을 분명하게 표시하고 상단 뒤 석벽 아래는 노송림(老松林)으로 병풍을 둘러 석벽을 가렸다.

대 아래 넓은 공터가 있고 그 건너 이쪽 소나무 언덕 아래에는 집 한 채가 서 있으

며 그 맞은쪽 선바위 밑으로는 시원한 개울물이 쏟아져 내린다. 뒷산 봉우리를 무질러놓아 상부가 허전해지자 두 봉우리 사이에 암봉(岩峯) 하나를 삐죽이 내밀게 했다. 펑퍼진 필운대와 질펀한 소나무 숲에 음양 조화 감각을 부여하려는 의도인 듯하다. 대담한 청묵선염법(靑墨渲染法, 청묵으로 선염하는 그림법)과 거친 파묵(破墨)으로 일관한 호방(豪放)한 필법인데 필운대의 삽상(颯爽, 바람 소리가 시원함) 청랭(淸冷)한 정취가 고스란히 살아나는 느낌이다.

인왕산 동쪽 산자락 중 맨 남쪽에서 가장 높은 봉우리를 필운대(弼雲臺)라 했다. 필운이란 이름은 중종 32년(1537)에 명나라에서 황태자 탄생을 조선에 공식 통보하기 위해 보냈던 황태자탄생반조사(皇太子誕生頒詔使) 부사였던 호과급사중(戶科給事中) 오희맹(吳希孟)이 지은 이름이다. 인왕산을 이렇게 멋대로 개명했던 것인데 우리는 단지 그 이름을 인왕산 동쪽 줄기 중에 하나인 필운대의 이름으로 채택했을 뿐이다.

그래서 이 부근에서 탄생해 임진왜란을 슬기롭게 극복해낸 명재상 백사(白沙) 이항복(李恒福, 1556~1618)은 그 별호를 필운(弼雲)이라고도 했으니 지금도 필운동 산 1-2번지 배화여자중·고등학교 서쪽 암벽에 '필운대(弼雲臺)'라는 그의 친필 글씨가 남아 있다. 백사는 한동네 사는 만취당(晩翠堂) 권율(權慄, 1573~1599) 장군의 무남독녀 외딸에게 장가들어 권율의 집을 상속받았는데 그 후원(後園)이 필운대 각자가 남아 있는 곳이라 한다. 권율은 임진왜란 때 행주대첩을 이루어낸 바로 그 전쟁 영웅이다.

본래 필운대는 이곳에 오르면 한양 서울을 한눈에 바라볼 수 있는 명당이었다. 남산과 북악산이 거의 같은 거리로 좌우에 솟아 있고 낙산이 맞바라보이니 서울 장안이 한눈에 잡혀들 수밖에 없다. 등 뒤로는 솔숲 우거진 산줄기가 인왕산으로 이

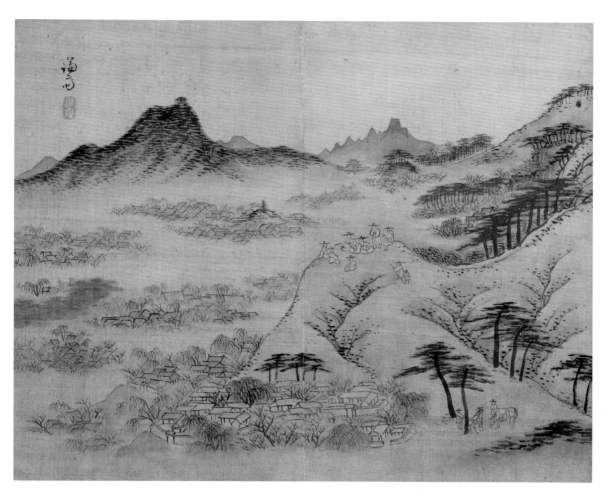

25. 필운상화(弼雲賞花) • 필운대에서 꽃을 감상하다

영조 26년 경오(1750)경, 75세, 종이에 엷은 채색, 27.5×18.5cm, 개인 소장

어지며 계곡물이 서출동류(西出東流)로 주변을 휘돌아 나간다. 이런 천혜의 명승이니 풍류를 아는 이들이 이 주변을 차지하지 않을 리 없고, 그들이 살며 격조 높은 생활환경을 꾸며내지 않았을 리 없다. 그래서 이 일대는 울창한 수목과 다채로운 꽃이 사시사철 장관을 이루는데 특히 봄철이 되면 현란하기 그지없었다 한다.

그래서 도성의 풍류 문사들이 앞다투어 이곳에서 상화회(賞花會)를 열고 시화(詩畵) 문주(文酒)와 가곡(歌曲) 음률(音律)을 즐기며 주흥(酒興) 화흥(花興)에 도취했던 모양이다. 당연히 태평성대를 살며 진경문화를 절정으로 이끌어 올리던 겸재가 이 필운대 상화회에 빠질 리 없고 그곳에 가서 진경산수화로 그 화려한 장면을 그려내지 않았을 리 없다. 이 그림이 바로 그렇게 그려진 그림 중의 하나다.

필운대 높은 봉우리 위에 한 떼의 선비들이 모여 앉아 있다. 모두 테 넓은 통영갓과 도포를 입었으니 한다하는 명문가의 사대부들인 모양이다. 가운데 앉은 풍채 좋은 두 사람이 주빈인 듯한데 시중들려고 따라온 동자의 모습도 보이고 긴 지팡이를 휘두르며 아직 올라오는 이도 보인다. 대 아랫마을은 초가가 많지만 집집마다 붉고 흰 꽃이 화사하게 피어 있다. 복숭아, 살구, 오얏, 배, 능금 등 각색 꽃일 것이다. 해묵은 나무들은 새잎을 피워내 연초록으로 물들어 있다.

지금 누상동, 누하동 일대인 듯하다. 어찌 이 동네뿐이겠는가. 경복궁에서 남대문에 이르는 서울 장안의 모든 집들이 봄꽃과 신록으로 뒤덮여 있다. 겸재가 후반생을 살았던 인곡유거(仁谷幽居)의 뒷동산쯤에서 바라본 시각인 듯하다. 경복궁 폐허가 동쪽 중간쯤에 앞면만 표현된 것을 경회루 돌기둥으로 확인할 수 있고 남산이 시가지 저쪽에 우뚝 솟아 있으며 그 산자락이 내려오면서 가장 낮아진 곳에 남대문이 크게 그려져 있기 때문이다.

그 너머로는 관악산과 우면산이 원산(遠山)으로 표시되었다. 노송림을 쳐낸 세련된 묵법이나 남산 송림을 표시하는 대담한 미가운산법(米家雲山法)에서 겸재 만년기의 화풍을 실감할 수 있다. 파묵과 발묵법을 교묘하게 혼용하여 첩첩 우거진 솔잎 사이로 바람이 술술 새어 나갈 수 있도록 통쾌하게 표현했다.

그림 원리를 터득하지 못하고는 흉내도 낼 수 없는 기법이다. 속도 있게 처리한 만

호장안(萬戶長安)의 크고 작은 무수한 집들의 표현도 숙련되지 않은 솜씨라면 이렇게 실감나게 그려내지 못한다. 사람 표현에서 '먼 사람은 눈이 없다(遠人無目)'는 그림 이치를 충실히 지키노라 이목구비를 표현하지 않았지만 그 사람을 아는 이라면 그 자세만으로도 이미 누구인지 짐작할 수 있을 만큼 정확하게 묘사하고 있다.

이런 특징들을 종합해보면 대체로 70대 후반에 그린 것 같은데 '겸재(謙齋)'라는 해서체의 세로로 긴 백문(白文) 인장이 이를 더욱 뒷받침해준다. 겸재 그림이 추상 단계에 들어가는 70대 후반에 주로 이 인장을 썼기 때문이다. 〈목멱산(木覓山)〉, 〈동소문(東小門)〉, 〈금강대(金剛臺)〉, 〈정양사(正陽寺)〉 등이 그 대표적인 실례다.

겸재가 평생 동안 필운대 상화회에 참석한 것은 부지기수였겠으나 분명하게 기록으로 남은 것은 56세 때인 영조 7년(1731) 봄의 필운대 상화회다. 가장 친한 벗인 사천 이병연(1671~1751)이 환갑되던 해인데 황해도 배천(白川) 군수(종4품)로 나가 있던 사천이 환갑을 집에서 지내도록 하려는 영조의 배려 때문이었던지 초봄에 사복시(司僕寺) 주부로 강등되어 서울로 올라온다. 사천이 20년 전에 지냈던 벼슬이다.

그런데 이때 사복시 첨정(僉正, 종4품)으로 십탄(十灘) 이우신(李雨臣, 1670~1635)이 이미 부임해 와 있었다. 십탄은 율곡학파의 중진인 월사(月沙) 이정구(李廷龜, 1564~1635)의 장손인 대제학 이일상(李一相, 1612~1666)의 장손이었다. 따라서 월사의 외손자 홍주국(洪柱國, 1623~1680)의 외손자였던 사천에게는 한 살 위의 8촌 형이었다.

이들은 이런 혈연관계뿐 아니라 각자의 스승인 간암(艮庵) 이희조(李喜朝, 1655~1724)와 농암(農巖) 김창협(金昌協, 1651~1708)이 모두 우암 송시열(宋時烈, 1607~1689) 문인으로 처남남매 간이었기 때문에 학연과 혈연으로 겹겹이 맺어져 있었다. 이에 십탄은 사천이 상경해 부임하자 시를 지어 축하하며 곧 백악사단의 마음 맞는 친구들을 필운대로 불러 상화회를 가지기로 했던 듯하다.

십탄이 남긴 『사원수창록(沙院酬唱錄)』에 수록된 다음 수창시 「이일원, 신경소, 송성장, 유양보, 김사수, 정원백을 이끌고 필운대에서 봄을 감상하다(携李一源, 愼敬所, 宋聖章, 兪良甫, 金士修, 鄭元伯 賞春弼雲臺)」에서 짐작이 가능하다.

우선 십탄이 이렇게 운을 뗐다.

꽃 보러 짝지어 서로 따르니,

작은 찬합 막걸리는 내가 챙겼네.

한번 취해 미친 듯 노래하니 가슴이 후련,

빈 바위 나눠 앉아 각기 시를 짓는다. 백열.

(看花遊伴也相隨, 小榼村醪我自持. 一醉狂歌誠得意, 空巖分坐各題詩. 伯說.)

이에 대해 사천은 이렇게 화답한다.

백화떨기 속에 다섯 송이 꽃 따르니(기생 5인을 일컬음),

사복시 술상은 아전들이 챙겼다.

곧바로 필운대 절정에 이르러,

다만 맡은 일에 따라 시 한 수 짓다. 일원.

(百花叢裡五花隨, 太僕杯盤小吏持. 直到弼雲臺絶頂, 祗應料理一題詩. 一源.)

이때 겸재가 맡은 일은 이 광경을 진경풍속으로 그려내는 것이었던 모양이다. 이에 동포(東圃) 김시민(金時敏, 1681~1747)은 이렇게 읊고 있다.

호기로운 여러분들 나를 이끌고, 긴 병 큰 벼루는 아전이 챙겨.

이 사이 마땅히 겸재 그림 있을 테니, 나는 악로(嶽老, 사천의 별호) 시를 구경하려네.

사수.

(豪氣諸公引我隨, 長壺大硯吏人持. 此間合有謙齋畵, 吾欲參看嶽老詩. 士修.)

그러자 십탄은 다시 이에 화답하는 시 「정겸재가 좌석에 있으면서 필운대 광경을 그리니 또 한 수를 짓다(鄭謙齋在坐, 寫弼雲臺光景, 又賦一絶)」를 짓는다.

푸른 절벽 푸른 솔 그림자 거꾸로 서고, 바위 주변 낭자한 것 낙화배로다.

이런 광경 누구라 옮길 수 있나. 겸재가 그림 속으로 옮겨 왔구나.

(翠壁蒼松影倒開, 巖邊狼藉落花杯. 箇中光景誰移得, 輸入謙齋畵裏來.)

겸재와 동행했던 일원(一源)은 이병연의 자이고, 경소(敬所)는 신무일(愼無逸)의 자이며, 성장(聖章)은 송필환(宋必煥, 1683~1749)의 자, 양보(良甫)는 유최기(兪最基, 1689~1768)의 자, 사수(士修)는 김시민(金時敏, 1681~1747)의 자, 원백(元伯)은 정선(鄭敾, 1676~1759)의 자이며, 백열(伯說)은 이우신(李雨臣, 1670~1744)의 자이다. 이우신을 제외한 이들은 모두 농암(農巖)과 삼연(三淵) 문하에서 동문수학하며 북악산, 인왕산 밑 동네인 창의리(彰義里)에서 함께 자란 동네 친구들이다.

경복궁(景福宮)은 조선 태조가 한양으로 천도하면서 맨 먼저 지은 정궁(正宮)이다. 백악산(白岳山)을 주산(主山)으로 하여 그 남쪽에 터 잡아 지은 것인데 태조 3년(1394) 갑술(甲戌) 12월에 착공해서 다음 해(1395) 9월에 준공하고 10월 28일에 입궁했다.

입궁연을 베푼 자리에서 일등 개국공신인 정도전(鄭道傳, 1342~1398)에게 궁명(宮名)과 각 전각(殿閣) 명칭을 지으라 하명하니 정도전은 우선 궁명(宮名)을 경복(景福)이라 짓고 근정전(勤政殿), 사정전(思政殿), 강녕전(康寧殿) 등의 전각 명칭을 차례로 지어 올리며 작명(作名) 연유를 밝히는 기문(記文)을 짓는다.

『삼봉집(三峯集)』 권4에 실린 「경복궁기(景福宮記)」를 초록(抄錄)하면 다음과 같다.

신이 살펴보건대 궁궐은 인군(人君)이 정사를 듣는 곳이라 사방이 우러러보는 터이니 신민이 함께 지어야 하는 곳이옵니다. 그런 까닭으로 그 제도를 장엄하게 하여 존엄함을 보이고 그 명칭을 아름답게 하여 보고 감격하게 해야 하옵니다.

한당(漢唐) 이래로 궁전의 이름을 혹은 옛것에 따르기도 하고 고치기도 했으나 그러나 그 존엄을 보이고 보고 감격하게 해야 한다는 까닭만은 곧 그 뜻이 한결같

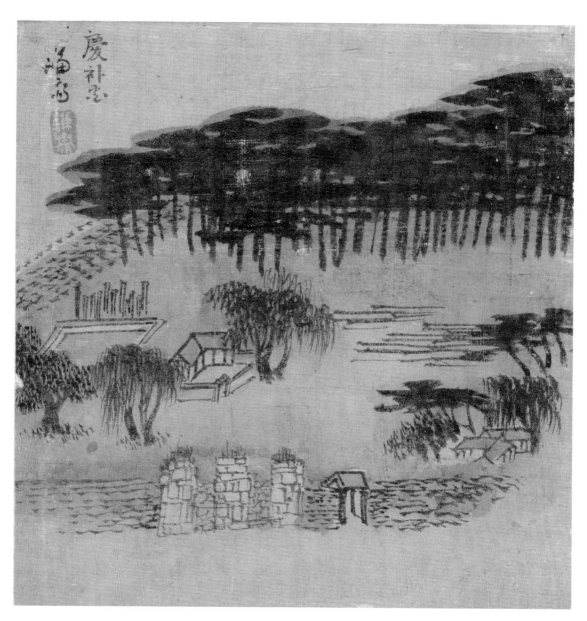

26. 경복궁(景福宮)

영조 30년 갑술(1754)경, 79세, 비단에 엷은 채색, 16.7×18.1cm, 고려대학교 박물관 소장

왔사옵니다. 전하께서는 즉위 3년에 한양(漢陽)에 도읍을 정하시고 먼저 종묘(宗廟)를 세우시며 다음으로 궁실을 지으셨사옵니다.

다음 해 10월 을미(乙未)에 친히 곤면(袞冕)을 입으시고 선왕 선후를 새 종묘에 배향하신 다음 군신에게 새 궁궐에서 잔치를 베푸시니 대개 신성한 은혜를 넓히시고 뒷날의 녹봉을 약속하시는 일이었사옵니다. 술이 세 순배 돌자 신 도전에게 명하시기를 이제 도읍을 정하고 종묘를 배향하였으며 신궁(新宮)이 이루어져서 즐겁게 군신과 더불어 이곳에서 잔치를 베풀고 있으니 너는 마땅히 어서 궁전의 이름을 지어 나라와 더불어 끝없는 기쁨을 함께하도록 하라 하셨사옵니다.

신은 명을 받들고 절하여 조아리며 『시경(詩經)』 주송(周訟) 대아(大雅) 생민지습(生民之什)을 읊조리었사옵니다. "이미 술로 취하게 하고 이미 덕으로 배부르게 하니, 군자(君子)가 만년을 누리도록, 너에게 큰 복(景福)을 내리게 하리로다." 청컨대 신궁(新宮)을 경복(景福)이라고 이름 지으소서. 전하께서는 자손과 더불어 만년 동안 태평지업(太平之業)을 누리시고 사방 신민(臣民)은 또한 영원히 보고 감격함이 있음을 꼭 보게 되오리이다.

(按 宮闕人君所以聽政之地, 四方之所瞻視, 臣民之所咸造. 故壯其制度, 示之尊嚴, 美其名稱, 使之觀感. 漢唐以來, 宮殿之號, 或沿或革, 然其所以示尊嚴而興觀感, 則其義一也. 殿下卽位之三年, 定都于漢陽, 先建宗廟, 次營宮室. 越明年十月乙未, 親服袞冕, 享先王先后于新廟, 宴群臣于新宮, 蓋廣神惠而綏後祿也.

酒三行, 命臣道傳曰, 今定都享廟而新宮告成, 嘉與群臣, 宴享于此, 汝宜早建宮殿之名, 與國匹休於無疆. 臣受命謹拜手稽首, 誦周雅. 旣醉以酒, 旣飽以德, 君子萬年, 介爾景福. 請名新宮曰景福. 庶見殿下及與子孫, 享萬年太平之業, 而四方臣民, 亦永有所觀感焉.)

<div align="right">(『동국여지승람(東國輿地勝覽)』卷一, 京都 上, 宮闕, 景福宮)</div>

이런 연유로 경복궁(景福宮)이란 이름이 생겨난다. 경복궁은 면적이 12만 6,000여 평, 담 둘레가 1만 878보에 이르는 큰 규모였으며 정남에 광화문(光化門), 동쪽에

건춘문(建春門), 서쪽에 영추문(迎秋門), 북쪽에 신무문(神武門)의 사대문(四大門)이 있었다.

그러나 이 경복궁은 입궐한 지 3년 만에(1396) 태조 계비 신덕왕후(神德王后) 강씨(康氏)가 훙거하고 다시 3년 만에 제1차 왕자의 난(王子亂)이 일어나(1398) 태종이 신덕왕후 소생의 두 이복 아우들을 쳐 죽이는 불상사가 잇따라 일어나서 흉기(凶基)로 소문나 정종이 개성으로 환도함으로써 일시 공궐(空闕)이 되기도 한다.

이후 태종이 다시 한양으로 천도하면서부터는 계속 왕실의 정궁이 되는데 태종 때는 주로 중국 사신을 영접하는 곳으로 쓰였다. 그래서 태종 12년(1412)에는 대연회 장소로 경회루(慶會樓)를 짓게 되니 4월 26일에 준공하여 5월에는 군신이 모여 연회를 크게 연다. 이 자리에서 태종은 경회루라 명명(命名)하고 영의정 하륜(河崙, 1347~1416)으로 하여금 「경회루기(慶會樓記)」를 짓게 하며 당시 세자이던 양녕대군에게는 그 현판을 써서 걸게 한다.

이때 경회루 조영을 총지휘한 사람은 토목건축에 뛰어난 재주가 있던 박자청(朴子靑, 1357~1423)이었다. 그는 경회루 부근이 음습하여 지반이 약한 것을 보강하기 위해 연못을 파서 습기를 배설시키는 데 연당(蓮塘)으로 이를 대치하여 연당풍류를 더했으며 역시 습기를 피하는 방법으로 석주(石柱)를 써서 하층을 짓고 그 위에 누각을 올리는 공법으로 다시 석주고루(石柱高樓, 돌기둥 위에 세운 높은 누각)의 아취를 첨가했다. 그래서 선조 25년 임진(壬辰, 1592) 4월 30일 밤 왜란을 피해 조정이 피란길에 오르자 난민들이 그 밤으로 불을 질러 경복궁이 모두 타버린 이후에도 이 경회루 석주들만은 그대로 남아 있었다. 난 후에 경복궁은 복원되지 못한 채 그대로 방치했기에 겸재 당시에도 폐허로 남아 송림(松林)만 우거졌던가 보다.

왜란이 난 지 100년 가까운 시기에 겸재가 태어났으니 이미 150년 된 소나무라면 이만한 크기의 노송림을 이루기에 족할 것이다. 그림에서 경회루 뒤편 너른 궁궐 터에 소나무 숲이 울창하게 표현되었으니 말이다.

이 그림은 겸재 댁이 있던 옥인동 쪽에서 바라보고 그린 것이 틀림없으니 경회루 돌기둥이 그 서쪽에 있는 연당 뒤로 보이기 때문이다. 그렇다면 폐허가 된 담장 가운

데로 솟아 있는 문루(門樓)의 흔적은 영추문 자리가 분명하다.

경회루 남쪽에는 민가 비슷한 꼽패집 한 채가 초라하게 서 있는데 그것이 민가일 리는 없고 경복궁터를 수호하는 궁감(宮監)들이 거처하는 집이었던가 보다. 그 남쪽에도 두어 채 이런 집이 있고 이 집들을 드나드는 문인 듯 영추문터 곁으로 궁장을 뚫고 초라한 문을 내놓았다. 영추문터를 담으로 막아놓은 것과 좋은 대조를 이룬다.

아마 겸재 같은 천재라면 어려서부터 이 동네에 살았으니 막아놓은 담장을 넘나들며 폐허가 된 경복궁 안을 샅샅이 뒤지고 다녔을 것이다. 그래서 노후에 경복궁 폐허를 그리는 데 조금도 막힘없이 그 분위기를 잘 살려낼 수 있었으리라.

이런 정황은 겸재의 지기지우이자 동네 벗이며 동문 친구인 동포(東圃) 김시민(金時敏, 1681~1747)이 29세 때인 숙종 35년(1709) 봄에 지은 다음과 같은 시에서 짐작하고 남음이 있다.

그는 「사촌 형과 함께 고궁에 들어가 쑥국을 끓이는데 도장이 뒤따라 와서 두보 시의 운으로 함께 짓다(同堂伯 入故宮, 煮艾, 道長追至, 抽老杜韻共占)」라는 제목으로 이렇게 읊었다.

새봄 물색 어린 옛 못가에, 형제 서로 함께 술을 마신다.
궁궐 뜰 방초로 푸르름 가득하니, 조만간 수풀 속에 잡화 피리라.
경회루터 옛 기둥 산과 함께 서 있고, 성 밖에서 외로운 구름 새와 함께 돌아온다.
쑥 캐어 국 끓이고 쌀밥 지으니, 시 잘 짓는 늙은이 북쪽 계곡에서 다시 왔구나.
(新春物色舊池臺, 兄弟相羊有酒杯. 滿苑滄茫芳草意, 深林早晚雜花開.
樓墟古柱山俱立, 郭外弧雲鳥並因. 探艾作羹炊白飯, 詩翁更自北溪來.)

동포는 또 겸재와 절친했던 벗들인 사천(槎川) 이병연(李秉淵, 1671~1751)과 담헌(澹軒) 이하곤(李夏坤, 1677~1724) 및 창랑(滄浪) 홍세태(洪世泰, 1653~1725)와 함께 다시 경복궁터에 들어가 놀며 이런 시를 남기고 있다. 동포가 29세, 담헌이 33세, 겸재가 34세, 사천이 39세 때의 일이다.

고궁에서 이일원, 이재대 하곤, 도장 여러 벗과 두보 시의 운자를 뽑아 함께 짓다
(故宮 與 李一源 李載大夏坤 道長諸益, 抽老杜韻共賦)

서재에서 앓고 일어나 가벼운 옷 시험하려니, 어느 곳 거닐면서 읊다 올 수 있겠나.
옛 궁궐 연못가 방초 가득하건만, 연일 비바람에 살구꽃 드물다.
봄 막걸리 넘쳐나 마음 먼저 취하는데, 비 갠 산봉우리 맑고 깨끗해 붓이 날려 한다.
가득 앉은 여러 사람 모두 운사(韻士, 시인)니, 좋은 날 맺은 약속 서로 어길 수 있나.
(書齋病起試輕衣, 何處逍遙可詠歸. 舊闕池臺芳草遍, 連朝風雨杏花稀.
春醪瀲灩心先醉, 霽嶽淸新筆欲飛. 滿座諸公皆韻士, 良辰佳約肯相違.)

담헌 이하곤은 「경복궁을 지나면서(過慶福宮有感)」라는 시에서 다음과 같이 읊고
있다.

가을 풀 쓸쓸한데 나비만 난다, 궁담 허물어지고 느티는 늙어 아름드리.
오직 머리 센 궁감(宮監)만 남아, 한가로이 낚싯대 잡고 저녁 해 쬔다.
(秋草萋萋蛺蝶飛, 御垣頹盡老槐圍. 惟餘白首宮監在, 閑把漁竿對夕暉.)

(『두타초(頭陀草)』 卷八, 過慶福宮有感)

이때 사람들은 경복궁(景福宮)의 경(景) 자를 경회루(慶會樓)의 경(慶) 자와 혼동하
고 있었던가 보다. 겸재도 담헌도 모두 경복궁(慶福宮)으로 쓰고 있으니 말이다.

서울은 풍수지리상 도읍터가 될 만한 여러 가지 조건을 두루 갖추고 있다. 그중에서 빼놓을 수 없는 것이 가장 이상적인 안산(案山)을 가지고 있다는 사실이다.

조봉(祖峯)인 삼각산(三角山)으로부터 북주(北主)인 백악산(白岳山)과 내백호(內白虎) 인왕산(仁旺山), 외백호(外白虎) 안산(鞍山), 내청룡(內靑龍) 낙산(駱山), 외청룡(外靑龍) 안암산(安岩山)이 모두 백색 화강암으로 이루어진 암산(岩山)인데 유독 이 목멱산(木覓山)만은 토산(土山)으로 바위 빛도 검다. 그러니 자연 수목이 울창할 수밖에 없고 그중에서도 소나무가 온 산을 뒤덮어 사시장철 푸르름을 자랑한다.

뿐만 아니라 그 형상도 한일자(一字) 모양으로 길게 가로놓여 단아하기 그지없는데 남북 어디에서건 중간쯤에서 보면 마제잠두(馬蹄蠶頭, 말발굽과 누에머리)의 일자(一字) 기본 필법에 조금도 어그러짐이 없어 어떤 명필이라도 그와 같이 써내기는 어렵겠다는 생각을 갖게 한다.

그에 반해 북악산(백악산), 인왕산, 안산은 모두 붓끝같이 암봉(岩峯)이 솟구쳐서, 마치 백부용(白芙蓉)을 연상시키고 낙산과 용마산 역시 성벽처럼 암산이 줄기져 내리다가 암봉으로 마무리 지으니 남산이 그 앞에서 푸근한 자태로 이들을 중화시키

27. 목멱산(木覓山)

영조 30년 갑술(1754)경, 79세, 비단에 엷은 채색, 16.7×18.1cm, 고려대학교 박물관 소장

지 않았다면 양기(陽氣)가 태강(太强)하여 서울이 도읍터가 될 수 없었을 것이다.

그래서 호암(湖岩) 문일평(文一平)은 일찍이 「근교산악사화(近郊山岳史話)」에서 종남산(終南山)을 이렇게 표현하고 있다.

> 남산(南山)은 본명(本名)이 목멱(木覓)이니 고어(古語)로 마뫼, 즉 남산이란 뜻이라 하거니와 이 밖에 인경(引慶)이나 종남(終南)이라 칭하기도 한다. 남산은 저 뾰족하고 날카로운 북악과는 반대로 선이 아주 부드럽다.
>
> 북악이 북국의 산이라고 친다면 남산은 남국의 산과 같이 어느덧 염려(艶麗)한 정조(情調)가 흐른다고 할 수 있다. 남산은 언제든지 홍진(紅塵)에 헤매는 경성 시민에게 기쁨과 위안을 주지만 사시(四時) 중에도 남산의 특색은 신록(新綠)의 옷에 싸여 미소를 띠는 춘하기(春夏期)에 있다.
>
> 남산이 경성의 전면을 가로막아 비록 좁게 만들었으나 남산이 없었다면 경성은 그만큼 단조하고 범속하게 되었을 것이다. 시내에서 남산을 바라보는 것도 가(可)하되 남산에 올라 남산을 보는 것도 좋고 다시 남산에서 북한을 배경으로 한 전 경성시를 부감하는 것도 더욱 좋다.

이런 느낌은 서울에서 사는 사람이면 누구나 가졌던 것이니 겸재가 그런 감회를 진경산수로 표현하지 않을 리 없다. 서울 전경을 그릴 때마다 겸재는 남산을 앞산으로 해서 그려내는데 이는 겸재가 살던 북악산 아래나 인왕산 아래에서 바라보면 언제나 남산이 앞을 가로막기 때문이었을 것이다.

소나무 숲이 짙푸르게 뒤덮인 남산을 조운모우(朝雲暮雨, 아침 구름과 저녁 비)가 휘감아 지나고 백연자하(白煙紫霞, 흰 안개와 붉은 노을)가 철 따라 일어나는 광경을 늘 대경으로 접하고 살았을 겸재는 남산이 그대로 동네 앞산이었을 것이다. 그래서 장마지는 어느 여름날 비 온 뒤에 흰 구름이 뭉게뭉게 일어나 남산을 휘감아 도는 장관을 보고 겸재는 화흥(畵興)을 못 이겨 이렇게 일필휘지(一筆揮之) 대담한 필법(筆法)으로 남산을 그렸다.

잠두 쪽 높은 봉우리가 왼쪽으로 높이 솟아 '남산 위에 저 소나무'로 불리던 정상의 종송(宗松)을 머리에 이고 웅크리듯 우뚝 치솟은 모양으로 보이는 것을 보면 바로 옥인동 겸재 댁에서 바라본 시각인 듯하다. 담묵(淡墨)으로 산의 윤곽을 장쾌하게 우려내고 그 위에 거의 묵찰(墨擦, 붓을 뉘어 쓸어내리는 것)에 가까운 대횡점(大橫點, 크게 가로로 찍은 점)을 대담하게 덧쳐나감으로써 물이 뚝뚝 듣는 듯한 산림(山林)의 모습을 표현해놓았다.

산허리를 감도는 흰 구름은 바탕색을 그대로 놓아둔 채 수파문(水波文, 물결무늬)을 변죽 따라 성글게 그려 넣는 단순한 기법으로 표현했는데 영락없이 흐르는 구름 모습이다. 단순한 수파문이 발휘한 유동감(流動感)이다. 한 가닥은 산허리를 휘감아 돌고 나머지는 온통 산자락을 뒤덮고 있다. 그 구름 아래로 만호장안(萬戶長安) 한양 서울이 벌어져 있을 터인데 이 그림으로만 보면 마치 남산이 진세(塵世)를 떠난 선산(仙山)인 듯이 보인다.

이렇게 거침없는 필묵법(筆墨法)을 구사하는 것은 겸재 70대 후반의 화풍이고 타원형에 가까운 형태의 '겸재(謙齋)'라는 백문(白文) 예서체 인장도 그 시기에 쓰던 것이라 이 그림은 80 가까운 시기의 겸재 만년작으로 보면 틀림없을 것이다.

이 그림은 겸재가 현재 옥인동 45-1번지 부근에 있던 그의 만년(晚年) 거소(居所)인 인곡정사(仁谷精舍) 바깥사랑에서 남산을 바라보고 그린 그림일 터인데, 그 부근 수성동(水聲洞)에 있었다는 안평대군궁(安平大君宮)에서 남산을 바라보았을 때도 바로 이와 같았던 듯, 사육신(死六臣)의 대표로 정충대절(精忠大節, 대가를 바라지 않는 순수한 충정과 큰 절개)이 만고(萬古)에 빛나는 성삼문(成三問, 1418~1456) 선생도 안평대군궁에서 남산을 바라보며 이런 시를 읊었다.

세수하고 머리 빗고 맑은 새벽 나앉아서, 향 사르고 『주역(周易)』 읽는다.
읽기를 다 마치고 남창(南窓)에 기대니, 산허리에 한 줄기 흰빛 떠었다.
(盥櫛坐淸晨, 焚香讀周易. 讀罷依南窓, 山腰一帶白.)

(『성근보집(成謹甫集)』卷一, 匪懈堂四十八詠, 右木覓晴雲)

또한 겸재의 스승 삼연(三淵) 김창흡(金昌翕)은 겸재가 보고 그린 지점과 정반대의 지점인 잠실 쪽에서 남산을 바라보며 이런 시를 남기고 있다.

푸르고 푸르게 눈에 들어오는 먼 소나무 숲, 소 등 누에머리에 만 개의 일산(日傘) 그늘이구나.
어떻게 늘 푸르러 패기를 기를 수 있었을까. 천년 동안 도끼날 받지 않아서겠지.
(蒼蒼入目遠松林, 牛背蠶頭萬蓋陰. 安得長靑滋覇氣, 千年不受斧斤侵.)

(『삼연집(三淵集)』卷五, 盤溪十六景中 木覓松林)

남쪽 북쪽 어디서 보아도 우배(牛背) 잠두(蠶頭)의 산 모양에 울창한 소나무 숲이 우거진 남산이기에 삼연은 이런 시를 읊었던 것이다. 겸재가 보고 그린 북악산 쪽의 시각에 오히려 더 익숙해 있던 삼연이라서 이런 표현이 가능했을지도 모른다.

〈목멱산(木覓山)〉과 필치도 같고 낙관도 같으니 함께 쌍폭으로 그린 그림인 모양이다. 동소문, 즉 혜화문(惠化門)을 지금 명륜동 큰길로 꺾어지는 창경궁(昌慶宮) 모퉁이 쪽 언덕 위, 즉 박석고개에서 바라본 광경이다.

원래는 현재의 서울의대 뒤편과 창경궁의 동편 산줄기가 언덕으로 이어져서 종로 4가와 5가 사이의 배오개(梨峴)까지 줄기져 내리고 있었다. 그래서 창경궁과 경모궁(景慕宮, 현재 서울의대) 사이로 난 현재와 같은 동소문길이 그 고갯마루를 타고 넘자 지맥(地脈)이 손상될까 봐 길 위에 박석을 깔았다 한다. 이에 박석고개의 이름을 얻게 되니 서울 장안에서 동소문으로 나가고자 하면 대개 이 고개를 넘게 마련이었다. 겸재도 이 박석고개 마루에 올라 혜화문을 바라보고 이를 그렸다.

그러나 1928년 일제가 종로 4가에서 혜화동까지 전찻길을 놓으면서 이 박석고개를 절단하고 현재와 같은 길로 평탄하게 뚫어놓았다. 그래서 언뜻 감이 잡히지 않지만 아직 남아 있는 양 언덕 높이를 감안하여 상상한다면 이런 시각이 가능함을 수긍할 수 있을 것이다. 물론 혜화문으로 이어지던 낙산(駱山) 줄기는 더 깊이 팠기에 동소문고개가 평지가 되어버린 지금 여기 그림으로 남겨진 동소문 일대의 진경

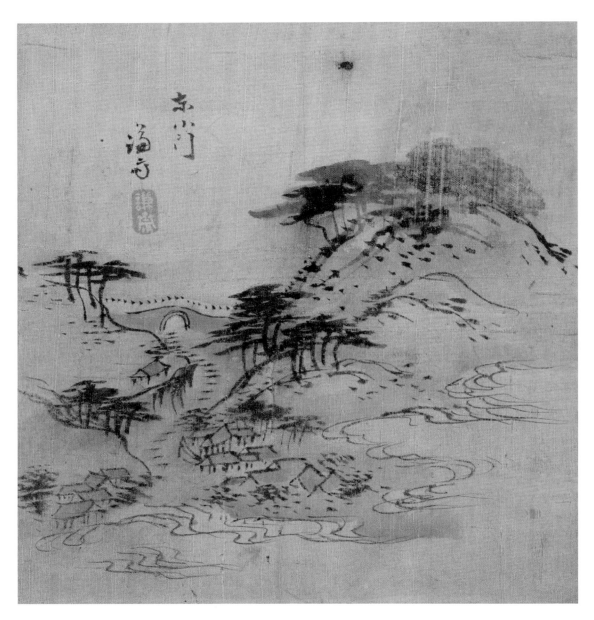

28. 동소문(東小門)
영조 30년 갑술(1754)경, 79세, 비단에 엷은 채색, 16.7×18.1cm, 고려대학교 박물관 소장

(眞景)을 상상하려면 상당한 복원적(復原的) 고찰이 필요하다.

성벽이 까마득히 높아 보이고 좌우에 석축이 높다랗게 쌓여 있는 그 위가 옛날 동소문고개였다고 생각하면 이 진경의 참모습을 얼추 짐작하게 될 것이다. 현재 동성중·고등학교와 천주교회당이 들어서 있는 옛날 백자동(栢子洞) 일대의 산 아랫동네에는 큰 기와집들이 즐비한데 소나무 숲이 우거진 낙산 줄기는 흰 구름이 휘감아 돌고 있다.

고가도로까지 설치되어 위아래로 층을 이루며 차량 행렬이 끊이지 않던 혜화동 교차로가 바로 저 구름 속에 있었다고 한다면 누가 곧이듣겠는가. 그러나 저 환상의 성시(城市)는 간곳없고 그 구름 대신 숨통을 막는 차량의 매연만 가득한 그 길이 분명 저곳에 있었음에랴 어쩌겠는가.

혜화 고가차도는 『겸재의 한양 진경』이 출간된 2004년부터 철거를 추진하고 2008년 7월에 철거하기 시작해 8월에 철거를 완료했다. 『겸재의 한양 진경』 개정증보판을 준비 중인 2018년 2월 현재는 혜화 고가차도가 있던 자리에 혜화동 회전로가 있을 뿐이다.

원래 이 동소문은 한양도성(漢陽都城)의 성곽인 경성(京城, 서울성)을 쌓으면서 동북쪽으로 터놓은 샛문이었다. 『태조실록(太祖實錄)』 권10, 태조 5년(1396) 병자(丙子) 9월 24일 기묘(己卯) 조에 다음과 같은 기록이 있다.

> 성 쌓는 일을 끝냈다. ······ 또 각문의 월단(月團)과 누각을 지었는데, 정북은 숙청문(肅淸門)이라 하고 동북을 홍화문(弘化門)이라 하니 속칭 동소문(東小門)이다. 정동을 흥인문(興仁門)이라 하니 속칭 동대문(東大門)이고, 동남을 광희문(光熙門)이라 하니 속칭 수구문(水口門)이며, 정남을 숭례문(崇禮門)이라 하니 속칭 남대문(南大門)이고, 조금 북쪽을 소덕문(昭德門)이라 하니 속칭 서소문(西小門)이며, 정서를 돈의문(敦義門)이라 하고 서북을 창의문(彰義門)이라 한다.
>
> (築城役訖. ······ 又作月團樓閣, 正北曰 肅淸門, 東北曰 弘化門, 俗稱東小門, 正東曰 興仁門, 俗稱東大門, 東南曰 光熙門, 俗稱水口門, 正南曰 崇禮門, 俗稱南大

門, 小北曰 昭德門, 俗稱西小門, 正西曰 敦義門, 西北曰 彰義門.)

(『태조실록(太祖實錄)』卷十, 太祖五年 丙子 九月 己卯條)

이로 보면 동소문은 처음에 홍화문이라 불렀던 것이 분명하다. 이 홍화문을 혜화문(惠化門)으로 고쳐 부르게 된 내력은 『동국여지승람(東國輿地勝覽)』권1, 경도(京都) 상(上) 성곽(城郭) 경성(京城) 조에 자세히 기록되어 있으니 경성의 세주(細注)에 이렇게 밝혀놓았다.

우리 태조 5년에 돌로 쌓고 세종 4년에 개수했다. 둘레가 9,975보(18,136미터)이고 높이가 40척 2촌(12.2미터)이다. 문 여덟을 세우니 정남을 숭례(崇禮)라 하고, 정북을 숙청(肅淸), 정동을 흥인(興仁), 정서를 돈의(敦義), 동북을 혜화(惠化)라 했다. 국초(國初)에는 이 문을 홍화(弘化)라 했는데 성종(成宗) 14년 계묘(癸卯, 1438)에 창경궁(昌慶宮) 동문(東門)을 또한 홍화(弘化)라 하였으므로 금상(今上, 중종) 6년(1511)에 두 문의 이름이 혼동된다 하여 고쳐서 혜화(惠化)라고 했다. 서북을 창의(彰義), 동남을 광희(光熙), 서남을 소덕(昭德)이라 했다.

(我太祖五年, 用石築之, 世宗四年, 改修. 周九千九百七十五步, 高四十尺二寸. 立門八, 正南曰 崇禮, 正北曰 肅淸, 正東曰 興仁, 正西曰 敦義. 東北曰 惠化. 國初號此門曰 弘化, 成宗癸卯, 名昌慶宮東門, 亦曰 弘化, 今上六年, 以兩門名混, 改之曰 惠化. 西北曰 彰義, 東南曰 光熙, 西南曰 昭德.)

(『동국여지승람(東國輿地勝覽)』卷一, 京都 上, 城郭, 京城)

즉, 성종 14년에 창경궁을 지으면서 그 동쪽 문을 홍화문이라고 중복시켰기 때문에 동소문은 본이름인 홍화문을 창경궁에 빼앗겼다는 이야기다. 현재도 창경궁의 정문인 동쪽 문에 홍화문의 현판이 걸려 있는 것을 보면 그 내력을 분명히 알 수 있다.

이 문은 야인(野人), 즉 여진족의 도성 출입 시에 전용토록 했다 하므로 국초부터

문루가 없었던지 모르겠다. 이 그림에서는 문루가 없다. 동소문 밖의 현재 돈암동(敦岩洞)이 원래는 적유현(狄踰峴), 즉 되넘이고개에서 유래한 동네 이름이라는 것을 생각하면 여진족이 출입하던 전용 문이라는 실록 기사는 틀림없는 사실이라 하겠다.

그런데 이 동소문은 겸재가 69세 나던 해인 영조 20년(1744) 8월 6일 경술(庚戌)에 왕명으로 문루(門樓)가 세워진다. 어영청(御營廳, 인조 이후 서울 도성의 수비를 맡고 있던 군영)에 명하여 문루를 세우게 하고 당시의 명필인 형조판서 노강(蘆江) 조명리(趙明履, 1697~1755)로 하여금 문액(門額, 문에 거는 현판)을 써서 걸게 했다고 한다(庚戌……惠化門, 舊無門樓, 命御營廳創建揭額, 卽俗所稱 東小門也. 『영조실록(英祖實錄)』권60, 영조 20년 갑자(甲子) 8월 경술(庚戌) 조./ 英祖二十年 命禁衛營, 建西小門樓, 扁曰 昭義, 御營廳建東小門樓, 扁曰 惠化, 趙明履書額. 『한경지략(漢京識略)』권1, 성곽(城郭)).

혜화문이라는 문액을 쓴 조명리는 별호(別號)를 도천(道川)이라고도 했는데 겸재의 집우(執友)인 사천(槎川) 이병연(李秉淵, 1671~1751)의 6촌 처남이고 담헌(澹軒) 이하곤(李夏坤, 1677~1724)의 외사촌 아우다. 그러니 이 그림은 이 시기에 문루 없는 동소문의 원 모습을 남기기 위해 그렸을 가능성이 크다.

작품이 70대 이후의 만년작인 것으로 보아 혹시 그 이후에 옛 모습을 회상하며 그렸을 가능성도 전혀 배제하지는 못한다.

영조 때 세운 동소문 문루는 일제가 방치하여 1928년에 허물어지고 만다. 그래서 이 그림에서 보이는 무지개문만 남아 있었다. 일제는 1939년 경성부를 확장한다는 명분 아래 서울의 청룡 줄기인 동소문 고개를 자르고 새 도로를 내는 만행을 저지르는데 이때 이 그림에서 보이는 동소문은 영원히 사라지고 만다. 능선을 따라 높다랗게 쌓은 성 안쪽 왕솔 우거진 산봉우리는 지금 가톨릭대학교가 들어선 혜화동 일대다.

본래 이 동네는 성 아랫동네라는 의미로 순우리말 '잣동'이라 했기 때문에 한자로 백동(栢洞)이나 백자동(栢子洞)으로 표기돼왔으나 1914년 동명 통폐합 시에 혜화동으로 편입되고 말았다.

구름이 휘감아 도는 산 밑 동네가 지금의 대학로 일대라면 믿어지겠는가. 지금 동

소문고개에 가보면 혜화문 문루가 있다. 1994년 10월 18일에 서울도성복원사업의 일환으로 복원해놓은 것이다. 도로로 절단된 성벽 끝에 지어놓았는데 이왕이면 낙산 줄기를 다시 잇고 그 위에 세웠으면 좋겠다. 절단된 산 높이가 20미터는 훨씬 넘어 보이니 그 위로 연결하는 문제가 그리 어렵지는 않을 듯하다.

조도(祖道)라는 말은 길 떠나는 이를 위해 전별연(餞別宴)을 베풀어 송별한다는 의미다. 옛적 황제(黃帝)의 아들 누조(纍祖)가 원유(遠遊)하기를 좋아하다가 도로(道路)에서 죽어 도로신(道路神)이 되었으므로 길 떠나는 이들은 여행의 안녕과 구복을 위해 반드시 길 떠나기 전에 조신(祖神)에게 제사를 드렸는데 이때 친지들은 이 음식으로 떠나는 이를 전별했다 한다.

그래서 길 떠나는 이를 전별하는 의식을 조도(祖道)라 하니 이 그림은 동문, 즉 동대문 밖에서 전별한다는 내용의 진경산수화다. 그러나 전별연을 베푸는 구체적인 장면은 어느 곳에도 표현되지 않고 있다. 다만 당시 동대문 일대의 모습이 정확하게 묘사되어 있을 뿐이다.

낙산 등성이를 타고 내려온 한양성이 2층 누문을 가진 동대문을 만들어놓았다. 한양 서울은 낙산과 인왕산이 좌청룡 우백호가 되고 북악산과 남산이 북현무 남주작이 되어 명당을 이루는 분지이다. 따라서 각 산골짜기를 타고 흘러내린 시냇물은 중앙의 낮은 곳으로 모여들어 큰 물줄기를 이루니 이것이 청계천(淸溪川)이다.

그런데 백호가 웅크린 듯 솟아나고 청룡이 치달리듯 벋어 있는 명당의 특성상 도

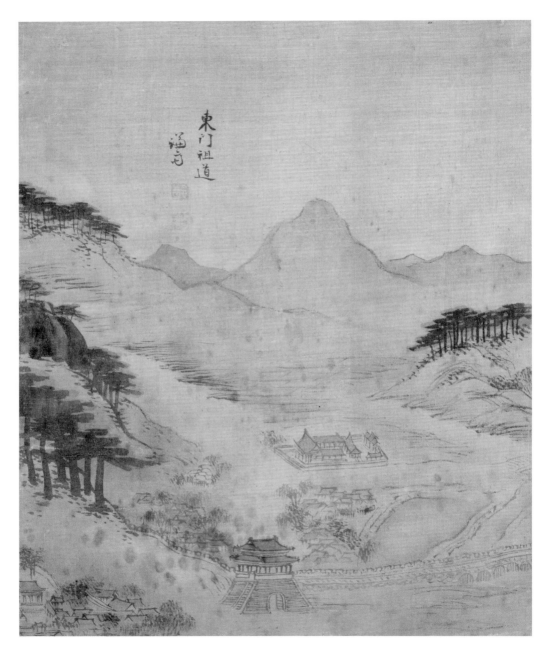

29. 동문조도(東門祖道) · 동대문에서 전별하다
영조 22년 병인(1746)경, 71세, 모시에 엷은 채색, 22.0×26.7cm, 이화여자대학교 박물관 소장

성 안은 서쪽이 높고 동쪽이 낮다. 이에 청계천은 서쪽에서 동쪽으로 흘러가게 되고 동대문 근처에 이르면 한양 성안의 모든 물이 한데 모여든 결과, 그 수량이 극대화된다. 이 많은 물을 성 밑으로 내보내려면 5개의 궁륭형(穹窿形) 수문을 설치해야만 했다. 이것이 오간수문(五間水門)이다.

이 그림은 동대문에서 청계천의 오간수문으로 이어지는 성곽의 표현을 근경으로 잡았다. 그리고 서울의 내청룡(內靑龍)인 낙산 줄기와 외청룡(外靑龍)인 안암산(安岩山) 줄기, 지금 금호동 산줄기인 수릿재(車峴) 높은 언덕을 좌우 중경으로 삼았다.

멀리는 용마산이 우뚝 솟아 원경을 이루는데 아득히 떠나가야 할 먼 길을 상징하듯 청묵선(靑墨線)으로 윤곽만 그려놓았다. 낙산, 안암산, 수릿재에는 모두 노송림이 숲을 이루고 있으며 창신동 동망봉(東望峰)은 암산(岩山)으로 표현되어 있다. 동대문은 지금과 달리 돈대(墩臺)가 고준(高峻)하다. 지세가 낮아 도성의 기운이 이곳으로 새나간다 해서 일부러 이렇게 높게 지었던 모양이다. 다른 문의 현판과 달리 흥인지문(興仁之門)의 넉 자를 정사각형 현판으로 넓게 새겨 걸었던 것과 같은 의도였을 듯하다.

문안 낙산 밑에는 기와집이 즐비하다. 바로 이곳이 선조 때 대북(大北)파의 영수로 일시 권세를 좌우하며 집치레가 굉장했다는 홍여순(洪汝諄, 1547~1609)의 집이 있었던 곳인가 보다. 여기 보이는 담장 넓게 친 큰 저택이 혹시 그 집이 아닐지 모르겠다.

그러나 수백 년 묵은 반송(盤松)을 옮겨 오면서 동대문이 좁다고 성벽을 헐어서 들여오라던 그 하늘 높은 줄 모르던 권세도, 장안 제일 갑제(甲第)로 호사를 극하여 기화요초 난만하고 뜰 안에 먼지 한 점 없었다던 그 화려한 저택도, 인과(因果)의 엄연한 철칙 앞에는 무색했으니 끝내 홍여순은 진도 유배지의 토담집에서 거적송장이 된 채 백성들의 비웃음 속에 저세상으로 가게 된다.

그런 그 집이 이제는 어느 권문의 손에 들어가 있는지 그 자리에 번듯하게 자리를 지키고 있고 문밖에도 기와집이 옹기종기 모여 있는 큰 동네가 길 양편으로 펼쳐져 있다. 오간수문 아래 청계천 변에 동지(東池)가 넓게 경영되어 있는 것이 보이고

그 동편 평지에는 동관왕묘(東關王廟)가 중앙에 우람하게 자리 잡고 있다. 임진왜란 당시 옛적 중국의 삼국쟁패시대 영웅인 관우(關羽)의 영혼이 자주 나타나 전승(戰勝)을 도왔다 하여 선조 33년(1600)에 명 신종(神宗)이 보낸 삼천금(三千金)으로 지었다는 관우의 사당이다.

지금도 이 그림과 같은 관왕묘가 그대로 남아 있는데 아마 이 부근에서 떠나는 이들의 전별연을 베풀었던가 보다. 이때에는 광나루를 건너 광주, 여주를 거쳐 동남방으로 내려가거나 철원이나 춘천을 거쳐 동북방으로 가는 이들이 모두 이곳을 거쳐야 했다. 그러니 떠나는 사람이 좀 많았겠는가.

삼척부사로 내려가던 사천 이병연과도 이곳에서 전별해야 했고 섬강(蟾江) 고향으로 낙향하는 단금(斷金)의 벗 섬곡(蟾曲) 김상리(金相履, 1671~1748)와도 이곳에서 헤어져야 했으며 겸재 자신이 하양(河陽)과 청하(淸河) 두 골의 현감으로 내려갈 때도 서울 벗들과 이곳에서 석별의 정을 나눠야 했다. 이에 겸재는 '동문조도(東門祖道)'라는 화제로 이런 그림을 그리게 되었던 모양이다.

그러나 이런 내용의 시와 그림은 이미 전대부터 있어왔으니 규장각에는 호곡(壺谷) 남용익(南龍翼, 1628~1692)의 서(序)가 있는 〈동문송별도(東門送別圖)〉 일축(一軸)이 전해지는바 그 내용의 일단(一端)을 잠시 옮겨보겠다.

임술년(壬戌年, 1682) 추(秋) 7월 공부좌시랑(工部左侍郞, 工曹參判) 추담(秋潭) 유공(兪公) 창(瑒, 1614~1692)이 병을 고하고 고향으로 돌아가게 되었다. 대체로 공은 오랫동안 벼슬할 뜻이 없어 벼슬 살면서 벼슬이 쌓여갈수록 오히려 벼슬 높은 것을 두려워했으므로 영평(永平) 백운산(白雲山) 아래에 방 하나를 마련하고 도서(圖書)로 즐기고 있었다.

대신이 그 물러나기 좋아하는 것을 포상하기를 청하니 상감께서 가납하시고 곧 아경(亞卿)으로 발탁하시자 공은 여러 번 상소하여 사양했으나 받아들여지지 않아 억지로 조정에 나왔다가 몇 달도 못 채우고 옷깃을 떨치고 돌아가게 되었다. 나와 조은(朝隱) 이상서(李尙書)가 동대문 밖 관제묘(關帝廟)에 나와 전별(餞別)하

는데 오랜 장마가 처음 걷혀 비 갠 경치가 선명했다. 술이 몇 순배 돌자 나는 조은에게 청하여 부채에 심약(沈約)의 송우시(送友詩)를 쓰게 하고 또 고사(古事)를 본떠서 〈동문송별도(東門送別圖)〉를 그리게 했다. 그리고 각각 화답하는 시를 그림 아래에 써넣었다…….

(歲壬戌七月, 工部左侍郞 秋潭兪公, 告病還鄕. 盖公久無宦情, 在緋玉, 秩積數稔, 猶懼祿位之高, 卜築永平白雲山下一室, 圖書晏如也. 大臣, 剡薦請褒其恬退, 上嘉之, 卽擢亞卿, 公屢疏不得請, 則强起造朝, 未數月, 拂衣而歸. 余與朝隱李尙書, 出餞於東門外 關帝廟, 于時積潦初收, 霽景鮮明. 酒數行, 余請朝隱, 書沈約送友詩於便面, 又倣古事, 作東門送別圖. 仍各書和章于圖下.)

<div align="right">(『호곡집(壺谷集)』卷十五, 東門送別圖序)</div>

그때 호곡의 시는 이렇다.

(위하여) 동문송별도(東門送別圖)를 그리고 겸해서 제시(題詩) 지어 선구(仙區)에 바친다(爲寫東門送別圖, 兼題詩什寄仙區)

높은 풍류는 옛사람과 같으나, 신묘한 그림 이 세상에 없다고 말하지 말게.
선면(扇面)에 휘호하는 이 어떤 노인인가, 봉노(주막의 부엌 딸린 방) 끝에 술잔 잡은 이 과연 나일세.
그중에 야복(野服) 입고 눈썹 긴 사람, 이분이 현명한 그 대부(大夫)시라네.
(古風可與前人竝, 妙畵休言此世無.

扇面揮毫何許老, 壚頭把酒果然吾. 其中野服厖眉客, 自是賢哉一大夫.)

<div align="right">(『호곡집(壺谷集)』卷三, 題寄潭翁東門送別圖)</div>

서교(西郊)는 서대문 밖이란 뜻이다. 따라서 '서교전의(西郊餞儀)'는 '서대문 밖에서 전별하는 의식'이라는 내용이다. 그림 제목대로 지금 독립문과 서대문 독립공원이 들어서 있는 서대문구 현저동과 종로구 무악동 일대를 그린 그림이다. 다만 먹빛 하나로만 그려낸 단조로운 그림이지만 길마재 또는 무악재로도 불리는 안산(鞍山)이 주산으로 화면 중앙에 우뚝 솟아 있고 그 아래 산자락 끝에는 모화관(慕華館) 건물이 넓은 담장에 둘러싸여 넉넉하게 자리 잡고 있다.

그 담장 앞 길가에는 패하(敗荷, 시든 연잎)로 뒤덮인 큰 연못이 있고 담장의 서쪽과 북쪽으로는 인가도 보이는데 거의 초가라서 도성 밖 풍경을 실감할 수 있다. 소위 관하동(館荷洞), 관후동(館後洞)으로 불리던 동네인가 보다.

안산 정상에서 거의 수직으로 내려온 지점에 크고 작은 장막(帳幕) 집 두 채가 있으니 전별연을 베푸는 장소인가 보다. 큰 장막집 안에는 벌써 갓 쓰고 도포 입은 선비들이 서너 명 앉아 있다. 그 앞으로 영은문(迎恩門)이 보이는데 높은 돌기둥 위에 일주문(一柱門) 형태로 목조 기와 지붕을 얹었다.

모화관은 본래 모화루(慕華樓)라 불렀다. 명나라 사신을 맞기 위해 태조 7년

30. 서교전의(西郊餞儀) · 서대문 밖에서 전별하는 의식

영조 7년 신해(1731), 56세, 종이에 먹, 126.7×47cm, 국립중앙박물관 소장

(1407)에 지은 집으로 고려시대 개성에 있던 연빈관(延賓館)을 모방한 것이었다. 그 사실을 『태종실록』에서는 이렇게 밝혀놓고 있다.

8월 계묘(22일)에 서문 밖에 새로 모화루를 짓다. 송도 연빈관을 모방했다. 문신에게 각기 아름다운 이름을 바치라 하니 성석린(成石璘)이 모화(慕華)라 이름하기를 청하므로 이를 좇고 인해서 누액(樓額, 누각 현판)을 쓰라고 명하다.

(八月癸卯, 新構慕華樓于西門外, 倣松都延賓館也. 命文臣, 各進美名, 成石璘 請名之曰慕華, 從之, 因命書樓額.)

(『태종실록(太宗實錄)』卷十四, 太宗七年 丁亥 八月 癸卯條)

그 뒤 세종은 11년(1429) 8월 21일에 기회를 보아 이를 개수하도록 하니 세종 12년 (1430) 4월 5일 을유(乙酉)에 그 개수가 끝나 이곳에 직접 나와 조성도감제조 안순(安純)과 홍리(洪理) 등을 위로하고 이들을 비롯해 장인 군인에게까지 잔치를 베풀어준다. 그러나 모화루가 낮고 어둡다 해서 이층집으로 고쳐 짓게 한다. 그리고 이름을 모화관으로 바꾸게 했다. 그 모화관이 겸재 때도 그 규모대로 유지되고 있었던 모양이다.

영은문은 본디 홍살문으로 돼 있었다. 그런데 중종 32년(1537) 1월 2일에 영의정 김근사(金謹思, 1466~1539), 좌의정 김안로(金安老, 1481~1537), 우의정 윤은보(尹殷輔, 1468~1544) 등 3정승의 청으로 일주문 형태의 고층 문을 세우고 영조문(迎詔門)이란 현판을 걸었다. 김안로의 발의에 의한 것이었다. 그러나 2년 뒤인 중종 34년(1539) 4월 10일에 입경(入京)한 황태자책봉반조사(皇太子冊封頒詔使) 부사인 공과급사중(工科給事中) 설정총(薛廷寵)의 권고에 따라 영은문(迎恩門)으로 고친다. 영조문보다는 영은문의 뜻이 더 포괄적인 의미를 지닌다는 이유에서였다. 따라서 모화관과 영은문은 중종 34년 이후 고종 건양 원년(1896) 2월까지 이 모습대로 그곳에 서 있었다.

이 모화관 앞으로는 안산과 인왕산에서 흘러내린 물이 합수되면서 큰 시내가 이루어져 남쪽으로 흐르고 있었는데, 그 건너 쪽 시냇가인 인왕산 기슭에 드넓은 모

래사장이 높게 형성돼 있었다고 한다. 그래서 사신 행차가 오갈 때마다 이 모랫벌에 장막을 치고 전별연을 베풀었으므로 이를 연향대(宴享臺)라 했다. 이 내용은『한경지략(漢京識略)』궁궐 모화관 조에 실려 있다. 그 일부만 옮겨보겠다.

> 모화관 대안의 모랫벌이 깨끗하고 넓은데 연향대라 이름한다.
> 칙사를 맞고 보낼 때 어막(御幕, 임금이 쓰는 장막)을 이곳에 설치한다.
> (慕華館 對岸沙場 淨潤, 名宴享臺. 迎送勅使時, 設御幕於此地.)

이 모래사장으로 말미암아 인왕산 기슭을 넘는 무악재고개를 사현(沙峴), 즉 모래고개라 일컬었던 모양이다.

갓 쓰고 도포 입은 일행들이 말을 타기도 하고 혹은 걷기도 하며 영은문 곁을 지나 설막(設幕, 천막을 설치함)을 해놓은 연향대를 향해서 무리 지어 가고 있다. 그중에는 소 등에 짐을 싣고 합류하는 사람들도 있다.

마치 뿔잔을 엎어놓은 듯 정상이 우뚝 솟은 안산은 솔숲이 온 산을 뒤덮었는데 그 중턱으로 큰 길이 휘어져 나 있다. 지금 의주로로 연결되는 무악재길은 오히려 소로였던 것을 이 그림에서 확인할 수 있다. 아마 인왕산 절벽이 내려와 안산과 마주치는 이곳의 지기(地氣)를 손상시키지 않으려는 배려에서 이런 발상을 했을 것이다. 그런 것을 일제는 도로 확장이라는 명분으로 무참하게 깎아내리기 시작했고 광복 후 우리는 그보다 더 심하게 이곳을 깎아내어 의주대로를 만들어놓았다.

인왕산은 서쪽 절벽 일부만 표현했는데 상봉 능선을 따라 성벽이 둘려 있고 솔숲은 안산 쪽보다 더욱 울창하다. 이 그림을 '신해(辛亥, 1731)년 계동(季冬, 늦겨울)에 그렸다' 했으니 음력 12월에 그린 것이다. 엄동설한에 이런 울창한 수풀 모양을 드러낼 수 있는 나무라면 소나무밖에 더 있겠는가. 당시 백성들이 금송법(禁松法, 소나무 벌목을 금지하는 법)을 얼마나 엄격하게 준수했던가를 이 그림을 통해 짐작해볼 수 있다.

그렇다면 겸재는 어째서 이 추운 겨울날 이곳에 나와 이런 그림을 그려놓았을까.

그 내력은 이 그림과 함께 꾸며져 있었을 《전별시화첩(餞別詩畫帖)》에 상세히 기술돼 있었겠지만 불행하게도 일제 강점기에 그림만 분리되어 총독부 박물관에 수장됨으로써 의문으로 남을 수밖에 없다. 이 의문을 풀기 위해서 영조 7년 12월 청나라로 떠나는 사신 행차의 유무를 『영조실록』을 통해 검색하니 진위겸진향사(陳尉兼進香使) 일행이 12월 26일에 떠나고 있다.

청나라 세종(世宗) 옹정(雍正, 1723~1735) 황제의 황후 나랍씨(那拉氏)가 이해 9월 29일에 돌아가서 그 반부사(頒訃使)로 대리시(大理寺) 소경(少卿) 파덕보(巴德保) 등이 이미 11월 4일에 서울에 다녀갔기 때문에 그에 대한 답사(答使)로 이들이 가게 된 것이다. 정사(正使)는 선조의 제7왕자 인성군(仁城君) 공(珙, 1588~1628)의 증손인 양평군(陽平君) 장(檣, 1681~1744)이고 부사(副使)는 세종 제9왕자 영해군(寧海君) 당(瑭)의 10대손 이춘제(李春躋, 1692~1761), 서장관(書狀官)은 선조의 제2부마 해숭위(海崇尉) 윤신지(尹新之, 1582~1657)의 현손인 윤득화(尹得和, 1688~1759)였다. 그중에 부사인 이춘제가 겸재의 인곡정사 뒷등에 사는 동네 후배였다.

이춘제는 이곳에 살면서 진경문화를 시와 그림으로 이끌어가고 있는 사천과 겸재를 매우 존경하여 기회가 닿을 때마다 이들을 극진하게 대접했던 모양이다. 그러던 차에 5년 전 겸재가 자기 집 아래 인곡정사로 이사해 오자 그 정의는 더욱 깊어지게 되었다. 자기 또래들끼리 모이는 시회에도 항상 사천과 겸재를 좌장으로 모시고 시와 그림을 받기도 했으니 〈옥동척강(玉洞陟崗)〉, 〈삼승정(三勝亭)〉, 〈삼승조망(三勝眺望)〉 등을 통해서 이를 확인할 수 있다.

그러니 이때도 겸재가 이춘제를 전별하러 나가서 이 그림을 그려주지 않을 수 없도록 만들었으리라 생각된다. 이즈음 이춘제는 승지로 영조의 신임을 받으며 측근에 모시고 있었다. 이춘제는 40세, 겸재는 56세 때였다.

세검정은 지금 종로구 신영동(新營洞) 168-6번지에 남아 있는 정자다. 세검정네거리
에서 신영삼거리 쪽으로 조금 올라가다 보면 세검정 길이 홍제천(弘濟川) 냇가와 마
주치는 곳에 정(丁) 자 모양의 정자가 옛 모습을 자랑하며 백색 화강암 암반 위에
서 있다.

　이 세검정이 언제 이곳에 처음 지어졌는지는 분명치 않다. 비봉(碑峯)과 문수봉
(文殊峯), 보현봉(普賢峯), 북악산(北岳山), 구준봉(狗蹲峰) 등의 백색 화강암봉들이 둘
러싸고 그곳에서 발원한 맑은 물줄기들이 모여 시내를 이룬 것이 홍제천이다. 그러
니 그 경치는 세계 어느 곳에 내놓아도 빠지지 않는다.

　신라 태종 무열왕(654~660)이 삼국 쟁패의 과정에 죽어간 수많은 장졸들의 넋을
기리기 위해 현재 세검정초등학교 부근에 장의사(壯義寺)라는 절을 지은 것도 그 때
문이다. 이때부터 이곳이 정자터였을 것이다.

　조선왕조가 한양에 도읍을 정하자 이 빼어난 경치는 서울 풍류객들의 눈길을 벗
어날 수 없었다. 그래서 연산군 12년(1506)에 왕명으로 장의사를 철거하고 이 일대
를 왕의 놀이터로 만든다. 연산군은 세검정 물길 바로 위에 이궁(離宮)을 짓고 석조

31. 세검정 (洗劍亭)

영조 24년 무진(1748), 73세, 종이에 담채, 61.9×22.7cm, 국립중앙박물관 소장

(石槽)를 파서 음란한 놀이의 장소로 삼았다고 한다. 그곳이 탕춘대(蕩春臺)다. 이에 세검정이 이 시기에 처음 지어졌으리라는 주장이 나오게 되었다.

또 하나의 주장은 이렇다. 인조반정(仁祖反正, 1623)을 일으킬 때 이귀(李貴, 1557~1632) 등 율곡 제자들이 주축을 이룬 반정군들은 홍제원(弘濟院)에 집결한 다음 이곳에서 세검입의(洗劍立義, 칼을 씻어 정의를 세움)의 맹세를 하고 창의문(彰義門)으로 진격해 들어가 반정을 성공시켰으므로 이를 기념하기 위해 세검정을 세웠다는 것이다.

세 번째 주장은 숙종 37년(1711) 건립설이다. 이해에 북한산성을 축조하고 그 수비군들의 연회 장소로 이 세검정을 지었다는 것이다.

이런 주장들이 모두 근거 없는 얘기는 아니다. 그러나 이 그림에 보이는 세검정은 영조 24년(1748)에 지은 것이다. 겸재 나이 73세 때였다.

영조는 일찍이 백악산(白岳山) 아랫동네인 순화방(順化坊) 창의리(彰義里)에 그 잠저(潛邸, 임금이 등극하기 전에 살던 집)를 가지고 있었다. 천연기념물 4호인 백송이 있던 종로구 통의동 35-5 일대였다. 그래서 영조 자신이 백악사단(白岳詞壇)에 속했을 뿐만 아니라 그 백악사단의 강력한 후원에 힘입어 왕위에 오를 수 있었던 것이다.

이에 영조는 겸재가 66세 나던 해인 17년(1741) 당시 훈련대장이던 구성임(具聖任, 1693~1757)의 특청을 받아들여 인조반정군이 처음 들어온 창의문(彰義門)을 보수하고 그 문루(門樓)를 세워 인조반정의 의미를 되새기게 한다. 이는 백악사단이 바로 인조반정을 주도한 율곡학파의 적통을 이은 노론의 핵심 세력이었기 때문이다.

그래서 인조반정의 2주갑(周甲)이 되는 19년(1743) 계해(癸亥) 5월 7일에 이를 기념하기 위해 창의문 문루에 친림하여 감구시(感舊詩, 옛일을 생각하고 감회를 읊는 시)를 짓고 당시 반정공신들의 성명을 열서(列書)하여 시판(詩板)과 함께 문루 안에 걸게 한다. 그리고 겸재가 72세 나던 해인 23년(1747) 정묘(丁卯) 5월 6일 을미(乙未)에는 총융청(摠戎廳)을 창의문 밖 탕춘대(蕩春臺)로 옮기고 북한산성까지 관할 수비하도록 한다(『영조실록(英祖實錄)』 권65, 영조 23년 정묘(丁卯) 5월 을미(乙未) 조).

바로 인조반정군이 집결했던 유서 깊은 곳에 군영(軍營)을 두어 자신의 세력 기반인 창의리 일대를 수호하게 하기 위해서 도모한 일일 것이다. 그리고 나서 다음 해인

24년(1748)에 이 세검정을 지어 총융청 장졸들의 연회 오락 장소로 삼게 했던 모양이다. 이렇게 이루어진 것이 이 세검정이니 연산군 시대의 탕춘대 설화로부터 인조반정과 연관된 속설 및 숙종의 북한산성 연관설 등이 어째서 생겨났는지 대강 짐작할 수 있겠다. 그러나 세검정이란 정자는 분명 겸재 73세 때인 영조 24년(1748)에 처음 지어졌다고 보아야 한다. 따라서 겸재가 이 그림을 그린 것도 이 세검정이 지어진 바로 직후인 73세 때라고 해야 할 듯하다.

아마 신건(新建)된 세검정을 기록화로 남기기 위해 겸재는 이곳을 찾아가 노닐고 나서 이를 그렸을 것이다. 어쩌면 당시 좌의정으로 장임(將任)을 겸대하고 있던 귀록(歸鹿) 조현명(趙顯命, 1691~1752)이 겸재를 초청해 이곳에서 함께 호유(豪遊)하고 나서 이런 선면(扇面) 그림을 요구했을지도 모른다.

비봉, 문수봉, 보현봉 등에서 발원(發源)하는 물들을 모아오는 홍제천 물이 백색 화강암반 위를 쏜살같이 여울져 내리는 냇가 너른 바위 위에 정자형(丁字形) 정자가 있다. 방형석주(方形石柱)를 높이 세우고 그 위에 다시 목주(木柱)를 올려 지은 누각형 정자로 기와지붕이 날아갈 듯 경쾌하다. 석주 위에 마루판을 깔고 주변은 난간을 돌렸는데 갓 쓰고 도포 입은 두 선비가 그 난간에 기대어 물소리를 즐기며 담소하고 앉아 있다.

개울 따라 총융청 쪽으로 올라가는 길은 정자 뒤로 나 있고 정자를 보호하는 곡장(曲墻, 나지막한 담장)이 길 쪽을 두르고 있다. 길에서 정자로 들어가는 일각대문(一閣大門)이 트여 있는데 높이는 거의 곡장과 같아 구부리고나 들어갈 만하다. 대문 뒤에 나귀를 대기시켜놓고 있는 동자종이나 당나귀의 크기와 비교해보면 쉽게 그 높이를 가늠할 수 있다. 높이 지을 줄 몰라 이렇게 낮게 지었겠는가. 겸양과 풍류와 조화를 가르치기 위해 고의로 이런 건축 구조를 채택했을 당시 사람들의 지혜에 감복을 금치 못할 뿐이다.

정자에서 개울로 내려가는 쪽문이 곡장과 정자 석주 사이에 설치되어 있고 거기서 난 길은 바위 사이로 사라지는데 물은 정자 아래에서 큰 바위를 만나 양 갈래로 갈라지면서 소용돌이쳐 흐른다. 물길 상류가 연산군이 음희(淫戱)를 즐겼다는 탕춘

대라 하니 선바위가 있고 너럭바위가 있는 곳이 그곳인가 보다.

세검정을 사진(寫眞)하는 것이 목적이기에 겸재의 탁월한 화안(畵眼)은 문수봉이나 보현봉 같은 배경의 빼어난 산세를 제거해버렸다. 원산(遠山)으로조차 넣지 않고 다만 세검정을 강조하기 위해 그 주변 경치만 표현해놓았다. 그래서 이 그림에서는 세검정에서 느낄 수 있는 수석(水石)의 아름다움만 공감(共感)할 수 있게 한 것이다.

길가에 서 있는 세 그루의 큰 소나무에서 70대 겸재의 능란한 솜씨를 실감하겠는데 부벽찰법(斧劈擦法)을 연하게 써서 백색 화강암반들을 절묘하게 표현한 것이나 유수문(流水文, 흐르는 물결 무늬)을 유연하게 중첩시켜 여울지는 석간수(石澗水, 돌 틈을 흐르는 물)의 촉급한 수세(水勢)를 통쾌하게 묘사한 것에서 다시 화성(畵聖)다운 그의 기량을 확인할 수 있을 듯하다.

산자락이나 산비탈에 미점(米點)을 크고 작게 툭툭 친 것은 초목이 무성한 것을 상징하려는 의도이겠고, 멀고 가깝게 군데군데 송림(松林)을 배치한 것은 운치를 살리려는 배려였을 것이다. 세검정과 선바위로 연결되는 일직선상에 날카로운 암봉(巖峯)들을 토산(土山) 위로 군집(群集)시킨 것은 화면에 주종(主從)의 질서를 부여하는 동시에 음양 조화(陰陽調和)가 이루어지도록 하려는 묘산(妙算)이었으리라.

이런 세검정을 겸재와 친교가 깊던 한송재(寒松齋) 심사주(沈師周, 1691~1757)는 이렇게 읊고 있다.

성 밖에서 푸르고 먼 아지랑이 일기에, 냇가 푸른 숲으로 서로 다퉈 말 몰아 나갔다.

성지(城池)에 비 지나고 삼각산에 밤이 드니, 북소리 나팔소리 바람에 불려 오는 세류영(細柳營, 군율이 엄숙한 군영)일세.

솔 아래 길 좁은데 작은 집 감추었고, 시냇머리 돌 드러나니 높은 정자 있다.

백년(百年) 성세(聖世)에 싸울 일 없으니, 장군은 칼 씻어 맑게 한다 말하지 말게.

(郭外蒼然遠靄生, 相嘶遊騎磵林靑, 城池雨過華山夜, 鼓角風來細柳營.

松下徑微藏小屋, 溪頭石出有高亭. 百年聖世無兵事, 休道將軍洗劍淸.)

(『한송재집(寒松齋集)』卷二, 洗劍亭)

한송재는 효종(孝宗) 부마(駙馬) 청평위(靑平尉) 심익현(沈益顯, 1641~1683)의 손자로 현재(玄齋) 심사정(沈師正, 1707~1769)과 6촌 형제간이며 귀록(歸鹿) 조현명(趙顯命, 1691~1752)과는 고종사촌 형제다. 그래서 겸재와도 일찍부터 친교가 깊었고 백악사단의 일원으로 진경문화 창달에 동참하던 노론(老論)의 핵심인물이었으니 그의 처남은 숙종의 첫째 왕비인 인경왕후(仁敬王后, 1661~1680) 광산(光山) 김씨(金氏)의 이질로 영의정을 지낸 진암(晋庵) 이천보(李天輔, 1698~1761)다.

또한 겸재가 영조 32년(1756) 병자(丙子) 1월 1일에 81세로 동지중추부사(同知中樞府事)가 되었을때 「정겸재선수직동추서(鄭謙齋敾壽職同樞序)」(『창암집(蒼巖集)』卷三)를 지어 이를 축하했던 사천(槎川)의 시 제자(詩弟子) 창암(蒼巖) 박사해(朴師海, 1711~1778)도 영조 50년(1774)에 이런 세검정 시(洗劍亭詩)를 남겼다.

이름난 누각은 공물(公物)이라, 일 많을까 문과 담장 설치하였네.

각각 난간 구비에 기대고 나면, 수석(水石)의 시원함을 공평하게 나누어 갖지.

사람마다 모두 계적(桂籍, 과거에 급제한 사람들의 명부)에 올라 있고, 손님들은 운향(芸香, 향초의 하나로 책 속에 넣으면 좀먹지 않으니 글 읽는 선비들이 항상 책 속에 지니고 다녔다.) 찬 이들뿐.

뉘라서 난정서(蘭亭序) 지어, 여기서 놀며 옛 뜻 키울까.

(名樓是公物, 多事設門墻. 各據欄杆曲, 平分水石凉,

人皆通桂籍, 客有帶芸香. 誰作蘭亭序, 玆遊古意長.)

(『창암집(蒼巖集)』卷六, 和洗劍亭韻)

불행하게도 이 그림에서 보이는 세검정 건물은 1941년에 부근의 종이 공장에서 일어난 화재로 소실되고 말았다. 그러나 1976년에 서울특별시가 이곳을 지방역사기념물 4호로 지정하고 1977년 5월에 바로 이 그림을 바탕 삼아 세검정을 복원해 내었다. 지금 남아 있는 건물은 이때 복원된 것이다.

우리나라 산세는 백두산(白頭山)을 조종(祖宗)으로 하여 동쪽으로 뻗어 내리다 동해에 가로막혀 동해 변을 따라 서남진(西南進) 내지 남진(南進)해 오던 백두대간(白頭大幹)이 안변 분수령(分水嶺)에서 다시 동쪽으로 틀어 동해로 바짝 다가든 다음 그대로 척추 모양으로 남진하는 것을 기본 골격으로 한다. 여기서 혹은 서진(西進)하고 혹은 남진(南進)하는 무수한 지맥(支脈)이 파생하여 삼천리 금수강산(錦繡江山)을 이루는 것이다.

그중에 안변 분수령에서 일지맥(一支脈)이 곧바로 남진해 오다 영평(永平) 백운산(白雲山)에서 서남진해서 삼각산(三角山)에 이르는 한북정맥(漢北正脈)이 서울의 진산(鎭山)인 북악산(北岳山)을 만든다.

한편 백두대간은 태백산(太白山)에서 다시 서진하여 소백산(小白山)을 거치면서 속리산(俗離山)에 이르러 다시 남쪽으로 달려 내려가며 전라(全羅)·경상(慶尙) 양도를 가른다. 그리고 속리산에서는 일지맥이 북쪽으로 치달려서 관악산(冠岳山)까지 이어지는 한남정맥(漢南正脈)을 이루어놓는다.

그러니 한북정맥 동남쪽에서 흐르는 물로부터 금강산, 설악산, 오대산, 태백산으

32. 녹운탄(綠雲灘)·높은 여울

영조 17년 신유(1741), 66세, 비단에 채색, 31.2×20.8cm,《경교명승첩(京郊名勝帖)》상권 2, 간송미술관 소장

로 이어지는 백두대간의 서쪽 물은 물론 소백산, 속리산의 북쪽 물과 죽산(竹山) 칠현산(七賢山)을 거쳐 관악산으로 이어지는 한남정맥의 동류수 내지 북류수들이 함빡 한강으로 모여들 수밖에 없다. 즉, 강원도, 충청도, 경기도에 이르는 중부 일대의 물이 모두 한곳으로 모여 흐르는 강이 한강이다. 그래서 한강을 지배하는 자가 한반도의 주인이 된다는 얘기가 가능하고 그 하류에 위치한 서울이 백제와 조선왕조의 도읍이 되어 현재에 이르고 있는 것이다.

이렇게 방대한 유역 면적을 가진 한강이기 때문에 그 지류가 무수히 많은데 크게 남북으로 대별할 수 있다. 한북정맥의 동남쪽과 금강산·설악산 등에서 나오는 북쪽 물을 모아 오는 북한강과, 오대산·태백산과 속리산에서 관악산으로 이어지는 한남정맥 발원의 남쪽 물을 모아 오는 남한강이 그것이다. 북한강은 춘천·가평을 지나 양수리(兩水里)에 이르고 남한강은 충주·여주를 지나 양근(楊根) 양수리에서 북한강과 합강(合江)한다.

겸재의 《경교명승첩(京郊名勝帖)》 한강 그림은 남·북한강이 합강되는 양수리 부근에서부터 시작된다. 그 첫째가 녹운탄(綠雲灘)인데 이런 지명은 현재 없다. 겸재 이전 기록에도 보이지 않는 지명이다. 아마 겸재가 지어 불렀고 겸재 이후에는 다시 변한 지명일 것이다. 그곳이 바로 지금 광주시(廣州市) 남종면(南終面) 수청리(水靑里) 큰 청탄이 아닌가 생각한다.

그 이유는 겸재의 스승인 삼연(三淵) 김창흡(金昌翕, 1653~1722)이 겸재가 13세 나던 해인 숙종 14년(1688) 무진(戊辰) 3월 4일에 남한강 상류의 절경인 청풍(淸風)·단양(丹陽)·영춘(永春)·영월(寧越)의 4군(四郡) 산수(山水)를 유람하려고 덕포(德浦), 즉 지금의 덕소에서 배를 띄워 남한강으로 거슬러 오르는 노정을 기록한 일기와 진경시(眞景詩)에서 이곳에 해당하는 곳이라고 생각되는 지명을 노온탄(老溫灘)이라고 기록하고 있기 때문이다.

이 부근을 지나는 정황을 묘사한 『단구일기(丹丘日記)』의 기록을 초록(抄錄)해보면 다음과 같다.

월계(月溪)에 들어가니 어둠이 깔린다. 물가는 조금 희어 강 안을 비춰준다. 긴 벼랑이 북쪽 언덕을 둘러쌌는데 다니는 사람이 하나도 없다. 고기잡이의 노랫소리와 개 짖는 소리가 때때로 아득히 울려오는 중에 4, 5리쯤 어둠을 뚫고 가 검단(黔丹) 여가촌(呂家村)에 이르러 투숙하니 이곳은 강의 남안이다. 이날 50리를 왔고 시는 무릇 7수(首)를 얻었다.

초(初) 5일. 아침은 흐렸으나 늦게는 맑다. 대낮에 배를 띄워 여가정(呂家亭)을 지나며 바라보니 자못 깨끗하기는 하나 툭 트이지 못했다. 그러나 강안(江岸)에 울창한 모습이 비쳐서 자못 볼만하다. 강안이 굽이돌아 노온탄(老溫灘)으로 되니 물길이 높아 여울이 심히 사나워진다. 가운데 거친 돌이 많아 돌이빨이 삐죽삐죽 사납게 솟아나서 물이 노하여 솟구쳐 오르며 찬 물방울을 사람에게 뿜어대니 두렵기 짝이 없다.

(入月溪, 有暝色. 洲渚微白, 照見江裡. 長遷繚繞北岸, 而無一行者. 漁歌犬吠, 時自茫昧中送響, 暝行四五里, 到黔丹呂家村, 投宿, 此江之南岸也. 是日行五十里, 得詩凡七首.

初五日朝陰晚晴. 平明發船, 過呂家亭, 望之, 殊瀟灑, 所未者寬敞. 然江岸暎蔚, 頗可留目. 岸轉爲老溫灘, 水道高仰, 瀧勢甚悍. 中多頑石, 石犬牙, 錯以磯悍. 水怒騰沸, 寒沫吹人, 甚可怕也.)

<p style="text-align:right">(『삼연집(三淵集)』拾遺 卷二十七, 丹丘日記, 戊辰 四月)</p>

지금 양평군 양서면(楊西面) 신원리(新院里) 월계(月溪)의 대안(對岸)에 광주시 남종면 검천리(檢川里) 검단이 있고 이곳이 함양 여씨(咸陽呂氏)의 세거지지(世居之地, 대물려 사는 땅)이다. 그런데 이곳을 지나면 바로 작은 청탄과 큰 청탄이 이어지는 남종면 수청리(水靑里) 청탄(靑灘)이 나오는바 이 『단구일기』의 내용과 맞춰보면 노온탄이 청탄일 수밖에 없다. 그렇다면 노온탄이 변하여 청탄이 되었을 터인데 어떤 과정을 거쳤을까 의문이 아닐 수 없다.

이런 의문을 풀어주는 것이 바로 이 〈녹운탄(綠雲灘)〉의 존재다. 노온탄은 본디

우리말 '높은 여울(높은 탄, 高灘)'의 한문 음역이었을 터인데 겸재 시대에는 이 음역을 보다 아취 있게 녹운탄으로 바꾸고 그 이후에는 뜻을 취하여 푸른 여울이라 부르다가 결국 뒷날 이를 재한역하면서 청탄이 된 것이 아닌가 한다. 그러니 〈녹운탄〉은 바로 현재 대청탄(大靑灘)의 진경이라 해야 하겠다.

깎아지른 절벽 아래 여울 물살이 거센 듯 강물을 거슬러 오르는 배에서는 사공들이 있는 대로 다 나와 앞뒤에서 삿대와 노질에 여념이 없다. 절벽 위 등 너머 산 밑에는 제법 살 만한 터전이 있는 듯 번듯한 기와집들이 들어서고 벼랑 끝 높은 곳에는 정자가 있다. 누구의 별서(別墅)인 모양이다. 버드나무, 느티나무 등 잡목이 숲을 이루어 집 둘레를 감싸고 푸르른 산등성이 위로는 소나무 숲이 듬성듬성 보인다.

채색을 지극히 아끼던 조선시대 산수화답지 않게 청록색(靑綠色)을 풍부하게 써서 화려한 느낌을 주는데 이는 겸재가 국왕 이하 일국 감상안들이 존숭하는 당대 조선 제일의 화가일 뿐만 아니라 청(淸)에서도 높이 평가하는 세계적인 대가로 고가의 채색을 비교적 자유롭게 사용할 수 있었기에 가능했던 것 같다.

이렇게 진채(眞彩)를 구사하는 그림이 되니 자연 묵찰법(墨擦法)과 같은 대담한 용묵법(用墨法, 먹 쓰는 법)은 크게 자제되고 벼랑바위 표현에도 규각(圭角, 모서리) 있는 예리한 필선(筆線)으로 부벽준(斧劈皴)을 쳐낸 다음 군청(群靑)으로 쇄찰(刷擦)하는 방법을 사용하고 있다. 나무도 청록훈염법(靑綠暈染法)을 주로 써 온유하게 나타냄으로써 그림이 전체적으로 섬세하고 부드러운 맛을 내게 되었다. 이는 이 화첩 전체에서 드러나는 공통적 특징이다.

33 獨栢灘 독백탄

독백탄(獨栢灘)도 현재는 쓰지 않는 지명(地名)이다. 겸재 시대에도 겸재나 사천(槎川) 같은 아취(雅趣) 있는 문사(文士)들만 이렇게 표현했을지 모르겠다. 겸재의 스승인 삼연(三淵)조차 『단구일기(丹丘日記)』에서 족백단(簇栢湍)으로 표현하고 있기 때문이다.

그러면 그 족백단이 지금의 어디를 가리킨 것일까. 이제 『단구일기』의 그 부분을 통해 고증해보기로 하겠다.

3월 초4일. 흐림. 한식이라 선산(청음(清陰), 문곡(文谷)의 산소가 있는 석실(石室)을 가리킴)에 가 일을 보고 오시(午時)가 기울어 덕포(德浦)로 나가 배를 띄웠다. 일사정(一絲亭)을 지나 굽이굽이 나아가니 방장도(方丈島, 지금 미사리(渼沙里)와 당정리(堂亭里)가 있는 섬) 명화탄(名花灘)이 된다. 남쪽으로 꺾어져서 마탄(馬灘, 지금 정다산(丁茶山) 묘가 있는 마재)으로 거슬러 오르자 서풍이 막 일어나서 이에 돛을 올리게 하였다.

내가 배 타기를 비록 자주 했으나 아직 이래 보지는 못하여 타루(舵樓, 키를 조정하는 다락방)에 올라앉아 시를 읊으니 호연(浩然)함이 종각(宗慤, 남조(南朝) 송(宋) 때 임읍(林邑), 즉 지금의 베트남과 캄보디아를 정복한 대장군으로 어려서 그 뜻을 묻자 '바람 타고

겸재의 한양 진경 •

214

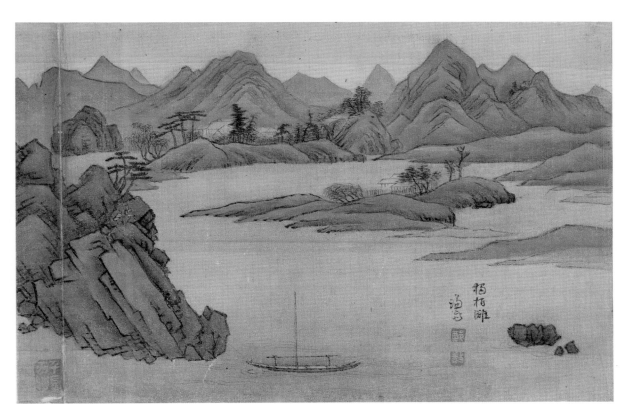

33. 독백탄(獨栢灘) · 쪽잣여울

영조 17년 신유 (1741), 66세, 비단에 채색, 31.2×20.8cm,《경교명승첩(京郊名勝帖)》상권 3, 간송미술관 소장

만 리 파도를 헤치고 싶다(願乘長風 破萬里浪)' 하였다 한다.]의 풍도가 있는 듯하다. 배 위에서 안을 보면 심히 빠른 줄 모르겠으나 곁을 보니 언뜻언뜻 지나치는 것이 마치 군마(群馬)가 서쪽으로 치달리는 듯 두미의 여러 산들을 삽시간에 지나쳤다.

보안역(保安驛, 지금 봉안(奉安))에 이르니 앞에 나루가 있다. 바람기가 서서히 흩어지며 저녁 볕이 맑게 드리우자 마음이 깨끗해진다. 우천(牛川) 변에 있는 원촌(遠村)에서 저녁 짓는 연기가 아득하고 근강(近江) 변 풀꽃들의 물에 비친 모양이 아름다워 움켜쥐고 싶다. 족백단(簇栢湍)에 이르니 여울이 심히 사나워 배 저어나가기에 불리하다. 옆의 배가 와서 부딪자 서로 외치며 밀어낸다.

속으로 장자(莊子)의 허주(虛舟, 『장자(莊子)』 열어구(列禦寇)에 나오는 말로 욕심 없는 사람은 매이지 않은 빈 배와 같이 자유롭게 노닐 수 있다는 의미(巧者勞 而知者憂, 無能者無所求, 飽食而遨遊, 汎若不繫之舟, 虛而遨遊者也))라는 말을 생각해내며 혼자 웃었다. 월계(月溪)에 들어가니 어둠이 깔린다.

(三月初四日. 陰. 寒食過事松楸, 午晷出德浦, 解纜. 歷一絲亭, 逶迤爲方丈島名花灘. 南折而溯馬灘, 西風方興, 乃令掛帆.

余乘船雖數, 而未嘗爲此, 吟坐舵樓, 浩然有宗慤之風. 自船上內觀, 不覺甚疾, 而睨而旁視, 閃閃奔軼, 若群馬西馳者, 斗尾諸山也, 驟過.

至保安驛, 前有津焉. 風氣舒散, 加以夕景澄淸, 襟抱洒如也. 牛川遠村, 煙曖愛然, 近江卉草芳, 意亦堪掬. 至簇栢湍, 瀧甚悍, 不利進船. 有隣船來觸, 相與呼張. 黙念莊生虛舟語, 爲之一哂. 入月溪, 有暝色.)

<div align="right">(『삼연집(三淵集)』拾遺 卷二十七, 丹丘日記, 戊辰 三月 初四日)</div>

이 일기 내용을 통해 보면 족백단은 분명 마재에서 남한강 변의 월계(月溪) 사이에 있어야 한다. 그렇다면 남·북한강이 어우러지는 양수리 근방 어느 곳인데 그런 곳은 족자섬 한 군데밖에 없다. 바로 이 우리말 족자섬 여울, 즉 족자여울을 한자로 차기(借記, 빌려 씀)하면서 족백단(簇栢湍)이라 했던 것이다. 족은 음(音)을 취했고 백은 잣 백(栢)으로 의역해 훈(訓)을 취한 것이다. 그래서 족잣여울이란 의미로 족백단이

라 했던 것이다. 이를 겸재는 족이라는 음까지도 순우리말인 쪽이라는 의미로 이해하여 의역하며 음가(音價)도 비슷한 독(獨)으로 표기해 쪽자여울 모두를 훈역(訓譯)한 이름인 독백탄(獨栢灘)으로 아취 있게 개명(改名)해놓았던 듯하다. 실제 이런 고증이 억측이 아니라는 사실을 우리는 이 〈독백탄(獨栢灘)〉에서 눈으로 확인할 수 있다.

우선 이곳이 남·북한강이 물머리를 맞대는 양평군 양서면(楊西面) 양수리(兩水里)의 전경이라는 것을 한눈으로 알아볼 수 있다. 물 안으로 밀고 들어온 긴 섬 형태가 중앙에 가로놓여 남·북한강을 갈라놓았다. 섬 위로 나 있는 강줄기가 북한강이라는 것은 수종사(水鍾寺)가 거의 산상봉 가까이에 있는 운길산(雲吉山)의 모습이 그뒤로 보이는 것만으로도 단정 지을 수 있다. 더구나 그 좌측으로 이어진 예봉산(禮峰山)과, 운길산 산자락이 강으로 달려들어 만들어놓은 긴 반도 모양의 남양주시(南楊州市) 조안면(鳥安面) 능내리(陵內里)의 지형에 이르면 이곳이 양수리 일대라는 것을 누구도 부인할 수 없게 된다.

그렇다면 능내리의 마재 끝자락에 해당하는 억센 바위 봉우리 앞의 긴 섬이 바로 쪽자섬이고 그 사이를 지나는 여울목이 바로 쪽잣여울, 즉 독백탄이라 할 수 있겠다. 삼연이 『단구일기』에서 지적한 대로 독백탄의 여울목이 얼마나 거세었던지 오르내리기 위해서는 뱃사공들이 일부는 내려서 밧줄을 배에 매고 쪽자섬 맞은쪽 바위 봉우리 위에 올라가 배를 끌어내리거나 끌어올리고 일부는 배에 남아서 삿대질로 배를 조정해야 했던 모양이다.

이 그림에서는 배를 끌어올리는 듯 두 사람의 뱃사공이 험준한 바위에 올라 있는 힘을 다해 밧줄을 끌어당기고 있고 사공 하나는 배 앞머리에서 당기는 밧줄을 조정하며 삿대질로 배의 진로를 바로잡고 있다. 이로써 독백탄, 즉 쪽잣여울이 바로 이곳이란 사실을 확인할 수 있다.

마재 끝자락을 온통 험한 바위산으로 표현하기 위해 대부벽준법(大斧劈皴法, 도끼로 쪼개어낸 단면 같은 필선을 구사하여 산의 형상을 이루어가는 선묘법)으로만 묘사했는데 〈녹운탄(綠雲灘)〉에서 보듯이 군청색으로 쓸어내려 맑고 깨끗한 분위기가 고조된다. 그 위에 따로 떨어진 바위 봉우리 하나와 하류 쪽에 솟구친 석기(石磯, 돌무더기) 한 무더

기도 같은 기법으로 처리해 광활하게 전개된 아래위 남·북한강의 수면이 자칫 흩어질 뻔한 것을 막아주고 있다.

강한 골선(骨線)과 검푸른 군청 색조의 신비한 조화는 바위 봉우리들을 이상할 만큼 용솟음치게 만들어 질펀하게 모여드는 남·북한강 물줄기를 갑자기 소용돌이 속으로 끌어들이는 듯 활기차게 해준다.

이에 비해 원산(遠山)으로 처리된 운길산과 예봉산의 중첩한 높은 봉우리들은 해삭준(解索皴, 새끼를 풀어서 펼쳐놓은 것처럼 꼬이고 흐트러진 필선) 혹은 피마준(披麻皴, 삼 껍질을 째서 널어놓은 것과 같이 부드러운 필선) 계통의 부드러운 선묘에 화사한 청록색 설채(設彩)로 산 전체를 화사하고 부드럽게 묘사해놓으니 강유(强柔)와 험이(險易)의 조화가 추호의 진부함도 용납지 않는다. 거기에다 쪽자섬과 능내리에는 초가집 몇 채씩이 정겹게 모여 있어 명미(明媚)한 강촌(江村)의 풍광(風光)을 드러내고 있으니 금상첨화(錦上添花)가 아닐 수 없다.

경기도 광주시 남종면 분원리(分院里) 일대를 그린 진경이다. 지금은 팔당호가 막혀 수위가 높아진 까닭에 그림의 아래 자락이 물에 많이 잠겨 있지만 팔당호 웅앞나루 근처에서 이곳을 바라다보면 바로 이렇게 보인다.

소내, 즉 우천(牛川)이 경안(慶安)으로부터 중부면(中部面)과 퇴촌면(退村面)을 가르며 북류해 와서 분원리와 금사리를 갈라놓는 망조고개 밑을 휘돌아 한강에 합류하는 지점의 경치인 것이다.

이곳에는 조선시대 도자기 제조를 책임 맡고 있던 관청 사옹원(司饔院)의 현지 공장인 사옹원 분원(分院)이 자리 잡고 있었기 때문에 지금도 분원리라고 불린다. 이곳에 분원이 자리 잡은 것은 겸재가 43세 되던 해인 숙종 44년(1718)의 일이다.

『숙종실록』권 62, 숙종 44년 무술(戊戌) 8월 19일 을미(乙未) 조에 보면 다음과 같은 기록이 있다.

> 을미에 사옹원이 그릇 굽는 번소(燔所)를 양근군(楊根郡) 우천(牛川)강 위로 옮기고
> 본원(本院)의 시장(柴場) 세미(稅米)를 분원(分院)에 넘겨주어 반은 땔나무를 사들

34. 우천(牛川)·소내

영조 17년 신유(1741), 66세, 비단에 채색. 31.2×20.8cm,《경교명승첩(京郊名勝帖)》상권 4, 간송미술관 소장

여 그릇 굽는 데 쓰게 하고 반은 공장(工匠)의 급료에 충당하게 하며 공장이 받는 여정포(餘丁布)는 스스로 본원에서 쓰도록 하여 운수(運輸)의 노고를 없애주기를 청하다. 세자가 그를 허락하다.

(乙未 司饔院, 請移設燔所, 於楊根郡牛川江上, 仍以本院柴場稅米, 割屬分院, 一半貿取柴木, 以資燔役, 一半充工匠料給, 而工匠所受餘丁布, 自本院捧用, 以除運輸之勞. 世子許之.)

즉, 사옹원의 현지 공장인 분원을 양근군 우천강 위로 옮기고 땔나무 값으로 거둬들이는 세미(歲米)를 직접 분원에서 관장해 땔나무도 사고 공장들의 급료도 주게 해 본원으로 거둬들였다가 다시 분원으로 내려보내는 노고를 없애자는 이야기다. 이는 분원의 재정을 독립시킨 것으로 그만큼 분원의 중요성을 인식한 현명한 문화 정책이었다. 이러했기 때문에 조선시대를 대표하는 세계적 수준의 고유색 짙은 백자 문화를 이룰 수 있었던 것이다.

이 역시 진경문화의 일환이었으니 조선성리학을 바탕으로 하여 이루어지기는 진경산수화와 마찬가지였다. 진경문화를 주도해간 당대의 지식인들, 즉 조선성리학도들이 어떻게 문화 정책을 펴나갔는가 하는 것을 우리는 분원 재정의 독립을 본원에서 요청하는 위와 같은 기사에서 확인할 수 있다. 민주주의를 표방하면서도 전제적(專制的)인 욕구 때문에 중앙에서 재정권을 철저히 장악하고 있는 요즈음 세태와 비교해볼 만하다.

분원을 이곳 우천강 위로 옮긴 것은 땔나무의 수송이 용이하고 만들어진 그릇의 운송이 편한 곳을 택했기 때문인 듯하다. 남·북한강을 통해 경기·충청·강원 3도의 산간 지역에서 땔나무를 무진장 실어 올 수 있고 서울로 가는 물길이 여울목 하나 없이 평탄해서 그릇들을 배에 실어 서울로 안전하게 나를 수 있었다.

그래서 우천이 한강으로 합쳐지는 우천강 위에 분원을 이설(移設)했던 모양인데 이전에도 분원은 이 근처 어디에 있었던 모양이다. 겸재가 34세 나던 해인 숙종 35년(1709) 기축(己丑)년 가을에 33세 나이로 자가(自家) 묘지명(墓誌銘)의 사변(私燔, 사

비로 번조함)을 위해 몇 달 이곳 분원에 체류하고 있던 담헌(澹軒) 이하곤(李夏坤, 1677~1724)의 다음 시들 속에서 이를 확인할 수 있다.

앵자산(鶯子山)의 북쪽 우천(牛川) 동쪽이니, 남한산성(南漢山城)이 눈 안에 있구나.
강 구름 능히 밤비로 이어지고, 산골 나무 끝에 십일풍(十日風)이 길게 불어 제낀다.
(鶯子之北牛川東, 南漢山城在眼中. 江雲能作連宵雨, 峽樹長吹十日風.)

그릇 굽는 사람들이 산모롱이에 사는데, 관문(官門)에 긴 부역이 또한 괴롭다.
지난해도 영남(嶺南) 넘어 갔었다고 스스로 말하니, 진주(晉州) 백토(白土) 배에 실어 날라 왔구나.
(窯人居在此山隈, 長役官門亦苦哉. 自道前年踰嶺去, 晉州白土在船來.)

선천 흙빛 희기가 눈과 같아서, 어기(御器)를 구어 만드는 데 이것이 제일.
감사(監司)가 주파(奏罷)해서 민역(民役) 덜려 했지만, 진상(進上)은 해마다 퇴물(退物)이 많네.
(宣川土色白如雪, 御器燔成此第一. 監司奏罷蠲民役, 進上年年多退物.)

물 가라앉힌 고운 흙 솜보다 부드럽고, 발로 물레 밟자 제 절로 돈다.
잠깐 사이 천여 개 빚어나가니, 사발, 접시, 병, 항아리 한결같이 원만하구나.
(水飛精土軟於綿, 足撥輪機自斡旋. 須臾捏就千餘事, 盂椀瓶瓮一樣圓.)

어공기명(御供器皿) 삼십 종에, 본원(本院) 인정(人情, 뇌물) 사백 바리라.
곱고 거칢이나 빛깔 모양 반드시 말하지 말게, 바로 돈 없음이 문득 죄과(罪過)이거늘.
(御供器皿三十種, 本院人情四百馱. 精粗色樣不須論, 直是無錢便罪過.)

회청(回青)이란 한 글자 은(銀)처럼 아껴, 갖가지로 그려내고 고루 색 넣다.

지난해 용준(龍樽)을 대내(大內)에 바쳤더니, 내수사(內需司) 면포로 공인(工人)들 상주었다네.

(回青一字惜如銀, 種種描成着色均. 前歲龍樽供大內, 內司綿布賞工人.)

칠십 늙은이 그 성(姓)은 박(朴), 그중에서 일컫기를 솜씨 좋은 장인이라네.

두꺼비 연적(硯滴)은 가장 기이한 명품, 팔면(八面) 당호(唐壺)도 정말 좋은 모양이로다.

(七十老翁身姓朴, 就中稱爲善手匠. 蟾蜍硯滴最奇品, 八面唐壺眞好樣.)

(『두타초(頭陀草)』卷三, 住分院二十餘日, 無聊中, 效杜子美夔州歌體, 雜用俚語, 戱成絶句 七首)

　　겸재가 그린 이 〈우천(牛川)〉은 겸재가 66세 나던 해인 영조 17년(1741)에 그려진 것이니 담헌이 이 시를 읊은 때로부터는 32년이 지나고 분원을 우천강 위로 옮기자고 한 때로부터는 23년이 지난 시기의 모습이다. 그런데 분원 건물이 온 마을을 차지하고 번듯하게 자리 잡은 모습은 현재 분원초등학교가 들어서 있는 바로 그 분원리 그대로다.

　　강변의 초가들은 도공의 살림집인지 혹은 작업장인지 모르겠는데 분원 건물과 비교하면 분원 규모가 얼마나 컸는지 짐작할 수 있다. 큰 고을의 지방 관아보다도 더 큰 규모였으니 이만한 우대 속에서 어찌 일급 도자기가 만들어지지 않았겠는가. 울창한 잡목 숲으로 둘러싸인 분원의 아취 있는 정경에서 조선백자의 고고한 기품이 어디로부터 연유한 것인지 짐작할 수 있겠다.

　　남·북한강과 우천이 합쳐져서 외줄기 한강을 만드는 이곳은 높은 산들이 사방을 에워싸 강물이 십자형(十字形)으로 전개되는 곳이다. 동쪽으로는 정암산·용문산, 서쪽으로는 검단산, 남쪽으로는 무갑산·앵자산〔鶯子山. 在退村面, 一名牛山. 『중정남한지(重訂南漢誌)』권1, 산천(山川) 앵자산(鶯子山)〕 북쪽으로는 운길산·예봉산 등이

겹겹이 에워싸며 양수리 일대에 분지를 이루어놓고 있으니 절경이라 하지 않을 수 없다. 이런 아름다운 자연 환경이 도공들의 기품을 무시로 함양해나갔을 것이다.

이런 분위기를 이 그림은 잘 나타내고 있다. 분원산 아래 크게 자리 잡은 분원 건물을 중심으로 낮은 산봉우리들이 줄기줄기 이어지고 우천이 감아 도는 망조고개는 급한 벼랑을 이루며 서쪽을 막아준다. 사실 이런 구도는 웅앞나루 근처에서 본 시각으로만 가능하다. 이렇게 멀리 떨어진 산들을 이어 감싼 듯 하나로 합쳐놓아야만 분원터가 좋아지게 되므로 겸재는 이렇게 그려냈을 것이다.

이것이 화가의 기량이다. 보통 화가는 있는 대로 그리고, 못난 화가는 있는 대로도 못 그리며, 뛰어난 화가는 있었으면 좋도록 그려낼 줄 안다. 겸재를 화성(畵聖)이라 하는 이유는 진경을 그리되 항상 이처럼 있었으면 좋은 형태로 그려낼 줄 알기 때문이다. 이는 사물의 이치에 통달한 성리학자이기에 가능했던 일이다.

원산(遠山)은 군청색으로 혹은 밝게 혹은 어둡게 문질러 원근감을 나타내고 근산(近山)은 온통 초록빛이다. 바위나 벼랑은 부벽준(斧劈皴)에 군청색을 가하여 군세고 으슥한 느낌이 들게 했는데 이는 태점(苔點)과 피마준(披麻皴)에 초록빛 일색으로 부드럽게만 처리한 근산 연봉을 국부적(局部的) 골기(骨氣, 뼈처럼 굳센 기운)로 조화시키려는 의도의 표시였다.

양수리에서 남·북한강이 만나고 능내리에서 소내와 합쳐지면 한강은 외줄기가 되어 두미천(斗尾遷)의 좁은 협곡을 뚫고 서북쪽으로 흐른다. 바로 이 두미천 협곡의 초입을 막은 것이 팔당댐이다.

두미천 협곡이 수십 리 이어지다가 평지에 나서게 되면 다시 강물은 두 줄기로 갈라져 방장도(方丈島)라는 큰 섬을 만들면서 서북류하는데 이 방장도가 바로 당정리(堂亭里)와 미사리(渼沙里)이다.

두 줄기가 되었던 강물이 미사리 앞에서 다시 합치며 좁은 물목에서 꺾이어 서남류로 방향을 틀어 가는 곳의 북쪽 대안이 곧 석실서원촌이다. 지금 행정구역으로는 경기도 남양주시 수석동(水石洞)인데 이곳을 찾으려면 석실이나 서원말이라 해야 알아듣는다. 석실서원이 있던 마을이기 때문이다.

원래 석실은 이 미음(渼陰) 석실에서 동북쪽으로 30여 리 떨어진 남양주시 와부읍 율석리에 있다. 이곳은 병자호란 때 남한산성에서 최후의 결전을 끝까지 주장하여 청에 항복하는 것을 결사반대하던 절의파의 영수 청음(淸陰) 김상헌(金尙憲, 1570~1652)의 묘소를 비롯하여 그의 선대와 후대의 묘소가 밀집해 있는 곳이다.

35. 석실서원(石室書院)

영조 17년 신유(1741), 66세, 비단에 채색. 31.2×20.8cm,《경교명승첩(京郊名勝帖)》상권 5, 미호(渼湖) 1, 간송미술관 소장

조선성리학의 기치를 선명히 하고 그 이념을 구현하기 위해 인조반정을 도모했던 당시 조선 지식층들이 집권 초기에 야만인 여진족 청(淸)에게 국권을 유린당하여 성리학적인 국제 질서를 부정당하자 이에 대한 수치심과 자괴감은 극도에 다다랐었다.

그런 상황에서 의리 명분을 내세워 결사 항전을 주장하니 그 외침은 상하 민심에 비장한 공감을 불러일으켰다. 그 외침이 공허한 외침으로 끝나지 않고 스스로 목숨을 내건 불굴의 투지로 정복자에게 맞서 6년여에 걸친 강제 압송 속에서 회유와 고문에 굴하지 않음으로써 조선 사대부의 기개를 만천하에 드러내게 됨에서랴!

청음에 대한 국민적 존숭이 이로 인해 이루어졌던 것이니 청음이 76세의 노구를 이끌고 저들의 구금으로부터 풀려나 만주 심양에서 석실로 돌아오자 국왕을 비롯한 온 백성들은 조선의 정기가 살아 있음을 심축했다고 한다. 그래서 청음이 돌아가고 나서 석실촌에 사당이 세워지자(1654) 곧 양주 유림에서는 이를 서원(書院)으로 승격시키고(1656) 국가에서 사액(賜額, 임금이 현액, 즉 현판을 직접 내려줌)해줄 것을 요청한다.

이에 현종(顯宗) 4년 계미(癸卯, 1663)에 석실서원(石室書院)이란 사액이 내려지는데, 서원 승격과 사액되는 그사이 어느 때에 이 석실서원이 청음의 선산이 있는 석실촌 원래 터를 떠나 이곳 미음촌(渼陰村)으로 이건되는 듯하다. 그래서 석실서원이란 또 하나의 석실이 생기게 되었던 것이다. 이는 이 미음촌 일대가 청음가의 별서(別墅, 별장)가 있던 곳으로 강변에 위치해 풍광이 아름다울 뿐만 아니라 수로에 의한 교통이 편리하여 원생의 내왕과 생활이 원석실보다 더 편리하겠기에 강구된 조치였을 것이다.

초기에는 청음과 병자호란 때 강화에서 순절한 청음의 백씨(伯氏) 선원(仙源) 김상용(金尙容, 1561~1637) 두 분의 위패만을 모셨었다. 그러나 숙종 23년 정축(丁丑)년(1697) 4월 병자호란 주갑년(周甲年)에 당해서는 대청 적개심을 불태운 절의파의 계승자로 이곳과 관련이 깊은 문곡(文谷) 김수항(金壽恒, 1629~1689), 노봉(老峰) 민정중(閔鼎重, 1628~1692), 정관재(靜觀齋) 이단상(李端相, 1628~1669)을 추배향(追配亨)하고 숙종 39년(1713)에는 농암(農巖) 김창협(金昌協)을 다시 추배향한다.

문곡(文谷)은 청음 선생의 친손자로 우암 송시열과 함께 복수설치(復讎雪恥)를 외치며 북벌론을 부르짖다 기사사화(己巳士禍) 때 우암과 함께 사사된 충신이며, 노봉(老峰) 역시 우암 제자로 우암과 뜻을 같이해 만동묘[萬東廟, 충북 괴산군 청천면 화양리에 있던 사당. 우암 주도로 명나라 신종(神宗)과 의종(毅宗)의 위패를 모시고 제사 지내기 위해 지은 것인데, 조선이 중화문화의 계승자임을 표방함으로써 조선중화주의를 천명하려는 수단이었다.]를 세우는 데 앞장서 청의 존재를 인정치 않으려 했던 절의파의 맹장이다. 정관재(靜觀齋)는 10세 때 병자호란을 만나 강화에서 포로가 되어 청으로 끌려가다 그의 내종사촌 형이던 영안위(永安尉) 홍주원(洪柱元, 1606~1672)을 길에서 만나 구사일생으로 풀려나 평생 대청 적개심을 불태우던 절의파의 영수였다.

농암(農巖)은 문곡(文谷)의 차자(次子)로 45세 때인 숙종 21년(1695)부터 이곳 석실서원에 주로 머물면서 제자를 많이 길러낸 까닭에 추배향될 수 있었다. 농암이 이곳에 머물기 시작하던 때가 겸재 20세 나던 해이니 아마 겸재도 이후 가끔 이 석실서원에 들러 농암·삼연의 강석에 참여했을 것이다. 그래서 석실서원과 농암이 살던 삼주(三洲) 일대를 미호(渼湖)라는 이름으로 각각 두 폭에 나누어 세밀하게 그려놓고 있다.

이 그림 왼쪽 언덕 위에 있는 마을이 서원말이다. 그중에 숲으로 둘러싸인 기와집들이 석실서원이고 그 아래 초가집들은 서원을 수호하기 위해 고용된 재직(齋直)이나 모군(募軍)들이 사는 집일 것이다. 『양주읍지(楊州邑誌)』 석실서원(石室書院) 조에 의하면 원생(院生) 20명, 재직 10명, 모군 40명의 규모였다고 한다. 오른쪽 언덕에 있는 기와집 한 채는 청음가(淸陰家)의 별서인 듯하다. 지금 가보아도 미사리 쪽 강상에서 바라보면 바로 이렇게 보인다. 다만 흥선대원군의 서원철폐령(1864)으로 이 석실서원도 자취 없이 사라져 그 터에 무덤 하나 들어서 있는 것이 다를 뿐이다.

전경을 연초록빛 일색으로 설채(設彩)하여 초봄의 새틋한 맛을 강조하였는데 겸재 그림에서 드물게 보이는 전답(田畓)의 표현이 있어 가능한 한 사실성에 충실하려 했던 의도를 감지할 수 있다. 평구역말로 이어지는 이패리 일대의 논밭이다.

석실서원말에서 서남류하는 물길을 따라 한두 모롱이를 돌아 내려오면 광릉(光陵), 사릉(思陵), 동구릉(東九陵) 쪽의 물을 모아 오는 왕숙천(王宿川)이 합류되는 외미음(外渼陰)이 나온다. 이곳이 겸재의 스승 농암(農巖) 김창협(金昌協, 1651~1708)이 터 잡아 살던 곳인데 농암은 이 앞에 모래밭이 세 군데 있다 하여 삼주(三洲)라 이름 짓고 삼산각(三山閣)을 지어 살았다 하니 이 그림의 중앙에 자리 잡은 집이 바로 농암이 살던 삼산각일 것이다.

이제 농암이 이곳에 삼산각을 짓고 정착하게 되는 과정을 그 연보(年譜)를 통해 살펴보자. 농암이 39세 되던 숙종 15년(1689) 기사(己巳) 2월에 소위 장희빈 사건으로 불리는 기사사화(己巳士禍)가 일어나 농암의 부친 문곡(文谷) 김수항(金壽恒)과 스승인 우암(尤庵) 송시열(宋時烈)이 모두 사사되자 농암 형제들은 연좌 파직되어 모두 영평(永平) 백운산(白雲山)으로 낙향한다.

그래서 삼연 김창흡은 삼부연(三釜淵)을 은거처로 삼아 삼연(三淵)이라고 자호하고 농암은 42세 나던 숙종 18년(1692)에 백운산의 응암(鷹巖) 동쪽에 있는 속칭 농바위(籠巖) 밑을 차지하여 이를 같은 음인 농암(農巖)이라 고치고 농암서실(農巖書室)

36. 삼주 삼산각(三洲 三山閣) · 삼주에 지은 삼산각

영조 17년 신유(1741), 66세, 비단에 채색, 31.5×20.0cm,《경교명승첩(京郊名勝帖)》상권 6, 미호(渼湖) 2, 간송미술관 소장

을 지어 평생 농사지으며 후진 양성할 뜻을 표방한다. 농암이란 호는 여기서 유래한다.

그러나 44세 나던 숙종 20년(1694) 갑술환국(甲戌換局)으로 장희빈이 밀려나고 인현왕후 민씨(閔氏)가 복위하자 4월에 농암은 호조참의로 복직한다. 이에 5월에는 가족을 이끌고 선산 석실촌 부근의 금촌(金村)으로 이사했다가 이어 집안의 장토가 있는 석실서원 부근 미음촌(渼陰村)으로 다시 이사하니 45세 나던 해 11월의 일이었다.

이로부터 석실서원에 머물면서 강석(講席)을 베풀자 원근(遠近)에서 선비들이 구름같이 모여들었다. 그래서 47세 나던 숙종 23년(1697) 8월에는 아예 이곳에 정거(定居)할 뜻을 세우고 삼산각(三山閣)을 세우니 그 내용을 다음과 같이 기록하고 있다.

8월 삼주(三洲)로 거처를 정하다. 선생은 본래 농암(農巖)에서 세상을 마치려 했으나 대부인(大夫人)께서 그때 경제(京第)에 계신 까닭에 찾아뵙기 편케 하려고 근교(近郊)에 머물러 사시게 되었다. 또 석실서원(石室書院)은 강산(江山)이 맑게 트이고 자못 재실과 거처가 갖춰져 있어 가르치는 즐거움을 누릴 수 있으므로 드디어 거처로 정했다.

바깥사랑 몇 간을 짓고 거처하시면서 삼산각이라는 편액을 붙이셨다. 앞에 모랫벌이 세 곳이 있는 까닭에 또 그 땅을 삼주(三洲)라 명명하셨다.

(八月定居三洲. 先生本擬畢命農巖, 而大夫人時在京第故, 爲便省侍, 棲息近郊. 且以石室書院, 江山淸曠, 頗有齋居藏修之樂, 遂定居焉, 作外軒數楹, 以處焉, 扁曰三山閣. 前有沙渚三故, 又命其地曰三洲.)

사실 이때 농암은 이조참판으로 있으면서 이해 4월에 그의 부친 문곡과 장인이자 스승인 정관재(靜觀齋) 이단상(李端相, 1628~1689), 사돈이자 인현왕후 민씨의 백부(伯父)인 노봉(老峰) 민정중(閔鼎重, 1628~1692)을 석실서원에 추배향(追配享)해놓아 석실서원을 진경문화의 중심지로 확고히 다지고 있었다. 그러니 이곳에서 진경시의

대가인 사천(槎川) 이병연(李秉淵)이나 진경산수화의 대가인 겸재 정선, 인물풍속화의 대가인 관아재(觀我齋) 조영석(趙榮祏) 같은 대가들이 배출되지 않을 수 없었다.

이들은 모두 북악산과 인왕산 사이의 장동(壯洞)에서 함께 혈연과 학연으로 세연을 맺고 사는 집안 자제들이었다. 특히 관아재는 그 조부 조봉원(趙逢源)이 농암 형제들의 동몽숙사(童蒙塾師)였고 농암의 처남인 이희조(李喜朝)의 제자이자 조카사위이기도 했다. 그러니 이들이 석실서원과 삼산각을 얼마나 자주 드나들며 진경문화 배양에 주력했겠는가. 겸재가 이곳을 손금 보듯 세세히 그려낼 수 있었던 이유도 알 만하다.

큰 언덕 아래 번듯한 기와집이 삼산각인 것은 두말할 나위 없다. 세 채의 집 중 맨 앞에 있는 것이 외사랑으로 농암이 머물며 삼산각이란 현판을 걸었던 집인가 보다. 기와를 인 반듯한 담장을 두르고 그 밖으로는 동쪽에 노송 몇 그루가 서 있고 서쪽에 잡목으로 둘러싸인 초가 협호(夾戶, 큰 집 곁에 딴살림을 할 수 있도록 지은 작은 집. 큰 집의 집안일을 도우며 사는 사람들이 거주한다.)들이 몇 채 있다.

뒤뜰에는 대숲이 있는 듯하고 뒤곁과 왼쪽 골짜기 건너에도 협호들이 두엇 딸려 있다. 이만한 인가는 딸려야 뭇 제자를 양성해내는 시골 살림을 꾸릴 수 있었을 것이다. 좌우 언덕에도 기와집들이 군데군데 있으니 이는 모두 유식(遊息, 교유와 휴식)을 위한 누정(樓亭)일 것이다.

이 그림 역시 연둣빛 일색으로 화면을 화사하게 처리하면서 해삭준(解索皴)이나 피마준(披麻皴) 계통의 부드러운 선묘를 지극히 절제해 쓰고 미점(米點)도 성글게 찍어 밝고 섬세한 채색화의 분위기를 살리려 한 특징을 보인다. 잡목 가지들은 연분홍 봄꽃으로 뒤덮이고 늘어진 버들가지에는 연초록 새잎이 돋아나고 있다.

화창한 봄날을 상징하기 위해 뒷산도 먼 듯 아지랑이에 싸인 벌거숭이로 만들어 놓았다. 오르내리는 많은 돛단배들은 얼음 풀린 한강을 상징하는 표현일 것이다.

현재 워커힐 호텔과 워커힐 아파트 등이 들어서 있는 광진구 광장동 아차산 일대를 그렸다. 이곳에 한강을 건너는 가장 큰 나루 중의 하나인 광나루가 있었다. 광나루가 언제부터 이곳에 있었는지는 분명치 않다. 그러나 의정부·동두천·포천 쪽에서 내려와 한강을 건너 광주·여주·충주·원주 쪽으로 가려면 이 나루를 건너는 것이 가장 빠른 지름길이니 우리 역사가 시작될 무렵 이 나루도 함께 생겨났을 듯하다. 더구나 이 나루 건너가 백제의 옛 도읍지인 하남 위례성으로 추정되는 풍납토성임에랴!

요즘 학계에서는 그 토성을 발굴하여 그곳이 하남 위례성이었는지 여부를 밝히려고 노력 중이다. 이곳 풍납토성이 하남 위례성이었다면 백제 시조 온조왕(溫祚王, 서기전 18~서기 27)이 백제를 건국하면서부터 광나루는 한강 나루 중 가장 큰 나루가 되었을 것이다. 그래서 큰 나루 또는 너른 나루라는 뜻으로 광나루라 부르지 않았나 한다. 이로 말미암아 백제 개로왕 21년(475)에 고구려 장수왕(413~491)이 하남 위례성을 함락하여 백제가 도읍을 공주로 옮긴 뒤에도 나루 이름만은 그대로 남게 되었다. 물론 광주(廣州)라는 지명도 백제 때 서울이 있던 큰 고을이라는 의미일 것이

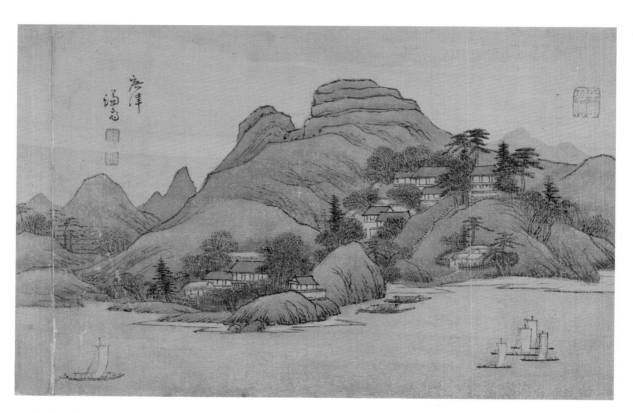

37. 광진(廣津)・광나루

영조 17년 신유(1741), 66세, 비단에 채색. 31.5×20.0cm, 《경교명승첩(京郊名勝帖)》 상권 7, 간송미술관 소장

다. 이에 광주로 건너가는 나루라는 뜻도 겸할 수 있었다.

조선왕조가 한양을 수도로 정하면서 이 광나루의 기능은 되살아나게 되었으니 광주를 거쳐 충청좌도(左道, 임금은 남쪽을 바라보고 앉으므로 좌측은 동쪽에 해당함)와 강원도·경상도를 잇는 교통의 요지로 떠올랐기 때문이다. 이에 아차산과 한강이 어우러지는 아리따운 경치와 함께 이곳은 별장 지대로 각광을 받게 되어 권문세가들이 다투어 아차산 기슭에 별장을 지었다.

특히 겸재가 살던 진경시대는 평화와 안락이 절정에 이르러 서울 상류층들이 이런 아취 있는 풍류 생활을 맘껏 누리고 있었다. 겸재는 그런 그 시대 상황을 이 광나루 진경에서 극명하게 보여주고 있다.

지금도 배를 타고 바라보거나 천호동 쪽에서 바라보면 아차산의 층진 모습이 바로 이와 똑같다. 다만 이 그림에서 즐비하게 늘어서 있는 운치 있는 한식 기와집들이 크고 볼품없는 현대식 고층 건물로 바뀐 것이 다를 뿐이다. 당시도 세력 있는 집안의 별서(別墅)들이 각기 터 잡고 있었던 듯 몇 구역으로 나뉘어 혹은 노송(老松)에 둘러싸이고 혹은 잡수림에 둘러싸여 고루거각(高樓巨閣)을 자랑한다.

그중에는 강변 가까이 초가 서너 채를 가진 집도 있는데 섶울타리로 둘러친 좁은 터 주변에 노송 서너 그루와 잡목 한두 그루가 있어 조촐한 분위기를 자아낸다. 아마 어떤 청빈한 선비 집안의 격조 높은 별서인가 보다. 혹시 정관재(靜觀齋) 이단상(李端相)이 38세 나던 현종 6년(1665) 8월에 잠시 빌려 살았다는 그의 사돈 귀천(歸川) 이정기(李廷夔, 1612~1671)의 별서는 아니었을까.

이곳에서 겸재와 친분이 두터웠던 소론(少論) 탕평(蕩平) 재상(宰相) 학암(鶴巖) 조문명(趙文命, 1680~1732), 귀록(歸鹿) 조현명(趙顯命, 1691~1752) 형제의 부친 백비당(白賁堂) 조인수(趙仁壽, 1648~1692)가 살며 정관재 문하에서 배웠다 했으니 등성이 위의 으리으리한 기와집이 혹시 그의 별서였을지 모르겠다.

그래서 백비당의 장자로 학암과 귀록의 백씨(伯氏)인 귀락정(歸樂亭) 조경명(趙景命, 1674~1726)이 이곳을 자주 드나들었던 듯, 삼연(三淵)의 문인(門人)으로 진경시(眞景詩)의 의발(衣鉢)을 전수받았던 모주(茅洲) 김시보(金時保, 1658~1734)는 그가 52세

나던 숙종 35년(1709) 기축(己丑)에 광나루 배 안에서 귀락정과 이별하며 이런 시(詩)를 남긴다.

돛단배 바람 따라 굽이굽이 돌아가니, 가는 손 오는 이 함께 이별 아낀다.
술잔 들고 뒤채어 놀랄 적에 광나루 다가오고, 어린 종은 벌써 물가 갈대밭에 서
있구나.
(帆隨風轉去逶迤, 行客歸人共惜離. 把酒飜驚廣津近, 小奴已復立蘆漪.)

（『모주집(茅洲集)』卷三, 廣陵舟中 別趙君錫景命)

모주가 귀락정과의 이별을 이토록 아쉬워한 것은 귀락정이 모주의 백씨(伯氏) 난곡(蘭谷) 김시걸(金時傑, 1653~1701)의 큰사위로 모주에게는 조카사위가 될 뿐만 아니라 농암(農巖), 삼연(三淵) 문하의 동문사우(同門師友)였기 때문이다. 그러니 같은 동문사우인 겸재가 이 광나루를 범연히 지나쳤을 리가 없다. 이에 겸재는 이런 그림을 그려 그 우의를 드러냈던 것이다.

아차산을 주경(主景)으로 삼으면서도 광나루의 명미(明媚)한 풍광(風光)을 드러내는 데 주안점을 두어 강산(江山)이 어우러지고 그 사이에 별서가 운치 있게 경영된 사실을 집중적으로 표현하고 있다. 산은 마치 원산(遠山)인 듯 굵은 필선으로 대강 외형을 잡은 다음 연둣빛 일색으로 전체를 칠하고 말았다.

그러나 층진 산 모양은 절대준법(折帶皴法, 시루떡 모양으로 바위 단면을 켜켜로 쌓아 올린 듯 표현해내는 선묘법)을 대담하게 구사하여 누가 보아도 실경과 방불한 느낌이 들게 하고 산골짜기는 해삭준법(解索皴法)을 거침없이 사용하여 홑산이 아님을 드러내주었다. 강변의 토파(土坡, 흙 언덕)는 소부벽(小斧劈)으로 처리하고 백사장은 깁바탕을 그대로 남겨두었다. 강물은 푸른 물빛으로 엷게 칠했으며 강상(江上)에는 돛단배들을 아래위로 띄워놓았다. 상류에 4척의 배가 선단을 이루며 유유히 거슬러 오르는 광경은 대안(對岸)의 초가와 어울려 시심(詩心)을 자극하기에 족하다.

겸재의 시심이 이런 구도를 이루어냈을 터인데 그 무게를 의식하고 하류에 떠가

는 배는 훨씬 크게 표현한 것 같다. 바람도 더 많이 받아 돛폭이 휘어지니 고요히 떠가는 4척의 배 무게를 한 척으로도 능히 감당할 만하다.

이곳에는 1934년 8월에 착공하여 1936년 10월에 준공한 광진교(廣津橋)가 놓여 있고 다시 1974년 8월에 착공하여 1976년 7월에 준공한 천호대교(千戶大橋)가 나란히 놓여 그 위로는 차량 행렬이 가득하다. 뿐만 아니라 이제 지하철 5호선까지 이곳 광나루를 가로질러 지나고 있다. 나룻배 두 척이 손님을 기다리고 있던 겸재 시대와 비교하면 하늘과 땅의 차이가 있다고 하겠다.

송파진은 지금 송파대로가 석촌호수를 가로지른 후 생긴 동쪽 호숫가에 있던 나루터다. 이곳은 서울과 남한산성 및 광나루에서 각각 20리씩 떨어져 있던 교통의 중심지라서 광주 읍치〔고을의 치소(治所)가 있던 곳〕가 남한산성으로 옮겨지는 병자호란(1636) 직후부터 서울과 광주를 잇는 가장 큰 나루로 떠오른 곳이다.

사실 송파나루 일대는 한강물이 마음대로 흩어질 수 있는 평야 지대다. 한강은 양수리에서 남·북한강 물이 합쳐져 큰 강을 이룬 후 예봉산, 검단산 등 큰 산 사이의 협곡을 따라 서북쪽으로 흐르다가 한양 부근에 와서 아차산과 암사동 쪽 매봉 자락에 의해 일단 물목이 좁아진다.

그런데 위례성이 있던 풍납동 부근에서부터 갑자기 넓은 분지를 만난다. 남쪽으로는 남한산 밑까지, 북쪽으로는 용마산 서쪽 기슭과 남산 자락인 매봉 동쪽 사이의 장안평에 이르는 드넓은 분지다. 그런데 한강은 이 분지를 지나면 다시 남산 줄기인 매봉의 바위 절벽을 만나 물길이 좁아진다. 남쪽에서 우면산 자락이 밀고 올라와 봉은사가 있는 삼성산 일대의 구릉지대를 만들어 매봉과 마주 보며 물목을 좁히기 때문이다.

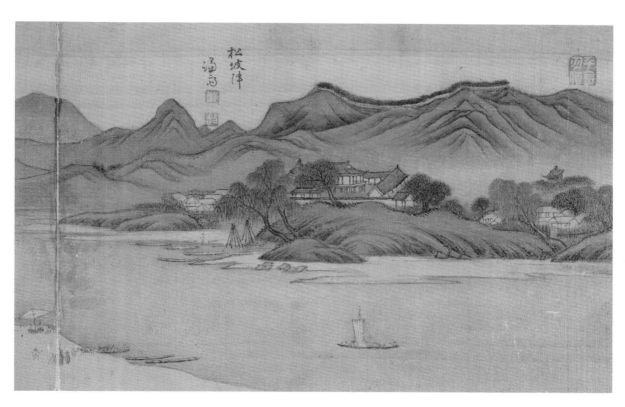

38. 송파진(松坡津) · 송파나루

영조 17년 신유(1741), 66세, 비단에 채색. 31.5×20.3cm, 《경교명승첩(京郊名勝帖)》 상권 8, 간송미술관 소장

자연히 이 분지형의 저지대로 남쪽과 북쪽에서 물길이 모여들게 마련이다. 남쪽에서는 수원, 용인의 물들이 북류하여 봉은사 동쪽에서 한강으로 흘러드니 이것이 탄천(炭川)이다. 북쪽 매봉 기슭에서는 청계천과 중랑천이 합수되어 한강으로 물머리를 들이밀고 있다. 중랑천은 의정부에서부터 천보산, 도봉산, 수락산, 삼각산 등의 물을 모아 오고 청계천은 한양 서울의 물을 몽땅 모아 온다.

그러니 한강 본류와 탄천·중랑천이 이 낮은 분지에서 물머리를 맞대며 실어 나르는 토사(土沙, 흙과 모래)의 양은 엄청날 수밖에 없다. 그래서 이 일대는 수많은 모래섬이 만들어졌다 사라지기를 되풀이했다. 이에 뚝섬, 무동도 등은 섬이 아닌데도 섬이라 하고 부래도(浮來島)와 잠실은 샛강이 생겨 섬이 되었다. 이것이 1970년 이전의 모습이다.

그런데 1970년 송파나루 앞으로 흐르던 한강 본줄기를 매립하고 성동구 신양동 앞의 샛강을 넓혀 한강 본류를 삼으니 이 일대의 모습은 그야말로 상전벽해(桑田碧海, 뽕나무 밭이 푸른 바다가 됨)와 같은 변화를 겪게 되었다. 그래서 송파나루는 메우다 남긴 석촌호수 가에서 겨우 그 흔적을 짐작할 수 있을 뿐이다.

홍경모(洪敬謨)는 『중정남한지(重訂南漢志)』 권3, 관방(關防) 조 '송파진(松坡津)'에서 다음과 같이 기록하고 있다.

> 삼전도(三田渡) 및 무동도(舞童島)를 관장하며 서북쪽으로 서울과 20리 떨어져 있고 남쪽으로 이북치(利北峙)와 갈마치(渴馬峙)가 모두 30리 떨어져 있다. 광진(廣津)까지는 수로(水路) 20리이며 진선(津船)은 25척, 균역청(均役廳) 수상선(水上船)은 190여 척인데 늘기도 하고 줄기도 하여 일정치 않다.
>
> (在府西北二十里, 管三田渡 及舞童島, 西北距京二十里, 南去利北峙, 渴馬峙, 皆三十里. 廣津, 水路二十里, 津船二十五隻, 均廳水上船一百九十餘隻, 加減無常.)

사실 서울에서 남한산성으로 직행하려면 조금 아래인 삼전도를 건너는 것이 정로(正路)였다. 그러나 병자호란 때 이곳 삼전도에서 인조(仁祖)가 청(淸) 태종(太宗)에

게 항서(降書)를 바치는 치욕을 당하고 청에서는 이를 기념하는 전승비인 청태종공
덕비(淸太宗功德碑)를 이곳에 세우고 갔으므로 당일의 치욕에 절치부심한 우리 민
족 모두가 이 치욕의 땅에 발붙이기를 꺼렸던 것이다. 송파진은 이렇게 되어 조선 후
기에 광주부에서 서울로 드나드는 관진(關津, 관문이 되는 나루)이 되었다.

그래서 겸재는 이 중요한 나루터인 송파진을 화제로 하여 그 주변 일대를 사생했
던 것이다. 멀리 남한산성이 웅장한 남한산의 능선을 따라 굽이굽이 둘러쳐지고 그
안에 철저하게 보호되어 길러진 노송림(老松林)이 성벽 위로 솟아나니 마치 성 위에
녹색의 휘장을 둘러놓은 듯하다.

이는 지금 보아도 똑같다. 이것이 바로 남한산성의 본모습이며 그다운 아름다움
이라 하겠다. 녹음 짙은 한여름이나 새싹이 돋아나는 봄철, 단풍 든 가을, 눈 쌓인
겨울 등 언제 보아도 소나무가 사시장철 푸르기 때문에 남한산성은 늘 이렇다.

다만 이 그림은 신록이 산야를 뒤덮어가는 싱그러운 초여름 어느 맑은 날에 그린
듯 대지가 온통 청록(靑綠)으로 물들어 있다. 녹음방초승화시(綠陰芳草勝花時, 녹음과
아름다운 풀이 꽃을 이기는 시절)라고 찬미되는 초여름의 싱그러움을 강조하기 위해 겸재
는 산을 그리되 묵골(墨骨, 먹색 골격)이 드러나지 않도록 담묵선(淡墨線)으로 윤곽을
잡은 다음 온 산을 연초록빛으로 초칠하고 나서 그늘진 골짜기는 짙은 하엽색(荷葉
色, 연잎과 같이 짙은 초록색)으로 덧칠하고 등성이는 군청색(群靑色)으로 밝게 우려서 색
가(色價)의 경중(輕重)으로 광색(光色)의 차이까지 표출하려 했다. 정녕 채색을 쓰는
데도 그 묘리(妙理)를 통달한 기법이다. 화법(畵法)의 기본을 채색에 두고 있는 서양
화 기법으로도 이런 경지에 오르기는 쉽지 않을 것이다.

남한산성에서 줄기줄기 내려오는 산자락들이 송파의 동쪽은 감싸지만 삼전도
쪽의 서쪽에서는 그 산자락이 멀리 끊어진다. 이런 단절된 공간을 드러내기 위해 초
록빛 색칠을 먼 산 아랫자락에서 흐리며 바탕색을 그대로 남겨 마치 아지랑이 속에
잠긴 듯 중간을 비워두었다. 그리고 근경(近景) 정면 중앙에 궁궐 같은 규모의 거대
한 건물을 배치하였다. 별장(別將)의 진사(鎭舍)로는 어울리지 않는 건물이다.

아마 병자호란 때 인조가 민가에서 밤을 지새워야 했던 민망한 전철을 밟지 않기

위해 이궁(離宮)의 규모에 해당하는 객관(客館)을 지어 유사시에 대비했던 모양이다. 높은 언덕 위에 세워진 객관의 좌우에는 초가들이 옹기종기 모인 마을이 보이는데 양쪽 모두 마을 주변을 목책으로 둘러놓고 있다.

아마 마을 단위로 외적을 방비하기 위한 설비인 듯하다. 객관 주변에도 버드나무를 비롯한 잡목이 군데군데 서 있어 강변 객사의 운치를 더해주고 있지만 오른쪽 마을은 온통 큰 나무 숲으로 싸여 있고 그 멀리로는 붉은 기둥에 청기와를 올린 기와집 한 채가 우뚝 솟아 객관과 미묘한 대조를 보여준다.

이것이 바로 축대를 높이 쌓고 거대한 비각을 세워 보호했다는 청태종공덕비의 비각일 것이다. 우리는 흔히 삼전도비라고 부르지만 당시 부제학(副提學)이었기에 이 비문을 지은 백헌(白軒) 이경석(李景奭, 1595~1671)은 이 허물로 명의(名義)의 죄인이 되어 사림(士林)의 지탄을 면치 못했다. 치욕의 당일에 지천(遲川) 최명길(崔鳴吉, 1586~1647)은 이조판서로 있으면서 주화(主和)를 표방하며 항복을 주장하고 예조판서인 청음(淸陰) 김상헌(金尙憲, 1570~1652)은 결사 항전을 주장하며 항복 문서를 찢어버린 다음 자결하려다 미수에 그쳤다.

청음은 인조의 항복을 말리지 못하자 그 배행을 거부하고 낙향하여 출사를 단념하니 청에서는 배청(排淸)의 주모자라 하여 심양에 구금(拘禁)하나 6년 동안 저들을 명의(名義)로 꾸짖어 조선 사대부의 기개를 천하 만방에 떨치게 된다. 청인(淸人)들도 그 기개를 높이 평가하여 최난노인(最難老人)이라 하며 존숭을 아끼지 않았다 한다.

이로 말미암아 청음은 귀국 후에 사림의 중망(衆望)을 일신에 모아 일국대로(一國大老)로 추앙되고 좌의정에 올라 명의(名義)의 표상(表象)이 된다. 그 증손자들이 바로 겸재의 스승인 삼연 김창흡 형제니 겸재가 이곳 삼전도비와 남한산성을 보는 감회는 남달랐을 터이다. 삼전도 비각을 뚜렷하게 표현한 것도 그날의 치욕을 잊지 않고 복수설치(復讐雪恥)하겠다는 적개심의 표현일 것이다.

강상을 거슬러 오르는 돛단배 위에는 대청 적개심을 가슴에 품고 있던 일군의 선비들이 타고 있는 듯하다. 겸재도 그중의 한 선비였으리라. 여기 배 떠가는 강줄기는 1970년에 매립되어 신천동이라는 육지가 되어 있지만 이전에는 이곳이 한강의 본

류였다.

지금 화양동 쪽에서 바라보면 남한산성만은 이와 똑같다. 비행기를 타고 보듯이 시점을 높이 띄워 멀리 내려다본 모습이라 한강의 양쪽 기슭이 모두 그려져 있다. 송파나루에서 서울 쪽으로 건너오는 나룻배에서 내린 사람이 많고 그들이 잠시 쉬며 목이라도 축일 수 있는 곳인 듯 모래사장에는 차일이 쳐져 있고 여인들이 그 아래 앉아 있다. 요즘 강변 모래밭 풍경과 조금도 다름이 없다.

그러나 지금은 여기 보이는 한강 물줄기가 메워져서 고층 건물로 뒤덮이고 그 사이로 길이 나서, 물길 따라 유유히 떠가는 돛단배 대신 사통팔달의 도로를 따라 차량 행렬이 끊임없이 이어질 뿐이다.

지금 현대아파트, 한양아파트 등 고층 아파트들이 숲을 이루고 있는 강남구 압구정동 일대의 옛 모습이다.

잠실 쪽에서 서북으로 흘러오던 한강 줄기가 꺾여 서남으로 흘러가는데 그 물 모롱이를 이루는 언덕 위에 높이 세워진 기와집이 압구정이다. 잠실 쪽에서 배를 타고 오면서 본 시각이기 때문에 압구정동 일대와 그 대안(對岸)이 되는 옥수동·금호동 일대가 한눈에 잡혀 있다.

바로 강 건너가 중종(1506~1544) 때부터 독서당(讀書堂, 젊고 총명한 관리에게 휴가를 주어 독서하게 하던 집)을 두었던 두무개이고 그 뒤로 보이는 검푸른 산이 남산이다. 그 정상에 큰 소나무가 서 있는 것으로 이를 확인할 수 있다. 1950년 한국전쟁 때까지만 해도 그 큰 소나무는 그렇게 서 있었다 한다.

서울을 상징하는 남산을 돋보이게 하려 해서인지 아니면 남산을 뒤덮고 있는 울창한 소나무 숲을 강조하려 함인지 남산 줄기만 짙은 검푸른색으로 덧칠해놓고 있다. 그 뒤로는 삼각산 연봉들이 멀리 보이는데 군청색(群靑色)을 엷게 물 타서 흐릿하게 칠한 원산법(遠山法)으로 일관했다.

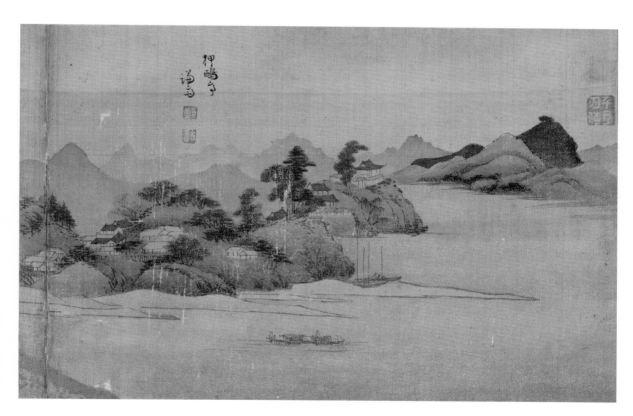

39. 압구정(狎鷗亭) • 갈매기와 노니는 정자

영조 17년 신유(1741), 66세, 비단에 채색, 31.0×20.0cm,《경교명승첩(京郊名勝帖)》상권 9, 간송미술관 소장

옥수동고개나 이곳 압구정동 산언덕들은 모두 연둣빛으로 초칠한 다음 보다 짙은 초록색을 덧칠해 그늘을 만들었다. 지형의 굴곡을 분명히 드러냄으로써 근경임을 시사하려는 의도다. 압구정동 뒤로 보이는 원산(遠山)은 관악산과 청계산, 우면산 등일 것이다. 이 역시 모두 삼각산 연봉과 같은 원산법으로 처리하고 있다.

그러니 압구정에 올라서면 서울을 둘러싸고 있는 사방 명산들을 한눈으로 조망할 수 있었을 것이다. 이런 경개(경치)를 상징적으로 표현하기 위해 겸재는 잠실 쪽에서 내려다보는 시각을 취했던 모양이다.

압구정이 서 있는 높은 언덕 아래로 층층이 이어진 강변 구릉 위로는 기와집과 초가집들이 마을을 이루듯 들어서 있다. 이중에는 서울 대갓집들의 별서(別墅, 별장)가 상당수 섞여 있을 듯하다. 풍류를 아는 당대 사대부들의 취향에 맞게 해묵은 노거수(老巨樹)들이 군데군데 높다랗게 자라 있고 앞뒤 동산에는 송림이 두르고 있다. 강바람에 송뢰(松籟, 솔바람 소리)가 일고 거목의 그림자가 마당을 이리저리 쓸어 가는 강마을의 삽상청징(颯爽淸澄, 시원하고 해맑음)한 운치가 화면에 넘쳐흐른다.

언덕 아래 길게 벋어난 백사장 위에는 몇 척의 배들이 돛폭을 내린 채 쉬고, 두어 명 사공은 거룻배 한 척을 강 쪽으로 밀어내고 있다. 백사장 가까이는 수심이 얕은지 바지 걷은 사공 하나가 물속에 들어가 배를 민다. 지금은 이런 시정(詩情) 어린 풍광(風光)을 상상할 수도 없다. 다만 백사장 근처에 나 있는 강변도로 위로 차량 행렬이 하루 종일 물밀듯이 이어질 뿐이다.

이곳 경개가 이토록 빼어났기 때문에 역대 권문세가들이 항상 이곳을 탐내 별서와 누정(樓亭, 누각과 정자)을 경영하려 했으니 압구정이란 정자도 그렇게 생겨서 동네 이름으로까지 불리게 되었다.

압구정을 처음 지은 사람은 권신(權臣) 한명회(韓明澮, 1415~1487)였다. 그는 일개 무명 서생(書生)이었으나 수양대군(首陽大君, 1417~1468)의 모사가 되어 간교한 꾀로 김종서(金宗瑞, 1383~1453)와 안평대군(安平大君) 용(瑢, 1418~1453)등 조정대신과 왕자들을 잡아 죽이고 수양대군으로 하여금 어린 조카 단종(端宗)으로부터 왕위를 빼앗게 한 장본인이었다.

그는 이후에 사육신을 주륙(誅戮, 죄로 몰아 죽임)하고, 남이(南怡, 1441~1468)를 역모로 몰아 죽이며, 성종을 추대하는 등 도합 4회의 정변을 성공시키는데 그때마다 이를 주도해 1등공신이 된다. 이로 말미암아 그는 영의정 벼슬을 세 번이나 하고 두 딸을 예종과 성종에게 각각 출가시켜 상당부원군(上黨府院君)으로 일국의 권세를 독차지하게 된다.

한명회의 욕심은 여기서 그치지 않고 사직을 굳건히 하고 즐겁게 물러났다는 청명(淸名)까지 얻고자 하여 이곳 압구정 일대에 별서를 경영하고 늙어 물러나 앉으려 함을 표방한다. 이를 위해 한명회는 명나라에 사신으로 가는 기회에, 일찍이 세종 32년(1405) 명(明) 경종(景宗)의 등극을 알리는 칙사로 조선에 와서 성삼문(成三問) 등 집현전 학사들과 교유하며 한강에서 선유(船遊)까지 즐겼던 예겸(倪謙)을 찾아가 자신의 별서에 지어놓은 정자 이름을 지어달라고 부탁한다. 이때 예겸은 예부상서 지위에 올라 있었다.

이에 한명회의 인품을 알 리 없는 예겸은 집현전 학사들과 같은 청유(淸儒)인 줄만 알고 옛날 한강 뱃놀이의 청흥(淸興)을 회상하며 압구정(狎鷗亭, 갈매기와 가까이 사귀는 정자)이라는 격조 높은 이름을 짓고 작명 유래를 밝히는 「압구정기(狎鷗亭記)」를 써준다. 이에 명리에 눈이 어두운 한명회는 당시 명나라의 저명인사들을 찾아다니며 이를 시제로 하는 찬시(讚詩)를 받아 오고 국내의 문사들에게도 이를 부탁하여 마음에 드는 시는 판각해 걸었다 한다.

그래서 압구정이란 이름이 세상에 널리 전파되었는데 한명회가 늙어도 물러날 뜻이 없다는 사실을 잘 아는 성종은 그가 한번 사퇴할 뜻을 밝히자 그대로 받아들여 이별시를 지어주었다. 이에 조신(朝臣)들도 모두 다투어 이별시를 짓게 되니 그중 판사(判事) 최경지(崔敬止)의 시가 한명회의 간교함을 가장 잘 풍자한 시로 알려지고 있다.

세 번이나 은근히 임금님 사랑받으니, 정자 있으나 와서 노닐 새 없었네.
가슴속 기심(機心, 권세를 잡으려는 마음) 바로 끊는다면, 환해(宦海) 앞에서도 갈매기

와 가까이 사귈 수 있으리.

(三接慇懃寵眷優, 有亭無計得來遊. 胸中政使機心斷, 宦海前頭可狎鷗.)

명나라 사신을 한강에서 접대한다는 명목으로 성종에게 국왕이 쓰는 용봉차일(龍鳳遮日)을 빌려달랬다가 거절당하자 노기등등해 자리를 박차고 나갈 정도로 안하무인(眼下無人)이었던 권간(權奸, 권세를 휘두른 간신) 한명회였다. 그러나 죽은 뒤에는 연산군 갑자사화에 부관참시(剖棺斬屍, 관을 깨뜨리고 시신을 참수함)를 당하는 천벌을 받았고 생전에는 예종과 성종에게 출가시킨 두 딸이 모두 후사 없이 20세 이전에 요절하는 참척을 보기도 했다.

긴 세월 속에서 보면 인생사란 참으로 공평한 것이다. 권세와 명리를 추구한 탐욕스러운 삶 뒤에는 저주와 지탄이 따르는 오욕이 있고, 의리 명분을 위해 신명을 돌보지 않은 삶 뒤에는 존경과 추앙이 따르는 영예가 있다.

성리학적 의리명분론에 철저하던 백악사단(白岳詞壇)의 일원인 겸재가 이 오욕의 역사 현장을 보는 감회는 어떠했을까. 권간의 흔적은 간곳없고 산천은 의구하니 천도(天道)가 무심치 않음을 그림으로 보여주고 싶은 마음이 일어났을 듯하다.

겸재가 이 그림을 그릴 때는 누가 압구정의 주인이었는지 확실치 않다. 그러나 정자만은 팔작집의 큰 규모로 언덕 위에 덩그렇게 서 있다.

이 압구정은 여러 손을 거쳐 조선 말기에는 철종 부마인 금릉위(錦陵尉) 박영효(朴泳孝, 1861~1939) 소유가 되었는데 박영효가 갑신정변(1884)의 주모자로 역적이 되자 몰수되어 파괴된 채 터만 남는다. 일제 이후 이곳은 경기도 광주군 언주면(彦州面) 압구정리라 했으나 1963년 1월 1일에 서울시로 편입되어 압구정동이 된다. 1970년대에 현대아파트가 들어서면서 이 일대가 모두 아파트 숲으로 뒤덮이고 말았다. 압구정 자리는 동호대교 옆 현대아파트 11동 뒤편에 해당한다.

목멱산은 서울 남산의 딴 이름이다. 남쪽 산을 뜻하는 순우리말 '마뫼' 또는 '말미'를 한자음으로 표기한 것이라 한다. '마뫼'는 마산(馬山) 또는 마시산(馬尸山) 등으로 표기되기도 한다. 이로써 동방 청룡(青龍), 서방 백호(白虎), 남방 주작(朱雀), 북방 현무(玄武)의 사방신(四方神)을 설정하여 그에 해당하는 산이 사방을 에워싸야 명당(明堂, 좋은 터)이라는 중국식 풍수지리설이 들어오기 이전에도 우리는 남산을 남산이라는 의미의 '마뫼'로 불렀음을 알 수 있다.

그러던 것이 조선왕조가 한양에 도읍을 정하면서 정궁(正宮)인 경복궁(景福宮)을 백악산(白岳山) 아래 짓게 되자 백악산은 현무인 진산(鎭山, 명당의 뒷산)이 되고 '마뫼', 즉 목멱산은 주작인 안산(案山, 책상과 같은 산이라는 의미로 명당의 앞산을 지칭)이 된다. 당연히 백악산(북악산)에서 갈라져서 동쪽을 휘감아 도는 낙산(駱山) 줄기는 청룡이 되고 백악산 서쪽으로 이어져 웅크리듯 솟구친 인왕산은 백호가 된다. 그래서 조선 태조는 명당인 한양을 금성철벽(金城鐵壁, 쇠로 만든 견고한 성벽)으로 보호하기 위해 이 사방신산(四方神山)의 산등성이를 따라 석성을 쌓았다. 한성부(漢城府)라는 공식 명칭은 이로 말미암아 생긴 것이다.

�053曙色浮江渚

石竹華

曙色浮江渚
瓏瓏隱約
束那轉危

生初上練南

木覓朝曉

40. 목멱조돈(木覓朝暾) · 목멱산의 아침 해

영조 17년 신유(1741), 66세, 비단에 채색, 29.2×23.0cm,《경교명승첩(京郊名勝帖)》상권 10, 간송미술관 소장

그런데 한양 서울이 명당인 것은 이 사방신산의 생김새에서 확인할 수 있다. 백악산은 진산답게 북쪽에 우뚝 솟고, 낙산은 청룡같이 동쪽으로 치달리며, 인왕산은 백호처럼 서쪽에 웅크리고, 목멱산은 주작마냥 두 날개를 활짝 펴 남쪽을 가로막는다. 거기다 북악산과 낙산, 인왕산은 백색 화강암으로 이루어진 암산인데 목멱산은 흙이 많은 토산이다. 또 위 세 산이 홀산인데 목멱산만 겹산으로 큰 봉우리 두엇이 동서로 겹치며 이어져 있다.

그래서 한양성 북쪽에서 보면 남산은 동쪽 봉우리가 약간 낮고 서쪽 봉우리가 약간 높아 마치 한일자(一字)를 써놓은 것과 같은 모양이다. 서예에서 한일자는 마제잠두법(馬蹄蠶頭法)으로 쓰라 한다. 붓을 대는 왼쪽 끝부분은 말발굽처럼 만들고 붓을 떼는 오른쪽 끝부분은 누에머리처럼 마무리 지으라는 뜻이다. 그런데 한양 북쪽에서 본 목멱산의 모습이 바로 이렇게 생겼다. 안산의 생김새로 이보다 더 완벽할 수 있겠는가.

그러나 큰 산은 보는 방향이나 거리에 따라서 그 모양이 달라진다. 홀산보다도 겹산인 경우는 그 차이가 더욱 크다. 그래서 보는 방향과 거리에 따라서는 오른쪽 봉우리가 높은데도 왼쪽 봉우리가 높게 보이는 경우도 가끔 있다. 이 그림에서 보이는 목멱산 모습이 바로 그 대표적인 예다.

한강 하류 양천현아(陽川縣衙) 쪽, 즉 지금 가양동 쪽에서 보면 목멱산이 이렇게 보인다. 서북쪽으로 멀리 떨어져서 목멱산 동쪽의 낮은 봉우리가 엇갈려 나와 먼저 보이고 서쪽의 높은 봉우리가 그 뒤로 서기 때문이다. 그래서 봄철이 되면 아침 해가 그 높은 봉우리의 등줄기에서 솟아오르게 마련이다.

겸재가 영조 16년(1740) 경신 12월 11일에 양천현령으로 부임했으니 거의 부임 초에 남산의 이런 모습을 처음 보았을 것이다. 북악산과 인왕산 쪽에서만 남산을 바라다보고 60 평생을 살았던 겸재가 65세에 양천에 부임해 와서 남산의 두 봉우리가 서로 뒤바뀌는 현상을 목격했으니 어찌 충격을 받지 않았겠는가. 더구나 남산에서 해가 떠오를 줄이야!

늘 낙산 위에서 떠오르는 해만 바라보고 살았던 겸재는 이런 신기한 사실을 가

장 친한 동네 친구이자 진경시(眞景詩)의 대가인 사천(槎川) 이병연(李秉淵)에게 알렸던 모양이다. 그러자 사천은 「목멱산에서 아침 해 돋아 오르다(木覓朝暾)」라는 시제(詩題)로 이런 시를 지어 보냈던 것이다.

새벽빛 한강에 떠오르니, 언덕들 낚싯배에 가린다.
아침마다 나와서 우뚝 앉으면, 첫 햇살 종남산에서 오른다.
(曙色浮江漢, 舳艫隱釣參. 朝朝轉危坐, 初日上終南.)

아침마다 남산 일출을 홀로 바라보고 있을 겸재를 그리워하며 함께하지 못하는 아쉬움을 가득 담은 우정 어린 상사시(想思詩)다. 70 노경에 접어든 노대가들이 이렇듯 천진하게 서로를 조석으로 그리워하다니. 참으로 부러운 일이다.

이를 화제(畵題)로 해서 겸재는 남산 일출(日出)의 장관을 통쾌하게 그리고 있다. 새잎 나기 전의 초봄인 듯, 강변에 우거진 버드나무 숲이 휘휘 늘어진 가지를 자랑하면서도 초록빛은 두드러지지 않는다. 이렇게 서리 기운이 다 가시지 않은 이른 봄의 여명은 유난히 신선하고 길어 사람의 마음을 한없이 상쾌하게 한다. 그런데 그때 검푸르게 산하(山河)를 감싸고 있는 삽상한 대기를 뚫고 붉게 솟아오르는 태양을 본다면 누군들 넋을 잃지 않으랴!

겸재와 사천은 그 정황을 잘 알기에 시정(詩情) 화의(畵意)로 이를 유감없이 표출해낼 수 있었던 것이다. 남산 높은 봉우리 중턱에서 붉은 태양이 반 넘어 솟아오르자 붉은빛은 노을이 되어 동녘 하늘에 가득하고 노을빛은 강물에 반사되어 강심을 물들인다. 아직 미련이 남아 머뭇거리는 여명의 잔영이 골짜기마다 긴 그림자로 거뭇하게 남아 있는 이른 시각이건만 어부들은 때를 놓칠세라 벌써 낚싯배를 몰고 붉게 물든 강상으로 노 저어 나오고 있다.

강 건너 남산 밑으로 낮게 깔린 구릉들은 만리재, 애오개, 노고산(老姑山), 와우산(臥牛山) 등일 터인데, 엷은 먹선으로 쳐낸 산의 윤곽 위에 연둣빛으로 훈염(暈染, 해무리와 달무리 지듯 먹이나 채색을 물에 약간 섞어 우려내는 설채법(設彩法). 주로 안개나 달빛 등 은은한 분위

기 표현에 사용되는 기법)하고 그 위에 다시 푸른빛 도는 먹색으로 엷게 물칠하여 아직 어둠이 걷히지 않은 시각의 야산임을 강조하고 있다.

태양이 떠오르는 남산은 보다 밝게 연둣빛으로 산 전체를 우려내고는 울창한 송림을 상징하기 위해 대미점(大米點, 남·북송 교체기에 문인화가의 대표로 꼽히는 미불(米芾)과 미우인(米友仁) 부자가 남방의 구름 낀 산을 그리는 독특한 화법을 창안하면서 구름 속에 잠긴 먼 산 봉우리의 울창한 수목을 표현하기 위해 먹점을 반복적으로 찍어나갔다. 이를 사람들은 미씨 일가가 쓰던 점이라 하여 미점이라 부르게 되었다. 미불의 점은 크고 둥글어 대미점이라 하고 미우인의 점은 작고 가늘어 소미점이라 한다. 형태의 대소뿐만 아니라 부자 관계이므로 당연히 미불은 대미, 미우인은 소미로 불러야 한다.)보다 더 큰 먹점을 가로로 어지럽게 찍어 중봉 이상을 온통 검게 물들여놓았다. 이런 흥건한 먹빛과 주홍빛 태양은 신묘한 음양 조화를 암시하는데 양천 쪽에서 바라본 남산 모습이 신비로운 여체를 연상시켜 분위기를 더욱 고조시킨다. 지금도 봄철에 가양동에서 해 뜨는 정경을 바라보면 이와 같다.

양화진(楊花津)은 현재의 마포구 합정동(合井洞) 절두산 순교 성지 부근에 있던 나루다. 한양 서울에서 양천이나 김포·부평·인천·강화 등 경기도 서부 지역으로 나가려면 반드시 이 나루를 건너야 했다. 그래서 일찍이 한양 서울의 외백호에 해당하는 길마재(鞍山) 줄기가 한강으로 밀고 내려오다 강물에 막혀 불끈 솟구친 바위 절벽인 잠두봉(蠶頭峯, 용두봉(龍頭峯)이라고도 했고 지금은 절두산(切頭山)이라 한다.) 북쪽 절벽 아래에 나루터를 마련하고 이를 양화나루라 했다.

이곳에서 출발한 나룻배는 맞은편 강기슭인 경기도 양천현(陽川縣) 남산면(南山面) 양화리 선유봉(仙遊峯) 아래 백사장에 닿았다. 이곳 역시 양화나루였다. 원래 이 양천 양화리에 있던 나루가 양화나루였기 때문에 양화나루에서 건너가는 한양 잠두봉 아래의 나루도 양화나루로 부르게 됐다고 한다.

양천 양화리는 그 동네 한강 가에 버드나무 숲이 우거져 있어서 버들꽃이 필 때면 장관을 이루었기에 '버들꽃 피는 마을'이라는 뜻으로 이런 이름을 얻었다. 잠두봉 아래 양화진에서 떠난 배는 빗금을 그으며 하류 쪽으로 흘러가서 선유봉 아래 양화진에 당도하고 거기서 다시 빗금을 그으며 잠두봉으로 올라갔다. 이것이 한강

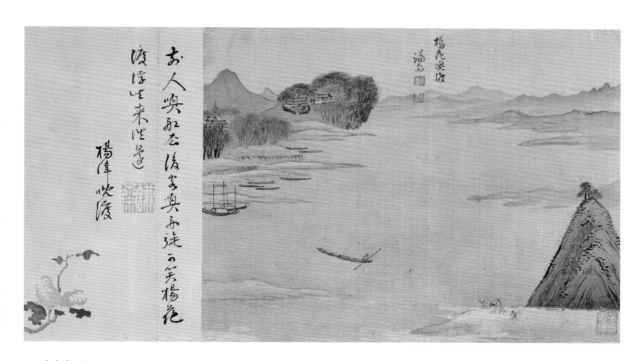

41. 양화환도(楊花喚渡) • 양화나루에서 배를 부르다

영조 17년 신유(1741), 66세, 비단에 채색, 29.2×23.0cm,《경교명승첩(京郊名勝帖)》상권 14, 간송미술관 소장

양쪽의 양화진 도강 현황이었다. 한편 한강은 조선 후기로 내려오면서 강바닥이 높아져 점차 큰 배가 상류로 올라가기 힘들어진다. 따라서 나루도 하류 쪽 나루의 효용 가치가 커질 수밖에 없었다. 이에 영조 30년(1754)에는 이 잠두봉 아래의 양화나루에 어영청 소속의 진영(鎭營)을 베풀어 한강을 지키는 첫 관문으로 삼는다. 당연히 양화나루는 물론이고 주변의 공암나루, 조강나루까지 이 양화진 진장(鎭將)의 관할 아래 놓이게 됐다. 양화진에는 진병(鎭兵) 100명과 소속선 10척이 있었다. 이런 제도가 생기는 것은 이 그림이 그려지고 나서 14년 뒤의 일이다.

고려 이전에는 남도에서 송도(松都)나 평양(平壤)으로 가는 지름길이 공암(孔岩)나루를 건너 덕양(德陽)·파주(坡州)를 거치는 것이어서 공암나루가 번성했지만 조선시대로 들어와서 한성, 즉 지금의 서울로 천도(遷都)하게 되자 남도에서 서울로 직행하려면 동쪽의 광진(廣津)과 남쪽의 송파진(松坡津)·동작진(銅雀津)으로 가는 것이 첩경이었다.

뿐만 아니라 양천이나 김포·강화 등 서북 지역에서 서울로 들어오려 해도 공암나루를 건너는 것보다 양화나루를 건너는 편이 더 가까워졌다. 그래서 조선시대로 들어와서부터는 양천·김포·강화로 연결되는 지름길로 양화나루가 부상하게 된다.

『양천읍지(陽川邑誌)』 방리(坊里) 조에 보면 양화리는 양천 읍치(邑治)에서 동남쪽으로 16리 떨어져 있다 했고 『한경지략(漢京識略)』 산천(山川) 조 양화도(楊花渡)에서 보면 도성(都城) 서쪽 15리에 있다 했으니 양천과 서울의 중간에 있던 나루임을 알 수 있다.

양화나루는 잠두봉이나 선유봉 쪽 모두 삼각산으로부터 관악산에 이르는 서울 주변의 명산을 한눈으로 조망할 수 있는 곳이다. 뿐만 아니라 광활한 백사장과 호수같이 너른 강물이 아득히 아래위로 이어져서 장쾌무비(壯快無比)한 장강(長江) 풍정(風情)을 만끽할 수도 있다. 그래서 예로부터 강산(江山)의 아름다움을 모두 갖춘 빼어난 명승지로 꼽히던 곳이다.

이에 풍류를 즐기는 문인 묵객들이 이곳에 선유(船遊)를 즐기며 많은 시를 남겼으니 명나라 한림학사(翰林學士)로 세종 32년(1450)에 사신으로 왔던 예겸(倪謙)은 이렇

게 읊었다.

　한강 묵은 나루 양화(楊花)라 하네, 좋은 경치 찾아 정자 지으니 곁에는 물가.

　떠가 닿는 돛단배 아득히 멀고, 기러기 울음소리 모래밭에서 인다.

　숲 건너 부엌에서 솔잎 때는가, 들어와 앉으니 상 위엔 봄나물일세.

　한번 신경(神京) 떠나 사천 리인데, 이곳에 신선배 댈 줄 어찌 알았으랴.

　(漢江古渡說楊花, 擇勝亭開傍水涯. 遙見征帆投極浦, 忽聞鳴雁起平沙.

　隔林行竈燒松葉, 入坐春盤簇蔘芽. 一別神京四千里, 寧知來此泊星槎.)

세조 3년(1458) 6월 3일에 사신으로 왔던 한림학사 진감(陳鑑)도 뒤이어 읊는다.

　양화 묵은 나루 가장 맑고 그윽한데, 특출(特出)한 기봉(奇峰)이 푸른 물결 베었구나.

　술 취해 세상 일 모두 잊었건만, 빗소리로 나그네 향수(鄕愁) 씻기 어렵네.

　비안개 녹수(綠樹)에 어리어 황야(荒野)는 희미하고, 바람은 구름배 밀어 멀리 보
낸다.

　이별한 후라고 아름다운 이 모임 어찌 잊으랴! 꿈에서라도 마음은 항상 해동(海
東)에 맴돌 것이다.

　(楊花古渡最淸幽, 特出奇峰枕碧流. 酒醉都抛身外事, 雨聲難洗客邊愁.

　烟和綠樹迷荒野, 風送雲帆落遠洲. 別後豈能忘勝集, 夢魂常繞海東頭.)

　이렇게 돼서 양화도의 빼어난 경치는 중국에까지 널리 소문나 청(淸) 강희(康熙)
연간(1662~1722)에 회암(悔菴) 우동〔尤侗, 자(字) 전성(展成)〕이 『외국죽지사(外國竹枝詞)』
를 편찬하면서 "양화나루 입구에 살구꽃 붉다 하니, 팔도 가요는 동쪽나라 풍이다
(楊花渡口杏花紅, 八道歌謠東國風)."라고 실을 지경이었다. 사천과 겸재가 어찌 이를 시
화의 소재로 삼지 않았겠는가.

　사천은 「양화환도」, 즉 양화나루에서 배를 부른다는 시제(詩題)로 이렇게 읊었다.

앞사람이 배를 불러 가면, 뒷손님이 돌이키라 한다.

우습구나 양화나루, 뜬구름 인생 헛되이 오가는 것 같다.

(前人喚船去, 後客喚舟旋. 可笑楊花渡, 浮生來往還.)

양화나루의 아름다운 풍경보다는 부지런히 오가는 나루터 풍정을 사실적으로 묘사한 진경시다. 겸재도 이런 시의(詩意)를 그림에 충실히 반영하기 위해 경치보다는 나루터의 활기찬 도선(渡船) 현황(現況)을 진술하게 표현했다.

양천 쪽 나루터인 선유봉 아래에서 말 탄 양반의 한 행차가 건너편 나루터로 손짓해 배를 부르니 사공 하나가 돛 없는 거룻배 한 척을 쏜살같이 저어 건너온다. 한 손에 노 잡고 한 손에 삿대를 잡았는지 노는 보이지 않고 긴 삿대만 기운차게 강바닥에 내리꽂힌다.

배들은 모두 양화 진영(楊花鎭營)이 있는 잠두봉 아래 나루터에 정박해두었던 듯 그쪽 강안 곳곳에 여러 척의 배가 매어져 있다. 광막한 한강수를 가운데 두고 이쪽 선유봉은 삼각진 오똑한 자태로 날카롭게 솟아 있고 저쪽 잠두봉은 비록 강안에 솟구친 절벽이로되 그윽한 분위기를 자아낸다. 이 역시 겸재가 의도한 음양 대비일 것이다.

지금 이곳은 성산대교와 양화대교가 놓여 차량의 홍수가 물밀듯이 이어지고 있으니 저 건너에서 손짓하는 한 행차를 태우기 위해 바삐 노 저어 오던 겸재 당시의 정황과 비교하면 가히 천양지차(天壤之差)라 해야 하겠다.

양화대교는 1965년 1월 25일에 제2한강교로 처음 개통했고 1981년 11월에 확장한 뒤 1984년 11월 7일부터는 양화대교로 부른다. 잠두봉 아래 양화진과 강 건너 선유봉 아래 양화진 모두가 1936년 4월에 경성부의 확장에 따라 서울로 편입되었다.

현재 마포구 합정동 절두산 순교 성지 부근 절두산 일대의 옛 모습이다. 지금은 절두산(切頭山)이라 부르지만 그 시절에는 잠두봉(蠶頭峯) 혹은 용두봉(龍頭峯)이라 했다. 강가에 절벽을 이루며 솟구쳐 나온 산봉우리가 누에머리나 용머리 같다고 해서 생긴 이름이다.

절두는 머리를 자른다는 뜻이다. 고종 3년(1866) 병인 1월에 대원군이 천주교도들을 이곳에서 가혹하게 처형하면서 절두산이란 이름을 얻었다. 그래서 지금 이 일대가 천주교 성지로 변모돼 있지만 본래는 양화나루가 들어서 있어 서울과 양천 사이 물길을 이어주던 곳이다.

이곳에 나루가 설치되는 것이 언제부터인지는 분명치 않다. 다만 김포·인천 쪽에서 한양 서울로 들어오자면 이 나루를 건너는 것이 지름길이므로 서울을 한양으로 옮기는 조선 태조 3년(1394) 이후에는 이 나루의 효용성이 매우 커졌으리라 생각된다.

그래서 세종 32년(1450)에 명나라 사신으로 왔던 한림학사 예겸(倪謙)이 한강에서 뱃놀이 대접을 받던 중 이곳 잠두봉 양화나루에 들러 "한강 묵은 나루 양화라 하네, 좋은 경치 찾아 정자 지으니 곁에는 물가. 떠가 닿는 돛단배 아득히 멀고, 기러기

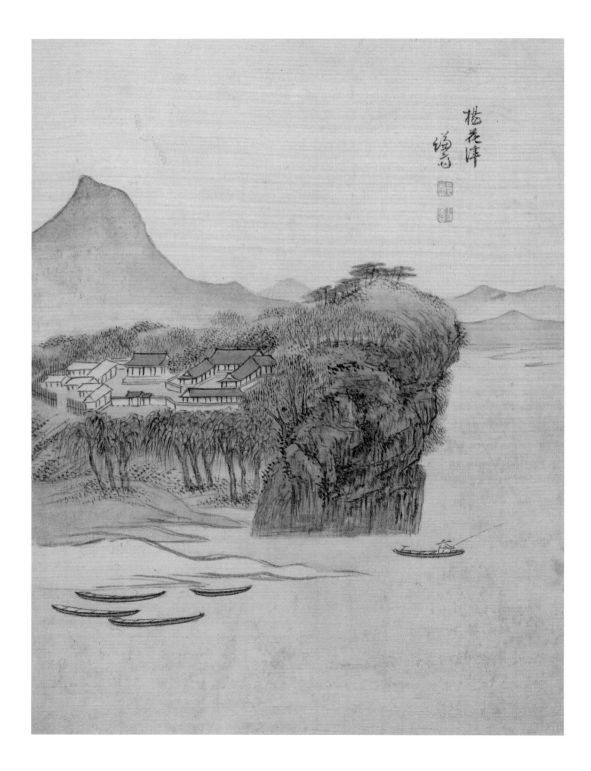

울음소리 모래밭에서 인다."라는 시를 남겨놓았다.(257쪽 인용 시 전문 참조)

이 시로 보면 분명히 세종 대에 이미 이 잠두봉 아래에 양화나루가 들어서 있음을 알 수 있다. 그래서 이즈음에 벌써 경치 좋은 이 잠두봉 일대는 태종의 제7왕자인 온녕군(溫寧君) 정(裎, 1397~1453)이 차지하고 있었던 모양이다. 예겸이 올라가 쉬던 정자도 온녕군 집 정자였을 것이다.

이런 사실은 온녕군의 손자인 무풍정(茂豊正) 이총(李摠, ?~1504)이 이곳 잠두봉 아래에 별장을 짓고 은거했다거나 스스로 서호주인(西湖主人), 또는 구로주인(鷗鷺主人)이라 일컬으며 고기잡이배를 손수 젓고 다녔다는 등의 기록에서 확인할 수 있다.

이총은 점필재(佔畢齋) 김종직(金宗直, 1431~1492)의 문인으로 김일손(金馹孫, 1464~1498)과 친분이 두터웠으므로 연산군 무오사화(1498)에 거제도로 귀양 가 있다가 연산군 12년(1506) 6월 5일에 단천역(端川驛) 벽서(壁書, 벽보)사건의 주범으로 몰려 처형된 청류사림의 거두였다. 그로 말미암아 그의 부친과 형제 5인도 6월 24일에 동시 처형됐다.

이해 9월에 중종반정이 일어나 연산군이 폐위됐으니 이들의 죽음은 결코 헛된 것이 아니었다. 그래서 중종반정 후에는 은전을 베풀어 이들 부자에게 작위를 추증했다. 당연히 몰수된 재산도 돌려받아 조선 말기까지 양화나루 별장은 이총 후손이 소유하고 있었던 모양이다. 고종 때 편찬한 『동국여지비고(東國輿地備攷)』에 무풍정 별서(別墅, 별장)가 양화나루에 있다고 한 사실에서 이를 확인할 수 있다.

이 그림에서 잠두봉 등 뒤에 있는 커다란 기와집이 무풍정 별서라고 생각된다. 겸재는 아마 무풍정의 은거 생활 장면을 떠올렸던 듯하다. 그래서 홀로 낚싯배를 저어 나가 잠두봉 아래에서 낚싯대를 담근 선비 하나를 그려놓았다.

지금은 이 부근으로 양화대교와 당산철교가 지나고 있어 밤낮으로 소란스럽기 그지없으니 무풍정이 다시 온다 해도 이곳에 은거하지는 않을 것이다.

42. 양화진(楊花津) • 양화나루
영조 18년 임술(1742)경, 67세, 비단에 채색, 24.7×33.3cm, 고(故) 김충현 소장

43 仙遊峯 선유봉

지금 영등포구 양화동 양화선착장 일대의 겸재 시대 당시 모습이다. 이곳에는 선유봉(仙遊峯)이라는 매혹적인 산이 있었다. 신선이 와서 놀다 간 봉우리라는 뜻을 담은 이름이다. 관악산과 청계산의 서쪽 물과 광교산·수리산·소래산의 북쪽 물을 몰고 온 안양천이 산자락을 휘감으며 한강에 합류되는 지점에 붓끝처럼 솟아난 산봉우리였다.

그래서 이 산자락 강변에는 서울로 가는 큰 나루와 안양천을 건너 양천으로 가는 작은 나루가 있었는데 모두 양화(楊花)나루라 불렀다. 이곳의 지명이 당시에도 양천현 남산면 양화리였기 때문이다. 지금 이 그림은 안양천 건너 염창리(塩倉里) 쪽에서 본 시각으로 그려져 있다. 작은 양화나루 쪽 모습을 그린 것이다.

안양천 하구를 건너는 작은 양화나루에는 나룻배 세 척이 준비돼 있었던 모양이다. 두 척은 강가에 매여 있고 한 척이 길손들을 막 염창리 쪽에 내려놓은 듯 말 탄

43. 선유봉(仙遊峯)

영조 18년 임술(1742), 67세, 비단에 채색. 24.7×33.3cm, 《양천팔경첩(陽川八景帖)》, 고(故) 김충현 소장

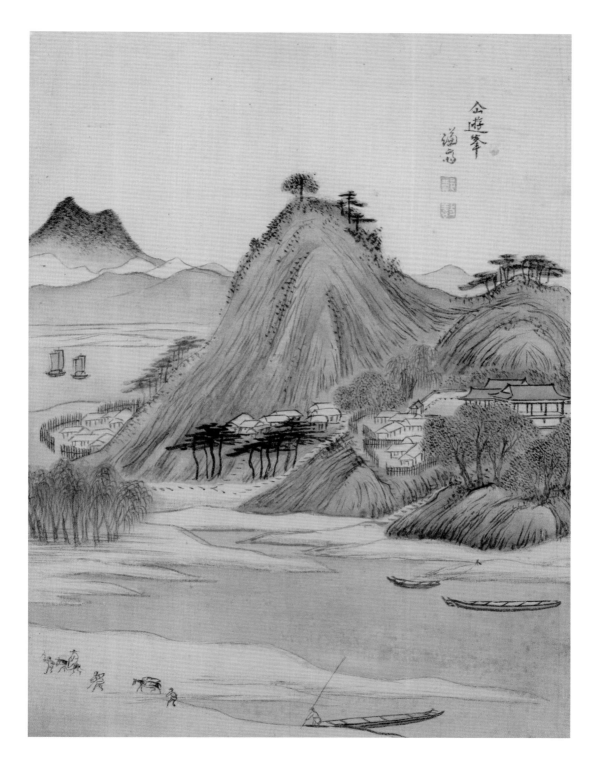

선비 일행이 모래사장을 가로지르고 있다.

사공이 긴 삿대를 강변 모랫벌에 꽂아 나룻배를 물가에 세워둔 것은 아마 이쪽에서 건너갈 길손들을 기다리는 것이리라. 한나절이라도 기다릴 태세다. 지금 이곳을 지나는 성산대교 위에서는 물밀듯이 이어지는 차량 행렬이 분초를 다투며 서로 앞서가려 초조해하지 않는가. 이 손님 기다리는 사공의 여유와 비교할 때 행복의 기준이 어디에 있는지 다시 한번 생각하게 한다.

선유봉 아래 큰 양화나루 쪽과 작은 양화나루 쪽 모두 큰 마을이 있었던 모양인데 여기 보이는 것은 작은 양화나루 마을이다. 초가들은 나루터를 삶의 터전으로 삼고 살아가는 평민들 집일 것이나 규모가 큰 기와집은 이곳에 은거해 살았다는 연봉(蓮峯) 이기설(李基卨, 1558~1622)이 살던 집일 듯하다.

이기설은 임진왜란을 겪으면서 군량을 조달하는 실무를 담당하다 상관의 부정을 목도하고 벼슬을 버린 뒤에 종로구 삼청동 백련봉 아래에 연봉정(蓮峯亭)을 짓고 은거해 학문 연구에만 몰두한 인물이다. 그의 학문은 매우 넓고 깊어서 경전과 역사는 물론 천문, 지리, 술수, 병법에까지 두루 통달했다.

그는 광해군이 즉위하자(1608) 장차 정치가 어지러워질 것을 짐작하고 전 가족을 이끌고 이 선유봉 아래로 이사 왔다. 그리고 광해군이 부호군, 승지 등의 높은 벼슬로 아무리 불러도 나가지 않았다. 광해군 9년(1617)에 폐모론(廢母論)이 일어나자 이기설은 다시 선유봉 아래 양화리를 떠나 김포로 숨어버렸다. 그래서 그가 죽고 난 다음 해(1623)에 인조반정이 일어나자 그에게는 이조참판직이 추증된다.

이기설은 기묘명현(己卯名賢, 성리학의 이상 정치를 구현하려다 1519년 기묘사화에 훈구 재상들에게 화를 당한 개혁파들)인 이언침(李彦忱, 1507~1547)의 손자이고 효자로 유명한 영응(永膺) 선생 이지남(李至男, 1529~1577)의 둘째 아들이었다. 이지남은 하서(河西) 김인후(金麟厚, 1510~1560), 이소재(履素齋) 이중호(李仲虎, 1512~1554)와 같은 대학자 문하에서 배운 인재로 사대부의 첫째 실천 덕목인 효행을 위해 평생을 바친 인물이다.

이지남 때부터 선유봉 아래에 터 잡아 살았던 듯『양천읍지』에서는 이지남의 두 아들인 이기직(李基稷, 1556~1578)과 이기설 형제의 유적이 선유봉에 있다고 했다. 이

기직은 송강(松江) 정철(鄭澈, 1536~1593)의 맏사위이기도 했으나 부친상을 당하여 지나치게 슬퍼하다 그다음 해에 불과 23세로 뒤따라 죽었다.

그 뒤 병자호란에 이기설의 아들 형제와 며느리 하나가 다시 순절하니 이 집에 효자, 충신, 열녀를 기리는 정려문(旌閭門)이 8개나 세워져서 '팔홍문(八紅門) 집'으로 불렀다고 한다. 그러니 이 기와집은 이기설이 은거해 살던 '팔홍문 집'으로 보아야겠다. 겸재가 이 그림을 그릴 당시에는 그의 후손들이 살고 있었을 것이다.

큰 양화나루 쪽 한강은 먼 경치로 처리됐는데 돛단배 두 척이 아득히 떠가고 강 건너 멀리로 남산이 솟아 있다. 모래밭에 버들 숲이 우거지고 마을 뒤편에도 키 큰 버드나무가 서 있어 버들꽃 피는 양화나루를 실감케 한다.

이수정은 강서구 염창동 도당산(都堂山, 염창산) 상봉에 있던 정자다. 원래 이곳이 양천현에 속해 있었으므로 『양천군읍지』의 누정(樓亭) 조에 이런 기록이 있다.

> 염창탄 서쪽 깎아지른 절벽 위에는 예전에 효령대군(孝寧大君, 1396~1486)의 임정(林亭)이 있었다. 그 후에 한흥군(韓興君) 이덕연(李德演, 1555~1636)과 그 아우 찬성(贊成, 종1품) 이덕형(李德泂, 1566~1645)이 늙어서 물러 나와 정자를 고쳐 짓고 이수정이라 했다.
>
> (鹽倉灘西 削壁上, 古有孝寧大君林亭, 其後韓興君李德演 與弟贊成德泂, 退老改亭二水亭.)

한흥군 이덕연 형제가 벼슬에서 물러나 노년을 보내기 위해 이 이수정을 지었다는 얘기다. 그렇다면 이수정은 이덕연이 70대로 접어드는 인조 3년(1625)경에 지었을 개연성이 크다. 이덕연이 스스로 호를 이수옹(二水翁)이라 했던 사실로 짐작이 가능하다.

사실 이들 형제는 인조반정(1623)이 성공하자 나이와 상관없이 벼슬에서 물러날

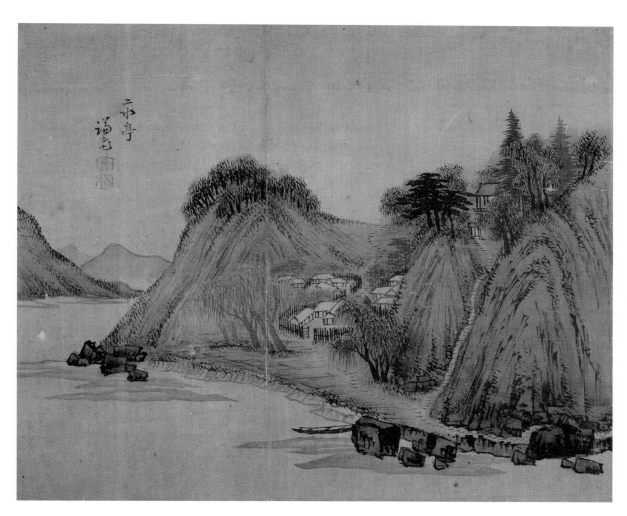

44. 이수정(二水亭)

영조 20년 갑자(1744)경, 69세, 비단에 먹, 29.0×24.2cm, 간송미술관 소장

준비를 해야 했다. 인조반정은 율곡학파인 서인이 주도하고 퇴계학파인 남인이 묵시적으로 동조해 성공시킨 혁명이다. 그런데 이들 형제는 광해군 조정에서 벼슬한 소북 계열이다. 특히 이덕형은 반정 당시 도승지로 광해군의 측근 심복이었다. 당연히 제거 대상에 들었으나 담대하게 직분을 다하며 옛 임금의 목숨을 보전해줄 것을 요구하는 충성심이 돋보여 반정 주역들이 포섭해 들인 인물이다. 그러니 이들 형제가 서인 조정에서 벼슬살이하는 것은 살얼음판을 걷는 것과 같았다. 이에 이수정을 짓고 언제라도 물러날 준비를 해두었으리라 생각된다.

　　그런데 이들 형제가 어떻게 효령대군의 임정(林亭)을 차지해 이를 고쳐 짓고 이수정이라 했을까. 이 문제는 이들 형제의 5대 조모인 비인현주(庇仁縣主) 전주 이씨가 효령대군의 정실 외동딸이었다는 사실에서 모두 풀린다. 효령대군이 따님 몫으로 이 임정 일대를 나눠줘서 이덕연 형제의 고조부인 좌의정 이유청(李惟淸, 1459~1531) 때부터 이 일대가 한산 이씨 소유가 됐던 것이다. 이유청은 기묘사화(1519)를 일으켜 그 공으로 한원군(韓原君)에 피봉된 인물이었다.

　　이수정이란 이름은 당나라 최고 시인인 이태백(李太白, 701~762)의 「금릉 봉황대에 올라서(登金陵鳳凰臺)」라는 시에서 따온 것이다. 그 시를 옮기면 이렇다.

　　봉황대 위에 봉황이 놀았다더니, 봉황 가고 대(臺) 비자 강물만 절로 흐른다.

　　오궁화초는 오솔길에 묻히고, 진대 의관도 옛 무덤 이루었구나.

　　삼산은 반쯤 푸른 하늘 밖으로 떨어져 나가고, 이수는 백로주가 중간을 갈라놓았다.

　　모두 뜬구름 되어 해를 가리니, 장안도 보이지 않아 사람을 근심케 한다.

　　(鳳凰臺上鳳凰遊, 鳳去臺空江自流. 吳宮花草埋幽徑, 晉代衣冠成古丘.

　　三山半落青天外, 二水中分白鷺洲. 總為浮雲能蔽日, 長安不見使人愁.)

44-1. 이수정(二水亭)
영조 18년 임술(1742)경, 67세, 비단에 채색, 24.7×33.3cm, 《양천팔경첩(陽川八景帖)》, 고(故) 김충현 소장

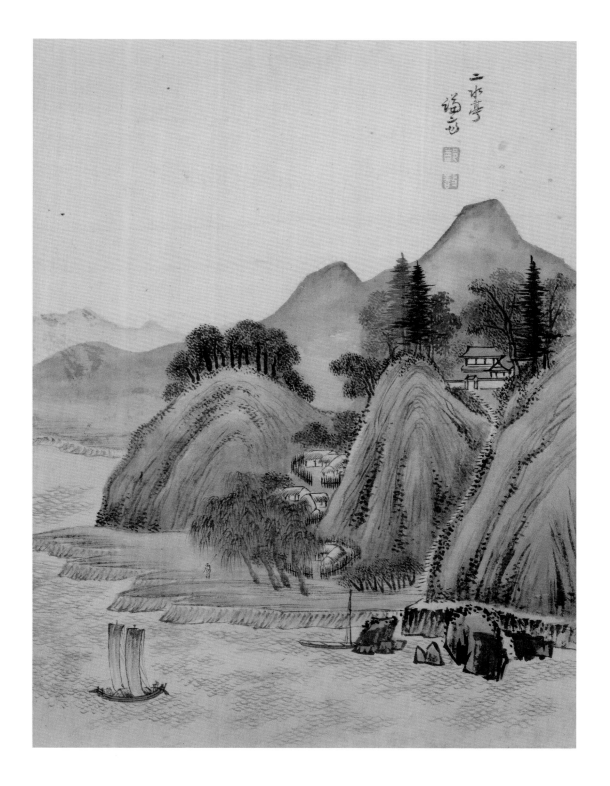

실제 이수정에 올라서 보면, 삼각산이 눈앞에 우뚝 솟아 늘 삼산 상봉을 흰 구름이 감싸서 반쯤은 푸른 하늘 밖으로 떨어져 나간 듯 보이게 하고, 난지도 모랫벌이 한강물을 항상 두 쪽으로 갈라놓는다. 그래서 이덕연 형제는 바로 이태백의 봉황대 시를 연상하고 이 정자 이름을 이수정이라 지었을 것이다. 뒷날 죽천(竹泉) 이덕형은 이수정에서 이런 시를 읊었다.

> 늙었다 새 정자 근교에 짓고, 옛 서울 문부(文簿) 상장(上章) 모두 버렸네.
> 시골 백성 근심을 바라다보며, 즐겁게 힘써 일해 성교(聖敎) 따른다.
> 베개 밖의 먼 종소리 절은 가깝고, 문 앞의 큰 나무엔 물새가 둥지를 튼다.
> 물결같이 너른 대지 인가(人家) 많지만, 아득한 천년 세월 그대로일세.
> (臨老新亭築近郊, 舊都文簿上章抛. 方看田野憂民事, 却喜勤勞下聖敎.
> 枕外疎鍾雲闃邇, 門前喬樹水禽巢. 平臨漾地閭閻密, 鳳歷千秋占象爻.)

죽천 이덕형은 인조반정(1623)이 일어났을 때 도승지(都承旨)로 있으면서 반정의 주체가 누구인가를 당당하게 힐문한 다음 선조 왕손인 능양군(綾陽君)이 거의(擧義)한 것을 확인하고 나서야 이에 순응했다. 그리고 나서 인조에게 '원컨대 옛 임금을 죽이지 마소서(願無殺舊君)'라고 간청하여 광해군의 생명을 보존케 하고 반정을 의심하는 인목대비를 대의로 설득해 어보(御寶)를 인조에게 무난히 전수토록 하는 대공을 세웠다.

이런 기지와 담력을 겸비한 인물이었기에, 광해군의 총신이었음에도 인조반정 이후에 계속 인조와 반정 공신들의 신임을 얻어 벼슬이 우찬성(右贊成)에 이르게 된다. 나이 80세에 돌아갔으니 벼슬을 내놓고는 바로 이 이수정에서 유유자적하며 노년을 보냈던 모양이다.

광무(光武) 3년(1899)에 양천군수 박준우(朴準禹)가 『양천군읍지』를 만들 때 이미 정자는 없어지고 터만 남았다고 했다. 지금은 이수정 자리라고 생각되는 곳에 치성단(致誠壇)이 있어 도당산(都堂山)이라고 불리는데, 뒤돌아보면 인가가 빽빽이 들어

차 이수옹과 죽천 형제가 누렸던 풍류는 찾아볼 길이 없다.

이 그림은 배를 타고 양천에서 양화나루 쪽으로 거슬러 오르며 바라본 시각으로 잡은 장면인 듯, 안양천 하구가 한강으로 흘러들며 만드는 염창탄이 왼쪽 산봉우리들 사이로 이어진다. 높이 솟은 절벽 위로 수림이 우거지고, 그 사이에 누각 형태의 기와집이 반쯤 자태를 드러내니 이것이 이수정인가 보다.

강가에서 벼랑 위로 까마득하게 뚫린 외줄기 벼랑길이 일각(一閣) 대문으로 연결돼 매우 고절(孤絶)한 느낌을 자아낸다. 벼랑 아래 골짜기에는 몇몇의 초가가 모여 마을을 이루고 있다. 동네 앞으로는 논밭의 표현이 있으니 먹고살 걱정은 없을 듯하다.

다른 산봉우리 표현에는 피마준(披麻皴)을 주로 썼으나 이수정 절벽에는 도끼 자국을 연상시키는 부흔준(斧痕皴, 도끼 자국과 같은 선. 울퉁불퉁한 절벽을 그리는 데 주로 쓴다.)을 써서 깎아지른 절벽을 강조했다. 이런 준법은 겸재가 전통의 기반 위에 사생을 통해 창안한 독창적인 기법이다. 이는 결국 피마준과 부벽준의 절충에서 고안한 것이지만 이런 고안이 전통 화법에 대한 확실한 이해와 의식 있는 사생 활동을 거치지 않고서는 도저히 불가능하다는 사실은 그림을 공부한 사람이면 대강 짐작하는 바다.

여기에 겸재가 진경산수화풍(眞景山水畵風)을 확립해가는 과정을 외경과 찬탄으로 바라보지 않을 수 없는 이유가 있는 것이다. 과연 사대부 화가로서 선구적인 의식과 창조적인 의욕이 넘쳐서 장차 늙는다는 사실조차 알지 못하고 산 사람인 듯하다.

강변의 바위들은 대부벽준(大斧劈皴)으로 모나게 처리하고, 강안의 토파(土坡, 흙언덕) 역시 부벽법으로 끊어냈다. 마을 앞 늙은 버드나무는 겸재가 즐겨 쓰는 고수류법(高垂柳法, 가지를 높게 드리우는 버드나무 그림법)으로 표현하되 원근감을 살리기 위해 오른쪽은 둥치와 가지를 농묵으로 짙게 하고 왼쪽은 담묵을 써서 엷게 나타냈다.

산 위의 잡수(雜樹)들은 붓끝으로 살짝살짝 찍어낸 첨두점(尖頭點)을 써서 나뭇잎을 상징하였고 풀들 역시 첨두점으로 처리하는 독특한 기법을 보였다. 길은 붓끝을 일자(一字)로 눌러 만든 평두점(平頭點)을 연속적으로 찍어 만들어내고 있다.

일중(一中) 김충현(金忠顯) 소장의 《양천팔경첩(陽川八景帖)》 속에도 〈이수정(二水亭)〉이 들어 있다. 이 그림도 양천현아 쪽에서 배를 타고 거슬러 오르며 바라본 시각으로 그린 것이다. 도당산 봉우리들이 강가에 급한 경사를 보이며 솟구쳐 있고 그 봉우리가 상봉에서 서로 만나며 만들어낸 평지에 이수정 건물이 들어서 있다.

한강을 내려다보는 동향집으로 강바람을 막기 위해서인지 담장을 높게 쌓았다. 본채 기와집이 동향으로 축대 위에 높이 지어져 있고 사랑채가 남향으로 그 앞에 길게 놓여 있다. 현판은 사랑채 동쪽 누마루에 걸려 있었던 듯하다.

강가 모래톱에서 벼랑 위로 까마득하게 뚫린 외줄기 벼랑길이 일각(一閣) 대문으로 이어지고 있다. 경사 급한 오솔길이 이수정을 더욱 외지고 한적하게 만든다. 등 너머 골짜기에는 초가가 옹기종기 모여 마을을 이루고 있다. 마을 앞에 버들 숲이 우거진 것도 강변 마을이 가지는 공통성이다. 강바람을 막는 방풍림 구실도 하고 마을의 노출을 막아주는 운치 있는 차단막이 되기도 하기 때문이다. 버드나무는 물가에서 잘 자라는 수종이 아닌가.

버드나무 앞에서 떠가는 돛단배를 무심히 바라보고 서 있는 사람이 있다. 긴 낚싯대를 둘러메고 있는 것으로 보아 낚시꾼인가 보다. 길이 난 강가 모래톱 아래에는 돛폭을 내린 배 한 척이 정박해 있는데 그 근처에는 큰 바위들이 물속에서 우뚝우뚝 솟아 운치를 더해준다.

이수정 주변으로는 전나무나 느티나무 같은 거목들이 하늘을 찌를 듯이 솟아 있어 효령대군 때부터 300여 년 동안 가꿔온 터전임을 실감나게 한다. 지금은 이 부근이 모두 아파트 숲으로 뒤덮여 이런 이수정 풍류의 옛 자취는 흔적 없이 사라지고 말았다. 그림 전체에 검푸른색을 많이 써서 녹음이 짙푸르게 우거진 한여름의 이수정 풍광임을 강조하고 있다. 돛폭에 바람이 실린 것으로 보아 강바람이 매우 시원할 듯하다.

공암(孔岩)은 양천(陽川)의 옛 이름이다. 『동국여지승람』권 10, 양천현(陽川縣) 조에서 건치연혁(建置沿革)을 보면 고구려 시대는 이름을 제차파의현(齊次巴衣縣)이라 했고 신라 경덕왕이 공암(孔岩)이라 고쳤으며 고려 충선왕 2년에 지금 이름으로 고쳤다고 했다. 경덕왕이 공암이라 고쳤다 한 것은 경덕왕 16년(757)에 주군현(州郡縣)의 명칭을 한자식으로 바꿀 때 일이었던 모양이다. 제차바위란 차례대로 가지런히 서 있는 바위란 뜻일 것이고 공암(孔岩)이란 구멍 뚫린 바위란 의미일 것이다.

이런 내용이 또한 『동국여지승람』권10, '양천현 공암진(孔巖津)' 세주(細註)에 자세히 기록되고 있으니 옮겨보면 다음과 같다.

> 일명(一名) 북포(北浦)라고도 하니, 현 북쪽 일리(一里)에 있다. 바위가 있는데 물 가운데 서 있고 구멍이 있어 그로 인연해서 이름을 삼았다.
>
> (一名北浦, 在縣北一里. 有巖, 立水中, 有竇, 因以爲名.)

이 내용은 읍치가 공암진 바로 남쪽에 있던 공암현(孔巖縣) 시절의 기록을 그대로

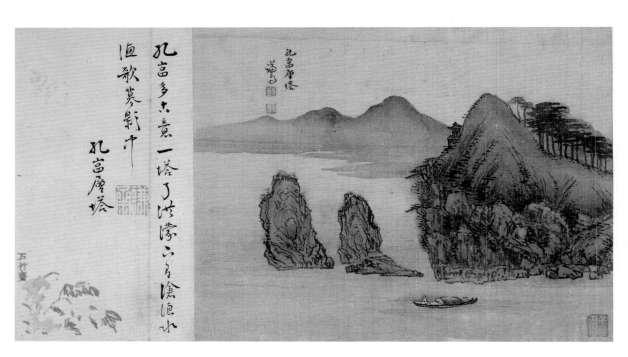

渔歌某影中

孔富多志意一塔了渺茫二号淪浪水

孔富層塔

孔富層塔

45. 공암층탑(孔岩層塔) · 공암의 층진 탑

영조 17년 신유(1741), 66세, 비단에 채색, 29.2×23.0cm, 《경교명승첩(京郊名勝帖)》상권 12, 간송미술관 소장

이기(移記, 옮겨 적음)한 탓에 이렇게 기록된 것이다. 뒷날 양천현이 되면서는 읍치를 훨씬 북쪽인 파산(巴山, 궁산) 아래로 옮기기 때문에 이 기록과는 부합하지 않는다.

어떻든 이런 지명을 가질 만한 바위가 바로 옛 공암나루터에 있다. 지금은 올림 픽대로를 내기 위해 강변 둑을 새로 만들어서 둑 밖으로 밀려나 있지만 그 길이 나 기 전인 1980년대 초반까지만 해도 강물 속에 이 바위들이 가지런히 잠겨 있었다.

지금은 이를 광주(廣州)바위 또는 광제(廣濟)바위라 부르는데 고구려 때는 제차바 위라 했던 모양이다. 이 바위 이름을 그대로 고을 이름으로 쓴 것을 보면 그때는 공 암나루인 현재의 탑산(塔山) 아래에 고을 읍치가 있었던 것 같다. 통일신라 때도 마 찬가지였기에 공암으로 개칭했으리라 생각된다. 제차바위 혹은 광주바위라 불린 세 개의 바위 중 가장 큰 바위에 구멍이 나 있었기에 얻은 이름일 것이다.

그러던 것이 충선왕 2년(1310)에 읍치를 현재 양천향교가 있는 가양동 234번지 일대의 궁산(宮山) 아래로 옮기면서 그 지명인 양천(陽川)을 취하여 고을 이름을 바 꿨던 듯하다. 한편 바위의 한자 표기인 파의(巴衣)로부터 파릉(巴陵)이란 별호가 생 겼으니 양천으로 읍치를 옮기고 나서도 그 뒷산을 파산(巴山)이라 한 연유도 이에 있 다고 생각된다. 그러나 공암나루만은 그대로 존속하여 남도에서 개성으로 가는 요 진(要津, 중요 나루)이 되었던 듯하다.『동국여지승람』'양천현 공암진(孔岩津)'에 다음 과 같은 이야기가 수록되어 있기 때문이다.

고려 공민왕 때 백성 형제가 함께 길을 가다가 동생이 황금 두 덩어리를 주웠다. 하 나를 형에게 주고 공암진에 이르러 함께 배를 타고 건너는데 갑자기 동생이 금을 물속에 던져버린다. 형이 괴이하여 까닭을 묻자 대답하기를 "제가 평시에 형을 매 우 사랑했는데 이제 금을 나누고 보니 홀연 형을 미워하는 마음이 생깁니다. 이것 이 상서롭지 못한 물건이니 강에 던져 잊어버리는 것만 같지 못합니다."라고 한다. 형이 듣고는 네 말이 정녕 옳다 하고 역시 금을 물에 던졌다. 배에 함께 타고 있던 사람들이 모두 어리석은 백성이었기 때문에 이름도 사는 읍리(邑里)도 묻지 않았 다고 한다.

(高麗恭愍王時, 有民兄弟偕行, 弟得黃金二錠. 以其一與兄, 至津同舟而濟, 弟忽
投金於水. 兄怪而問之, 答曰 吾平日愛兄篤, 今而分金, 忽萌忌兄之心. 此乃不祥
之物, 不若投諸江而忘之. 兄曰 汝之言誠是矣, 亦投金於水. 時同舟者皆愚民, 故
無有問其姓名邑里云.)

<div align="right">(『동국여지승람(東國輿地勝覽)』卷十, 陽川縣, 山川, 孔巖津)</div>

이런 고사가 있기 때문에 금 던진 곳을 이후부터는 투금뢰(投金瀨)라 한다 하는
데 성주 이씨(星州李氏) 가승(家乘)에서는 이를 고려 말의 명사였던 이조년(李兆年,
1269~1343)·이억년(李億年) 형제라 기록해놓고 있다 한다. 이 사실은 조선 후기에 만
들어진 『양천읍지(陽川邑誌)』'고적(古蹟), 공암진(孔巖津)'에 수록되어 있다(星州李氏家
乘云, 李兆年 李億年之事, 此言出于中國天中記).

이렇게 붐비던 공암나루는 조선이 도읍을 현재의 한양 서울로 옮기자 그 기능을
상실한다. 서울로 가는 남도 행객들이 동작나루를 건너 바로 서울로 들어갔기 때
문이다. 그래서 조선시대에 와서는 읍치의 기능도 나루의 기능도 모두 상실한 한낱
강변 마을로 전락한다. 그런데 과거 읍치가 있을 때 그 진산(鎭山)에 세워졌던 절터
에 남은 탑인지 공암산 중턱에 탑 하나가 남아 탑산(塔山)이란 이름을 가지게 된다.

이 탑산은 위에서 보면 그리 높지 않은 작은 동산(해발 31.5미터)이지만 거의 수직
절벽으로 강에 내리 떨어져서 강상에서 보면 꽤 높은 바위산이다. 석질도 광주바위
와 같이 자색(紫色)을 띤 자암(紫岩)인데 강변 쪽에는 큰 굴이 뚫려 수십 명이 비를
피할 만한 공간을 만들고 있다. 고로(故老, 옛일에 밝은 노인)들의 말에 의하면 이곳이
양천 허씨(陽川許氏)의 발상지로 이곳에서는 허가바위라 부른단다.

양천 허씨 시조 허선문(許宣文)이 이곳에서 나왔기 때문이다. 허선문은 고려 태조
(918~943)가 후백제의 시조 견훤(892~935)을 징벌하러 가면서(934) 이 나루를 통과
할 때 90여 세의 나이이면서도 도강 편의와 군량미 제공 등으로 공을 세워 공암촌
주(孔岩村主)의 벼슬을 받았다 한다.

세 덩어리로 이루어진 공암을 광제(廣濟)바위 또는 광주(廣州)바위라고 부른 것은

백제 때부터 아닌가 한다. 광제바위는 너른 나루에 있는 바위라는 뜻일 터이니 백제가 하남 위례성에 도읍을 두고 한강의 물길을 장악하고 있을 때 이 공암나루는 너른 나루 중 하나였을 것이기 때문이다. 광주바위라 하는 것은 광제바위가 잘못 전해져서 얻은 이름이리라.

그런데 광주에서 떠내려와서 광주바위라 한다는 전설을 붙이고 광주관아에서는 매해 양천현으로부터 싸리비 두 자루를 세금으로 받아 갔다. 어느 때 이를 귀찮게 여긴 양천현령이 이 바위들이 배가 드나드는 데 걸리적대니 광주로 다시 옮겨 가라고 하자 광주 아전들은 다시 이 바위를 광주바위라고 주장하지 않았다고 한다.

광주바위, 즉 공암은 1970년대까지 한강물 속에 그대로 잠겨 있었고 허가바위 굴 밑으로는 강물이 넘실대며 스쳐 지나고 있었다. 그런데 1980년대 올림픽대로를 건설하면서 둑길이 강 속을 일직선으로 긋고 지나자 이 두 바위는 육지 위로 깊숙이 올라서고 말았다. 그래서 지금은 구암(龜岩) 허준(許浚, 1539~1615)을 기리기 위해 만들었다는 구암공원 한 귀퉁이에 볼품없이 처박혀 있다.

수천 년 동안 한강물과 어우러지던 운치 있는 풍광은 이제 이 그림에서나 찾아볼 수 있을 뿐이다. 산기슭에 남아 있던 탑은 일제 강점기에 양천우편소장이던 일인이 양천우편소에 옮겨놓았었다는데 현재는 누구도 간 곳을 알지 못한다.

어떻든 이렇게 유서 깊은 공암이니 겸재와 사천(槎川)이 이를 화제(畵題)와 시제(詩題)로 삼지 않을 리 없다. 사천은 이렇게 읊었다.

공암에 옛 뜻 많으나, 탑 하나만 아득하구나.
아래에 창랑수(滄浪水) 있으니, 고기잡이 노래 저녁 그림자 속에 잠긴다.
(孔岩多古意, 一塔了洪濛. 下有滄浪水, 漁歌暮影中.)

이 시를 화의(畵意)로 하여 겸재는 탑산과 광주바위 일대의 경치를 시처럼 화폭에 올려놓았다. 탑산과 광주바위를 강 한가운데로 거의 일자(一字)가 되게 가득 채워 주제를 분명히 하고 원경은 담묵 수윤(水潤)으로 처리하는 극원산법(極遠山法, 지

극히 먼 산을 그리는 법)을 구사해 아련한 느낌이 들게 했다. 허가바위 아래로는 어부 하나가 낚시 드리운 매생이 한 척을 저어나가는데 광주바위 쪽으로 가는 모양이다.

탑산 중턱 위에 고풍스러운 탑 하나가 크게 표현되어 사천의 시의(詩意)를 강조했고 그 등 너머로는 솔밭이 울창하다. 탑산의 곱게 솟구친 봉우리는 난시준(亂柴皴, 땔나무를 어지럽게 흩어놓은 것과 같은 필선. 울퉁불퉁한 바위산 봉우리나 바위 절벽의 형상을 표현하는 데 주로 쓴다.)과 부벽준(斧劈皴)을 뒤섞어 어지럽게 쳐낸 허가바위의 험상한 골력(骨力)이 받쳐주기 때문에 더욱 힘차게 느껴진다.

험상궂게 강물 위로 솟아난 광주바위는 와권준(渦卷皴, 소용돌이 모양의 필선. 물에 씻긴 바위 등을 표현하는 데 주로 쓴다.)과 운두준(雲頭皴. 뭉게뭉게 일어나는 구름머리 모양의 둥근 필선. 산봉우리나 바위 형상을 표현하는 데 주로 쓴다.)을 뒤섞어 썼다. 둥글둥글한 필선들이 겹겹이 쌓이며 부드럽게 바위 구멍을 상징하니 그 대조적인 표현법은 가히 신품(神品)에 이른 것이라 하겠다.

고종 28년(1891)에 양천현령 이긍주(李兢柱)가 편찬한 『양천현읍지』의 누정(樓亭, 누각
과 정자) 조에 다음과 같은 기록이 있다.

> 공암리(孔岩里)에 소요정(逍遙亭)이 있었으니 심정(沈貞, 1471~1531)이 차지했던 곳
> 으로 지금도 그 터가 있다.
> (孔岩里有逍遙亭, 沈貞所占, 今有其址.)

이보다 8년 뒤인 고종 광무 3년(1899)에 양천군수 박준우(朴準禹)가 다시 펴낸 『양
천군읍지』 누정 조에서는 이렇게 수록하고 있다.

> 소요정은 진산(津山) 남쪽 기슭에 있었으니 중종 때 재상 심정이 지었던 것이다.
> (逍遙亭在津山南麓, 中宗朝相臣沈貞所建.)

진산은 공암진 산이란 뜻으로 공암진 뒷산인 탑산의 다른 이름이다. 따라서 소

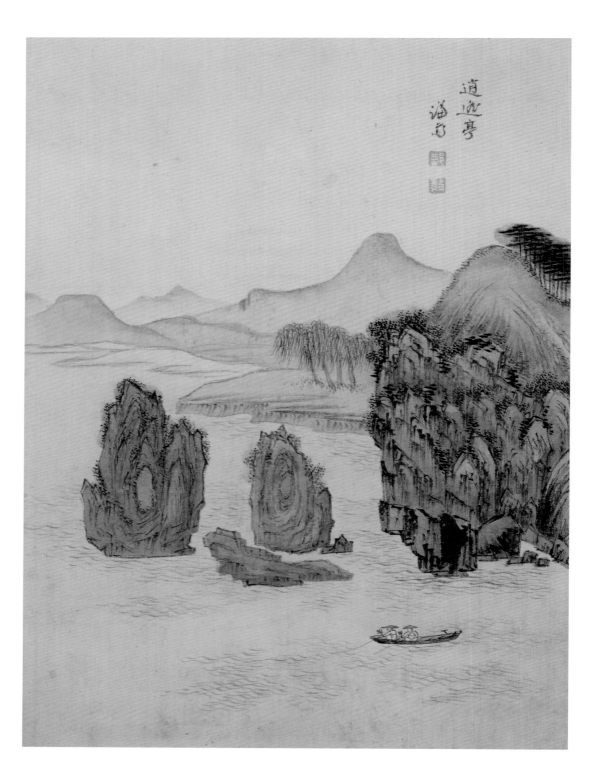

요정은 공암리 탑산 남쪽 기슭에 세워졌던 정자임을 알 수 있다. 이미 고종 28년에도 터만 남아 있다 했으니 그 이전 어느 때 이 정자는 허물어졌다고 보아야 한다.

그런데 겸재가 영조 18년(1742)경에 그렸으리라 생각되는 이 〈소요정(逍遙亭)〉에도 정자의 모습은 없다. 이때도 터만 남아 있었기 때문에 정자는 그리지 않았던 모양이다. 이때 정자가 남아 있어서 정자를 그림에 나타내고자 했다면 겸재는 한강 하류인 서북방에서 물길을 거슬러 오르며 바라보는 시각으로 탑산과 광주바위를 그리지는 않았을 것이다. 한강 상류인 동남쪽에서 탑산 남쪽을 바라보는 시각이거나 적어도 강 가운데서 서쪽으로 소요정을 바라보는 시각을 취했을 것이다.

그런데 소요정이 있었다는 탑산 남쪽은 보이지도 않는 시각으로 탑산과 광주바위를 그렸다. 〈공암층탑(孔岩層塔)〉에서는 탑산 기슭 남쪽에 세워진 석탑을 보이게 하려고 시점을 허공에 높이 띄웠는데, 〈소요정〉에서는 시점을 수면 위로 낮춰서 허가바위 절벽에 가려 석탑조차 보이지 않게 그려놓았다. 그러니 세 덩어리의 광주바위가 더욱 우람하게 앞을 가로막고 허가바위 절벽은 까마득하게 솟아나서 그 위 탑산 뒷봉우리를 압도한다.

강물은 광주바위 밑을 휘감아 돌면서 물살을 일으키는데 허가바위로 이어지면서 소용돌이가 더욱 거세진다. 후미진 동굴과 맞물려 출렁이는 물결은 그 곁을 지나는 이들로 하여금 섬뜩한 느낌이 들게 하고도 남겠다.

탑산 남쪽으로 공암벌이 강변 모래밭 형태로 넓게 펼쳐졌고 그 위에는 버드나무가 숲을 이루었다. 탑산 북쪽 능선을 따라 전개된 솔숲과 대조를 이루는 표현이다. 먼산으로는 남산이 표현되고 그 너머로 용마산이 아련히 보인다.

허가바위 근처 강물에는 거룻배 한 척이 떠 있는데 삿갓 쓴 어부 두 명이 낚싯줄을 드리우고 태평하게 앉아 있다. 이 그림은 소요정 일대의 아름다운 풍광을 그리는 데 목적이 있었기 때문에 〈소요정〉이라는 제목을 붙이면서도 소요정은 그 터도 보

46. 소요정(逍遙亭)
영조 18년 임술(1742)경, 67세, 비단에 채색, 24.7×33.3cm,《양천팔경첩(陽川八景帖)》, 고(故) 김충현 소장

이지 않게 그려놓았다.

　이 소요정을 지은 소요정(심정의 호) 심정은 중종 때 좌의정까지 지낸 인물이다. 심정의 집안은 그 증조부인 심귀령(沈龜齡, 1349~1413)이 태종이 등극하는 데 공을 세워 좌명공신(佐命功臣)이 된 이래 그에 이르기까지 4대가 공신으로 군림한 대표적인 훈구공신 가문이다. 그래서 많은 기득권을 가지고 있었으니 양천 공암진 일대와 개화산 일대가 모두 그 집안 소유였던 것 같다.

　그래서 훈구 세력을 억제하려는 정암(靜庵) 조광조(趙光祖, 1482~1519) 일파의 신진 사림 세력은 항상 그를 표적으로 삼아 공격했다. 심정은 중종반정(1506)에 참여해 정국공신(靖國功臣) 3등으로 화천군(花川君)에 봉해져서 이조판서, 형조판서 등 요직을 거치지만 그때마다 조광조 일파는 간사하고 탐욕스러우며 혼탁하고 권세를 부리며 제멋대로 한다는 트집을 잡아 탄핵해서 쫓아냈다. 이에 심정은 중종 12년(1517)경에 이 공암진 탑산 남쪽에 소요정을 짓고 물러 나와 울분을 달래며 지내게 된다.

　그러나 심정은 장자(莊子)의 『남화경(南華經)』(『莊子』) '소요유(逍遙遊)'에서 말한 것처럼 마음을 비우고 소요자적(逍遙自適)하지 못하고 신진 사림을 일망타진할 기책(奇策, 기묘한 계책)을 강구하여 중종 14년(1519) 11월 15일 기묘사화(己卯士禍)를 일으킨다. 이로써 심정은 청류(淸流, 세상을 바로잡으려는 맑은 부류)의 죄인이 되고 끝내 음모가 드러나 중종 25년(1530)에 평안도 강서(江西)로 귀양 갔다가 그다음 해(1531) 사사(賜死)되고 만다.

　이렇게 역사의 죄인이 된 심정의 정자가 사회의 보호를 받았을 리 없다. 그래서 심정 사사 이후에 곧 허물어지고 말았던 듯하다. 그 터는 지금 가양동 우체국 뒤편 가양취수장 부근 탑산 남쪽 기슭 중턱에 해당한다.

사천(槎川) 이병연(李秉淵)은 겸재가 양천현령으로 부임해 간 해인 영조 16년(1740) 경신 세밑에 겸재에게 이런 시로 엮은 편지를 보낸다.

또 양천사군에게 드립니다(又贈陽川使君)

양천에 떨어져 있다 말하지 말게, 양천에 흥이 넘칠 터이니.

처자를 데리고 부임해 가면, 계옥(桂玉, 보배)이 비로소 곳간에 들며.

비온 뒤엔 선유객(仙遊客) 되고, 봄이 오면 세어(稅魚)를 그물질할걸.

오리와 백로들 바쁜 걸 보면, 날아와 이르는 것 문서 같으리.

(莫謂陽川落, 陽川興有餘. 妻孥上宦去, 桂玉入倉初.

雨後船遊客, 春來網稅魚. 忽看鳬鷺迅, 飛到似文書.)

또 군택에게 드립니다(又贈君澤)

봄이 오면 행주 배에 오르지 마오, 손님 오면 어찌 꼭 소악루(小嶽樓)만 오르려 하나.

책을 서너 번 다 읽을 곳이니, 개화사(開花寺)에서 등유(燈油)를 소비해야지.

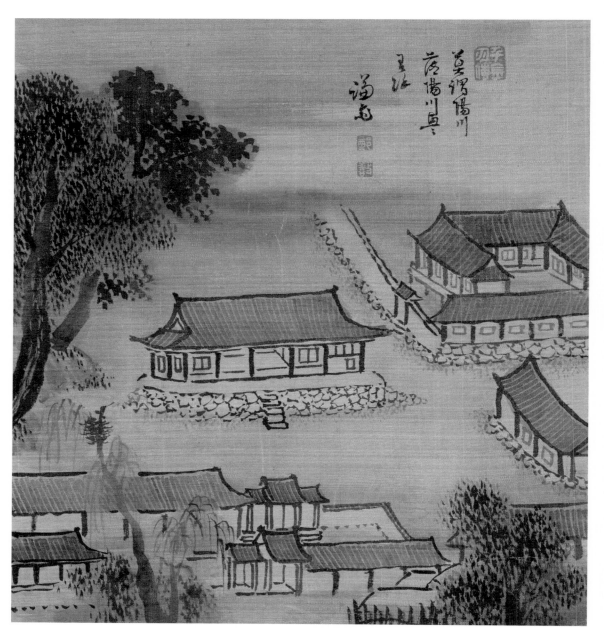

47. 양천현아(陽川縣衙)・양천현의 관아

영조 16년 경신(1740), 65세, 비단에 엷은 채색, 26.5×29.0cm,《경교명승첩(京郊名勝帖)》하권 4, 간송미술관 소장

그림 8 | 우증 양천사군(又贈陽川使君), 우증 군택(又贈君澤)

이병연(李秉淵), 영조 16년 경신(1740) 세밑, 종이에 먹글씨, 60.8×24.3cm,《경교명승첩(京郊名勝帖)》하권 6면, 간송미술관 소장

경신(1740) 세밑 병든 일원.

(春來莫上杏洲舟, 客到何須小嶽樓. 書冊三餘完課處, 開花寺裏費燈油. 庚申歲除 病源.)그림 8

불과 30리 밖의 양화나루 건너 지척에 있으면서도 서울 집에 돌아오지 못하는 겸재의 세밑 외로움을 위로하고자 보낸 편지시다. 겸재도 이 위로시 한 수를 받고 사천의 진정한 우의에 감동했던 것 같다. 그래서 자신이 외로이 떨어져 있는 양천현아의 진경(眞景)을 일필휘지(一筆揮之)하고 화제로 위로시의 첫 구절(莫謂陽川落, 陽川興有餘)을 휘갈겨내고 있다. 이런 그림에서 꼼꼼하게 정성 들일 여가가 있겠는가. 굵은 필선으로 가슴이 막히고 콧마루가 울리는 감격 상태를 그대로 표출할 뿐이다. 그러나 어느 곳 하나 빠뜨리지는 않았다.

『양천읍지』의 기록에 의하면 동헌인 종해헌(宗海軒)이 건좌손향(乾坐巽向, 서북쪽에 앉아서 동남쪽을 바라봄), 즉 동남향이었다 하니 현아 전체의 좌향(坐向, 양택이나 음택이 틀고 앉은 방향)이 동남향이었을 것이다. 겸재는 이를 실감나게 하려는 듯 건물들을 모

두 서북쪽으로 약간 비스듬히 틀어놓았다. 방향 감각까지 배려한 빈틈없는 사생 능력이다.

외삼문(外三門, 관청이나 대갓집의 대문은 세 쪽문으로 되어 있으므로 삼문이라 한다.)과 내삼문이 이중으로 지어져 관부의 위용을 자랑하니 백성들은 이 문 앞에 서기만 하면 벌써 기가 죽고 주눅이 들었을 것이다. 외삼문 왼쪽으로는 육방(六房) 아전들의 집무소인 길청 건물이 있고 오른쪽으로는 줄행랑 건물이 이어져 여러 용도의 집무실이 있을 듯하다.

내삼문은 외삼문보다 규모가 더 큰데 왼쪽으로 이어진 줄행랑 규모도 훨씬 커서 이 건물이 관곡(官穀, 관청 소유의 곡식)을 보관하던 읍창(邑倉)이었다는 기록을 증명해 준다. 외삼문과 내삼문이 네모난 담장으로 연결된 것을 삼문의 오른쪽 끝부분에서 확인할 수 있다.

그러니 삼문 안 폐쇄된 공간은 아전들의 독무대였으리라. 당연히 지방 행정의 대강은 이 삼문 안에서 이루어졌을 것이다. 이에 이들의 전횡을 감시하고 억제하는 기구가 필요해 덕망 있는 지방 선비들이 모여 여론을 대변하게 하니 그들이 모여 일하는 곳을 향청(鄕廳)이라 했다. 그 향청 건물이 바로 외삼문 오른쪽에 그려져 있다. 느티나무에 가려진 기와집이 그것이다. 이상적인 건물 배치다.

내·외삼문을 지나면 동헌인 종해헌이 석축을 높이 쌓은 축대 위에 팔작집으로 우람하게 자리 잡았다. 중앙에 넓은 대청이 있고 좌우로 방이 꾸며진 독채다. 오른쪽에는 입 구(口) 자 형태의 내아(內衙, 관사)가 있는데 정면 행랑채에서 시작된 담장이 전체를 감싸는 모양이다. 그러나 그림에서는 다 그리지 않고 관아에 깃들기 시작하는 어둠으로 그 끝을 묻어버렸다. 내아 앞에 일부만 표현된 건물은 군노와 사령들이 일을 보던 사령청 건물일 듯하다.

종해헌 왼쪽 언덕에는 거목으로 자란 잡목 두 그루가 높이 솟아 있는데 잎새의 표현 기법으로 보아 앞에 있는 것은 느티나무고 뒤에 있는 것은 갈참나무 같다. 외삼문 앞에는 버드나무가 앙상한 가지를 듬성듬성 늘어뜨리고 있다. 아마 대담한 가지치기로 이런 모습을 보인 듯하다. 그 둥치 끝에 까치집 하나가 위태롭게 앉아 있

다. 오늘날도 우리 주변에서 흔히 볼 수 있는 정경이다.

관아 전체가 텅 비어 사람 모습 하나 찾아볼 수 없고 어둠이 내리는 듯 거뭇거뭇 밤기운이 종해헌과 내아 뒤편으로부터 몰려와 뒷산 배경을 그 속에 묻어버리고 있다. 따라서 건물들은 그 윤곽선만 더욱 뚜렷이 드러나게 되므로 굵은 필선으로 거칠게 이를 잡아냈다. 고목나무에 어둠이 깃들기 시작할 때도 나무의 겉모양이 더욱 우람해지며 울창한 기운을 발산하는데 겸재는 해거름에 일어나는 이런 어둠의 조화를 세심하게 관찰했던 모양이다.

이 시각이면 출퇴근하는 관속들은 당연히 퇴청하고 관아에 남아서 수직할 사람들도 모두 제 처소에 들어갔으리라. 그래서 관아 전체가 텅 비었다. 겸재는 양천 관아의 한적한 분위기를 강조하기 위해 아마 이런 시점의 현아 전경을 진경으로 표출했을 것이다.

『양천읍지』관해(官廨) 조에 의하면 정조대왕은 그 21년(1797) 정사년 가을에 원종릉(元宗陵)인 장릉(長陵)에 행차하면서 이 종해헌에 잠시 주필(駐畢)하여 이런 시를 남겼다 한다.

한강 가을 물결 무명베 펼쳐놓은 듯, 무지개다리 밟고 가니 말발굽 가벼웁다.
사방 들녘 바라보니 누런 구름 일색인데, 양천 일사(一舍)에서 잠시 군대 쉬어 간다.
(江漢秋濤匹練橫, 虹橋踏過萬蹄輕. 爲看四野黃雲色, 一舍陽川少駐兵.)

겸재가 고적감에 겨워하며 아사(衙舍)를 그려내던 해로부터 57년 뒤에 지은 시다. 그러나 지금은 종해헌은 물론 그 부속 건물 하나 남아 있지 않고 그 터에는 연립주택과 개인 주택이 가득 들어차 있다. 이곳은 현재 강서구 가양동 239번지 일대다.

필자가 1981년 9월 중순에 이곳 양천현아 터를 찾았을 때 그해 8월 31일에 복원 준공된 양천향교에서 만난 고로(故老)들의 이야기를 들으니 4년 전인 1977년까지는 종해헌 건물이 남아 있었다 한다. 그런데 그해에 이곳 양천현 일대가 서울시로 편입되면서 헐리고 연립주택이 들어섰다 한다. 동헌 동쪽의 객관(客館)인 파릉관(巴陵

館) 자리는 이미 30여 년 전에 개인 소유로 넘어가 양옥이 지어졌다며 그 터를 가리켜준다. 참으로 아쉬운 일이다.

다행히 향교를 복원해놓았으니 이 유서 깊은 양천 아사도 겸재 시대의 모습대로 복원해놓는다면 한강 변의 명소로 크게 각광받을 것이다. 다만 한강 변의 풍류 고을로 풍광이 아름다운 곳이라는 이유뿐만 아니라 화성(畵聖) 겸재가 65세부터 70세까지 만 5년 동안을 현령으로 재임하면서 그 천재성을 최고로 발휘했던 명화 제작의 산실이기 때문이다.

종해헌(宗海軒)은 양천현(陽川縣, 지금의 강서구와 양천구) 관아의 동헌(東軒, 지방 수령의 집무소) 이름이다. 그러니 '종해헌에서 조수 소리를 듣는다'는 의미의 〈종해청조(宗海聽潮)〉라는 그림 제목은 양천현의 현령이 동헌인 종해헌에 앉아서 조수 밀리는 소리를 즐기고 있다는 내용이다. 양천현 관아가 현재 양천향교의 동남쪽 가양동 239 일대인 성산(궁산, 파산) 남쪽 기슭 한강 가에 있기 때문에 가능한 일이었다.

본래 서해바다는 조석간만(潮汐干滿)의 차가 뚜렷한 지역인데 그중에서도 한강물이 바다로 물머리를 들이미는 강화만 일대는 그 격차가 가장 큰 곳이다. 그래서 밀물 때가 되면 조수가 한강으로 역류해 강물의 흐름을 막는다. 자연이 강물과 바닷물이 서로 밀리지 않으려 힘겨루기를 하게 되고 이때 나는 물싸움 소리가 마치 거대한 소나무 숲속에서 이는 솔바람 소리와 흡사하다. 쏴아! 쏴아! 울려 퍼지는 이런 물의 함성을 종해헌에 앉아 듣고 있다는 것이 이 그림의 제목이다.

그래서 사천(槎川)은 '종해청조(宗海聽潮)', 즉 종해헌에서 조수 밀리는 소리를 듣는다는 시제(詩題)를 가지고 이렇게 읊었다.

大武滄海后

泯泯坐浏歌詠吟亦宗

後孔坤然氣多

宗海聽潮

48. 종해청조(宗海聽潮) • 종해헌에서 조수 소리를 듣다

영조 17년 신유(1741), 66세, 비단에 채색, 29.2×23.0cm,《경교명승첩(京郊名勝帖)》상권 16, 간송미술관 소장

크구나 너른 바다란 말 믿겠다. 감개 어린 채 앉아서 조수 노래 듣는다.

조종(朝宗) 길 막힌 후에, 하늘과 땅 노기(怒氣)만 가득하다.

(大哉滄海信, 感慨坐潮歌. 路阻朝宗後, 乾坤怒氣多.)

이런 시정(詩情)을 화의(畵意)로 바꿔 겸재는 종해헌에서 조수 밀리는 소리를 들으며 감개에 잠겨 있는 자신의 모습을 화폭에 올려놓았다.

실제로 이 그림에서 겸재라고 생각되는 벼슬아치 하나가 사모관대(紗帽官帶) 차림으로 종해헌 2층 누마루 난간에 기대앉아 있다. 이때 한강에서는 밀물이 강물을 제압하며 사나운 기세로 역류하고 있는 듯하다. 돛단배들이 모두 조수를 타고 강을 거슬러 오르는 듯 돛폭이 바닷바람을 받고 있기 때문이다. 그러니 바닷물에 되밀려 오르는 강물의 함성이 얼마나 우렁차겠는가.

이 그림은 관아 뒷산인 성산에서 내려다본 시각으로 그려낸 것이다. 동헌인 종해헌을 중심에 넣고 부속 관사와 부근 일대의 민가까지 그려서 당시 양천읍의 전모를 화폭 한쪽에 담았다. 조수가 밀려드는 드넓은 한강을 실감 나게 표현하기 위해 난지도를 비롯한 모래섬들을 강 건너에 수없이 그려놓고 돛단배도 아래위로 여러 척 띄워놓았다. 그리고 강 상류에는 동쪽에 남산을, 서쪽에 관악산을 먼 산으로 그려놓았다.

남산 아래로 겹겹이 이어지는 낮은 산언덕들은 노고산, 와우산, 만리재 등일 것이고 관악산 아래의 낮은 산은 동작동 국립현충원이 들어서 있는 동작봉이리라. 허가바위가 있는 탑산을 가까이 끌어내 앞산을 삼았는데 돛단배 몇 척이 허가바위 절벽 아래를 스쳐 지나도록 아련하게 표현했다. 종해헌 앞의 강물 위를 지나는 두 척의 배와는 크기가 한눈에 비교될 만큼 차이 난다.

한강 변에는 강바람을 막기 위해 키 큰 나무들을 줄지어 심었고, 종해헌 뒤편 산언덕에는 늙고 큰 고목이 우람하게 솟아 있어 관아의 역사를 말해준다. 종해헌이란 이름은 '모든 강물이 바다를 종주(宗主, 우두머리)로 삼아 흘러든다'는 『서전(書傳)』 우공(禹貢) 편의 글귀에서 따온 것이다. 한강이 모든 강물을 대표하고 한강물은 양천 앞에서 바닷물과 부딪치므로 이곳이 바로 종해(宗海, 우두머리 바다)라고 생각했던 모

양이다. 이는 조선이 곧 중화 문화의 주체라는 조선중화주의에 입각한 자부심에서 고유색 짙은 진경문화를 창달해갈 때 우리가 세계의 중심이어야 한다는 생각을 표방한 이름이다. '종해헌'이란 현판 글씨를 만교(晩橋) 김경문(金敬文, 1602~1685)이 숙종 5년(1679)에 써서 걸었다 하니 아마 그 이름도 이때 지었을 것이다. 이 시기는 진경문화가 막 태동하던 때다. 김경문은 중종(1506~1544) 이후 이 지역에 명문으로 뿌리내린 원주(原州) 김씨 문중에서 배출한 명필로 이 글씨를 쓸 때 78세였다고 한다.

『양천읍지(陽川邑誌)』의 관해(官廨) 조에서 보면 동헌 동쪽에 객관(客館)인 파릉관(巴陵館)이 있고 종해헌 남쪽에는 아전들이 머무는 연청(椽廳)이 있으며, 북쪽에는 향청(鄕廳) 동쪽에 장교청(將校廳), 앞의 좌우에 창고가 있다 하였다. 그림에서 대강 헤아려볼 수 있다.

그중 파릉관은 선조 연간부터 있던 것이니 선조 39년(1606) 4월 11일에 사신으로 왔던 한림학사 주지번(朱之蕃)이 이 객관에 와서 노닐며 '파릉관(巴陵館)'이라 이름 짓고 자필 현판을 걸어놓았다 한다. 그는 이곳 경치에 매료되어 이태백(李太白)의 시 「금릉 봉황대에 올라서(登金陵鳳凰臺)」의 시상을 빌려 이렇게 읊고 있다.

삼산(三山)은 반쯤 푸른 하늘 밖으로 떨어져 나가고,
이수(二水)는 백로주(白鷺洲)가 중간을 갈라놓았다.
그 옛날 이적선(李謫仙)이 나보다 먼저 얻었으니,
석양(夕陽)에 붓 던지고 서루(西樓)를 내려오다.
(三山半落靑天外, 二水中分白鷺洲. 千古謫仙先我得, 夕陽投筆下西樓.)

『양천읍지』 '파릉관' 세주(細註)에서는 이렇게 말하고 있다.

삼산(三山)은 삼각산을 가리키고 이수(二水)는 덕은포(德隱浦)에서 이수(二水)로 나뉘는 것을 가리킨다.
(三山 指三角山, 二水 指德隱浦 分作二水.)

주지번은 이런 삼산 이수의 기막힌 경치에 대해 이태백이 미리 꼭 맞게 읊어놓았기 때문에 어떻게 다른 표현을 빌릴 수 없었던 모양이다. 그래서 그 두 구절을 그대로 따다 쓰고 만다.(268쪽 참조)

이태백이 먼저 나서 쓴 탓으로 하루 종일 다른 표현을 생각하다 포기하고 석양에는 그만 붓을 던지고 누각을 내려와버렸다는 내용으로 시를 마무리 짓고 있다. 이 역시 절묘한 시어(詩語)니 이후 이 시는 우리 문인 묵객들 사이에 널리 노래로 불려 내려오고 있다.

사실 이태백도 이 시를 지을 때 최호(崔顥)가 지은 시「황학루에 올라서(登黃鶴樓)」의 시상(詩想)과 운치(韻致)를 빌렸다 한다. 일찍이 황학루에 올라서 최호의 시를 보고는, "눈앞에 경치가 있으나 말을 얻을 수 없더니 최호의 제시(題詩)가 맨 윗머리에 걸려 있구나(眼前有景道不得, 崔顥題詩在上頭)."라며 최호의 시를 능가할 수 없음을 자인했다.

부근에는 또 은촉루(銀燭樓)라는 누각도 있었던 모양인데 고려 때 정당문학(政堂文學)을 지낸 윤자(尹鎡)라는 이는 여기에 이런 시를 남겼다.

어옹(漁翁)은 갯가에 앉아 낚싯대 드리우고, 상인들 조수 만나 배 띄워 간다.
파도 위 백구들 응당 날 웃겠지만, 일생 동안 무슨 일로 헛된 이름에 얽매이겠는가.
(漁翁住浦垂竿坐, 買客迎潮解纜行. 波面白鷗應笑我, 一生何事絆浮名.)

지금은 행주 하류에 수중보를 막아서 물길을 고의로 차단했기 때문에 조수 밀리는 소리가 예전 같지 않다. 군사 목적으로 건설했다는 이 인공보가 언제 철거되어 〈종해청조〉의 옛 풍류를 되찾을 수 있을지! 그날을 손꼽아 기다려본다.

小岳候月

소악후월

〈소악후월(小岳候月)〉이라는 그림 제목은 소악루에서 달 뜨기를 기다린다는 내용이다. 겸재가 이런 제목으로 그림을 그리게 된 데는 그럴 만한 까닭이 있었다.

『양천읍지(陽川邑誌)』누정(樓亭) 조에 다음과 같은 기록이 있다.

악양루(岳陽樓) 옛터에 소악루가 있으니 현감 이유(李渘, 1675~1753)가 지은 것이다. 그는 자(字)를 중구(仲久), 호를 소와(笑窩) 또는 소악루(小岳樓)라 하는데 영조조에 동복(同福)현감으로 있다가 벼슬을 버리고 돌아와서 중국 악양루 제도를 모방해 누각을 창건하고 소악루라 이름했다.

회헌(悔軒) 조관빈(趙觀彬, 1691~1757), 포암(圃巖) 윤봉조(尹鳳朝, 1680~1761), 사천(槎川) 이병연(李秉淵, 1671~1751)등 여러 명사들과 더불어 이곳에서 시를 주고받으니 풍류와 빼어난 경치로 한 시대에 이름을 떨치게 됐다. 황정랑(黃正郎) 진(縝)이 시로 이르기를, "이 누각 위아래로 한 몸인 듯 서로 맞으니, 늘어선 산봉우리 병풍이 되고 강물은 연못 되었다."라고 하였다.

(岳陽樓舊址, 有小岳樓, 李縣監渘[字仲久 號笑窩 又號小岳樓]所構. 英宗朝, 以同

巴陵洞庭芒芒岳楼所杜甫老題句経

寫小岳樓

小岳候月

49. 소악후월(小岳候月) • 소악루에서 달을 기다리다

영조 17년 신유(1741), 66세, 비단에 채색, 29.2×23.0cm,《경교명승첩(京郊名勝帖)》상권 17, 간송미술관 소장

福縣監, 棄官而歸, 模得中國岳陽樓制度, 創建之, 名曰小岳樓. 與趙悔軒觀彬, 尹
圃庵鳳朝, 李槎川秉淵, 諸名士酬倡, 風流勝槪, 一時擅名. 黃正郞瞋 詩曰, 斯樓高
下混相合, 列岫如屏江作池.)

다시 향현고적(鄕賢古蹟, 지방 어진 이의 옛 자취) 조에는 이유(李渘)에 대해 이런 기록
을 남기고 있다.

현감 이유는 숙종 갑오년(1714)에 사마시(司馬試, 소과)에 합격해 세마(洗馬), 위수(衛
率) 등의 벼슬을 연이어 내렸으나 모두 나가지 않았다. 영조 임자년(1732)에 그 맏
형 이강(李濂, 1670~1734, 자 중유, 호 양수재)의 명령으로 할 수 없이 장릉(莊陵) 참봉
으로 나가 금부도사, 사헌부감찰을 지냈다.
갑인년(1734)에 동복현감이 됐으나 정사년(1737)에 벼슬을 버리고 돌아오니, 백
성들이 비석을 세워 덕을 칭송했으며 귀거래사(歸去來辭)를 지었다. 공은 일찍이
문장으로 세상에 드러났었고, 기개와 절개가 빼어나서 병계(屛溪) 윤봉구(尹鳳九,
1691~1757), 남당(南塘) 한원진(韓元震, 1682~1751)과 더불어 사람의 성품과 동물의
성품이 같은가 다른가를 따지는 일을 토론했으며, 시와 술과 풍류로 일세에 이름
을 떨치니 세상에서 일컫기를 강산주인(江山主人)이라 했다.
(李縣監 渘〔字 仲久, 全州人, 號 笑窩.〕, 肅廟甲午, 擧司馬, 連除洗馬衛率, 皆不就,
英廟壬子, 以其伯氏 濂〔字 仲遊, 號養守齋.〕之命, 出莊陵參奉, 歷禁都監察, 甲寅拜
同福縣監, 丁巳棄官而歸, 士民立石頌之, 作歸去來詞. 公 早以文章著世, 氣節卓
犖, 與屛溪南塘, 討論人物心性同異之辨, 以詩酒風流, 名于一世, 世稱江山主人.)

이로 보면 소악루는 동복현감을 지낸 이유가 영조 13년(1737)에 동복현감 자리를
자진 사퇴하고 고향 집으로 돌아와 그해부터 짓기 시작한 것 같다. 그는 벼슬에 뜻
이 없고 오직 성리학 연구와 시와 술과 풍류를 즐기는 참된 선비였다. 따라서 그와
사귀던 인사들은 당대 최고의 성리학자거나 최고의 풍류 문사였다.

한원진, 윤봉구는 강문 8학사(江門八學士)로 불리던 당대 율곡학파의 최고 거장들이며 사천 이병연은 진경시의 최고봉이었다. 그런데 이병연은 겸재와 평생 뜻을 같이한 둘도 없는 벗이었다. 그러니 강산주인으로 불리던 이유(李渘)가 진경산수화의 대가인 겸재와 친분을 맺지 않았을 리 없다. 소악루가 양천현아 지적에 지어진 지 불과 2~3년 후에 겸재가 양천현령으로 부임해 가는 것은 이런 친분 관계와 결코 무관하지 않으리라 생각된다.

　소악루를 짓고 나서 어느 때 이유가 사천과 겸재를 초대했고 이때 겸재와 사천은 이곳 경치에 매료되어 그 일대를 시와 그림으로 사생하기로 작정했던 듯하다. 이 사실이 문화 군주인 영조의 귀에 들어가자 영조는 그림 스승인 겸재를 65세 나이임에도 불구하고 양천현령으로 임명 발령해 그들의 소원을 이루게 했다. 그래서 남겨진 것이 《경교명승첩(京郊名勝帖)》을 비롯한 한강 일대의 진경산수화들이다. 문화 절정기를 이끄는 최고 통치자의 문화 의식이 어떻게 위대한 문화유산을 남겨놓는가 하는 좋은 본보기다.

　겸재는 65세 나던 영조 16년(1740) 경신(庚申) 12월 11에 양천현령(陽川縣令)이 되어 나가면서 당대 진경시의 태두이던 사천 이병연과 시화를 서로 바꿔 보자는 시화환상간(詩畵換相看)의 약조를 맺는다. 그 약조를 지켜 그려낸 결과물이 현재 간송미술관에 수장된 《경교명승첩》 상·하 2권이다.

　이 화첩은 겸재가 자자손손 가보로 비장해주기를 바라서 '천금을 준다 해도 남에게 전하지 말라(千金勿傳)'는 의미의 인장을 새겨 거의 매장마다 찍어놓았다. 그러나 이 화첩은 그 바로 다음 대에 남의 손에 넘어가 벽파(僻派)의 영수로 장차 영의정을 지내는 만포(晩圃) 심환지(沈煥之, 1730~1802)가 그다음 주인이 된다. 이는 겸재의 손자로 겸재화풍을 계승하고 있던 손암(巽菴) 정황(鄭榥, 1735~1800)이 심환지와 친한 탓으로 그의 간청에 못 이겨 자신의 숙부인 겸재의 둘째 자제 지산재(地山齋) 정만수(鄭萬遂, 1710~1795)를 설득해 넘겨주었기 때문인 듯하다.

　이때가 정만수의 나이 80세였다 하니 1790년대의 일이었을 것이다. 지산재는 조카에게 설득되어 부득이 《경교명승첩》을 만포에게 넘겨주기는 하지만 자기 대에 이

그림 9 │ 심환지(沈煥之)에게 보낸 정만수(鄭萬遂) 편지(오른쪽 글) 및 심환지 발(跋)
종이에 먹글씨, 39.9×22.3cm, 22.1×27.7cm, 《경교명승첩(京郊名勝帖)》 하권 20면, 간송미술관 소장

화첩이 남의 손으로 넘어가게 되는 것이 무척 아쉬웠던 듯, 만포에게 일찰(一札, 한 장의 편지)을 전해, 넘겨주게 되는 이유와 화첩의 내력을 간단하게 피력한다. 만포는 이 서찰조차 합장(合裝)해놓았다. 그림 9~10

　이를 통해 보면 그림 옆에 써놓은 시구(詩句)는 사천 시를 겸재가 쓴 것이라 했다. "이 화첩 가의 당화전(唐花箋)에 쓴 것은 곧 사천 시에 선인(先人) 글씨입니다(此帖邊唐花箋所書 卽 槎川詩 先人筆)."라 한 것이 그 내용이다. 따라서 《경교명승첩》 그림 옆에 쓴 시구(詩句)는 모두 사천이 겸재에게 보낸 시를 겸재가 쓴 것임을 알겠는데 겸재는 그 시상(詩想)에 맞춰 화의(畵意)를 펼쳐냈던 모양이다. 정녕 동심지우(同心之友, 마음을 같이하는 벗) 간의 금란지교(金蘭之交)라 하겠다. 진경문화를 주도해간 시화쌍벽(詩畵雙璧)다운 아름다운 모습이다.

　겸재가 부임해 간 양천현의 읍치는 지금 강서구 가양동 파산(巴山, 궁산) 아래에 있었다. 즉, 파산이 양천읍의 진산이었다. 지금도 그 산 남쪽 중턱인 가양동 234번지에 향교가 그대로 옛터를 지키고 있다. 그 산 밑으로 한강이 휘돌아 흘러서 양천읍은 강과 산을 모두 등에 지고 있는 형국이다. 한강은 이 부근에 이르러 호수와 같이

그림 10 | 심환지 발(연속)

심환지(沈煥之), 순조 2년 임술(1802) 7월 하순, 종이에 먹글씨, 72.3×41.5cm, 《경교명승첩(京郊名勝帖)》하권 22면, 간송미술관 소장

넓어져 행주(幸州)로 이어지니 이곳을 흔히 소동정호(小洞庭湖) 또는 행호(杏湖, 幸湖)로 부르기도 했다.

　강 건너로는 삼각산 연봉이 백색의 신비로움을 자랑하며 줄기줄기 내려와 북악과 인왕으로 이어지는 장관이 한눈에 잡히고 동남으로 시선을 돌리면 한강 상류 저 건너에 남산이 우뚝 솟아 있다. 그래서 양천현의 동헌(東軒)인 종해헌(宗海軒)이나 파산 기슭에 세워졌던 누각인 소악루(小岳樓)에 앉아서 해 돋는 정경이나 달 뜨는 모습을 바라보면 항상 남산(南山) 쪽에서 솟아오르기 마련이었다.

　겸재는 소악루에서 달맞이하는 정경을 모두 한 화폭에 담기 위해, 소악루를 근경으로 잡고, 달 떠오르는 한강 상류를 원경으로 잡았다. 그러자니 소악루 뒤편 성산 위에서 소악루와 한강 상류를 바라보는 시각이 될 수밖에 없다. 솔숲이 우거진 성산 등성이 아래에 큼직한 소악루 건물이 있고 그 주변으로 잡목 숲이 가득 우거졌다.

　아래 강변에는 거목이 된 버드나무 몇 그루가 늘어진 가지들을 탐스럽게 풀어헤쳐 푸르름을 자랑하는데 둥근 달은 남산 너머 저쪽 광나루 근처에 둥실 떠 있다. 달빛에 숨죽인 어둠이 강 건너 절두산 절벽을 험상궂고 후미지게 만든 다음 선유봉,

두미암(斗尾岩), 탑산 등 강 이쪽 산봉우리들을 강 속으로 우뚝우뚝 밀어 넣고 있다. 강물을 갈라놓은 긴 모래섬이나 강변 모래톱도 달빛에 얼비쳐 날카롭게 강물 속으로 파고든다.

소악루와 본채 등 큰 기와집들은 숲속에서도 그 위세가 당당하지만, 그 아래 초가는 그대로 달빛 어린 숲 그늘에 파묻힌 느낌이다. 이런 대조적인 표현이 보름달 뜨는 밤 소악루 주변의 경치를 더욱 환상적인 분위기로 이끈다.

소악루는 지금 강서구 가양동의 성산(궁산) 동쪽 기슭에 있던 누각이다. 이는 전라도 동복현감(同福縣監)을 지낸 소와(笑窩) 이유(李溎, 1675~1753)가 영조 13년(1737)에 그의 집 뒷동산 남쪽 기슭에 지은 것이다. 한강의 강폭이 넓어져 서호(西湖) 또는 동정호(洞庭湖)로 불리던 드넓은 강물을 동쪽으로 내려다보는 위치에 세워졌으므로 소악루라는 이름을 얻게 되었다.

소악루는 소악양루(小岳陽樓)의 준말이니 작은 악양루란 뜻이다. 본디 악양루는 중국 호남성(湖南省) 상강도(湘江道) 악양현(岳陽縣)의 현성(縣城) 서문(西門)의 문루(門樓) 이름이다. 이곳에 올라서면 동정호(洞庭湖)가 정면으로 보여 경치가 빼어나게 아름다웠다.

그래서 벌써 당 현종 개원(開元) 4년(716)에 뒷날 중서령(中書令, 재상)을 지내는 장열(張說)이라는 이가 이곳 현령을 지내면서 이 지방 재사(才士)들로 하여금 악양루에 올라가 시를 지어 재주를 다투게 하니 이때부터 이곳은 천하의 명승지로 이름을 떨치게 됐다. 시성(詩聖)으로 떠받드는 두보(杜甫, 712~770)도 「악양루에 올라서(登岳陽樓)」라는 유명한 시를 남겨놓고 있다. 그 시는 이렇다.

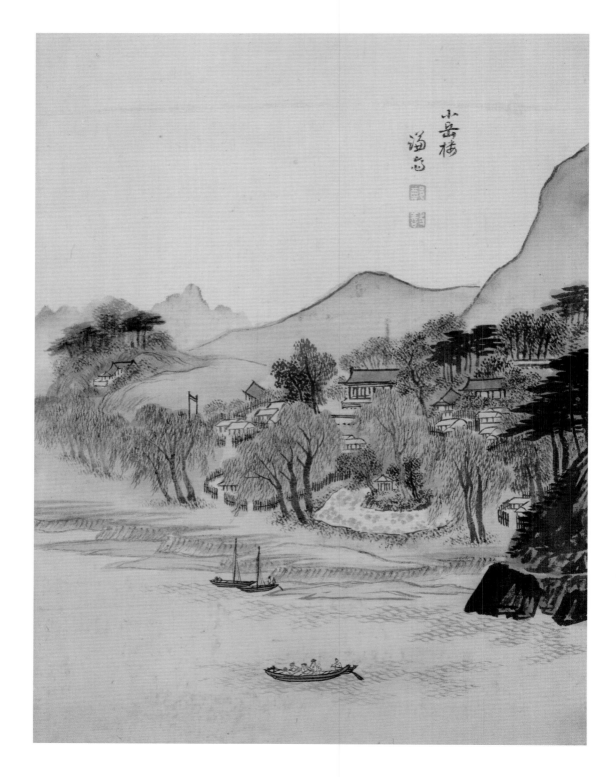

예전에 동정호 물 소문 들었으나, 이제야 악양루에 올랐구나.

오나라 초나라는 동쪽과 남쪽으로 터져 있고, 하늘과 땅은 밤낮으로 떠 있다.

벗들에게 한 자 소식도 없으니, 늙고 병든 몸 외롭게 배 안에 있네.

융마(戎馬, 군마, 군대)가 관산(關山, 관문이 있는 산, 국경을 이루는 산, 또는 고향 산) 북쪽

에 있다 하매, 난간에 기대어 흐느껴 운다.

(昔聞洞庭水, 今上岳陽樓. 吳楚東南坼, 乾坤日夜浮.

親朋無一字, 老病有孤舟. 戎馬關山北, 憑軒涕泗流.)

이에 그 증조부인 천지(天池) 이명운(李溟運, 1583~?) 때부터 이곳 성산 동쪽 기슭을 차지해 살아온 이유(李渘)는 그의 집 뒤 산기슭에 악양루와 똑같은 정자를 지어 천하제일 명승지를 만들고자 했다. 이유는 정종(定宗)의 제4왕자인 선성군(宣城君) 이무생(李茂生)의 9대손인데 그의 5대조부인 대구부사 이준도(李遵道, 1532~1584)가 율곡(栗谷) 이이(李珥, 1536~1584)와 뜻을 같이하는 절친한 벗이었다. 그래서 이준도의 손자이자 이유의 증조부인 이명운은 광해군이 모후인 인목대비(仁穆大妃) 연안 김씨(延安金氏)를 폐위하려 하자(1613) 홍문관 교리 벼슬을 버리고 이곳 양천현 현내면 고양리 한강 기슭으로 물러 나와 살게 됐다.

그러니 그의 집안은 율곡계의 조선성리학통을 대대로 계승하고 있는 왕손 사대부 가문이라 생활 안목이 상당히 높을 수밖에 없었다. 뿐만 아니라『전주이씨선성군파보(全州李氏宣城君派譜)』에 의하면 이유 자신도 진경시대에 진경문화를 이끌던 율곡학파의 중진들인 남당(南塘) 한원진(韓元震, 1682~1751), 병계(屛溪) 윤봉구(尹鳳九, 1691~1757), 사천(槎川) 이병연(李秉淵, 1671~1751)과 친분이 두터웠다 한다.

병계 윤봉구의 사촌 형이 포암(圃菴) 윤봉조(尹鳳朝, 1680~1761)인데 포암의 향저

50. 소악루(小岳樓)
영조 18년 임술(1742)경, 67세, 비단에 채색, 24.7×33.3cm,《양천팔경첩(陽川八景帖)》, 고(故) 김충현 소장

가 공암 부근에 있어 소와와 친분이 깊었기 때문에 그 인연으로 맺어진 관계였다. 이런 사실을 「소악루에서 함께 짓다(小岳樓共賦)」(『포암집(圃菴集)』 권1)나 「운을 이어 이봉사 유가 양천으로부터 찾아옴을 감사하며(次韻李奉事渼自陽川過訪)」, 「양천에서 돌아오는 길에(陽川歸路)」(이상 『포암집』 권4)와 같은 시에서 확인할 수 있다.

그래서 이 그림에서 보이는 것과 같은 주거환경을 꾸며놓고 이들을 자주 초청하여 시와 술과 거문고와 노래로 함께 즐겼던 모양이다. 성산 동변의 북쪽 끝자락에 해당하는 한강 가에 높다랗게 자리 잡은 기와집 안채는 한강을 내려다보게 동향을 했고 또 한 채의 기와집인 사랑채는 남향으로 앉아 있다.

그리고 그 기와집 아래로는 섶울타리를 둘러 별채의 성격을 분명히 한 초가들이 군데군데 있다. 딸린 식구들이 사는 협호(夾戶)일 것이다. 집 주변은 온통 큰 나무 숲으로 둘러싸였는데 집 뒤 뒷동산에는 소나무와 잡수림이 우거지고 집 앞 강가에는 버드나무 숲이 장관이다. 북쪽 산자락이 강가로 밀고 나와 집터를 명당으로 만드는 북산 기슭에는 소나무 숲이 우거져 북풍을 막아준다.

협호 아래 낮은 지대에는 연못을 크게 파고 연꽃을 심었는데 못 가운데에 섬이 있고 섬 위에는 사모정 형태의 초정(草亭)이 있다. 사모정 둘레로는 버드나무를 비롯한 각종 꽃나무가 있고 연못 좌우에도 몇 그루의 키 큰 버드나무가 있어 이 연못의 연륜을 짐작케 한다. 이유의 증조부 때부터 터전을 가꿔왔다면 근 100년 세월을 꾸며온 집터일 터이니 나무들이 이만큼 자랄 수 있을 것이다.

연못 남쪽 곁으로 버드나무 숲에 가려 섶울타리와 사랑채 한끝만 보이는 큰 규모의 집이 또 한 채 보인다. 아마 살림 난 자손이 사는 별채일 듯하다. 소악루는 바로 그 별채 뒷동산 기슭의 높은 언덕 위에 있다. 본채로 봐서는 남쪽 산기슭에 해당한다. 이로 보면 버드나무 숲에 가려진 연못가의 별채가 소와 이유의 집이었을 듯하다. 본채는 그의 맏형인 양수재(養守齋) 이강(李溿, 1670~1734)이 살던 종가였을 것이다.

소악루 남쪽으로 초가들이 보이고 그 너머로 홍살문이 높이 솟아 있어 그곳이 양천현아임을 짐작케 한다. 홍살문 뒤로 기와집 한 채가 우뚝 솟아 있으니 아마 동쪽 가장 높은 곳에 있었다던 객사(客舍)인 파릉관(巴陵館) 건물일 듯하다. 연못 아래

강가에는 두 척의 돛단배가 돛폭을 내린 채 정박해 있고 한 척의 거룻배는 갓 쓰고 도포 입은 선비 넷을 태운 채 마을로 들어온다. 풍류를 즐기기 위해 소악루를 찾아오는 선비들인 모양이다.

이 소악루는 1842년에 편찬된 『양천현지』에서 벌써 터만 남아 있다 해서 겸재가 이 그림을 그린 지 100년 미만에 이미 허물어진 사실을 알 수 있다. 서울시는 겸재의 진경산수화인 이 〈소악루〉와 〈소악후월(小岳候月)〉이 1993년 세상에 알려지자 이 그림을 토대로 소악루 복원을 계획하여 1994년 6월 25일에 이를 준공했다. 위치는 가양동 산 4-7 성산 상봉 부근으로 옮겨 잡았다.

안현은 길마재, 안산(鞍山) 또는 모악산(母岳山)이라 부르는 서울의 서쪽 산이다. 봉원 사(奉元寺)와 연세대학교 및 이화여자대학교를 품고 있는 높이 296미터의 큰 산이 다. 한양 서울의 내백호(內白虎, 명당의 서쪽을 막아주는 안쪽 산줄기)인 인왕산에서 서쪽 으로 다시 갈라져 인왕산 서쪽을 겹으로 막아주니 한양 서울의 외백호(外白虎)에 해 당한다. 이 산을 안산 또는 안현이라 부르는 것은 산 모양이 말안장과 같이 생겼기 때문이다.

길마는 안장이란 뜻의 순우리말이다. 아마 안현이나 안산은 길마재의 한자식 표 기일 것이다. 모악산 또는 모악재라 부르는 것은 풍수설에 의해서 생겨난 이름이다. 서울의 조산(祖山, 풍수설에서 명당의 근원이 되는 으뜸 산)인 삼각산 부아악(負兒岳, 아이 업 은 산)은 마치 어린아이를 업고 서쪽으로 달아나려는 듯한 형상을 하고 있다. 그래서 이를 막기 위해 서쪽 끝의 길마재를 모악(母岳, 어미산)이라 하고 그 아래 연세대 부근 야산을 떡고개라 했다 한다. 어미가 떡으로 아이를 달래서 달아나지 못하게 하기 위해서였다는 것이다.

어떻든 이런 길마재 위에는 태조 때부터 봉수대(烽燧臺, 봉홧불을 올리는 높은 대)를

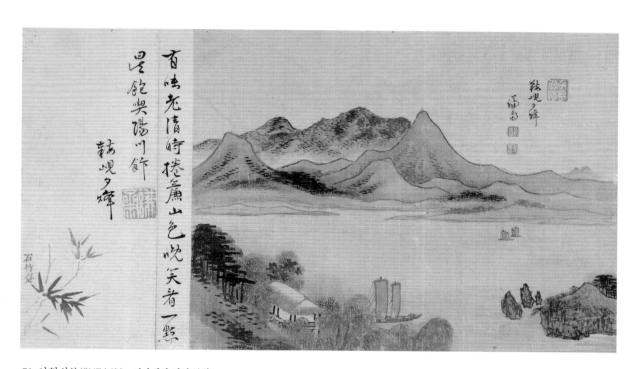

51. 안현석봉(鞍峴夕烽) • 길마재의 저녁 봉화

영조 17년 신유(1741), 66세, 비단에 채색, 29.2×23.0cm, 《경교명승첩(京郊名勝帖)》상권 11, 간송미술관 소장

설치하여 매일 저녁마다 봉홧불을 올리게 했다. 무사하면 봉홧불 하나를 올리고 외적이 나타나면 두 개, 국경에 가까이 오면 세 개, 국경을 침범하면 네 개, 싸움이 붙으면 다섯 개를 올리도록 했다. 따라서 평화 시에는 늘 봉홧불 하나가 길마재 상봉에서 타오르기 마련이었다.

원래 길마재에는 동·서 두 봉우리에 각기 다른 봉수대가 설치되어 있었다. 동쪽 봉우리에서는 평안도와 황해도의 육지 쪽에서 전해 오는 봉홧불 신호를 경기도 고양시 덕양구 강매동(江梅洞) 봉대산(烽臺山)에서 받아 목멱산 제3봉수대로 전해주고, 서쪽 봉우리에서는 평안도와 황해도의 바다 쪽에서 전해 오는 봉화 신호를 고양시 일산구 일산동 고봉산(高烽山) 봉수대에서 받아 목멱산 제4봉수대로 전해주게 돼 있었다. 그러니 중국 쪽에서 외적이 침입하는지 여부는 전적으로 이 안현 봉수대의 불꽃 숫자에 의지할 수밖에 없었다.

그만큼 중요한 안현의 저녁 봉홧불이기에 겸재는 영조 16년(1740) 세밑에 강 건너 양천(현재 강서구)의 현령으로 부임해 가서는 성산 아래인 현재 가양동 239 일대의 현아(縣衙, 현의 관아)에 앉아 틈만 나면 이 길마재의 저녁 봉홧불을 건너다보고 나라의 안위를 확인했던 것 같다.

도성의 근밀(近密, 몹시 가까움) 요해처(要害處, 자기편에게는 꼭 필요하면서도 적에게는 해로운 지점)로 수령직을 맡고 나왔으니 그 직책상 봉화의 간심(看審, 보고 살핌)을 소홀히 할 수 없는 것은 물론이려니와 그런 직임을 떠나서라도 봉화가 오르는 정경을 바라보는 즐거움이 더욱 컸을 것이기 때문이다. 더구나 그쪽 방향은 바로 자신의 고향 집이 있는 한양 서울이기도 했다. 계양산(桂陽山) 너머로 해가 떨어지고 어둠이 저녁노을과 함께 서서히 산하대지를 감싸가기 시작할 때 보름달보다도 더 크게 촛불처럼 피어오르는 그 큰 불꽃을 보노라면 일모(日暮, 해가 저묾)의 안도(安堵) 속에서 얼마나 느긋한 포만감을 만끽할 수 있었을까.

그래서 사천은 하늘이 멀어지고 먼 산이 가까워지며 저녁 바람이 소슬한 초가을 어느 맑은 날 저녁 안현의 저녁 봉화를 바라보고 있을 겸재를 생각하고 이런 시를 지어 보냈다.

계절 맛 참으로 좋은 때, 발 걷으니 산빛이 저물었구나.

웃으며 한 점 별 같은 불꽃을 보고, 양천(陽川) 밥 배불리 먹는다.

(有味老淸時, 捲簾山色晩. 笑看一點星, 飽喫陽川飯.)

겸재가 이 시제(詩題)를 화제(畫題)로 하여 그 시상(詩想)을 화의(畫意)로 바꿔놓은 것이 이 그림이다. 해거름이라 사위에 어둠이 거뭇하게 내리 덮이면 모든 물체는 윤곽만 더욱 뚜렷해 보인다. 이런 정황을 표출하기 위해서는 대상을 표현하는 데 다른 그림에서보다 더욱 그 형상의 특징을 진한 농묵(濃墨)으로 강조할 수밖에 없다. 산의 능선이나 바위의 윤곽, 집의 기둥이나 배의 돛폭 등이 유난히 굵고 짙은 묵선으로 강조되고 소나무 숲이나 먼 산 수풀 등이 흥건한 먹칠로 거듭 칠해지는 것이 그 때문이다.

시계(視界)가 무한히 열린 초가을 맑은 날의 정취를 표출하기 위해 안현을 강 이쪽에서 바라본 시각으로 원경(遠景) 처리하게 되니 근경(近景)은 파산(巴山, 궁산, 성산) 아래 소악루와 탑산 및 광주바위가 되고 중경은 소동정호로 불리던 한강의 넓은 수면(水面)이 되어 마치 호반(湖畔)의 경치인 듯 통활(洞闊, 앞이 툭 터져 드넓음)한 화면 구성이 되었다.

원경이 안현을 중심으로 북쪽의 정토산(淨土山), 남쪽의 와우산(臥牛山)으로 연결된 능선과 그 뒤를 가로막은 인왕산(仁旺山) 북악산(北岳山)의 연봉에 의해 일자형(一字形)으로 막히게 되자, 근경에서 이를 터놓기 위해 좌우 양각(兩角)에 소악루가 있는 파산 자락과 광주바위가 있는 탑산 자락을 배치하여 중앙을 비워놓음으로써 중경의 수면이 끝없이 이어지는 듯한 느낌이 들게 했다. 광활한 호반 풍경을 실감케 하는 화면 구성이다.

시각의 출발점이 파산이기 때문에 파산 자락 소악루 일대를 가장 크고 분명하게 묘사해놓았다. 소나무와 버드나무 숲 및 잡목 숲의 표현이 뚜렷하고 그 숲속에 서 있는 초가지붕의 이층 누각 표현도 자세하다. 그 앞 강상에 떠 있는 두 척의 돛단배 역시 훨씬 크게 보여 돛폭에 연결된 무수한 용총줄까지 확인할 수 있다. 그에 비해

강 이쪽의 탑산과 광주바위는 비록 근경으로 잡기는 했지만 시점이 멀어지므로 자세한 표현을 삼가면서 그 크기도 상당히 축소해놓고 있다.

그야말로 보이는 대로 그린 것인데 이는 평원법(平遠法, 동양 산수화의 삼원법(三遠法) 중 하나. 시점을 수평으로 360도 회전할 때 생기는 원근감으로 그림의 수평적 원근을 나타내는 기법)에 의거한 원근법을 사용한 때문이다. 탑산 앞 강 위로 멀리 떠가는 작은 배 네 척이 앞의 두 척보다 반도 안 되는 크기로 작게 표현된 이치도 마찬가지다. 사실 파산에 올라서 보면 탑산과 광주바위는 이렇게 보이지 않는다. 탑산에 가려 광주바위는 시계에 들어오지도 않는다.

그런데 겸재는 그림이 되게 하기 위해 탑산과 광주바위를 앞으로 끌어낸 것이다. 이것이 바로 겸재가 진경산수화(眞景山水畵)를 대성해 화성(畵聖)으로 추앙받을 수 있었던 묘방(妙方)이다. 이 근처를 아는 사람이라면 누구나 그림을 보고 파산에서 탑산과 안현을 바라본 경치라는 것을 즉각 감지하고 공감하기 때문이다. 진경의 묘리(妙理)도 바로 여기에 있으니 전신(傳神)이니 사진(寫眞)이니 하는 이름으로 부르는 이유를 알 만하다.

사진기가 찍은 사진과 진경산수화가 다를 수밖에 없고 진경산수화가 그림이 되는 이유가 여기에 있다. 대상을 보이는 대로 형사(形寫)하는 피상적인 사생 행위만으로는 진경산수화가 될 수 없다. 그 대상의 본질과 특성을 파악해 회화미로 승화시켜야 한다. 그런 능력을 가진 사람만이 진정한 진경산수화가라 하겠는데 어찌 이런 기준이 진경산수화가에게만 국한되겠는가. 모든 화가의 능력을 품평하는 준칙(準則)이라 해도 과언은 아니다.

금성평사 錦城平沙

상암 월드컵경기장과 월드컵공원 등이 들어선 난지도(蘭芝島) 일대의 277년 전 모습이다. 원래 이곳은 모래내와 홍제천, 불광천이 물머리를 맞대고 들어오는 드넓은 저지대라서 한강 폭이 호수처럼 넓어지므로 서호(西湖)라는 별명으로 불리던 곳이다. 따라서 이 세 개천과 대안(對岸)의 안양천이 실어 오는 흙모래는 늘 이곳에 모래섬을 만들 수밖에 없었다.

난지도가 그렇게 생긴 모래섬인데 그 모양은 홍수를 겪을 때마다 달라져서 갈라지기도 하고 합쳐지기도 하여 일정치 않았던 모양이다. 오리섬(鴨島)이니 중초도(中草島)니 하는 이름들이 난지도의 다른 이름으로 기록되고 있는 것도 이 모래섬이 떨어졌다 붙었다 하는 과정에서 생겨난 현상일 것이다. 겸재가 이 그림을 그릴 당시인 영조 17년(1741)에는 난지도가 이렇게 강 가운데로 깊숙이 밀고 들어온 모래섬들의 집합체였던 모양이다.

그런데 1919년에 펴낸 경성 지도에서 보면 난지도는 서호의 3분의 2 이상을 차지하는 하나의 큰 섬으로 합쳐져 있다. 이 모습은 1970년대 중반까지 크게 바뀌지 않아 신촌 쪽으로 모래섬에 밀린 샛강이 반달처럼 에둘러 흐르고 있었다. 이렇게 드넓

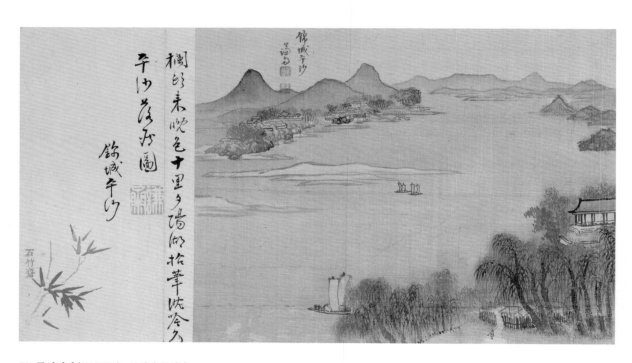

欄即未晚色 十里夕陽沙 拈華沈冷久

平沙落雁圖

錦城平沙

石竹齋

錦城平沙

52. 금성평사(錦城平沙) · 금성의 모랫벌

영조 17년 신유(1741), 66세, 비단에 채색, 29.2×23.0cm,《경교명승첩(京郊名勝帖)》상권 13, 간송미술관 소장

은 물가 모래밭이었기에 겸재는 〈금성평사(錦城平沙)〉(금성의 모랫벌)라는 제목으로 이 일대의 한강을 그려놓았다.

그런데 어째서 하필 '금성의 모랫벌'이라 했을까. 이는 난지도로 모래를 실어 오는 모래내와 홍제천 사이에 금성산이 있었기 때문이다. 이 그림에서 모래섬 뒤로 보이는 마을터가 금성산일 것이다. 이 산을 금성산이라 부른 것은 조선 중종(1506~1544) 때부터다. 충청병사를 지낸 김말손(金末孫, 1469~1540)이 본래 강 이쪽 양천 두미에 있던 금성당(錦城堂) 불상을 활로 쏘아 강 건너로 쫓아 보냈기 때문에 한양 모래내 쪽 강가 야산에 금성당이 세워지고 금성산의 이름을 얻게 되었다고 한다. 그 내용을 자세히 살펴보면 다음과 같다.

김말손은 중종 때 무과(武科)에 급제한 무반으로 특히 말타기와 활 솜씨가 뛰어났는데 불의를 보면 참지 못하는 성정을 타고 났다. 이에 당대 성리학의 대가였던 송당(松堂) 박영(朴英, 1471~1540)이나 사재(思齋) 김정국(金正國, 1485~1541) 등이 이를 인정해 도의(道義)로 사귈 정도였다.

그런데 이 두미암에는 고려시대 이래로 나주(羅州) 석불(石佛)의 신령이 옮겨붙어 영험이 있다는 불상이 있었다. 불공을 드리지 않으면 재앙을 받는다는 속설 때문에 이곳을 지나는 행인들이 다투어 불공을 드리게 되니 수목이 우거져서 호랑이가 서식할 지경이었다. 이때 김말손은 그 폐해를 근절하기 위해 활로 석불을 쏘았다. 그러자 석불은 피를 흘리면서 그날 밤으로 강을 건너 한양 쪽 금성당(錦城堂)으로 이접(移接)해 갔다.

이에 김말손은 그 나주 석불이 있던 자리에 정자를 짓고 영벽정(映碧亭)이라 했다는 것이다. 이 이야기는 광무 3년(1899) 5월에 당시 양천군수로 있던 박준우(朴準禹)가 편찬한 『양천군읍지(陽川郡邑誌)』 '고적(古蹟)'에 실린 내용이다. 그 사실 여부야 어떻든 김말손이 중종 때에 이곳 두미암을 차지하고 영벽정을 지어 자기 집 별서로 삼았던 것은 사실이다.

어떻든 나주 석불이 강 건너로 이접했기 때문에 나주의 별호인 금성(錦城)을 취하여 그 석불이 모셔진 곳을 금성당(錦城堂)이라 했던 모양이다. 이로 말미암아 금

성당이 있는 산이라 하여 금성산(錦城山)이라는 이름을 얻고 장차는 성산(城山)으로 줄여 부르니 현재 난지도와 이웃한 성산동이 바로 그곳이다.

난지도는 최근까지 서울시의 쓰레기 처리장이어서 사람들이 악취 나는 쓰레기를 연상하기도 했지만 현재는 고층 아파트와 고층 건물들이 숲을 이루었다. 원래는 모래내와 불광천(佛光川)에서 실어 나르는 모래 더미가 쌓여 이루어진 사구(砂丘)로 10리 백사장이 파양호(巴陽湖)에 비길 만큼 너른 한강에 잠겨드는 낭만적인 곳이었다. 뒤로는 삼각산 연봉이 백옥(白玉) 같은 자태를 하늘로 뽐내고 앞으로는 도도히 흐르는 한강의 푸른 물결이 뿌듯이 채워가니 백구(白鷗)는 사주(沙洲)에 깃들이고 백운(白雲)은 봉두(峰頭)에서 내려 강심(江心)에 뜨던 곳이다.

강 이쪽저쪽이 이렇게 좋은 경치니 김말손이 차지한 두미암 일대는 그대로 원주 김씨(原州金氏)의 세전지물(世傳之物)이 되고 만다. 김말손의 증손으로 좌의정을 지낸 김응남(金應南, 1546~1598)은 두암(斗岩)으로 자호(自號)하며 이곳에 물러나 살면서 이런 시도 짓는다.

두미암 집 버들 숲에 잠깐 와 살며, 관청 일 끝내고 돌아오면 문 닫아건다.
한 가지 일도 하지 않고 오직 취해 누우니, 백 년 인생에 이 몸처럼 한가로움 얻기 어렵지.
청명날 적은 비에 꽃은 처음 피었으나, 한식날 동풍에는 제비 아직 안 온다.
집사람 구슬려 좋은 술 사 왔으니, 내일 아침 병든 몸 이끌고 앞산에 올라야겠다.
(僑居斗尾柳陰間, 衙罷歸來却閉關. 一事不營唯醉臥, 百年難得是身閑.
淸明少雨花初發, 寒食東風燕未還. 說與家人沽美酒, 明朝扶病上前山.)

두암(斗岩)은 영의정을 지낸 아계(鵝溪) 이산해(李山海, 1539~1609)의 매제이기도 하다. 겸재가 양천현감이 되어 갔을 때도 여전히 이 영벽정 일대는 김말손의 후손들이 차지하고 있었다. 숙종 기사사화(己巳士禍) 이후 남인(南人) 집권 시대에 우의정을 지낸 휴곡(休谷) 김덕원(金德遠, 1634~1704)도 그중의 한 사람이었고, 대사간을 지낸 김

몽양(金夢陽)은 휴곡의 자제였다.

그러나 이 집안이 소북(小北) 계통으로 기호(畿湖) 남인(南人)이 된 보수 계열이었으므로 혁신적인 진경문화를 선도해간 겸재 일파와는 견해가 달라 교분은 일체 없었던 듯, 겸재도 사천도 영벽정을 화제(畵題)나 시제(詩題)로 삼지는 않았다. 다만 그 대안(對岸)인 금성촌(錦城村)과 난지도 모랫벌을 양천현아 동쪽 망호정(望湖亭) 부근에서 바라보고《소상팔경도(瀟湘八景圖)》의 하나인〈평사낙안도(平沙落雁圖)〉를 연상할 뿐이다.

그래서 사천은 시제(詩題)를「금성평사(錦城平沙)」라 하고 이렇게 읊었다.

　난간에 젖어드는 저녁 빛, 십 리(十里) 석양호(夕陽湖)에 이어진다.
　붓 들고 잠깐 생각하다가, 평사낙안도를 그려내다.
　(欄頭來晩色, 十里夕陽湖. 拈筆沈吟久, 平沙落雁圖.)

이 시의(詩意)에 따라 겸재는 강 이쪽 양천현아 부근의 망호정 일대를 근경으로 삼아 일각(一角)에 몰고, 중경으로 한강을 아득히 터놓았다. 그리고 나서 대안(對岸)의 금성산 일대와 그에 연결된 와우산, 남산 및 이쪽의 선유봉, 증미(시루봉), 탑산 등을 원경으로 처리해 난지도의 모랫벌을 화면 중앙에 펼쳐놓았다. 평사낙안(平沙落雁)의 의미를 암시적으로 강조하기 위해서였다.

망호정 주변을 둘러싼 울창한 버들 숲에서 저녁 어스름을 더욱 실감하겠는데 낚싯대를 메고 꿰미 든 낚시꾼이 사립문 안으로 뚫린 길을 따라 들어가다가 금성촌 쪽으로 문득 시선을 보낸 채 멈춰 서 있다. 아마 기러기 소리를 들은 모양이다.

이렇게 아름다운 풍광이 1970년대부터 크게 변한다. 1977년 3월에 성산동에서 강 건너 양화동까지 1.75킬로미터의 성산대교가 놓이기 시작하고 1978년에는 난지도에 쓰레기 매립장이 들어섰기 때문이다. 성산대교는 1980년 6월 30일에 완공되었고 난지도 쓰레기 매립장은 15년 동안 쓰레기가 쌓여 높이 98미터의 거대한 산을 이루었다. 그 결과 샛강이 메워져서 난지도는 육지가 되었고 마침내 2002년 5월에

는 월드컵공원이 들어서게 되었다.

밤낮없이 차량의 물결이 물밀듯이 이어지고 있는 지금 성산대교 이쪽저쪽의 소란스러운 모습과 돛단배들이 한가롭게 지나고 있는 겸재 당시의 이곳 모습을 비교해보면 상전이 벽해 된다는 말을 실감할 수 있다.

행호관어는 '행호(杏湖)에서 고기 잡는 것을 구경한다'는 뜻이다. 한강물이 용산에서부터 서북쪽으로 꺾여져 양천 앞에 이르면 맞은편의 수색과 화전 등 저지대를 만나 강폭이 갑자기 넓어진다. 그래서 안양천과 불광천이 강 양쪽에서 물머리를 들이미는 곳부터 서호 또는 동정호 등으로 부르게 되는데 창릉천(昌陵川)이 덕양산(德陽山) 자락 밑을 휘감아 돌며 한강으로 합류하는 행주(杏州) 앞에 이르러서는 그 폭이 더욱 넓어진다. 이곳을 행호(杏湖)라고 부르는 이유가 여기에 있다.

행주(杏州)는 본디 개백현(皆伯縣)이라 불렀다. 한씨(漢氏) 미녀가 현재 고양시 일산구 일산동 고봉산(高烽山)에서 봉화로 신호를 보내 고구려 안장왕(安藏王, 519~531)을 바로 이 개백현에서 만났기 때문에 '다 나와 맞았다'는 뜻으로 그렇게 불렀던 모양이다.

그러던 것이 신라가 이곳을 점유하고 나서 경덕왕 16년(757)에 전국의 지명을 한자식으로 고칠 때 왕을 만났다는 뜻으로 우왕현(遇王縣) 또는 왕봉현(王逢縣)으로 고쳤고 고려 초에는 왕이 행행(行幸, 왕이 지나감)한 곳이라는 뜻으로 행주(幸州)로 고쳤다.

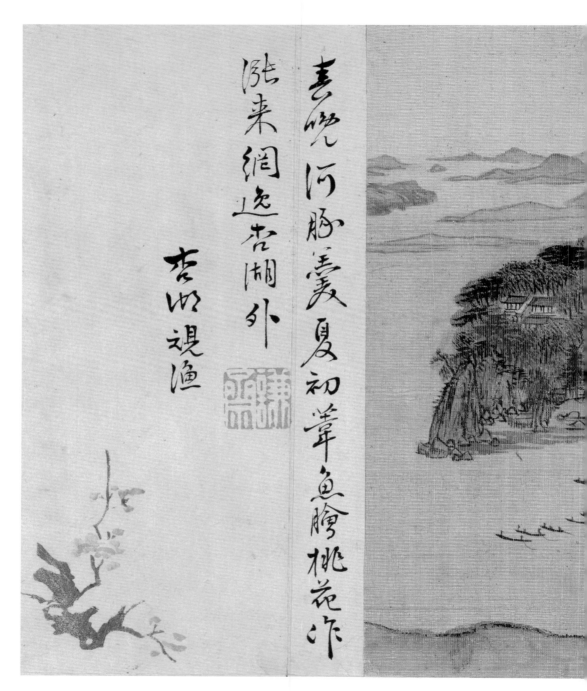

春晩河豚羹夏初葦魚膾桃花作

漲来網逸杏湖外

杏州觀漁

53. 행호관어(杏湖觀漁)・행호의 고기잡이 구경

영조 17년 신유(1741), 66세, 비단에 채색, 29.2×23.0cm,《경교명승첩(京郊名勝帖)》상권 15, 간송미술관 소장

그런데 조선시대에 와서는 행주(幸州)와 행주(杏州)를 함께 쓰는 경우가 많아져서 행주 아래 넓은 한강물을 행호(杏湖)라 쓰기도 하고 행호(幸湖)라 쓰기도 했다. 아마 이 행주에 실제 살구나무가 많아서 그렇게 불렀을지도 모르겠다. 공자가 행단(杏壇)에서 제자들과 함께 음악을 연주하며 즐겼다는 고사를 연상하며 살구 행(杏)으로 대신했을 수도 있다.

어떻든 이런 행호에서 지금 고기잡이가 한창이라 배들이 떼를 지어 그 너른 행호 물길을 가로막고 그물을 좁혀나가는 듯하다. 이곳에서 이처럼 큰 규모의 고기잡이 행사가 벌어지는 것은 행주 웅어(葦魚)와 행호 하돈(河豚, 황복)으로 널리 알려진 별미 중의 별미가 잡히는 철이기 때문이다.

이것들이 모두 임금님 수랏상에 오르는 계절의 진미여서 사옹원(司饔院)에서는 제철인 음력 3∼4월이 되면 고양군과 양천현에 그 진상을 재촉했다. 그러면 두 군에 서는 고기잡이배들을 모아 본격적으로 웅어와 복어잡이에 나섰다.

이 그림은 그 아름다운 행호에서 전개되는 고기잡이 광경을 그린 것이다. 양천현 아 뒷산인 성산에 올라서서 서북쪽으로 행호를 내려다본 시각으로 그렸다. 당연히 현재 행주외동 일대의 행호 강변의 경치가 한눈에 잡혀든다.

오른쪽 덕양산(德陽山) 기슭에는 죽소(竹所) 김광욱(金光煜, 1580∼1656)의 별서인 귀래정(歸來亭) 건물이 들어서 있고 가운데에는 행주대신으로 불리던 장밀헌(藏密軒) 송인명(宋寅明, 1689∼1746)의 별서인 장밀헌 건물이 큰 규모로 들어서 있다. 송인 명은 당시 좌의정으로 세도를 좌우하고 있었다. 그리고 지금 행주대교가 지나고 있 는 덕양산 끝자락 바위 절벽 위에는 낙건정(樂健亭) 김동필(金東弼, 1678∼1737)의 별서 인 낙건정 건물이 숲속에 자리 잡고 있다.

그런데 이런 행주 일대의 별서들은 겸재와 특별한 관계가 있었다. 낙건정 주인 김 동필은 사천(槎川) 이병연(李秉淵, 1671∼1751)의 이종사촌 아우였다. 사천이 겸재의 평 생지기로 삼연 문하에서 시화쌍벽(詩畵雙璧)을 이룬다는 사실은 누구나 다 안다. 뿐 만 아니라 낙건정 김동필의 둘째 자제인 상고당(尙古堂) 김광수(金光遂, 1699∼1770)는 당대 서화골동 수집의 제일인자로 겸재 그림을 몹시 좋아하던 인물이다.

귀래정 주인 동포(東圃) 김시민(金時敏, 1681~1747)은 겸재와 사천의 스승인 농암(農巖)과 삼연(三淵)의 삼종질(三從姪)로 그 문인이라서 겸재와 사천과는 동문사우(同門士友)였으며, 스승들이 인가한 진경시의 대가였다. 장밀헌 주인 송인명은 농암의 이질(姨姪)로 백악사단(白岳詞壇)의 종사(宗師) 격인 정관재(靜觀齋) 이단상(李端相)의 외손자(外孫子)였다. 모두 백악사단과는 깊은 인연이 있는 인물들이었던 것이다.

　　겸재가 양천현령으로 가 있지 않더라도 이런 인연이라면 행호를 찾는 발길이 잦았을 터인데 하물며 대안(對岸)의 수령으로 내려와 있어 일강(一江)을 공유함에랴!

　　웅어철이 되면 훈풍(薰風)이 맥파(麥波, 보리가 만들어내는 파도)를 일렁이며 버들 숲이 한껏 푸르고 소나무는 새잎이 돋아나 윤기가 흐르며 모든 잡목 숲들도 잎이 피어나 무성하게 된다. 이른바 녹음방초가 꽃보다 아름답다는 녹음방초승화시(綠陰芳草勝花時)인 것이다. 고기잡이 노래가 강상(江上)에 유량하게 흐르고 황금빛의 황복과 은빛 찬란한 웅어가 그물 위에 펄떡펄떡 뛰는 장면이라면 누구인들 감흥이 일지 않겠는가. 하물며 시정(詩情) 화의(畵意)가 남달리 풍부했던 겸재임에랴!

　　아마 겸재가 고기잡이에 정신을 팔고 있을 때 버들 숲에서는 꾀꼬리들이 황금빛을 자랑하며 제각기 제 소리로 화답하고 뻐꾹새는 원근 산에서 처량한 소리로 적막을 깨뜨리고 있었을 것이다.

　　저 덕양산 기슭처럼 숲이 우거진 곳이라면 밀화부리, 휘파람새, 방울새, 직박구리 등도 제철을 만나 갖가지 신묘한 음색으로 상대를 희롱했을 것이고 솔솔 불어오는 솔바람 속으로는 참새, 멧새, 할미새, 박새, 솔새들의 끝없는 지저귐도 묻어 왔을 것이다. 산에는 철쭉, 때죽, 쪽동백, 아가위 등 산꽃들이 만발하고 들에는 원추리, 붓꽃, 제비꽃, 민들레 등이 가득 피었으며 집 뜰에는 목단(牧丹), 작약(芍藥), 불두(佛頭), 정향(丁香) 등등 백화가 난만했으리라.

　　이런 화창한 초여름날 겸재가 관아 뒷산인 파산(巴山, 궁산)에 올라 행호(杏湖)를 내려다보며 그 복어와 웅어잡이의 장관을 구경하게 되었으니 그 화흥(畵興)이 어떠했겠는가. 혹시 사천을 초청해 함께 즐겼을지도 모를 일이다. 그렇다면 어찌 웅어회에 한잔 술이 없었겠는가.

사천은 그 정경을 이렇게 읊고 있다.

 늦봄이니 복어국이요, 초여름이니 웅어회라.
 복사꽃 가득 떠내려오면, 어망(漁網)을 행호(杏湖) 밖에서 잃겠구나.
 (春晚河豚羹, 夏初葦魚膾. 桃花作漲來, 網逸杏湖外.)

 계절의 진미(眞味)와 모춘초하(暮春初夏)의 시정(詩情)을 함께 읊고 있다. 멀리 동북쪽으로는 삼각산 연봉이 보이고 서북쪽으로는 한강 하구인 조강(祖江)과 강화도 일대가 아련히 눈에 잡힌다. 행주대교가 곁으로 지나면서 차량의 홍수를 이루는 지금의 형편과 비교하면 격세지감(隔世之感)이 있다. 지금은 강물이 오염되어 복어도 웅어도 없어진 지 오래다. 다만 행호를 내려다보며 그 옛날 운치 있던 관어(觀漁) 장면을 회상해볼 수 있을 뿐이다.

귀래정은 죽소(竹所) 김광욱(金光煜, 1580~1656)이 행주 덕양산 기슭 행호 강변에 세운 정자다. 김광욱은 청음(淸陰) 김상헌(金尙憲, 1570~1652)의 당질(堂姪, 오촌 조카)로 형조참판을 지낸 인물이다. 그는 광해군 5년(1613)에 계축옥사로 폐모론이 일어나자 이를 반대하다가 모친상을 핑계 삼아 병조정랑의 벼슬을 버리고 행주로 물러 나와 10년간 은거했다.

인조 원년(1623) 계해에 인조반정이 성공하자 다시 벼슬에 나오게 되는데 벼슬을 살면서도 늘 기회만 닿으면 행주로 돌아와 살겠다는 생각을 버리지 않았다. 이에 옛날 물러나 살던 집을 고치고 그 정자에 귀래정이란 현판을 달았다. 동진(東晋) 시대 대표적인 은거 시인 도연명(陶淵明, 365~427)의 「귀거래사(歸去來辭)」에서 따온 이름이다.

우연하게도 이 귀래정이 있는 마을 이름이 율리(栗里)였는데 도연명이 돌아가 살던 동네 이름도 율리였다. 이런 우연이 죽소로 하여금 귀래정을 짓게 하는 동인으로 작용했던 듯하다. 그 내용은 김광욱의 증손자인 동포(東圃) 김시민(金時敏, 1681~1747)이 지은 「춘유귀래정기(春遊歸來亭記)」(봄에 귀래정에서 놀던 기록)에서 자세히 밝히

고 있다. 그 일부를 옮기면 다음과 같다.

국문(國門, 도성문)을 나서서 서쪽으로 30리에 정자가 있어 날아갈 듯이 강에 임해
있으니 이것이 우리 증조부 죽소(竹所) 선생께서 지으시고 귀래정이라 이름하신
것이다. 정자를 귀래로 이름 지은 것은 어째서인가. 마을 이름이 율리인데 선생의
만년 나고 듦이 도정절(陶靖節, 도연명)과 서로 부합되는 까닭일 뿐이었다.

대개 정자의 빼어남은 이렇다. 등뒤로 수풀 우거진 산기슭을 두르고 강과 산을
마주 보는데 차지한 땅은 평온하여 안계(眼界)가 드넓으나 오류(五柳, 다섯 그루의 버
드나무. 도연명도 집 앞에 오류를 심었다 한다. 그래서 오류 선생이라는 별호를 가짐)와 삼경(三
逕, 은사의 집으로 오르는 세 길. 한나라 은사(隱士) 장후(藏詡)의 집 뜰에는 집으로 오르는 좁은
길이 셋 있었다.)이 그윽하게 가려놓았다.

세월이 오래돼서 꾸밈은 거의 다 사라졌으나 매학당(梅鶴堂)과 관란정(觀瀾亭)
은 지형에 따라 남아 있어서 각각 그 기이함을 멋대로 드러내니 사계절 아침저녁
풍경이 무궁하다. 세상의 강정(江亭, 강가에 세운 정자)에서 경치 좋기로 이름난 것으
로 우리 정자와 비교한다면 마땅히 다 아랫바람에 들어야 하리라.

出國門, 而西三十里, 有亭翼然臨江, 是我曾王考 竹所先生所築, 而名曰歸來亭者
也. 亭以歸來名 何也. 村之名栗里, 而先生之晚年出處, 與陶靖節相符故爾. 盖亭
之勝, 皆環林麓, 面對江山, 占地平穩, 眼界寬闊, 五柳三逕, 翳然其幽. 歲月浸久,
粧點殆盡, 梅鶴之堂, 觀瀾之亭, 隨地形而在, 各擅其奇, 四時朝暮, 風景無窮. 世
之江亭, 以形勝名者, 比諸吾亭, 皆當在下風焉.

겸재가 이 그림을 그릴 당시인 1742년경에는 동포(東圃)가 이 귀래정의 주인이 되

54. 귀래정(歸來亭)
영조 18년 임술(1742)경, 67세, 비단에 채색, 24.7×33.3cm,《양천팔경첩(陽川八景帖)》, 고(故) 김충현 소장

어 서울 집을 오가며 살고 있었다. 김시민은 겸재와 인왕산 밑 한동네에서 사는 동네 친구로 농암(農巖) 김창협(金昌協, 1651~1708)과 삼연(三淵) 김창흡(金昌翕, 1653~1722) 문하에서 함께 동문수학한 사이였다.

뿐만 아니라 김시민은 사천(槎川) 이병연(李秉淵, 1671~1751)과 함께 월사(月沙) 이정구(李廷龜, 1564~1635)의 외현손(외고손)이라서 사천과는 서로 8촌 형제에 해당하는 인척 간이었다. 그러니 겸재와 사천은 어려서부터 김시민과 함께 이 귀래정을 무시로 출입했을 것이다.

어디 그뿐이랴! 낙건정(樂健亭) 주인 김동필(金東弼, 1678~1737)은 사천의 이종사촌 아우이면서 김시민과도 8촌 형제간이었다. 장밀헌(藏密軒) 송인명(宋寅明, 1689~1746)까지도 이정구의 외현손이었다. 당연히 송인명은 이병연, 김동필, 김시민과 서로 8촌 형제에 해당했다. 겸재와 사천이 행주의 3대 별장인 귀래정과 장밀헌, 낙건정을 제집 별장처럼 드나들 수 있었던 이유가 여기에 있었다. 그래서 겸재와 사천은 진경산수화와 진경시로 이를 기회 닿는 대로 사생해냈으니 〈귀래정(歸來亭)〉도 그런 겸재 그림 중의 하나다.

행주산성이 있는 덕양산이 병풍처럼 두른 강변 산자락에 커다란 기와집이 있다. 행랑채, 바깥사랑채, 안사랑채, 안채로 꾸며진 호사스러운 대갓집 규모다. 본채 오른쪽 뒤로는 별당이 하나 있고 왼쪽 쪽문 밖으로는 누각형 정자가 우뚝 솟아 있다. 이것이 귀래정인가 보다. 그 앞에 소나무와 전나무가 쌍으로 서 있고 집 뒤편은 온통 잡목 숲으로 뒤덮여 있다.

덕양산은 솔숲으로 가득 찼으며 강변으로 이어지는 앞마당 가에는 오류(五柳)를 상징하듯 버드나무가 줄지어 서서 숲을 이루었다. 단출한 기와집 한 채가 마을을 가려주는 오른쪽 앞산 기슭에 따로 서 있다. 이것이 김시민의 양자인 강재(强齋) 김면행(金勉行, 1702~1772)과 그의 생가형인 김현행(金顯行, 1700~1753) 형제가 기거했다는 연체당(聯棣堂)은 아닌지 모르겠다.

그들의 조부인 지명당(知命堂) 김성대(金成大, 1651~1710)와 부친인 김시서(金時叙, 1681~1724) 부자가 양대에 걸쳐 지었다는 유사정(流沙亭) 현판도 혹시 이곳에 걸려

있었던 것은 아닌지 모르겠다. 솔숲에 둘러싸인 그 집 아래 강가에는 이 집 전용인 듯한 거룻배 한 척이 매여 있다. 으리으리한 대갓집에 어디서 무엇을 실어다 놓고 나가는지 쌍돛단배 한 척이 돛폭에 골바람을 받으며 강으로 미끄러져 나가고 있다. 작은 거룻배 한 척까지 달고 가는 것을 보면 그 규모가 어지간하다.

귀래정 앞에 서 있는 전나무는 기세 좋게 벋어 올라가서 마치 청소년의 기상을 보는 듯하고 소나무는 세월의 무게 때문인지 힘겨운 듯 허리가 휘어져서 백발노인을 만난 듯하다. 마당가에 나무 몇 그루를 심어도 그 기세의 조화까지 배려했던 것이 이 당시 사대부들의 문화의식이었던 것을 이를 통해 확인할 수 있다.

낙건정은 현재 행주대교가 지나는 고양시 덕양구 행주외동 덕양산 끝자락 절벽 위에 있던 정자다. 6조판서를 역임한 낙건정 김동필(金東弼, 1678~1737)이 벼슬에서 물러나 건강하게 즐기며 살기 위해 지은 집이다.

김동필은 삼연(三淵) 김창흡(金昌翕, 1653~1722)의 문인으로 노론과 소론으로 갈릴 때 비록 소론이 됐지만 스승 및 벗들과의 관계 때문에 항상 노론적 성향을 잃지 않았던 인물이다. 그래서 소론의 공격으로 신임사화(辛壬士禍)가 일어나 노론 4대신들이 처형되고 왕세제(王世弟)로 있던 영조가 환관 박상검(朴尙儉)과 문유도(文有道)의 모함으로 위기에 몰렸을 때 과감히 나서서 이 환관들을 탄핵해 영조를 위기에서 구해내기도 했다.

이때 그의 벼슬은 세제 시강원 보덕(輔德)이었다. 그러니 당시 정권을 장악하고 있던 강경파 소론들의 눈 밖에 나서 벼슬자리에서 물러날 각오를 해야 했다. 이에 김동

55. 낙건정(樂健亭)
영조 18년 임술(1742)경, 67세, 비단에 채색, 24.7×33.3cm, 《양천팔경첩(陽川八景帖)》, 고(故) 김충현 소장

필은 경종 1년(1721) 신축에 이 낙건정을 행호 강변에 짓는다.

낙건정이란 이름은 송나라 때 대학자인 육일거사(六一居士) 구양수(歐陽修, 1007~ 1072)의 「사영시(思穎詩)」(은거를 생각하는 시)에서 따온 것이라 한다. '몸이 건강해야 비로소 즐겁게 되니, 늙고 병들어 부축하기를 기다리지 말라(及身强健始爲樂, 莫待衰病須扶携)'는 것이 그 본래의 시구다. 즉, 젊고 건강할 때 은거해 삶을 즐기라는 뜻이다. 구양수가 이 시를 지은 때가 44세였는데 마침 김동필이 낙건정을 지을 때도 44세였다.

이런 내용들은 김동필의 동문 친구인 서당(西堂) 이덕수(李德壽, 1673~1744)가 영조 2년(1726) 3월에 지은 「낙건정기(樂健亭記)」에 자세히 밝혀져 있다. 그 일부를 옮겨보면 다음과 같다.

행호 물가에 정자 지은 것이 뱃사람들 집의 물가 절벽에 붙여 지은 듯한데 낙건정이 가장 빼어났다. 낙건의 뜻은 빼어남에서 취하지 않고 구양자(歐陽子, 구양수(歐陽修)의 존칭)의 시에서 취했으니 정자의 빼어남은 눈이 있는 사람이면 모두 볼 수 있어서이다. (그러나) 주인이 뜻을 두고 있는 바는 이름하지 않으면 나타나지 않는다. 이런 까닭으로 빼어남에서 취하지 않고 구양자의 시에서 취했다.

주인이 누구인가. 내 벗 김자직(金子直, 김동필의 자(字))이다. 자직은 이렇게 말하고 있다. 구양자는 사영시가 있는데 그 끝 구절에 이르기를 "몸이 건강해야 비로소 즐겁게 되니, 늙고 병들어 부축하기를 기다리지 말라."라고 했다. 이때에 구양자의 나이는 44세였다.

내가 이 정자로 돌아오매 그 나이가 마침 구양자와 같았다. 구양자가 시에서 보인 것은 내가 몸으로 실천한 것만 못함이 있으니, 이것이 내가 내 몸이 건강하여 옛사람이 아직 이루지 못했던 것을 이룰 수 있음을 즐거워하는 까닭이다. 다행히 자네가 글로 써줄 수 있으리라.

(瀨幸湖, 而亭者, 類蜒房之附于碕岸, 而樂健爲最勝. 樂健之義, 不取諸勝, 而取諸歐陽子之詩. 亭之勝, 有目者, 皆得之矣. 主人之志之所存, 則非名不見. 此所以不取諸勝, 而取諸歐陽子之詩也. 主人爲誰. 余友金子直也. 子直之言曰, 歐陽子

有思穎詩, 其落句云, 及身強健始爲樂, 莫待衰病須扶携. 盖於是時, 歐陽子之年,

四十有四矣. 余之歸斯亭, 其年與歐陽子同. 歐陽子之見之於詩者, 有不若余踐之

於身, 此吾所以樂及吾身之健, 而得成古人之所未成者也. 幸子有以文之.)

(『서당사재(西堂私載)』 卷四)

그런데 겸재 정선과 사천 이병연도 이들과 동문이다. 더구나 이병연은 김동필의
이종사촌 형이다. 그러니 겸재와 사천이 김동필의 초청으로 이 낙건정에 드나들었
을 것은 자명한 이치다. 그래서 겸재는 1740년에 양천현령으로 부임해 가서 낙건정
이 있는 행주 일대를 익숙한 솜씨로 자주 화폭에 올리게 된다. 이때는 이미 낙건정
주인 김동필이 세상을 뜬 지 3년이 지난 뒤였다.

그러나 김동필의 둘째 자제인 상고당(尙古堂) 김광수(金光遂, 1699~1770)가 40대
장년으로 이곳을 지키고 있었다. 그는 서화골동 수집과 감식의 제일인자로 겸재 그
림을 지극히 애호하던 사람이다. 따라서 그의 높은 안목이 낙건정을 더욱 운치 있게
꾸며나갔을 것이다. 이 그림에서 그 격조 높은 생활환경을 확인할 수 있다.

행호 강변에 절벽을 이루며 솟구친 덕양산 줄기 끝자락 상봉 가까이에 큰 기와집 두
채가 있다. 이것이 낙건정의 살림집과 정자인가 보다. 산자락 끝 편에 위치한 별채 기와
집이 낙건정이라 생각된다. 여기서는 한강의 상류와 하류 쪽이 모두 한눈에 잡히겠다.

집 뒤로는 네모진 담장이 널찍하게 쳐졌고 그 뒤로는 잡목 숲과 솔숲이 자욱하게
우거졌다. 집 앞 절벽 비탈에도 수풀이 우거졌는데 강변으로는 버드나무 숲이 장관
이다. 절벽 아래 버들 숲속의 초가집은 낙건정에 딸린 협호일 것이고 절벽 너머 즐
비한 집들은 강변 마을 집들이리라.

멀리 한강 하구인 조강(祖江)으로 돛단배들이 무수히 떠가고 있어 드넓은 바다로
이어지는 느낌이 강하다. 그러나 절벽 아래 강가에는 주인 없는 배 한 척이 돛폭을
내린 채 정박해 있고 강변에서 낙건정으로 오르는 길만 두 갈래로 훤히 뚫렸다. 고
요하고 한적한 낙건정 분위기가 그대로 실감 난다. 지금은 이곳을 행주대교가 지나
고 있어 이런 운치는 간곳없이 사라지고 말았다.

현재 강서구 개화동(開花洞) 332-2번지에 있는 개화산 약사사(藥師寺)의 겸재 시대 당시 모습이다. 그때는 주룡산(駐龍山) 개화사(開花寺)라 했기 때문에 〈개화사(開花寺)〉로 그림 제목을 삼았을 것이다. 이 주룡산은 안산의 수리산과 인천의 소래산 줄기가 벋어 나와 한강 변에 솟구친 산으로 양천현아의 뒷산인 성산(파산, 궁산)에서 보면 서북쪽에 위치한다.

그 자세한 내용은 『양천읍지』 산천(山川) 조에서 『여지승람』을 이끌어 다음과 같이 말하고 있다.

해동(海東)의 산맥은 백두산으로부터 조봉(祖峯)을 일으켜 태백산에 이르고 서쪽으로 굽이쳐 속리산이 된 다음 북행하여 청계산이 되는데 여기서 맥을 나누어 일맥은 북쪽으로 관악산을 이루고 다시 북쪽으로 떨어져 양화도 선유봉이 되며, 일

56. 개화사(開花寺)
영조 16년 경신(1740), 65세, 종이에 먹, 24.8×31.0cm, 《경교명승첩(京郊名勝帖)》 하권 5, 간송미술관 소장

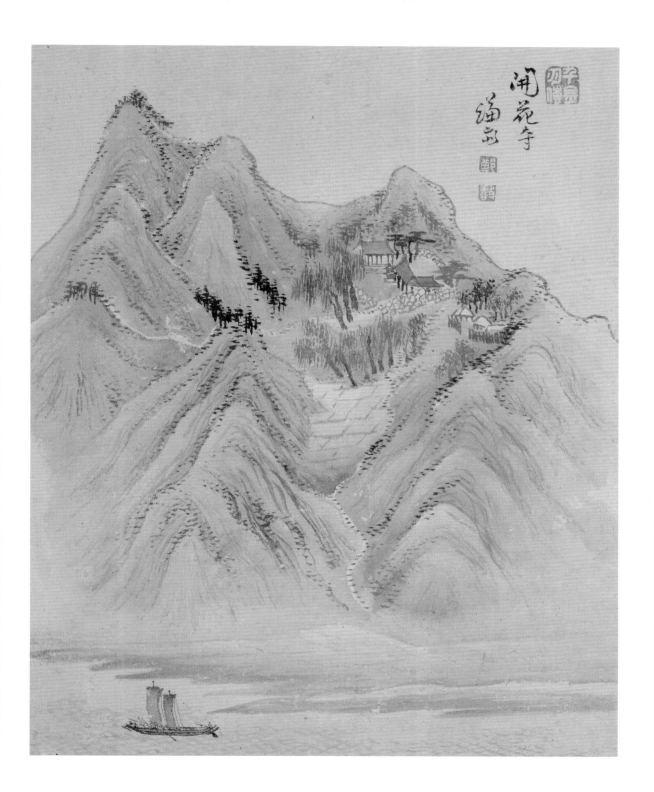

맥은 서북행하여 안산의 수리산, 인천 소래산으로 이어져 북행해 와서 본 현에 이르러서는 증산이 된다. 증산은 산 모습이 보배롭고 듬직하여 사랑스러우니 군자봉(君子峰)이라고도 하는데 이것이 일읍(一邑)의 조봉(祖峰)이 된다.

일맥은 북행하여 주룡산(駐龍山)이 되는데〔일명 개화산(開花山)이라고도 하며 일읍(一邑)의 진산(鎭山)이다.〕동쪽은 파려산(玻瓈山), 우장산(雨裝山), 검두산〔黔頭山, 일명 검지산(劍之山)〕이 되고 북쪽으로 떨어져서는 성산〔城山, 즉 읍치산(邑治山)이니 일명 성황산(城隍山), 파산(巴山)이라고도 한다.〕, 공암산〔孔岩山, 일명 진산(津山)이라고도 한다.〕이 되며 동쪽으로 굽이쳐서는 엄지산(嚴知山), 서산〔鼠山, 선유봉(仙遊峰)은 고양이 형상이고 서산(鼠山)은 쥐 형상이라서 작은 나루를 사이에 두고 서로 바라보며 삼키려 하고 있다.〕이 된다.

〔海東山脈, 自白頭山 起祖, 至于太白山, 西迤爲俗離山, 北行爲淸溪山, 分脈 北行冠岳山, 又北落爲楊花渡仙遊峰, 一脈西北行, 爲安山修理山 仁川蘇來山, 北行至本縣, 爲甑山. 山形珍重可愛, 爲君子峯, 是爲一邑之祖峯. 一脈北行, 爲駐龍山.(一名開花山, 爲一邑鎭山.) 東爲玻瓈山 雨裝山 黔頭山(一名 劍支山), 北落爲城山, (卽邑治山, 一名城隍山, 巴山.) 孔巖山(一名 津山.) 東迤爲嚴知山 鼠山 (仙遊峰 猫形, 鼠山 鼠形, 間以小津, 相望若相呑.)〕

(『양천읍지(陽川邑誌)』山川)

다시 읍지의 고적(古蹟) 조에서는 이런 기록을 남기고 있다.

신라 때에 한 도인(道人)이 이곳 주룡산에 살면서 주룡 선생이라 자칭하며 숨어서 도를 닦고 세상에 나오지 않다가 이곳에서 늙어 죽었다. 그가 매해 9월 9일에 동지들 두세 명과 더불어 높은 곳에 올라가 술을 마시며 구일용산음(九日龍山飮)이

56-1. 개화사(開花寺)
영조 18년 임술(1742)경, 67세, 비단에 채색, 24.7×33.3cm,《양천팔경첩(陽川八景帖)》, 고(故) 김충현 소장

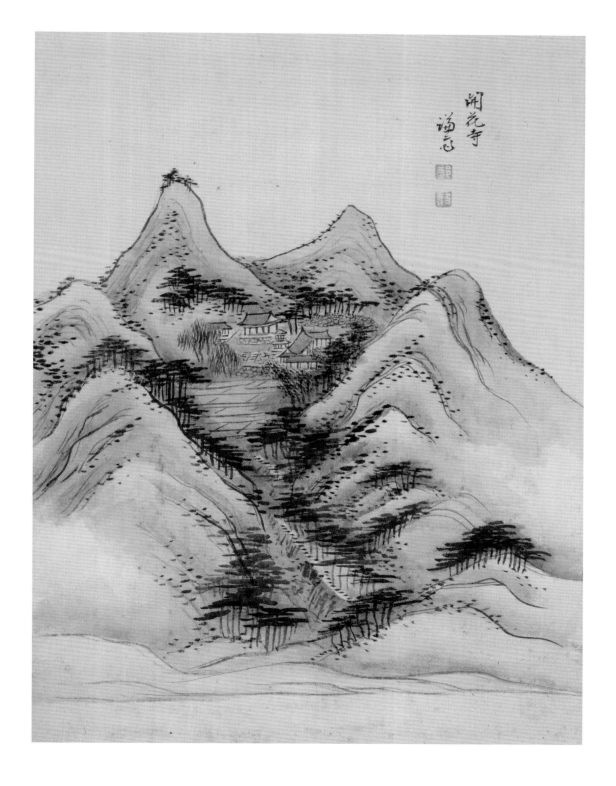

開花寺
謙齋

라 했으므로 주룡산이라 이름했다. 선생이 돌아간 후에 이르러 이상한 꽃 한 송이
가 옛터에 피어났으므로 시골 사람들은 또 개화산(開花山)이라 일컫기도 한다. 지
금 개화사(開花寺)가 곧 선생의 옛터라 한다.

　송상국(宋相國) 인명(寅明)이 일찍이 개화사 산방(山房)에서 독서하고 귀하게 되
어 재상이 되기에 이르자 절 아래에 불향답(佛享畓)을 두었다고 한다. 몇 해 전 불
우(佛宇)를 중수할 때 그 후손 송교리(宋校理) 백옥(伯玉)이 중수기를 지었다.

(新羅時一道人, 居駐龍山, 自稱駐龍先生, 藏修不市, 終老于此. 每歲九月九日,
與同志二三人, 登高酌酒, 謂之九日龍山飮, 故名爲駐龍山. 及先生去後, 有異花一
朶, 開於舊址, 故鄕人又稱開花山. 今開花寺, 卽先生宅址云. 宋相國寅明 號密軒,
嘗讀書開花寺山房, 及貴爲相, 置佛享畓于寺下云. 年前 佛宇重修時, 其後孫宋敎
理 伯玉, 爲作記.)

개화사가 있는 산 이름을 주룡산이라고도 하고 개화산이라고도 하는 내력을 소
상히 밝힌 내용이다. 이곳은 행주산성과 한강을 사이에 두고 마주 보는 산이다. 그
러니 삼각산과 도봉산을 한눈에 바라보고 멀리 한강과 임진강이 마주치는 조강(祖
江)의 광활한 호해(湖海) 풍광을 아울러 조망할 수 있으며 서울을 둘러싸고 있는 인
왕, 백악, 낙산, 남산을 비롯하여 멀리 관악산과 그 사이를 굽이쳐 오는 한강 상류의
물길도 한눈에 즐길 수 있는 명소가 될 수밖에 없다.

이 절에서 어릴 적에 글공부했던 장밀헌(藏密軒) 송인명(宋寅明, 1689~1746)이 영
조의 신임을 일신에 모아 소론 탕평 재상으로 세도를 담당해 탕평책을 주도해가게
되자 그가 우의정의 지위에 있던 때인 영조 13년(1737) 정사(丁巳)에는 드디어 이 개
화사를 크게 중수하고 절 아래에 불향답을 사서 시주하기까지 했다. 이는 그의 현
손(玄孫)인 송백옥(宋伯玉, 1837~1887)과 송숙옥(宋叔玉, 1841~1923) 형제가 철종 10년
(1859) 기미(己未)와 고종 24년(1887) 정해(丁亥)에 다시 중수기를 지으면서 밝혀놓은
이야기다.

아마 장밀헌은 어릴 적 가난했을 때 역시 빈찰(貧刹)을 면치 못했던 개화사에서

극진한 대접을 받으며 글 읽던 기억을 잊지 못했던가 보다. 그는 25세(1713)에 생원시에 급제하고 31세(1719)에 문과에 급제하는데 그 과거시험 공부를 모두 이 개화사에서 했다. 글 읽다 나와 보면 수려한 산하 경관(山河景觀)이 마음을 빼앗았던 듯 끝내이 근방 풍광을 못 잊어, 성공하고 난 뒤에는 맞은편 행주에 장밀헌(藏密軒)이란 별서를 으리으리하게 경영해놓는다. 아마 개화사의 중수와 비슷한 시기에 이루어졌을 것이다. 이는 겸재가 양천현령으로 부임해 가기 불과 3년 전의 일이다.

그런데 장밀헌은 비록 소론 당색을 띠고 있었지만 백악사단(白岳詞壇)의 종장(宗匠)인 정관재(靜觀齋) 이단상(李端相)의 외손자로 겸재와 사천의 스승인 농암 김창협의 이질(姨姪)이었고 관아재 조영석과는 내외종사촌 처남남매 간이었다. 이런 관계니 장밀헌과 겸재 그리고 사천의 친분이 두텁지 않을 리 없다.

그래서 사천은 겸재의 책방(冊房, 고을 원의 비서)이라고 생각되는 군택(君澤)이라는 이에게 이런 시를 보낸다.(285쪽, 그림 8 참조)

봄이 오면 행주 배에 오르지 마오. 손님 오면 어찌 꼭 소악루(小嶽樓)만 오르려 하나.

책을 서너 번 다 읽을 곳이니, 개화사(開花寺)에서 등유(燈油)를 소비해야지.

경신(1740) 세밑 병든 일원.

(春來莫上杏洲舟, 客到何須小嶽樓. 書冊三餘完課處, 開花寺裏費燈油, 庚申歲除病源.)

겸재는 증시(贈詩)를 화정(畵情)으로 바꾸어 〈개화사〉라는 화제로 일필휘지(一筆揮之)해놓았다. 종이에 다만 수묵(水墨)으로만 담담하게 그렸는데, 담묵(淡墨)의 부드러운 피마준법(披麻皴法)으로 산세를 표현하고 태점(苔點)을 성글게 찍어나간 다음 그 위에 수묵훈염(水墨暈染)을 엷게 가하여 온 산을 회색으로 물들여놓았다.

주룡산 거의 상봉에 법당이 우뚝 솟아 있고 그 법당 석축 아래에 3층 석탑이 그려져 있다. 석탑 오른쪽으로 요사채가 있는데 ㄴ자(字)식 평면이라 아직 덜 지어진 집인 듯하다. 이 그림보다 뒤에 그려진 김충현(金忠顯) 소장의 〈개화사〉 진경(56-1)을

보면 이 집이 ㄷ자 평면을 하고 있어서 이때는 아직 다 마무리 짓지 못한 상황이었음을 증명해준다.

절 아래에 초가집 세 채가 섶울타리에 둘려 있으니 이 집들도 절의 부속 건물이 었던가 보다. 절 뒤로는 늙은 소나무 몇 그루가 서 있고 마당 아래로는 버드나무가 고목이 되어 숲을 이루며 겹울타리를 치고 있다. 아마 강바람을 막으려는 배려로 조성한 방풍림일 것이다. 버들 숲 아래로 층층이 다랑논이 보이나 가을걷이가 끝난 듯 논들은 모두 텅 비었다. 산자락 끝은 바로 한강 변 모래사장으로 이어지는데 모래사장에서 시작된 산길이 산골짜기를 따라 논과 산의 경계를 지으며 절로 오르고 있다.

왼쪽에 주룡산 최고봉이 있고 거기서 벋어 내린 산줄기가 높고 낮은 봉우리들을 만들며 개화사를 3면에서 감싸고 강으로 내려왔다. 그러니 개화사에서는 한강 쪽으로만 시계가 열려 있어 항상 한강을 내려다보고 그 건너 행주산성과 삼각산과 어우러지는 아름다운 경치를 감상하게 된다.

더구나 산 아래 한강으로는 조강(祖江) 입구를 통해 들고나는 배들이 서해안 각처로부터 물화를 싣고 끊임없이 오가고 있었으니 그 정취가 어떠했겠는가. 겸재는 이런 개화사의 풍치를 진경산수화로 자주 그려냈다. 이 그림도 그중의 하나다. 이 그림에서는 쌍돛단배가 떠가는 한강이 바로 주룡산 밑을 스쳐 지나고 있지만 지금 개화산 약사사는 한강과 상당히 떨어져 있다. 물길이 바뀌었기 때문이다.

개화사는 겸재 이후 어느 때부터인지 약사암(藥師庵)이라 불렸던 모양이다. 철종 10년(1859) 송인명의 증손인 송지규(宋持珪, 1795~1859)가 중수할 때 그의 장남인 송백옥이 중수기를 쓰면서도 약사암이라 했고, 고종 24년(1887) 처사 창선(昌善)이 중수할 때 송백옥의 아우 송숙옥이 중수기를 쓰면서도 약사암이라 했다. 지금은 개화산 약사사라 부른다.

그림에서 보이는 3층 석탑은 서울특별시 유형문화재 제39호로 지정되어 있다. 약사전 안에는 3층 석탑과 같은 시기에 조성되었을 고려시대의 약사여래(藥師如來)가 봉안되어 있는데 서울특별시 유형문화재 제40호이다.

일중 김충현 소장의 《양천팔경첩(陽川八景帖)》에도 〈개화사〉(56-1)가 들어 있다. 간송본과 거의 같은 구도인데 조금 시점을 근접시켜 개화사가 주룡산의 중심에 들도록 그리면서 청록 채색을 입힌 것이 다르다. 간송본이 한강 하류인 동북쪽에서 시점을 허공에 띄워 바라본 것이라면 일중본은 거의 개화사 정면 동쪽에서 시점을 허공에 띄워 바라본 광경이다.

이때는 불사가 조금 더 진행됐던 듯 간송본에서 ㄴ자 평면이던 요사채가 ㄷ자 평면으로 변해 있다. 푸르름을 더해주기 위해 산등성이마다 솔숲을 첨가해놓고 있는 것이 간송본과 또 다른 차이점인데 아마 계절의 차이를 드러내려는 의도적인 표현일 듯하다. 채색과 수묵을 쓴 것 자체가 계절을 의식한 표현 방식이었다고 보아야 하겠다.

사문탈사(寺門脫蓑)는 '절 문에서 도롱이를 벗다'라는 뜻이다. 도롱이는 물기가 잘 스며들지 않는 띠풀을 엮어 어깨에 둘러쓰던 비옷이다. 비나 눈이 올 때 이를 두르고 삿갓을 쓰고 나다녔다. 이 그림은 율곡(栗谷) 이이(李珥, 1536~1584)가 세밑의 어느 눈 오는 날 소 타고 절을 찾는 모습을 그린 것이다. 사천 이병연이 영조 17년(1741) 신유 겨울에 양천현령으로 가 있는 겸재에게 이 그림을 그려달라고 보낸 다음과 같은 내용의 편지가 이 그림 뒤에 붙어 있기 때문에 그 사실을 알 수 있다.

어제 큰 자제와 자세히 얘기하며 들은 바 많습니다. 간밤 자는 동안 눈이 많이 왔으니 아마 일찍 일어나셨겠지요. 궁하고 병든 몸이라 문안을 못 드립니다. 십경(十景)은 보내주신 것에 의해서 다 읊었습니다. 빨리 붓을 들어 뜻을 펴고 싶으니 틈 나는 대로 남은 폭에 그려 보내주십시오. 다시 화제(畫題)를 써서 보내드리는데 사문탈사(寺門脫蓑)는 형이 익숙한 바입니다. 소를 타고 가신 율곡 고사(故事)의 본시(本詩)에 이렇게 읊었습니다.

57. 사문탈사(寺門脫蓑) · 절 문에서 도롱이를 벗다

영조 17년 신유(1741), 66세, 비단에 채색, 32.8×21.0cm,《경교명승첩(京郊名勝帖)》하권 10, 간송미술관 소장

그림 11 | 작여장윤(昨與長胤)

이병연(李秉淵), 영조 17년(1741) 겨울, 종이에 먹글씨, 31.0×27.0cm, 《경교명승첩(京郊名勝帖)》하권 15면, 간송미술관 소장

'한 해 저물고 눈이 산을 덮는데, 들길은 큰나무 숲속으로 나뉘어 간다. 또 이르기를, 사립문 찾아가 늦게 두드리고 맑은 얼굴 읍하여 뵈니, 작은 방에서 잠뱅이 걸치고 포대기에 의지해 있네.'라고 했을 뿐입니다. 나머지는 남겨둡니다. 큰 자제가 돌아가 뵙는다 하매 갖춰 쓰지 못하고 보내드리니 오직 살펴보십시오. 삼가 드림.

(昨與長胤細敍, 多所承聞. 夜雪黃紬, 想早起, 窮病不須問. 十景依來示完詠, 欲速得散毫開懷, 幸承隙圖之剩幅. 又書題以去, 寺門脫蕢, 兄所慣也. 騎牛栗谷事本詩曰 '歲云暮矣雪滿山, 野逕細分喬林間. 又曰 柴門晚扣揖淸癯, 小室擁褐依蒲團而已.' 餘留. 長郞歸達, 不備, 惟雅照. 謹狀.) 그림 11

이 내용으로 보면 어느 겨울날 겸재가 큰 자제 만교(萬僑, 1704~?) 편에 십경도(十景圖)를 그려 사천에게 보내며 그 제화시를 요구했고 사천은 이 십경시를 완성해 다음 날 겸재에게로 떠난다는 만교에게 주기로 약속했는데 자고 일어나 보니 눈이 온 세상에 가득 쌓여 있다. 생각 같아서는 겸재에게로 달려가서 설경을 함께 즐기고 싶지만 그럴 수 없자 문득 겸재가 율곡 선생이 소 타고 눈 속을 헤쳐 절을 찾던 고사도(故事圖) 잘 그리던 것을 생각해내고 이 그림을 그려 보내달라고 했던 것 같다. 눈을 사랑해서 함께 즐길 만한 벗을 찾아가는 옛 선현들의 풍류를 빌려 자신의 마음을 겸재에게 전하고자 했던 것이다. 겸재는 그 마음을 읽고 이 그림을 그렸다.

몇백 년이나 묵었을지 모를 노거수(老巨樹)가 절 문 앞에 줄로 늘어서 있는데 잎 진 가지 위에 눈꽃이 가득 피었다. 절 문이 행랑채 딸린 재궁(齋宮) 건축의 특징을 보이고 있어 왕릉의 조포사(造泡寺, 나라 제사에 쓰는 두부 만드는 절이란 의미로 왕릉 원찰을 일컫는 말이다.)인 것이 분명하니 이때 서울 주변에 남아 있던 대표적 원찰인 뚝섬 봉은사(奉恩寺)가 아닌지 모르겠다.

절 문이나 줄행랑의 지붕 위에도 눈이 가득 쌓여 있고 땅 위에도 눈빛뿐이다. 이렇게 눈빛 일색의 단조로움을 깨뜨리려는 듯 절집의 벽을 온통 분홍빛으로 칠해놓았다. 파격이라 하지 않을 수 없다. 절 문 앞 큰길가에는 큰 도랑이 여울지며 흐르는데 그 위로는 네모난 한 장 판석(板石)으로 돌다리를 놓았다. 방금 그 다리를 건너온 듯한 율곡 선생이 검은 소를 타고 도롱이 삿갓 차림으로 절 문 앞에 당도하고 있다. 소가 아직 채 걸음을 멈추지 못한 상태인데도 고깔 쓴 승려들이 달려들어 우선 도롱이부터 벗겨드리고 있다. 정녕 '사문탈사'의 장면이 연출되고 있는 것이다.

얼굴이 보이는 쪽 승려는 나이가 상당히 들어 보인다. 아마 이 절 주지인 듯하다. 주지가 직접 달려 나와 이렇게 허겁지겁 도롱이를 벗겨드릴 정도라면 율곡 선생과의 관계가 어떨지 대강 짐작이 간다. 문안에서 젊은 승려 하나가 잇달아 합장하며 달려 나오고 문안 층계까지 달려 나온 노승은 뒤따르던 젊은 승려에게 다담(茶啖)을 준비시키는 듯 뒤돌아서서 무엇을 지시하고 있다. 눈 속을 뚫고 눈 사랑하는 감회를 함께하려 찾아온 현자를 맞는 사찰의 분위기가 유감없이 드러나 있다.

그러나『율곡전서(栗谷全書)』에는 율곡 선생이 눈 오는 날 소를 타고 절을 찾았다는 내용이 실려 있지 않다. 그리고 소를 타고 간 율곡 고사의 본시(本詩)와 인용한 시 구절은 율곡이 우계(牛溪) 성혼(成渾, 1535~1598)을 찾아갔다 남긴 시다. 사천이나 겸재가 율곡과 우계 관계를 모를 리 없으니 이는 착오에 의해서 저질러진 일이라 볼 수 없다.

　　오히려 문집에는 실리지 않았지만 율곡 선생의 〈사문탈사〉는 누구나 아는 고사였기에 이후 화제로 삼되 시만은 「눈 속에 소 타고 호원을 찾아갔다가 작별하면서(雪中騎牛訪浩源敍別)」의 내용에서 일부를 따다가 제사를 삼으려 했던 듯하다. 율곡학파의 핵심으로 자부하고 있던 사천과 겸재 사이에서 있음직한 일이다.

　　이 시가 이루어지던 배경을『율곡전서』와「우계연보(牛溪年譜)」등을 종합해 추론해보면 다음과 같다.

　　율곡 선생이 43세 때인 선조 11년(1578) 무인(戊寅) 겨울 어느 날 함박눈이 펑펑 쏟아지자 마침 파주 율곡에 머물고 있던 율곡은 머지않은 곳인 파주 우계에 은거하고 있던 금란(金蘭)의 벗 우계 성혼이 문득 보고 싶어 소를 타고 수십 리 눈길을 헤치며 우계로 찾아갔던 모양이다.

　　눈 오는 날의 흥취를 못 이겨 찾아온 지기(知己)를 맞는 우계의 심회 또한 어떠했겠는가. 저물녘에 만나서 밤새 회포를 풀다 보니 어느덧 새벽닭이 울고 설월(雪月)이 창가에 어리었다. 날이 밝자 율곡은 내친김에 그대로 자신의 은거처인 해주 석담(石潭)으로 내려가고 만다.

　　이 시는 율곡이 해주로 떠나며 우계에게 남긴 시다. 그 시 전체를 옮기면 다음과 같다.

한 해 저물고 눈이 산을 덮는데, 들길은 큰 나무 숲 사이로 나뉘어 간다.
소 타고 어깨 웅숭그린 채 어디로 가나, 내 맘속 미인은 우계 물가에 있다네.
사립문 저녁에 두드려 맑은 얼굴 읍하여 뵈니, 작은 방에서 잠뱅이 걸치고 포대기
에 의지해 있네.

고요하고 긴 밤에 앉아서 잠 못 이루니, 벽 가운데 푸른 불빛 등 그림자만 남긴다.

반평생 이별을 슬퍼함만으로 족한데, 다시 천산의 갈 길을 생각하니 어렵기만 해라.

얘기 끝에 뒤척이다 새벽닭 울매, 눈 들어 창을 보니 서리 친 달빛만 차갑다.

(歲云暮矣雪滿山, 野逕細分喬林間. 騎牛聳肩向何之, 我懷美人牛溪灣.

柴扉晚扣揖淸癯, 小室擁褐依蒲團. 寥寥永夜坐無寐, 半壁靑熒燈影殘.

因悲半生別離足, 更念千山行路難. 談餘輾轉曉鷄鳴. 擧目滿窓霜月寒.)

<p style="text-align:center">(『율곡전서(栗谷全書)』卷二,「雪中騎牛訪浩源敍別」)</p>

한강이 행주(幸州) 앞에서 호수처럼 넓어지므로 행호(幸湖)라 부르고 이곳에서 바닷물과 민물이 만나므로 각종 물고기들이 많이 나는데 그중에서도 웅어(葦魚)와 황복(黃鰒)은 계절의 진미(眞味)로 서울 미식가들의 사랑을 독차지했다.

초여름 보리누름에 훈풍(薰風)을 타고 바다에서 강으로 산란하려 올라오는 어종이다. 그러니 겸재와 같은 화성(畵聖)의 미감(味感)이 이 맛을 모를 리 없고 그 진기한 별미를 얻고 나서 평생지기인 사천에게 먼저 맛보여주려는 생각을 하지 않았을 리 없다.

이에 겸재는 싱싱한 웅어 한 꿰미를 날랜 군노(軍奴, 군영에 딸린 종)를 시켜 사천에게 선물로 보내면서 척재(惕齋)가 웅어 꿰미를 선물 받고 시를 지어 답례하던 옛일을 생각해내고 〈척재제시(惕齋題詩)〉(척재가 시를 짓다)라는 화제(畵題)로 그림까지 그려 함께 보냈던가 보다.

이에 사천은 그 답례로 그림 그리기에 좋은 종이인 설화전(雪華牋) 6폭을 싸서 보내며 시찰(詩札, 시로 쓴 편지)로 답서를 보낸다. 이런 사실들은 〈척재제시〉 그림 뒷면에 사천의 답장이 붙어 있기 때문에 짐작할 수 있다. 그 내용을 옮겨보면 다음과 같다.

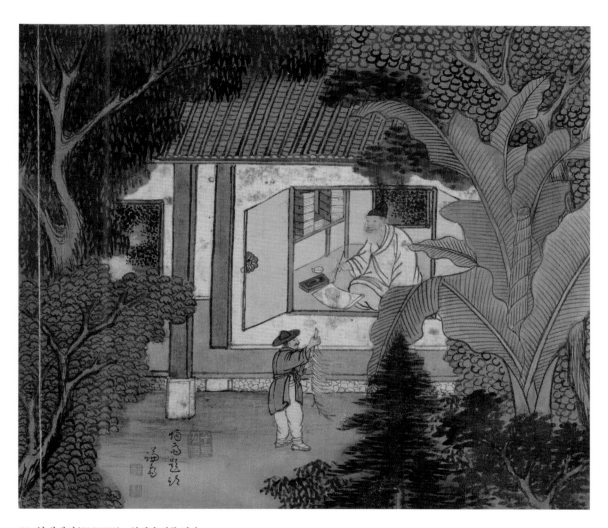

58. 척재제시(惕齋題詩)·척재가 시를 짓다

영조 17년 신유(1741), 66세, 비단에 채색, 33.0×28.5cm,《경교명승첩(京郊名勝帖)》하권 11, 간송미술관 소장

설화전(雪華牋) 육폭(六幅)을 싸서 종해헌(宗海軒)에 보냅니다.

'내가 제시(題詩)를 하고자 하나 좋은 시(詩) 없어, 설화전 펴놓고 머뭇거린다.

차라리 파릉태수(巴陵太守)에게 권(卷)째로 보내, 강천(江天)에서 안책[岸幘, 책(幘)

을 젖혀 이마를 드러내는 것으로 파탈(擺脫)을 의미한다.] 쓸 때나 기다림만 같지 못할걸.'

신유(辛酉)년 첫여름에 사제(槎弟).

(雪華牋六幅, 裏奉宗海軒. 我欲題詩無好詩, 雪牋披拂故遲遲. 不如卷與巴陵守,

待入江天岸幘時. 辛酉初夏 槎弟.)

버들가지에 꿰어 보낸 것으로 한술 뜰 수 있었습니다. 제 시를 보시고자 한다 하나

제가 보고자 하는 것은 몇 배입니다. 육지(六紙)가 애상(碍傷, 서로 막아 다치게 함)될

까 보아 하나의 시축(詩軸) 중에 넣어 보내니 따로 육지를 돌려보내실 때 함께 돌려

보내소서. 속말에 기다리게 하는 것으로써 병회(病懷)를 위로하기가 어렵지 않다

합니다. 십팔(十八)일 새벽에 조아림.

(貫柳之惠, 令人加匕. 欲見我詩, 我之欲見者, 尤倍倍. 六紙恐碍傷, 入於一詩軸中

以去. 還六紙時, 幷還. 俚無難待以慰病懷. 十八早頓.) 그림 12

　　이로 보면 신유년(辛酉年, 1741) 초하(初夏, 음력 4월) 어느 날에 겸재가 웅어를 한 꿰

미 사천에게 선사했던 모양이고 그때에 '척재제시'의 시화를 소재로 하여 이 그림을

함께 그려 보냈던 듯하다.

　　그렇다면 겸재가 웅어 꿰미를 보내면서 함께 그려 보내 사천의 시심(詩心)을 촉발

시키려 했던 〈척재제시〉라는 고사도(故事圖)의 주인공인 척재는 과연 누구였을까.

이런 풍류와 호사를 누릴 만한 인물로 척재라는 호를 가진 인물은 전라감사를 지냈

던 척재 김보택(金普澤, 1672~1717)밖에 없다.

　　김보택은 당시 조선 제일 명문가로 꼽히던 광산 김씨(光山金氏)로 광성부원군(光

城府院君) 김만기(金萬基, 1633~1687)의 손자이자 이조판서 김진구(金鎭龜, 1651~1704)

의 둘째 자제였다. 즉, 숙종(1661~1720)의 첫째 왕비인 인경왕후(仁敬王后)(1661~1681)

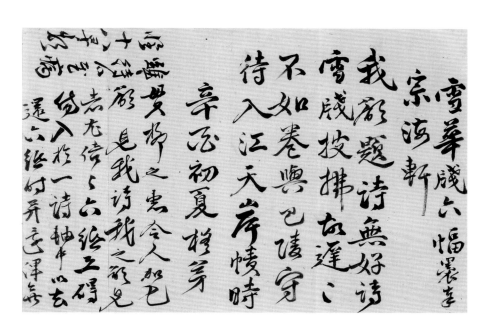

그림 12 | 설화전육폭(雪華牋六幅)

이병연(李秉淵), 영조 17년 신유(1741) 초여름(4월), 종이에 먹글씨, 37.4×24.8cm,《경교명승첩(京郊名勝帖)》
하권 17면, 간송미술관 소장

의 친정 조카다.

　당대 제일 명문가이자 왕실의 가까운 친척이었으니 계절의 진미가 진상되는 것
은 당연한 일이었을 터인데 척재가 시문서화(詩文書畫)에 능통한 풍류 문사였음에
랴! 계절의 진미인 웅어 꿰미가 진상되자 시 한 수로 멋들어진 답례를 한 연후에 이
를 받아서 그 시화(詩話, 시에 얽힌 얘기)가 서울 장안에 널리 소문나 있었던가 보다.

　그래서 겸재는 이를 화제로 척재가 웅어 꿰미를 받고 시 짓는 장면을 그려낼 수
있었던 모양이다. 척재의 생활환경을 자세히 알 뿐만 아니라 겸재 자신도 척재와 같
은 생활환경을 꾸미고 살던 선비였기에 능숙한 필치로 척재가 기거하던 바깥사랑
채를 그려놓고 있다.

　서가에 책들이 가득 쌓이고 네모반듯한 장판방 위에 벼루와 연적이 놓여 있으며
수염이 희끗희끗한 초로(初老)의 건장한 선비 하나가 붓을 들어 흰 종이 위에 시를

쓰려 하고 있다. 사랑 앞마당에는 각종 활엽수와 침엽수들이 가득 들어차서 울창한 녹음을 자랑하는데 파초 한 그루가 훌쩍 커서 기와지붕을 넘본다.

심부름 온 군노가 뜰아래 마당 가운데 서서 웅어 꿰미를 들어 보이자 척재라고 생각되는 초로의 선비가 만면에 반가운 기색을 띠며 시상을 가다듬는다. 무서운 기세로 뻗어 올라간 파초의 형세에서 집주인의 기개를 엿볼 수 있는데, 열린 아래 위 창문 밖으로도 온통 푸르름뿐이다. 실제로 척재 댁 뜰의 짙푸름이 이와 같았을 것이다.

어느 때 겸재가 척재 댁을 방문하여 느꼈던 인상이었을지도 모르겠다. 척재의 생김으로 보아 능히 이런 집안 분위기를 이루어놓았을 만하다. 이런 대담한 청록(靑綠)의 구사는 겸재 그림 중에서도 매우 희귀한 예다. 조선시대 집권층 사대부 생활환경을 헤아릴 수 있게 하는 좋은 풍속 자료다. 척재가 살던 곳은 지금 헌법재판소가 들어서 있는 종로구 재동 83번지 일대다.

겸재의 지기지우(知己之友)들인 사천 이병연(1671~1751)과 관아재 조영석(1686~1761)도 이와 비슷한 생활 분위기를 꾸며놓고 살았던 듯 사천은 자신의 사랑방인 취록헌(翠麓軒) 앞에 심어놓고 즐겼을 파초를 이렇게 읊고 있다.

파초가 여름 지나 늙으니, 생의(生意)가 더욱 새롭다.
속 다 뽑아냄이 부끄러운 듯, 아침마다 주인 향하네.
(芭蕉經夏老, 生意尙新新. 慚愧抽心盡, 朝朝向主人.)

『사천시선비(槎川詩選批)』卷下, 芭蕉)

관아재도 자신의 사랑방인 관아재에서 파초를 바라보며 이런 시를 지었다.

두 줄기 서로 안듯, 속 뽑기도 또 때가 있구나.
숙이고 든 서너 잎, 푸르른 몇 겹 둥치여.
성질은 깨끗하여 그늘을 얻고, 풍신(風神)은 비 한 번에 새로워진다.

굳센 마디 없다고 말하지 말게, 오히려 범속한 티끌을 벗어났다네.

(雨雨如相抱, 抽心且有辰. 低昻三四葉, 蒼綠數圍身.

性質純陰得, 風神一雨新. 莫言無勁節, 猶自出凡塵.)

<p align="right">(『관아재고(觀我齋稿)』卷一, 次芭蕉韻)</p>

　　그러던 어느 때 관아재는 파초를 겨울에 얼려 죽이고 사천에게 그 분주(分株)를 청하게 되었던 듯 「악하(嶽下, 사천의 다른 별호(別號))께 보내 파초를 빌리다(寄嶽下乞芭蕉)」라는 시에서 이렇게 파초 기르던 모습을 묘사해놓고 있다.

매양 심는 것 사랑하여 해 거듭하니, 동서로 열 지어 우뚝우뚝 서 있었네.

줄기는 동주(銅柱) 같고 높이는 집과 가지런하고, 잎새는 푸른 구름 한 뜰 다 덮다.

더운 날 양산을랑 걱정을 말게, 비오는 날 다소곳이 빗방울 소리 듣기 마침 맞다네.

원컨대 미끈한 금몽둥이 나눠주시어, 내 집 앞에 심어서 대와 함께 푸르게 하소서.

(每愛所栽年屢經, 東西成列立亭亭. 莖如銅柱齊高屋, 葉似蒼雲覆一廷.

署日不復愁火傘, 雨天端合聽霖鈴. 願分磊洛金椎大, 種我堂前伴竹靑.)

<p align="right">(『관아재고(觀我齋稿)』卷一, 寄嶽下乞芭蕉)</p>

　　이 시에 묘사한 정황이 바로 척재 댁 분위기와 방불하다.

겸재가 양천현령으로 부임해 가는 것은 영조 16년(1740) 경신년 12월 11일이다. 제수 되는 것은 초가을(음력 7월)쯤이 아니었나 한다. 이때 겸재는 단금(斷金)의 벗인 사천 (槎川) 이병연(李秉淵)과 단둘이서만 석별의 정을 나누면서 시화환상간(詩畫換相看), 즉 '시와 그림을 서로 바꿔 보자'는 맹약을 굳게 했던 모양이다. 그래서 부임해 가자 마자 겸재는 양수리 일대로부터 양천현 일대에 이르는 한강 주변의 명구승지(名區勝 地)를 화폭에 담아 부지런히 사천에게 보냈고 사천도 이에 화답하는 시를 빠짐없이 지어 보냈던 것이다.

어느 때는 그림이 먼저고 어느 때는 시가 먼저였던 모양인데 이 그림은 시가 먼저 가서 그려진 것인 듯하다. 이 그림 바로 다음 장에 이런 시찰(詩札)이 장첩되어 있기 때문이다.

정겸재와 더불어 시가 가면 그림이 온다는 약속이 있어서, 기약(期約)대로 가고 옴 의 시작을 한다.
(與鄭謙齋, 有詩去畫來之約, 期爲往復之始.)

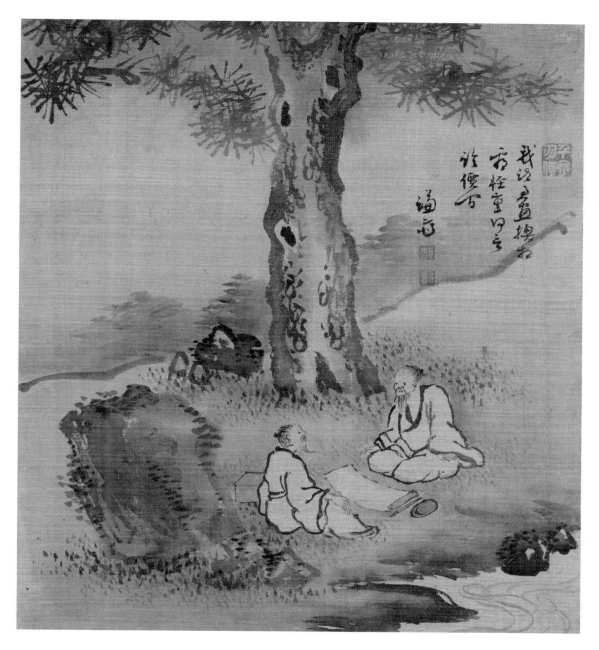

59. 시화환상간(詩畵換相看) · 시와 그림을 서로 바꿔 보자

영조 17년 신유(1741) 2월, 66세, 비단에 엷은 채색, 26.4×29.5cm,《경교명승첩(京郊名勝帖)》하권 6, 간송미술관 소장

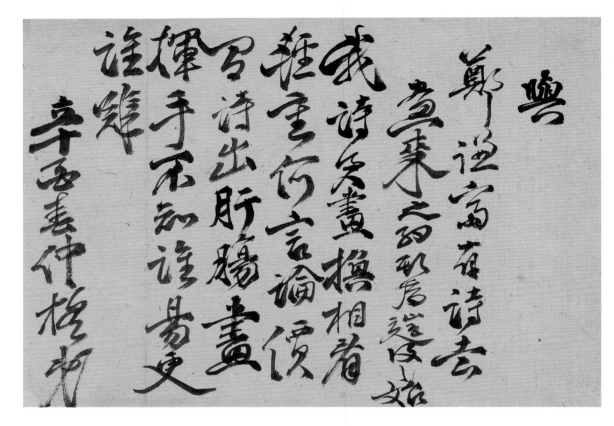

그림 13 | 시거화래(詩去畵來)

이병연(李秉淵), 영조 17년 신유(1741) 2월, 종이에 먹글씨, 35.3×24.4cm,《경교명승첩(京郊名勝帖)》하권 9면,
간송미술관 소장

내 시 자네 그림 서로 바꿔 봄에, 그 사이 경중(輕重)을 어이 값으로 논하여 따지겠
는가. 시는 간장(肝腸)에서 나오고 그림은 손으로 휘두르니, 누가 쉽고 누가 어려운
지 모르겠구나. 신유(1741) 중춘에 사제(槎弟).

(我詩君畵換相看, 輕重何言論價間. 詩出肝腸畵揮手, 不知誰易更誰難. 辛酉仲春
槎弟) 그림 13

겸재의 한양 진경 ·

이 시찰을 받고 겸재는 사천과 단둘이 북악산 아래 개울가 어느 노송나무 아래에서 시전(詩箋)과 화전(畵箋)을 펴놓고 단둘이 시화(詩畵)를 논하며 시화환상간(詩畵換相看)의 약속을 하던 그날의 정경을 떠올리며 그대로 그 장면을 그려냈던 것 같다.

지금 청와대 경내에 있는 개울가이거나 삼청동 근처일 듯도 한데 혹시 청운동 골짜기인 청풍계의 어느 곳일지도 모르겠다. 사천이 겸재를 찾아왔다면 인왕산 아래 옥인동 골짜기의 어느 둔덕일 수도 있다.

아직 노염(老炎)이 극성을 부리고 아침저녁으로나 선들바람이 부는 그런 철이라서 베옷을 채 벗지 못한 듯하니 소나무에서는 쓰름매미의 구성진 울음소리가 물소리를 제압할 만큼 크게 울려퍼질 것 같다. 이런 호젓한 분위기 속에 평생 뜻을 같이하며 성공적인 인생을 살아온 두 노우(老友)들이 얼굴을 마주 대하고 잠시의 헤어짐도 섭섭해 시화(詩畵)를 바꿔보자고 굳게 약속하는 정경을 상상해보라. 얼마나 부러운 장면인가. 조선시대 사대부들이 살아가던 생활 모습이다.

겸재는 이 그림에 화제(畵題)를 붙이지 않고 사천의 시찰 한 구절을 그대로 이끌어 제시(題詩)로 적어놓았다. '내 시 자네 그림 서로 바꿔 봄에, 그 사이 경중을 어이 값으로 논하여 따지겠는가(我詩君畵換相看, 輕重何言論價間)'라는 것이다.

그림 기법은 파묵(破墨), 발묵(潑墨)과 훈염법(暈染法)이 화법의 기조를 이루던 겸재 만년기의 특징이 구석구석 배어난 것으로 몰골묘(沒骨描)와 감필(減筆)로 추상한 거송(巨松)의 표현이나, 발묵법에 가까운 묵찰(墨擦)로 파묵한 바위와 토파(土坡)의 표현, 청묵(靑墨)의 훈염으로 일관한 임상(林狀), 첨두점(尖頭點)을 보태어 나타낸 초상(草狀) 등 어느 한 가지도 극도의 노련미를 보이지 않는 것이 없다.

인물 묘사도 간결하고 질박하며 부드러운 묘선(描線)을 구사했으나 골기(骨氣)가 내재하여, 생동감은 물론이려니와 그 정신까지도 감지되는 듯하여 겸재의 일생 화력(畵歷, 그림 이력)이 이곳에 총집결되는 느낌이다.

정면으로 얼굴을 보이고 앉은 노인이 사천일 것이고 그와 마주 앉아 뒷모습과 옆모습만 보이고 있는 콧대 높은 노인이 겸재일 것이다. 다른 그림에서 겸재이리라고 생각되는 모습과 방불하기 때문이다.

모두 탈관(脫冠. 갓을 벗음)한 맨상투 차림으로 파탈하고 있어 격의 없이 사귀던 평생지기(平生知己) 노우 간의 정의(情誼)를 실감케 한다. 유려하게 흐르면서도 골기 충만한 수파문(水波紋)과 부드러운 파묵법에서 강렬한 묵색을 발현시키는 석파(石坡)는 보통으로 보아 넘길 필묵법이 아닐 것이다. 사천은 전별(餞別)의 자리에서 겸재에게 이런 전별시를 지어주기도 한다.

마중 나온 아전들 양화나루 건너니, 나루 끝이 바로 현아(縣衙)로구나.
서울에서 삼십 리, 온 지경 백여 집일세.
정사(政事)는 원래 옥사(獄事)가 없고, 누대(樓臺)에 다만 차가 있을 뿐.
때때로 단령(團領) 찾으니, 사신행차 강화로 든다.
(迎吏楊花渡, 津頭是縣衙. 去都三十里, 闔境百餘家.
政事元無獄, 樓臺但有茶. 時時覓團領, 星蓋入江華.)

　　　　　　　　　　　　　　　(『사천시초(槎川詩抄)』卷下, 送鄭元伯之任巴陵)

이런 한가한 고을살이인 줄 알았기에 사천은 시화환상간(詩畵換相看)의 제의로 겸재의 재주를 녹슬지 않게 하려 했던 듯하다. 아니 오히려 이제 바야흐로 난만해지기 시작한 겸재의 기량을 마음껏 발휘해 국중 제일인 한강 주변의 빼어난 명승지를 그려 남기게 함으로써 겸재를 화성(畵聖)의 지위로 확고하게 올려놓으려는 심모원려(深謀遠慮)였다고 보아야 한다.
　　그래서 이런 전별시도 짓는다.

자네와 나 합해야 왕망천(王輞川, 당(唐)의 명시화가(名詩畵家) 왕유(王維)) 되니, 그림
날아가면 시 떨어져 내려 양쪽이 오락가락.
돌아가는 나귀 멀어져도 아직은 보여, 강서로 지는 노을 섭섭해한다.
(爾我合爲王輞川, 畵飛詩墜兩翩翩. 歸驢已遠猶堪望, 怊悵江西落照天.)

　　　　　　　　　　　　　　　(『사천시선비(槎川詩選批)』卷下, 贈別鄭元伯)

겸재도 사천의 이런 극진한 우정을 가슴속에 교감하고 있었기에 그 제의에 즐겁게 동의하고 약속을 지켜 대업을 이루어내게 됐던 것이다. 그러니 어찌 시화환상간의 약속을 하던 결정적인 순간을 한시인들 잊었겠는가. 당연히 《경교명승첩(京郊名勝帖)》 속에는 그 장면의 그림이 중요한 자리를 차지하고 있어야 한다. 이 그림은 그런 연유로 그려진 그림이다.

겸재가 양천현령으로 부임해 간 다음 해인 영조 17년 신유(辛酉년, 1741) 겨울에는 유난히 눈이 많이 내렸던 모양이다. 그래서 그해 겨울 사천이 겸재에게 보낸 서간문(書簡文)에는 눈에 대한 인사말이 곳곳에 보인다.

그렇게 눈이 많이 내린 어느 날 새벽, 자고 일어나 방문을 열고 보니 온 천지가 흰 눈으로 가득 차 있다. 보통 사람도 그런 아침이면 인적 없는 눈길을 따라 하염없이 걸어보고 싶은 것이 상정(常情)인데 겸재같이 화정(畵情)이 풍부한 화성(畵聖)임에랴! 문득 설구(雪具)를 갖춰 입고 나귀 안장 지워 정처 없이 길을 나섰던 듯하다.

동헌을 나와 맞바라다보이는 양천들 넓은 평야를 가로지르면 저 멀리에 우장산(雨裝山) 두 봉우리가 우뚝 솟아 있다. 나무마다 설화(雪花)가 만발하고 산야(山野)는 온통 눈뿐인데 동터 오르는 새벽하늘은 아직 어둠기가 남아 있다. 그러나 우장산 아래 양지바른 마을에는 새벽 햇살이 얼비친 듯 소나무 숲 사이로 번듯번듯 솟아 있는 기와집 울안에는 새벽빛이 붉게 물들어 있다. 눈 덮인 우장산 산마루와 골짜기에도 양천들의 둑길과 까치내 주변 논두렁에도 겨울 아침 해의 붉은빛이 점점이 물들여진다.

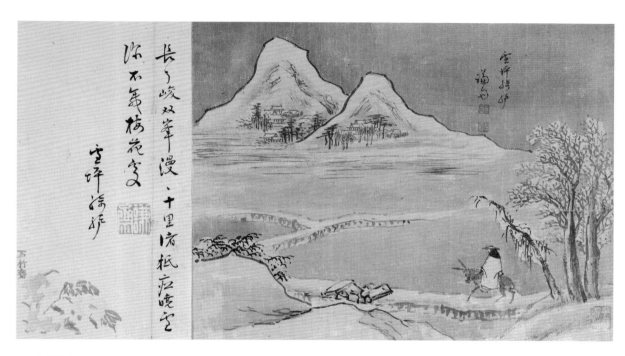

60. 설평기려(雪坪騎驢) • 눈벌판에서 나귀를 타다

영조 17년 신유(1741), 66세, 비단에 엷은 채색, 29.2×23.0cm,《경교명승첩(京郊名勝帖)》상권 18, 간송미술관 소장

아무도 밟지 않은 새벽 눈길을 또박또박 나귀 발자국 찍으며 갈 길은 나귀에게 맡긴 채 설경만을 완상하고 가는 나들이길이라니 그 얼마나 운치 있는 행로인가. 반겨줄 지기라도 기다려준다면 더없이 즐겁겠지만 그 반가움이 이 아침의 감흥(感興)을 조금이라도 손상시켜서는 안 될 것이다.

그래서 일찍이 동진(東晉) 시대 왕자유(王子猷) 휘지(徽之)는 설야(雪夜)에 대안도(戴安道) 규(逵, ?~395)를 찾아 섬강(剡江)을 밤새워 노 저어 갔다가 그 문전(門前)에서 배를 돌리며 "흥(興)이 올라왔다가 흥이 다해 돌아가는데 어찌 꼭 대안도를 보아야 하겠는가(乘興而來, 興盡而返, 豈必見安道耶)"라고 하지 않았던가. 지금 같은 기분에서는 저 우장산 아랫마을에 사천이라도 기다리고 있다면 모를까 겸재의 화흥(畫興)을 북돋워줄 만한 그 어떤 사람도 있을 것 같지 않다.

이런 감흥을 공감(共感)할 수 있는 사람은 사실 몇백 년에 한 번씩 나는지도 모른다. 뒷날 추사(秋史) 김정희(金正喜, 1786~1756)는 이런 경지를 이렇게 표현했다. "꽃 찾아 목숨 아끼지 않고, 눈 좋아 항상 얼어 지낸다(尋花不惜命, 愛雪常忍凍)."

참으로 천부적인 예술가다운 감성을 타고 났던 분들이다. 그래서 화성(畫聖)이나 서성(書聖)으로 떠받들 만한 찬연한 업적을 남기고 갈 수 있었던 것이다.

당세에 겸재의 그 화정(畫情)을 공감할 수 있는 이는 오직 사천뿐이었으니 사천은 이 그림을 보고 이런 제시(題詩)를 붙여놓았다.

길구나 높은 두 봉우리, 아득한 십 리 벌판이로다.
다만 거기 새벽 눈 깊을 뿐, 매화 핀 곳 알지 못해라.
(長了峻雙峰, 漫漫十里渚. 祇應曉雪深, 不識梅花處.)

이런 그림과 시가 오갈 때 사천이 겸재에게 보낸 서간문이 《경교명승첩(京郊名勝帖)》에 합장(合裝)되어 있으니 이제 이를 소개하겠다.

받들어 보건대 또 아직 차역(差役)을 다 끝내지 못했음에도 추위에 당해서 바쁜

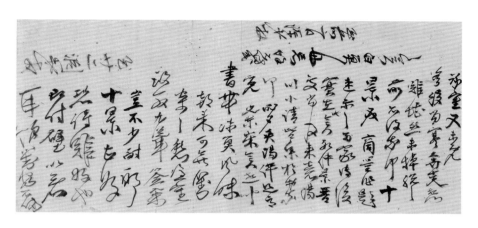

그림 14 | 동지전이일(冬至前二日)

이병연(李秉淵), 영조 17년 신유(1741) 동지 이틀 전, 종이에 먹글씨, 52.1×23.2cm, 《경교명승첩(京郊名勝帖)》
상권 20면, 간송미술관 소장

일을 맡게 되었다 하니 난감하리라 생각됩니다. 그러나 아직 벼슬길을 벗어나기 전
이니 또한 어떻게 하겠습니까. 집안에 있다는 십경도(十景圖)를 생각해 제목을 붙
이시고 속히 보여주십시오. 저희 집안에서 후손에게 전할 것은 실제로 이것이 있
을 뿐입니다.

경중(敬中)과 경진(景晋)에게서 전해 오는 뜻과 양천에서 보내오는 작은 청탁이
모두 이 아우에게 모이니 어찌하겠습니까. 어제 저녁에 영양군수가 말을 보내 형
의 서랑을 찾았다 하니 소식을 들으시리라 생각됩니다. 뱅어는 잊지 않겠습니다.
나머지는 법대로 다 갖춰 쓰지 못합니다. 동지 이틀 전 원제(源弟) 배(拜).

(承審, 又未旣差役, 當寒奔克, 想難堪. 然未掉脫之前, 亦何. 家中十景圖, 商量
作題, 速示之. 當家傳後, 實在此矣. 敬中景晋處, 當及來意, 陽川小請, 皆集於弟,
奈何. 昨夕英陽倅送馬, 覓兄東床矣, 想聞之. 白魚毋忘. 餘不備式. 至前二日 源弟
拜.) 그림 14

겸재가 이미 그려놓고 있다는 십경도(十景圖)에 빨리 화제(畫題)를 붙여 보내달라

는 내용의 독촉 편지이다. 동지 이틀 전에 보낸 글월이다. 이 글을 통해 화제(畫題)가
되고 시제(詩題)가 되었던 그림의 제목도 겸재가 지었음을 알 수 있다. 사천은 서울에
서 겸재에게 들어오는 청탁과 겸재의 부탁을 중재해주는 역할을 맡았던 것 같으니
겸재 그림의 청탁 경로를 대강 짐작할 만하다.

경중(敬中)은 김간행(金簡行, 1710~1762)의 자(字)이니 삼연(三淵) 김창흡(金昌翕)의
손자로 순암(順庵) 이병성(李秉成)의 둘째 서랑(사위)이 된 사람이고 경진(景晋)은 이
병성의 독자(獨子)인 이도중(李度重, 1711~1750)의 자다. 이 두 사람이 사천의 조카와
조카사위로 사천의 심부름을 전담했던 듯하다.

이때 영양군수로 있던 이가 겸재의 서랑을 통해서 그림을 청탁했던 모양인데 『영
양읍지』 '선생안(先生案)'에서 그 시기 재임한 현감을 찾아보니 심상(沈鏛)이라는 인
물이 기미(己未, 1739) 7월에 도임해서 갑자(甲子, 1744) 3월에 임기 만료로 물러났다.
겸재의 서랑은 이덕유(李德裕), 이중인(李重寅) 두 사람인데 둘 중 누구였는지는 장차
더 고증해봐야 하겠다.

겸재는 동짓달 그 추위 속에서 뱅어를 어떻게 구하여 사천에게 보냈는지 모르겠
다. 눈 쌓인 겨울 밤 뱅어회를 안주로 따끈하게 데워 마시는 청주 맛을 겸재와 사천
은 서로 잘 알고 있었기에 이런 선물을 보냈을 것이다.

겸재가 나귀 타고 떠나는 곳은 지금 강서구 가양동 239 부근의 양천현 현아 입
구이고 마주 보이는 우장산은 내발산동 우장산공원에 해당한다. 1970년대까지만
해도 현재 양천향교가 있는 성산(궁산) 남쪽 기슭에서 우장산을 바라보면 이 그림에
서 보이는 산과 들의 모습을 그대로 실감할 수 있었다. 그러나 지금은 이 드넓은 양
천들에 각종 고층 건물들만 빽빽이 들어차 있을 뿐이다.

빙천부신(氷遷負薪)은 '얼음 베리에서 나무를 지다'라는 뜻이다. 베리란 말은 낭떠러지 아래가 강이나 바다인 위태로운 벼랑을 일컫는 순우리말로 지방에 따라서는 벼리 또는 벼루라고도 한다. 우리는 이 베리라는 말이 한자에 없자 오를 천(遷) 자를 빌려다가 베리 천이라는 우리만의 독특한 훈(訓, 뜻 새김)을 더 보태 써왔다. 따라서 빙천을 얼음 베리라고 이해하는 것은 한자문화권 안에서 우리나라밖에 없다. 한자가 우리 문자화한 대표적인 예 중의 하나다.

　이 그림은 겸재가 양천현령으로 부임해 간 다음 해인 영조 17년(1741) 겨울에 그려진 것이 분명하다. 시와 그림을 서로 바꿔보자고 약속하고 헤어졌던 평생지기 사천 이병연이 이해 동짓달 22일에 겸재에게 보낸 다음과 같은 편지가 이 그림 뒤에 붙어 있기 때문이다.

　글월이 동어(凍漁, 언 생선) 풍미(風味)를 띠고 오니, 아침이 와도 밥상 대할 걱정이 없어졌습니다. 받들어 보니 정무가 매우 바쁘신 모양이나 어찌 조금 참지 않으시겠습니까. 십경(十景)이 매우 좋아서 시가 좋기 어려울까 걱정입니다. 곧 벽에 걸어

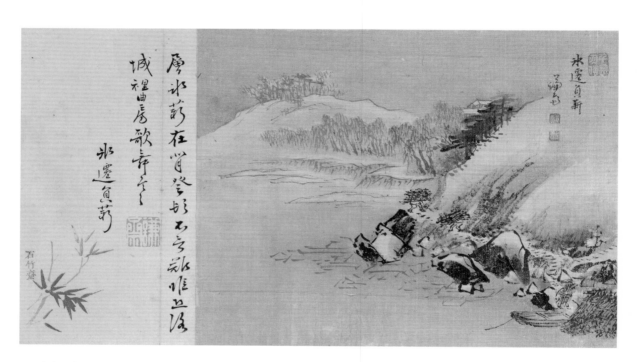

61. 빙천부신(氷遷負薪) · 얼음 벼랑에서 나뭇짐을 지다

영조 17년 신유(1741), 66세, 비단에 엷은 채색. 29.2×23.0cm,《경교명승첩(京郊名勝帖)》상권 19, 간송미술관 소장

놓고 보겠습니다. 나머지는 손님이 있어 다 갖춰 쓰지 못합니다.

(書帶凍魚風味, 朝來可無對案之愁. 憑審政履尤曶簽糶, 豈不少耐耶. 十景甚好,

恐詩難好也. 卽付壁以看耳. 餘對客不備.)

다시 그림 곁에는 사천이 보낸 시를 겸재가 옮겨 적은 제화시가 있으니 그 내용은
이렇다.

충충이 얼어붙고 나뭇짐 등에 지워 있어도, 올라오면 어려웠다 말하지 않네.

다만 걱정은 도성 안이니, 노래방에서 노래하고 춤추는데 춥지나 않을까.

(層氷薪在負, 登頓不言難. 惟恐洛城裡, 曲房歌舞寒.)

겸재는 천지 사방에 눈이 가득 쌓인 어느 추운 겨울날 꽁꽁 얼어붙은 한강 가 얼
음 베리에서 백성들이 나뭇짐을 지고 오르는 위태로운 장면을 목격했던 모양이다.
아마 설경(雪景)을 즐기기 위해 소악루(小岳樓)에 나왔다가 내려다본 정경이었을 것
이다. 그러니 현재 올림픽대로가 지나는 가양동 219번지 일대의 모습일 듯하다.

강이 얼기 전에 틈틈이 물길을 이용해 강원도나 충청도, 경기도의 산악 지대로부
터 나무를 실어다 물가에 쌓아놓았다가 이렇게 강물이 꽁꽁 얼어붙는 강추위가 몰
아닥치자 온돌을 덥히는 땔감으로 이를 내다 팔기 위해 져 나르는 모습이리라.

우리가 언제부터 온돌(溫突)을 사용했는지는 분명치 않다. 벌써 삼국시대부터 온
돌이 있었다는 주장이 있으나 확실한 전거는 없다.

『조선왕조실록』에서 대충 온돌에 대한 기록을 찾아보면 중종 23년(1528) 무자(戊
子) 10월 28일 병인 조(丙寅條)에 다음과 같은 기사가 있어 조선 중기까지도 온돌이
극히 귀했던 사실을 알 수 있다.

집의(執義) 오결(吳潔)이 이르기를 신이 성균관에 있을 때 최응현(崔應賢), 반우형
(潘祐亨), 김경조(金敬祖)가 동지(同知)가 되어 대사성(大司成)과 함께 항상 학궁(學

宮)에 나와 강고(講鼓)가 울린 후면 전심으로 교회(教誨)했습니다. 그때 최응현은 나이가 이미 80이었으나 오히려 교회하는 데 게으르지 않았습니다. 그때 국가가 유생 대우하는 것이 어찌 오늘날에 미쳤겠습니까.

　　방은 온돌이 없었고 벽은 도배도 하지 않았으나 오히려 유생들이 방안에 가득 차서 강의를 들었습니다. 그 후 유숭조(柳崇祖, 1452~1512)가 대사성이 되어 비로소 온돌과 도배를 했으니 국가가 유생을 대우함이 가히 지극하다 할 수 있겠는데, 유생들은 모두 성균관에 사는 것을 즐거워하지 않고 또한 강의도 듣지 않으니 심히 괴이쩍다 하겠습니다.

(執義吳潔曰, 臣居館時, 崔應賢 潘祐亨 金敬祖, 爲同知, 與大司成, 常仕學宮, 若講鼓後, 則專心教誨. 時崔應賢, 年已八十, 猶不怠教誨也. 其時國家之待儒生, 豈及於今日哉. 房無溫突, 壁不塗排, 猶且儒生滿堂聽講. 其後柳崇祖, 爲大司成, 始爲溫突塗壁, 國家之待儒生, 可謂至矣, 儒生皆不樂居館, 而亦不聽講, 甚可怪也.)

　　　　　　　　　　　(『중종실록(中宗實錄)』卷六十三, 中宗二十三年 戊子 十月 丙寅條)

　　이에 이어 『인조실록』 권5, 인조 2년(1624) 갑자(甲子) 3월 5일 기미 조(己未條)에서는 광해군 난정 때 내인(內人)들이 발호하면서 비로소 판방(板房)을 온돌로 고쳐 거처함으로써 비용이 많이 들게 됐으니 이를 원래대로 고치자는 영의정 이원익(李元翼, 1547~1634)의 건의가 있다(元翼曰, 臣嘗聞 先朝內人輩, 皆言士夫家婢僕, 尙處溫突, 以內人而處板房可乎. 自此闕內多溫突, 若代以板房, 則可省冗費).

　　이런 건의는 받아들여져 시행됐던 듯 숙종 7년(1681) 신유(辛酉) 9월 5일 갑인 조(甲寅條)에서도 다음과 같은 기사가 실려 있다.

　　갑인(甲寅) 주강(晝講)에 나가니 동지경연(同知經筵) 이단하(李端夏)가 또 말하기를 전에는 대내(大內) 제실(諸室)이 대개 판방(板房)이었는데 지금은 온돌이 점차 많아져서 기인(其人)이 나무와 숯 등 공물을 대기가 어려운 형편입니다.

(甲寅, 御晝講, 同知經筵 李端夏……且言, 頃年大內諸室, 多是板房, 今則溫突漸

多, 其人柴炭貢物, 難支之狀.)

(『숙종실록(肅宗實錄)』卷十二, 肅宗七年 辛酉 九月 甲寅條)

이로 보면 숙종 대까지 아직 궁중에도 온돌이 많지 않았던 것을 알 수 있으니 사가에 어찌 온돌 보급이 보편화될 수 있었겠는가. 하기야 서울 사람이 때는 나무와 숯을 서울 주변의 산과 들에서 나무꾼들이 해다 파는 것에 의지한다면 온돌이 없다 한들 얼마나 지탱할 수 있겠는가.

다행히 큰 산이 많은 강원도와 충청좌도 그리고 경기좌도의 물을 모두 모아 오는 한강이 턱밑을 감돌아 나가기 때문에 상류로부터 물길로 실어 나르는 나무가 나루터마다 쌓이게 되니 겨우 지탱할 수 있었을 것이다.

눈이 강산에 가득 쌓이고 하늘이 어둑어둑 저물어가니 강바람이 좀 맵싸겠는가. 강물은 꽁꽁 얼어붙어 나룻배는 얼음에 갇혀버렸고 강 얼음 위로 흰 눈이 쌓여 끝없는 설원(雪原)이 전개되니 사위는 고요해 적막하기 그지없다. 날새조차 보금자리를 찾아간 어두울 녘이 되자 나뭇짐 져 나르는 발길이 더욱 바빠질 수밖에 없다.

나루터로 뚫린 얼어붙은 벼랑길로 두 사람은 등이 휘도록 나뭇짐을 지고 올라가고, 한 사람은 배 곁에 쌓아놓은 나뭇더미에서 나뭇단 한 아름을 추슬러 안고 있다. 아마 지게에 짊어지려는가 보다. 나루터 주변에 널려 있는 검은 바위들은 눈 속에 파묻히지 않아 그 자태가 더욱 선명하다. 흰빛과 대조되기 때문이다.

이에 부벽찰법(斧劈擦法, 도끼로 쪼갠 단면처럼 보이도록 먹으로 쓸어내는 표현 기법)으로 대담하게 쓸어내 강렬한 흑백 대조를 이루어놓고, 눈 속에 파묻혀 윤곽만 드러나는 낮은 바위들은 엷은 먹선으로 그 존재를 상징했다.

그늘진 골짜기에 벌써 어둠이 짙게 물들기 시작하자 언덕 위의 소나무 숲이 갑자기 후미지게 느껴진다. 강물이 씻어 가 낮은 벼랑을 이룬 벌판 위에는 버드나무 숲이 우거져 있는데 눈꽃을 피우며 아련히 어둠에 묻혀가고 있다.

해질 녘 눈 쌓인 강변 정취를 유감없이 드러내주는 표현이다. 앞산 봉우리 위의 잡수림에는 마지막 새어나온 낙조(落照)의 잔광(殘光)이 언뜻 비치는가도 싶다.

지금 동작대교가 놓여 있는 동작나루를 강북 쪽에서 보고 그린 그림이다. 멀리 관악산, 우면산이 원경으로 처리되고 현재 국립현충원이 들어서 있는 강 건너 동작 마을 일대가 그림의 중심을 이루고 있다. 그 앞으로 여러 척의 나룻배들이 여기저기 정박해 있고 배 한 척은 힘차게 삿대질하며 강 이쪽으로 건너오고 있다. 그런 한강물과 백사장이 근경을 이룬다.

지금 지하철 굴길이 뚫려 있는 동작봉 제일 높은 봉우리 밑으로는 이때도 과천 가는 큰 길이 나 있었던 것을 알 수 있는데 강변 쪽으로 작은 산언덕 하나가 봉싯 솟아나서 운치를 더해준다. 그 위에 해묵은 노송들이 울창하게 숲을 이루고 있음에서랴!

지나온 경치를 못 잊는 듯 시선을 뒤에 준 과객 하나가 아이가 끄는 당나귀에 올라타고 내려오는데 이쪽 강변 백사장에는 말 타고 앞뒤로 구종을 거느린 선비 행차가 머물러 서서 사공을 소리쳐 부르고 있다.

당시는 승방천(僧房川)이라 부르던 반포천(盤浦川)이 한강으로 흘러드는 이수교(梨水橋) 일대는 저지대라 그런지 버드나무 숲이 가득 우거져 있고 흑석동 쪽 강변 마을 역시 버들 숲으로 가득 가려져 있다. 버드나무가 많기로는 동작리 마을 역시

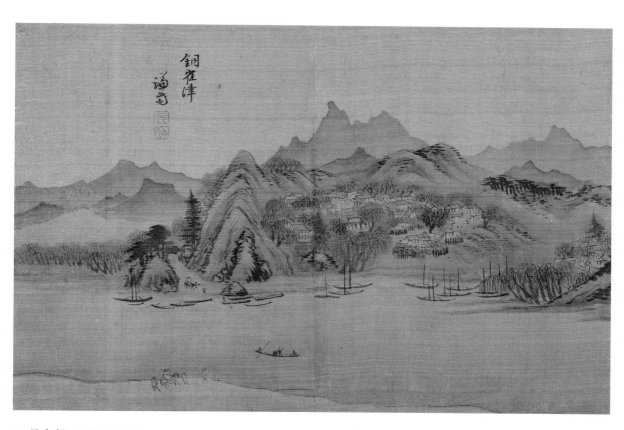

62. 동작진(銅雀津) • 동작나루

영조 20년 갑자(1744)경, 69세, 비단에 엷은 채색, 32.6×21.8cm, 개인 소장

마찬가지다. 그래서 '노들강변 봄버들'이란 노랫말이 생겼던가 보다. 이때 이 동작리는 거의 서울 세가들 별장으로 가득 차 있었던 듯 번듯번듯한 기와집들이 즐비하다.

동작봉 산 중턱에까지도 큰 기와집을 지은 것을 보면 오히려 지금보다 이 일대는 더 개발되지 않았나 하는 생각이 든다. 물론 이때의 개발은 자연경관을 훼손하지 않고 그와 조화시키는 일을 했으므로 오히려 집이 들어서면 더 그림 같아질 뿐이었다. 그래서 겸재 만년기(晩年期)의 역제자(易弟子, 『주역』 제자)로 순조대왕의 외백조(外伯祖)가 된 근재(近齋) 박윤원(朴胤源, 1734~1799)도 이런 시를 남겨놓는다.

성곽 나서자 티끌 같은 세상일 없고, 강물빛 비 맞아 다시 새롭다.

배에 앉으니 산은 저절로 오가고, 물에 나앉자 백로와 서로 친하다.

물 위에 정자 많으나, 누각엔 주인이 적다.

누가 능히 내게 빌려줘 살게 하려나, 꽃과 대나무에 경륜(經綸)을 붙여보겠네.

(出郭無塵事, 江光雨更新. 坐船山自動, 臨水鷺相親.

湖上多亭子, 樓中少主人. 誰能借我住, 花竹寄經綸.)

(『근재집(近齋集)』 卷一, 過銅津)

강변 나루터 풍경을 인상적으로 살려내기 위해 화면 전체를 물빛으로 우려내서 담담한 쪽빛이 화면 전체를 지배하니 청신(淸新)한 느낌이 한결 고조된다. 저 마을 뒷산이 바로 왕기(王氣) 서린 명당으로 선조대왕의 조모인 창빈(昌嬪) 안씨(安氏)의 산소가 있는 곳이다.

겸재가 6세 나던 해인 숙종 7년(1681)에 예조판서 신정(申晸, 1628~1687)이 왕명을 받들어 지은 「창빈안씨신도비명병서(昌嬪安氏神道碑銘幷序)」에 이렇게 기록돼 있다.

창빈 안씨는 본관이 안산(安山)이며 적순부위(迪順副尉) 안탄대(安坦大)의 따님으로 중종 2년(1507) 7세로 입궁(入宮)하는데 중종 모후인 정현대비(貞顯大妃) 파평

윤씨의 사랑을 받아 서사(書史)를 익히게 되고 중종 13년(1518) 20세 때는 후궁으로 뽑힌다. 이어 중종 24년에 숙원(淑媛)이 되고 35년(1540)에는 숙용(淑容)으로 지위가 오르며 그사이 2왕자 1옹주를 두게 된다.

중종이 승하한 뒤 얼마 안 된 명종 4년(1549)에 사가(私家)에 나갔다가 홀연히 앓지 않고 돌아가니 나이는 51세였다. 처음에는 양주읍 서쪽 장흥리(長興里)에 장사 지냈는데 택조(宅兆)가 불길하다 하여 뒤에 과천(果川) 동작리(銅雀里)로 이장했다.

이런 내용인데 이장한 것이 언제인지는 알 수 없으나 어떻든 선조의 생부인 덕흥대원군(德興大院君)은 명종 14년(1559)에 30세로 요절하고 그 8년 뒤인 명종 22년(1567)에 선조는 16세의 어린 나이로 명종에게 입승대통(入承大統)해 보위에 오르게 되며 14왕자 11왕녀를 두는 자식 복을 누려 그 후손들이 나라가 망할 때까지 왕통을 이어간다.

그렇다면 선조 이후의 모든 조선 왕들은 창빈 안씨의 혈통을 이은 분들이라 하지 않을 수 없다. 과연 이곳 동작동의 창빈묘(昌嬪墓)는 건원릉 못지않은 명당이란 소리가 나올 만하다. 다행히 그곳이 지금 국립현충원이 되어 국가 유공자들이 안장되니 안심이다.

창빈묘가 이런 명당을 차지할 수 있었던 것은 결코 우연한 일이 아니다. 그만큼 창빈 일가가 덕을 쌓았기 때문이다. 효종 부마 동평위(東平尉) 정재륜(鄭載崙, 1648~1723)이 쓴 『동평공사문견록(東平公私聞見錄)』에는 이런 얘기가 실려 있다.

창빈의 친정아버지 안탄대는 창빈이 왕자를 낳자 미천한 신분으로 왕자의 외조부라는 이름을 듣기가 송구하다며 두문불출하고 혹시 이웃과의 사소한 시비라도 있으면 무조건 어린아이에게라도 사과하는 겸손으로 일관했다 한다.

그는 90여 세를 살아 선조가 등극한 이후에도 오랫동안 생존했는데 일체 벼슬을 사양하고 혹시 선조가 선물이라도 보내면 과분한 것은 한사코 받지 않았다 한다. 만년에 선조가 담비 가죽옷을 해드리고 싶으나 과분하다고 받지 않을 듯하여 먼저 사람을 시켜 주상(主上)이 담비 가죽옷을 해드리려고 만들고 있다고 전했더

니 안탄대는 천민이 담비 가죽옷을 입는 것도 죽을죄고 왕이 보낸 옷을 안 입는 것도 죽을죄니 죽기는 매일반이라 분수나 지키다 죽으련다며 받지 않겠다고 전했다 한다.

이렇게 분수를 철저히 지킨 현명한 분들이었으니 어찌 왕손을 둘 만한 명당을 얻지 못하겠는가. 덕을 쌓지 않고는 욕심낸다고 얻어지는 것이 아니다.

겸재는 이곳 동작진 일대가 이렇게 유서 깊은 곳이라는 사실을 알았기 때문에 바로 그 동작리를 화면의 중심으로 삼아 그 일대를 실감 나게 사생해놓았던 것이다.

겸재(謙齋) 정선(鄭敾, 1676~1759)

1676년(숙종 2) 1월 3일 한양 북부(北部) 순화방(順化坊) 창의리(彰義里) 유란동(幽蘭洞)에서 태어났다. 본관은 광산(光山)이며 자는 원백(元伯), 호는 겸재(謙齋), 겸초(兼艸), 난곡(蘭谷)이다. 아버지 정시익(鄭時翊), 어머니 밀양 박씨(密陽朴氏)의 2남 1녀 중 맏아들로 태어나서 1689년(숙종 15년) 14세 때 아버지를 여의었다.

청음(淸陰) 김상헌(金尙憲, 1570~1652)의 후손인 김창집(金昌集, 1648~1722) 형제들이 나서 자라던 집인 악록유거와 이웃해 있던 겸재는 어려서부터 김창집의 아우들인 농암(農巖) 김창협(金昌協, 1651~1708), 삼연(三淵) 김창흡(金昌翕, 1653~1722), 노가재(老稼齋) 김창업(金昌業, 1658~1721)의 문하에 드나들며 성리학과 시문서화(詩文書畵) 수련에 절대적인 영향을 받고 또한 그들의 후원으로 진경산수화풍을 대성해낼 수 있었다.

농암과 삼연은 우암(尤菴) 송시열(宋時烈, 1607~1689)의 학통을 이은 조선성리학의 거장들이었는데 그중에서도 특히 겸재의 스승인 삼연은 진경시(眞景詩, 우리 국토의 자연 경관을 소재로 하여 그 아름다움을 사생한 시)의 시종(詩宗, 시단의 우두머리)으로 당시 진경문화를 이끄는 중심인물이었다. 뿐만 아니라 노가재는 화리(畵理, 그림의 이치)에 정통한 사대부 화가였으니 이들의 훈도는 그림 재주를 천품으로 타고난 겸재로 하여금 족히 진경산수화풍을 창안해내고 그를 대성할 수 있게 하고도 남음이 있었다.

겸재가 진경산수화의 사상적 기반이 되는 조선성리학을 익혀 그 근본인 『주역(周易)』에까지 정통하게 되는 것은 삼연의 가르침 때문이었고, 화법(畵法)과 화론(畵論)에 정통할 수 있었던 것은 노가재의 가르침을 받은 결과였다. 이에 겸재는 『주역』의 음양(陰陽) 원리에 입각하여 이 원리로 화면을 구성해내는 새로운 진경산수화법을 창안해냈던 것이다. 이는 조선성리학파들이 출현을 간절히 고대하고 있었으나 그간 나오지 못했던 이상적인 신(新)화풍이었다. 그래서 겸재는 삼연에게 진경시의 의발(衣鉢)을 전수받은 동문(同門) 지기(知己)인 사천(槎川) 이병연(李秉淵, 1671~1751)과 시(詩)·화(畵) 쌍벽(雙璧)을 이루며 당시 진경문화를 주도했다.

1716년(숙종 42년, 41세)에 관상감의 천문학겸교수(天文學兼教授, 종6품)로 특채되어(『주역』에 정통한 까닭) 조지서(造紙署) 별제(別提, 종6품), 하양현감(河陽縣監, 종6품)을 거쳐 1729년(영조 5년, 54세)에 한성부(漢城府) 주부(主簿)가 되었고, 이후 청하현감(淸河縣監), 양천현령(陽川縣令) 등을 역임하였으며 1754년(영조 30년, 79세)에 사도시(司䆃寺) 첨정(僉正, 종4품)을 거쳐 1756년(영조 32년, 81세)에는 동지중추부사(同知中樞府事, 종2품)에 제수되었다. 1759년(영조 35년) 3월 24일, 84세를 일기로 세상을 떠났다.

한양 진경의 현재 위치

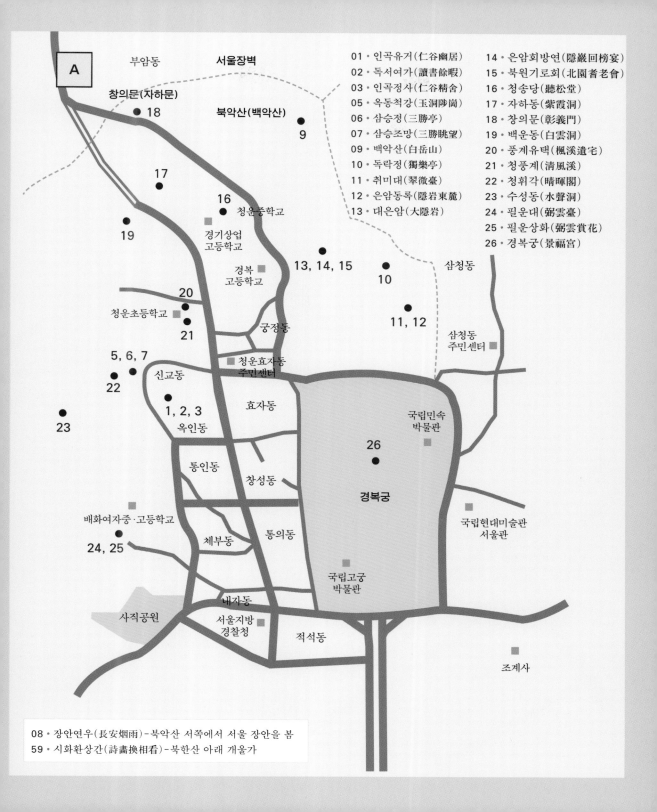

A

부암동 　　서울장벽

창의문(자하문)
　　　　18

북악산(백악산)
　　　　　　9

17

16
　　청운중학교
경기상업
고등학교

경복
고등학교

19
　　　　　　13, 14, 15
　　　　　　　　　10　　삼청동

20
청운초등학교
21　　궁정동
　　　　　　　11, 12
　　　　　　　　삼청동
　　　　　　　　주민센터

5, 6, 7
22　　신교동
　　　　청운효자동
　　　　주민센터
　　　효자동

1, 2, 3
옥인동

23

통인동　　창성동

배화여자중·고등학교
24, 25
체부동　　통의동

내자동
사직공원
서울지방
경찰청　　적석동

국립민속
박물관

26

경복궁

국립현대미술관
서울관

국립고궁
박물관

조계사

01 · 인곡유거(仁谷幽居)　　14 · 은암회방연(隱巖回榜宴)
02 · 독서여가(讀書餘暇)　　15 · 북원기로회(北園耆老會)
03 · 인곡정사(仁谷精舍)　　16 · 청송당(聽松堂)
05 · 옥동척강(玉洞陟崗)　　17 · 자하동(紫霞洞)
06 · 삼승정(三勝亭)　　　　18 · 창의문(彰義門)
07 · 삼승조망(三勝眺望)　　19 · 백운동(白雲洞)
09 · 백악산(白岳山)　　　　20 · 풍계유택(楓溪遺宅)
10 · 독락정(獨樂亭)　　　　21 · 청풍계(淸風溪)
11 · 취미대(翠微臺)　　　　22 · 청휘각(晴暉閣)
12 · 은암동록(隱岩東麓)　　23 · 수성동(水聲洞)
13 · 대은암(大隱巖)　　　　24 · 필운대(弼雲臺)
　　　　　　　　　　　　　25 · 필운상화(弼雲賞花)
　　　　　　　　　　　　　26 · 경복궁(景福宮)

08 · 장안연우(長安烟雨) - 북악산 서쪽에서 서울 장안을 봄
59 · 시화환상간(詩畵換相看) - 북한산 아래 개울가

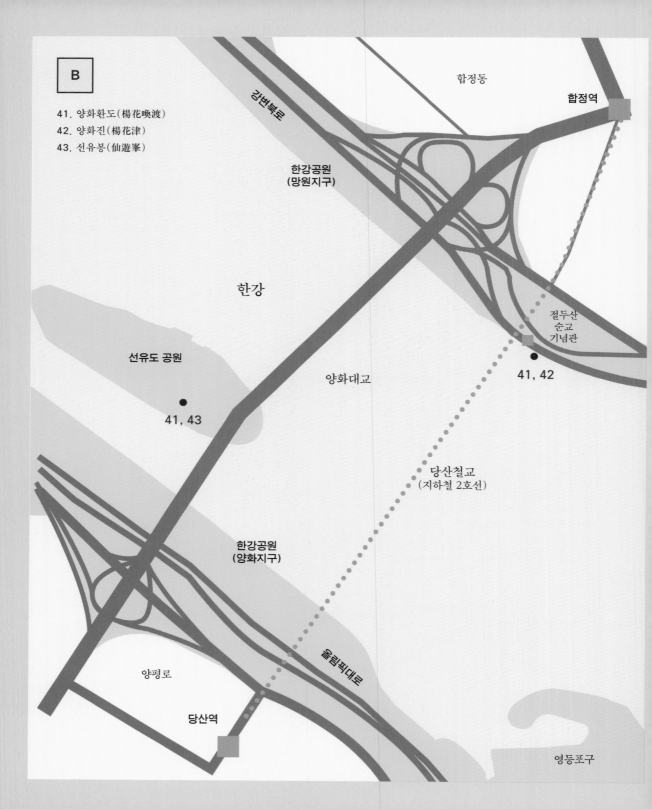

B

41. 양화환도(楊花喚渡)
42. 양화진(楊花津)
43. 선유봉(仙遊峯)

합정동

합정역

강변북로

한강공원
(망원지구)

한강

절두산
순교
기념관

선유도 공원

양화대교

● 41, 42

● 41, 43

당산철교
(지하철 2호선)

한강공원
(양화지구)

올림픽대로

양평로

당산역

영등포구

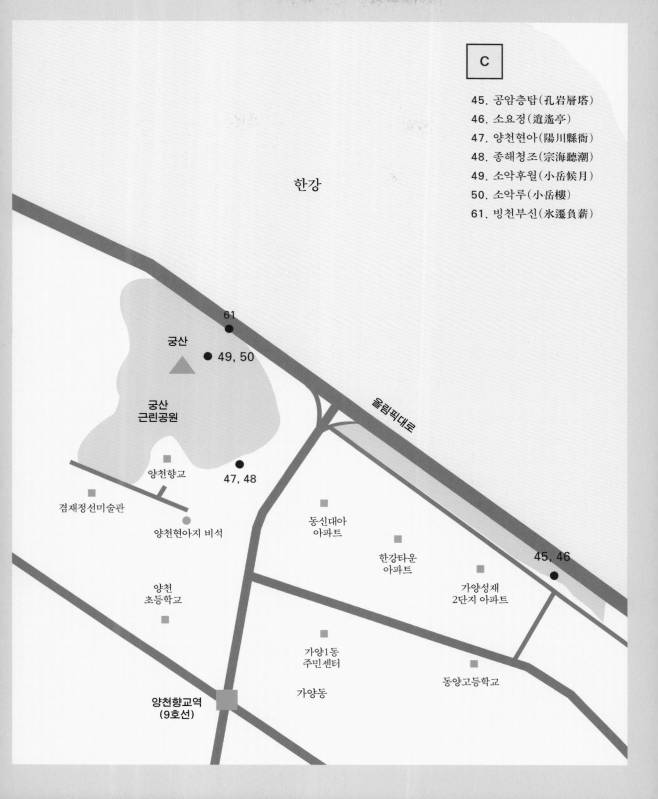

한강

61

궁산

49, 50

궁산
근린공원

올림픽대로

양천향교

47, 48

겸재정선미술관

양천현아지 비석

동신대아
아파트

45, 46

한강타운
아파트

가양성재
2단지 아파트

양천
초등학교

가양1동
주민센터

가양동

동양고등학교

양천향교역
(9호선)

ㄱ

각서(刻書) • 글씨를 새김

간심(看審) • 보고 살핌

감구시(感舊詩) • 옛일을 생각하고 감회를 읊는 시

감필(減筆) • 사물의 형태와 본질을 정확히 파악한 다음 극도의 생략된 필선으로 그 형질을 함축 표현하는 추상화법. 선종(禪宗)의 발전으로 당말(唐末) 오대(五代)경부터 발전해온 그림 기법이다.

강정(江亭) • 강가에 세운 정자

객사(客舍) • 각 지방 관아에서 중앙 관리가 왕명을 받들고 내려오면 묵게 하던 집. 대궐 궐(闕) 자를 쓴 위패를 모셔놓고 있었다.

거암(巨岩) • 큰 바위

건좌손향(乾坐巽向) • 서북쪽에 앉아서 동남쪽을 바라봄

경저(京邸) • 서울 집

경적전(耕籍田) • 국왕이 농정(農政)의 시범을 보이기 위해 직접 농사짓던 논과 밭

계옥(桂玉) • 보배

계적(桂籍) • 과거에 급제한 사람들의 명부

고로(故老) • 옛일에 밝은 노인

고루거각(高樓巨閣) • 높고 큰 다락집

고수류법(高垂柳法) • 가지를 높게 드리우는 버드나

무 그림법

곤면(袞冕) • 곤룡포와 면류관

골기(骨氣) • 뼈처럼 굳센 기운

관곡(官穀) • 관청 소유의 곡식

관산(關山) • 관문이 있는 산, 국경을 이루는 산, 또는 고향 산

관진(關津) • 관문이 되는 나루

괴석진목(怪石珍木) • 괴상한 돌과 진기한 나무

구양자(歐陽子) • 구양수(歐陽修)의 존칭

국문(國門) • 도성문

군노(軍奴) • 군영에 딸린 종

군청색(群靑色) • 짙은 푸른색

권간(權奸) • 권세를 휘두르는 간신

규각(圭角) • 모서리

극원산법(極遠山法) • 지극히 먼 산을 그리는 법

근밀(近密) • 몹시 가까움

근원(根源) 보장지지(保藏之地) • 근원이 되므로 보호해 지켜가야 하는 땅

금란지교(金蘭之交) • 두 사람이 마음을 같이하면 그 날카로움이 쇠를 끊을 수 있고, 마음을 같이하는 말은 그 냄새가 난초와 같다는 『주역』 '계사(繫辭)'의 내용에서 유래. 뜻을 같이하는 극진한 우정을 일컫는다. 단금(斷金) 혹은 금란(金蘭)으로 줄여 쓰기도 한다.

금성철벽(金城鐵壁) • 쇠로 만든 견고한 성벽

금성평사(錦城平沙) • 금성의 편편한 모랫벌

금송법(禁松法) • 소나무 벌목을 금지하는 법

기묘명현(己卯名賢) • 기묘사화 때 화를 입은 이름난
어진 선비

기심(機心) • 권세를 잡으려는 마음

기책(奇策) • 기묘한 계책

기화이초(奇花異草) • 신기한 꽃과 이상한 풀

꼽패집 • ㄱ자 평면으로 지은 집

ㄴ

낙파(洛派) • 율곡학파가 인성(人性)과 물성(物性)이
같으냐 다르냐를 놓고 의논이 나누어질 때 인성과
물성은 서로 같다는 쪽을 지지한 학파. 주로 서울
에 거주하는 이들이 많았으므로 낙파라 했다.

난시준(亂柴皴) • 땔나무를 어지럽게 흩어놓은 것과
같은 필선. 울퉁불퉁한 바위산 봉우리나 바위 절
벽의 형상을 표현하는 데 주로 쓴다.

남기(嵐氣) • 이내. 해 질 무렵 멀리 보이는 푸르스름
하고 흐릿한 기운

내백호(內白虎) • 명당의 서쪽을 막아주는 안쪽 산
줄기

내아(內衙) • 관사

내정(內庭) • 안뜰

녹음방초승화시(綠陰芳草勝花時) • 녹음과 아름다
운 풀이 꽃을 이기는 시절

논공행상(論功行賞) • 공을 따져 상을 줌

농담(濃淡) • 짙고 엷음

농묵(濃墨) • 짙은 먹색

농묵부벽찰법(濃墨斧劈擦法) • 농묵의 부벽찰법

누액(樓額) • 누각 현판

누정(樓亭) • 누각과 정자

ㄷ

단금(斷金) ☞ 금란지교(金蘭之交)

담묵(淡墨) • 엷은 먹색

담묵찰법(淡墨擦法) • 담묵의 쇄찰법

당질(堂姪) • 오촌 조카

당판아첨(唐板牙籤) • 중국판 서적이 상아꽂이가 달
린 책갑(冊匣)으로 싸여 있으므로 이렇게 불렀다.

대미점(大米點) ☞ 미점(米點)

대부벽준법(大斧劈皴法) • 도끼로 쪼개낸 단면 같은
필선을 구사하여 산의 형상을 이루어가는 선묘
법. 규모가 작은 것을 소부벽, 큰 것을 대부벽이라
한다. 암산 절벽을 나타낼 때 주로 사용된다.

대횡점(大橫點) • 크게 가로로 찍은 점

도서회(逃暑會) • 피서회의 다른 이름

독서당(讀書堂) • 젊고 총명한 관리에게 휴가를 주어
독서하게 하던 집

돈대(墩臺) • 조금 높직한 평지

동심지우(同心之友) • 마음을 같이하는 벗

동어(凍漁) • 언 생선

동헌(東軒) • 지방 수령의 집무소

동화(東華) • 동쪽의 중화(中華), 곧 우리나라

마제잠두(馬蹄蠶頭) • 말발굽과 누에머리

마힐옹(摩詰翁) • 중국 남종문인화의 시조로 추앙받
는 당나라 화가 왕유(王維, 699~759)의 자(字)가
마힐이다.

막객(幕客) • 수행하는 부하 관료

만동묘(萬東廟) • 충북 괴산군 청천면 화양리에 있
던 사당. 율곡학파의 제3대 수장인 우암(尤庵) 송
시열(宋時烈)이 주동이 되어 명나라 신종(神宗)과

의종(毅宗)의 위패를 모시고 제사지내기 위해 지었다. 조선이 중화문화의 계승자임을 표방하여 조선중화주의를 천명하려는 수단이었다. 만류필동(萬流必東), 즉 만 갈래 물길은 반드시 동쪽으로 흐른다는 의미를 담은 이름이다.

망우(亡友) • 죽은 벗

망천도(輞川圖) • 왕유(王維)가 망천(輞川)에 은거하면서 자신이 살고 있는 망천의 아름다움을 그려낸 그림

맥파(麥波) • 보리가 만들어내는 파도

명당(明堂) • 좋은 터

모악(母岳) • 어미 산

몰골묘(沒骨描) • 선묘로 윤곽을 그리지 않고 먹이나 채색으로 형상을 나타내는 그림법

묵골(墨骨) • 먹색 골격

묵찰법(墨擦法) • 붓을 뉘어 쓸어내리는 먹칠법. 쇄찰법과 같은 말

문액(門額) • 문에 거는 현판

문주(文酒) • 글과 술

미가운산법(米家雲山法) • 북송 대 미불(米芾)과 미우인(米友仁) 부자는 문인화가로서 항상 구름 속에 잠겨 있는 남중국 산천을 표현하는 데 알맞은 산수화법을 창안해냈다. 산의 중허리 대부분을 표현하지 않아 구름에 잠긴 듯하게 하고 산봉우리 위에 드러난 울창한 수림은 미점(米點)으로 불리는 타원형 점들을 거듭 찍어 이를 상징한다. 이를 만든 미씨 일가의 구름 산 그리는 법이라 하여 미가운산법으로 일컫는다.

미가운산식토산법(米家雲山式土山法) • 미가운산식으로 그려낸 흙산 그림법

미점(米點) • 남·북송(南·北宋) 교체기에 문인화가의 대표로 꼽히는 미불(米芾)과 미우인(米友仁)

부자가 남방의 구름 낀 산을 그리는 독특한 화법을 창안해내면서 구름 속에 잠긴 먼 산봉우리의 울창한 수목을 표현해내기 위해 먹점을 반복하여 찍어나갔다. 이를 미씨(米氏) 일가에서 쓰던 점이라 하여 미점(米點)이라 부르게 되었다. 미불의 점은 크고 둥글어 대미점(大米點)이라 하고 미우인의 점은 작고 가늘어 소미점(小米點)이라고 하는데 형태의 대소뿐만 아니라 부자관계이므로 당연히 미불을 대미(大米), 미우인을 소미(小米)로 불러야 한다.

ㅂ

발묵법(潑墨法) • 먹물을 흥건하게 찍어 발라서 번지는 효과로 분위기를 표현해내는 먹칠법

방형백문인장(方形白文印章) • 네모지며 흰 글씨가 쓰인 인장

백악사단(白岳詞壇) • 율곡학파가 백악산(북악산) 아래인 순화방(順和坊) 장동(壯洞) 일대에 주로 거주하며 문필 활동을 전개하였으므로 이렇게 불렀다. 진경문화를 이끌어나갔던 중추 문화인 집단이다.

백연자하(白煙紫霞) • 흰 안개와 붉은 노을

벽서(壁書) • 벽보

별서(別墅) • 별장

봉군봉작(封君封爵) • 공신에게 군호(君號)와 작위(爵位)를 내려줌

봉수대(烽燧臺) • 봉홧불을 올리는 높은 대

부감(俯瞰) • 위에서 아래를 내려다봄

부관참시(剖棺斬屍) • 관을 깨뜨리고 시신을 참수함

부벽준(斧劈皴) • 도끼로 쪼갠 단면 같은 필선. 규모가 작은 것을 소부벽, 큰 것을 대부벽이라 한다. 암

산 절벽을 나타낼 때 주로 사용된다.

부벽찰법(斧劈擦法)•도기로 쪼개낸 단면처럼 수직
　으로 보이도록 붓으로 쓸어내려 절벽을 나타내는
　먹칠법

부아악(負兒岳)•아이 업은 산

부흔준(斧痕皴)•도기 자국과 같은 선. 울퉁불퉁한
　절벽을 그리는 데 주로 쓴다.

비조(鼻祖)•처음 시작한 조상. 시조 또는 원조

ㅅ

사마시(司馬試)•소과

사묘의주(私墓儀註)•영조의 사친(私親), 즉 생모인
　숙빈(淑嬪) 최씨(崔氏)의 묘소에 전배하는 의례
　를 규정한 기록

사액(賜額)•임금이 현액, 즉 현판을 직접 내려줌

사영시(思穎詩)•은거를 생각하는 시

사진(寫眞)•대상의 외면 형상은 물론 내면 정신까
　지 사생하는 그림법

삼경(三逕)•은사의 집으로 오르는 세 길, 한나라 은
　사(隱士) 장후(藏詡)의 집 뜰에는 집으로 오르는
　좁은 길이 셋 있었다.

삽상(颯爽)•바람 소리가 시원함

삽상청징(颯爽淸澄)•시원하고 해맑음

상전벽해(桑田碧海)•뽕나무 밭이 푸른 바다가 됨

상화회(賞花會)•꽃을 감상하는 모임

서랑(婿郎)•사위

서안(書案)•책상

석간수(石澗水)•돌 틈으로 흐르는 물

석기(石磯)•돌무더기

석제(石梯)•돌계단

석주고루(石柱高樓)•돌기둥 위에 세운 높은 누각

선염(渲染)•먹이나 채색을 물에 타 번져나가게 함으
　로써 흥건한 분위기를 표출해내는 채색법

설막(設幕)•천막을 설치함

세거지지(世居之地)•대물려 사는 땅

세검입의(洗劍立義)•칼을 씻어 정의를 세움

세주(細註)•잔글씨로 쓰인 주

소부벽(小斧劈)•도기로 쪼개낸 단면 같은 필선을 구
　사하여 산의 형상을 이루어가는 선묘법인 부벽준
　(斧劈皴)에서 규모가 작은 것을 소부벽, 큰 것을
　대부벽(大斧劈)이라 한다.

소종래(所從來)•좇아 내려온 바. 내력

송뢰(松籟)•솔바람 소리

쇄찰법(刷擦法)•붓을 뉘어 쓸어내리는 먹칠법. 주
　로 벼랑 바위의 매끄러운 표면이나 수직 단면의 표
　현에 사용된다.

쇠패(衰敗)•노쇠하여 쪼그라듦

수묵훈염법(水墨暈染法)•햇무리나 달무리 지듯 물
　에 먹이나 채색을 약간 섞어 우려내는 설채법. 주
　로 안개나 달빛 등 은은한 분위기 표현에 사용되
　는 기법

수윤(水潤)•붓으로 물칠만 하는 우림법

수파문(水波文)•물결무늬

순숙(醇熟)•순박하고 익숙함

시종(詩宗)•시단의 우두머리

시찰(詩札)•시로 쓴 편지

시화(詩話)•시에 얽힌 이야기

시(詩)•화(畵) 쌍벽(雙璧)•한 쌍의 벽옥처럼 시와
　그림 쪽을 대표하는 양대 거장

시화환상간(詩畵換相看)•시와 그림을 서로 바꿔 봄

심원법(深遠法)•높은 곳에서 낮은 곳을 내려다볼
　때 생기는 원근감으로 그리는 그림법. 동양화 삼원
　법(三遠法) 중 하나이다.

심천조밀(深淺粗密) • 깊고 얕음과 거칠고 고움

ㅇ

아회(雅會) • 문인 묵객(文人墨客)들의 아취(雅趣)
있는 모임

안락좌(安樂坐) • 한 손은 바닥을 짚고 한 다리는 길
게 뻗어 편안한 자세로 앉은 앉음새

안산(案山) • 책상과 같은 산이란 의미로 명당의 앞
산을 지칭

안책(岸幘) • 관의 일종인 책(幘)을 젖혀 이마를 드러
내는 것으로 파탈(擺脫)을 의미한다.

압구정(狎鷗亭) • 갈매기와 노니는 정자

애상(礙傷) • 서로 막아 다치게 함

어막(御幕) • 임금이 쓰는 장막

어영청(御營廳) • 인조(仁祖) 이후 서울 도성의 수비
를 맡고 있던 군영

연하(煙霞) • 안개와 놀

오류(五柳) • 다섯 그루의 버드나무. 도연명이 율리
(栗里)에 은거하면서 집 앞에 오류를 심었다 한다.
그래서 오류 선생이라는 별호를 가짐

와권준(渦卷皴) • 소용돌이 모양의 필선. 물에 씻긴
바위 등을 표현해내는 데 주로 쓴다.

왕기(王氣) • 왕이 될 기운

외삼문(外三門) • 관청이나 대갓집의 대문은 세 쪽문
으로 되어 있으므로 삼문이라 한다.

요진(要津) • 중요 나루

용묵법(用墨法) • 먹쓰는 법

운두준(雲頭皴) • 뭉게뭉게 일어나는 구름머리 모양
의 둥근 필선. 둥근 산봉우리나 바위 형상을 표현
해내는 데 주로 쓴다.

운향(芸香) • 향초의 하나로 책 속에 넣으면 좀먹지
않으니 글 읽는 선비들이 항상 책 속에 지니고 다
녔다.

원송법(遠松法) • 먼 산 소나무를 그리는 법. 옆으로
긴 미점(米點)을 쓰기도 하고 못 끝을 거꾸로 세워
놓은 듯한 첨두점(尖頭點)을 쓰기도 하는 등 여러
가지 방법이 있다.

위항 시인(委巷詩人) • 조선 후기 진경시대부터 출현
하는 중인(中人) 출신 시인. 위항은 거리 또는 골
목, 마을이라는 뜻

유수문(流水文) • 흐르는 물결 무늬

유식(遊息) • 교유와 휴식. 놀며 쉼

육담시(肉談詩) • 저속한 내용의 시

율곡학파(栗谷學派) • 율곡 이이(李珥)의 이기일원
론(理氣一元論)을 신봉하는 학파

융마(戎馬) • 군마, 군대

은일(隱逸) • 세상을 피해 숨음. 학문 연구에 전념하
기 위해 세상을 피해 사는 학자

의발(衣鉢) • 불교에서는 교조 석가모니 이래 대를 물
릴 만한 으뜸가는 제자에게 법을 전해줄 때 이 사
실을 믿도록 하는 증거물로 석가모니가 입고 쓰던
가사와 발우를 대대로 전해주었으므로 의발은 법
맥 또는 학맥의 정통을 상징하는 말이 되었다.

일모(日暮) • 해 저묾

일찰(一札) • 한 장의 편지

일필휘지(一筆揮之) • 한 붓으로 휘둘러 그려냄

임리(淋漓) • 물이 뚝뚝 떨어질 듯 흥건함

입승대통(入承大統) • 사가(私家)에서 성장한 왕손
이 국왕의 양자가 되어 궁으로 들어와 대통, 즉 왕
통을 이음

ㅈ

자송점법(刺松點法)•솔잎을 한 무더기씩 위로 세워 찌르듯 반원형으로 표현하는 점엽법

자화경(自畵景)•스스로 살던 곳을 그린 경치

잠저(潛邸)•임금이 등극하기 전에 살던 집

장신(將臣)•장군 직책을 맡고 있는 신하

장토(庄土)•전장(田莊)과 토지

적자(嫡子)•정처 소생아들

적장자손(嫡長子孫)•정처 소생 장자 계통의 자손

전신(傳神)•초상화를 지칭하는 그림 용어. 정신까지 전해주어야 하므로 이런 표현을 썼다.

절대준법(折帶皴法)•시루떡 모양으로 바위 단면을 켜켜로 쌓아 올린 듯 표현해내는 선묘법. 켜켜로 층진 형상을 짓고 있는 바위 절벽 표현에 주로 사용된다.

정충대절(精忠大節)•대가를 바라지 않는 순수한 충정과 큰 절개

제발(題跋)•제사(題詞)와 발문(跋文)

제사(題詞)•그림의 감흥을 돋우기 위해 그림에 부치는 글

제화시(題畵詩)•그림의 감흥을 돋우기 위해 그림에 부치는 시. 제시라고 줄여 부르기도 한다.

조방(粗放)•거칠고 거리낌 없음

조산(祖山)•풍수설에서 명당의 근원이 되는 으뜸 산

조석간만(潮汐干滿)•아침저녁으로 나갔다 들어오는 밀물과 썰물

조선성리학(朝鮮性理學)•율곡 이이가 주자성리학의 이기이원론(理氣二元論)을 이기일원론(理氣一元論)으로 심화 발전시켜 이루어낸 조선 고유의 성리학 이념. 인조반정(1623) 이후 250여 년 동안 후기 조선의 주도 이념이 되어 고유색 짙은 진경문

화를 이루어냈다.

조신(朝臣)•조정 신하

조운모우(朝雲暮雨)•아침 구름 저녁 비

조포사(造泡寺)•나라 제사에 쓰는 두부 만드는 절이란 의미로 왕릉 원찰을 일컫는 말이다.

족질(族姪)•같은 성을 쓰는 일가의 조카뻘 되는 사람

종각(宗慤)•남조(南朝) 송(宋) 때 임읍(林邑), 즉 지금의 베트남과 캄보디아를 정복한 대장군으로 어려서 그 뜻을 묻자 '바람 타고 만리 파도를 헤치고 싶다(願乘長風 破萬里浪)' 하였다 한다.

종제(從弟)•사촌아우

종주(宗主)•우두머리

종해(宗海)•으뜸 바다

좌도(左道)•임금은 남쪽을 바라보고 앉으므로 좌측은 동쪽에 해당함

좌향(坐向)•양택이나 음택이 틀고 앉은 방향

주륙(誅戮)•죄를 물어 죽임

주양법(主陽法)•양을 주체로 삼는 법

주음법(主陰法)•음을 주체로 삼는 법

주음종양(主陰從陽)•음을 주로 하고 양을 종으로 함

주필(駐蹕)•임금이 지나가다 잠시 머무름

중묵(重墨)•먹을 덧칠함

중적(重積)•거듭 쌓음

지우(知遇)•알아보고 대우해줌

진경사생(眞景寫生)•우리 국토의 자연 경관을 소재로 하여 그 아름다움을 시나 그림으로 그려냄

진경시(眞景詩)•우리 국토의 자연 경관을 소재로 하여 그 아름다움을 사생해낸 시

진경화법(眞景畵法)•진경산수화법(眞景山水畵法)의 준말. 우리 국토의 자연환경을 소재로 하여 그 아름다움을 표현해내는 그림법

진산(鎭山)•터를 눌러 보호〔鎭護〕하는 산이라는 의

미이니 명당의 뒷산을 지칭

ㅊ

차기(借記) · 빌려 씀

차역(差役) · 백성을 불러다 노역(勞役)을 시킴

찰법(擦法) · 쇄찰법

창윤(蒼潤) · 푸르고 윤택함

척장(戚丈) · 인척 관계가 있는 존장뻘 어른

첨두점(尖頭點) · 못 끝을 거꾸로 세워놓은 듯 끝이
 뾰족한 점. 수직으로 빽빽이 찍어서 큰 산에 우거
 진 나무숲을 표현하는 데 주로 쓴다.

청랭(淸冷) · 맑고 서늘함

청록훈염법(靑綠暈染法) · 청록색으로 훈염하는 법

청묵선염법(靑墨渲染法) · 청묵색으로 선염하는 그
 림법

청묵훈염법(靑墨暈染法) · 청묵색으로 훈염하는 법

청묵흔(靑墨痕) · 푸른색 도는 먹빛 흔적

청절(淸節) · 맑은 절개

청한(淸閑) · 맑고 한가로움

치정법(治庭法) · 정원 가꾸는 법

ㅌ

타루(舵樓) · 키를 조정하는 다락방

탈관(脫冠) · 갓을 벗음

탕평파(蕩平派) · 영조의 탕평책에 동조하던 당파

태점(苔點) · 이끼를 표현하기 위해 붓을 뉘어 반복
 해서 찍어낸 큰 먹점

토사(土沙) · 흙과 모래

토파(土坡) · 흙 언덕

통활(洞闊) · 앞이 툭 터져 드넓음

ㅍ

파묵(破墨) · 엷은 농도의 먹칠을 점차 짙은 농도의
 먹칠로 파괴해나감으로써 농도의 차이가 보여주
 는 다양한 농담의 변화로 입체감 내지 질량감 등
 의 효과를 얻어내는 먹칠법

파필점(破筆點) · 엷은 농도의 먹점 위에 보다 짙은
 농도의 먹점을 계속 찍어 먼저 쓴 먹색을 차례로
 파괴해나감으로써 농도 차이가 보여주는 다양한
 농담의 변화로 입체감 내지 질량감 등의 효과를 얻
 어내는 먹점법

패하(敗荷) · 시든 연잎

평원법(平遠法) · 동양화의 삼원법(三遠法) 중 하나
 다. 시점을 수평으로 360도 회전할 때 생기는 원근
 감으로 그림의 원근을 나타내는 그림법

풍상(風霜) · 바람과 서리

피마준(披麻皴) · 삼 껍질을 째서 널어놓은 것과 같
 이 부드러운 필선. 토산 구릉을 표현할 때 주로 사
 용한다.

ㅎ

하도(河圖) 낙서(洛書) · 하도는 복희씨(伏羲氏) 때
 황하에서 용마(龍馬)가 등에 지고 나왔다는 56점
 의 그림이고, 낙서는 우(禹)임금이 치수할 때 낙수
 (洛水)에서 나온 신구(神龜)의 등에 있었다는 45
 점의 그림. 함께 주역의 기본 이치가 됨

하돈(河豚) • 복어

하엽색(荷葉色) • 연잎과 같이 짙은 초록색

하화(荷花) • 연꽃

합벽첩(合璧帖) • 한 쌍의 벽옥처럼 뛰어난 시와 그림
을 한 책에 합쳐놓은 것

합장(合粧) • 한데 합쳐 꾸며놓음

해삭준(解索皴) • 새끼를 풀어서 펼쳐놓은 것처럼 꼬
이고 흐트러진 필선. 주로 흙산의 봉우리와 계곡
의 형상을 표현하는 데 쓰인다.

행행(行幸) • 왕이 지나감

향현고적(鄕賢古蹟) • 지방 어진 이의 옛 자취

허주(虛舟) • 『장자(莊子)』 '열어구(列禦寇)'에 나오
는 말로, 욕심 없는 사람은 매이지 않은 빈 배와 같
이 자유롭게 노닐 수 있다는 의미(巧者勞 而知者
憂, 無能者無所求, 飽食而遨遊, 汎若不繫之舟, 虛而
遨遊者也)

협호(夾戶) • 큰 집 곁에 딴살림을 할 수 있도록 지은
작은 집. 큰 집 일을 도우며 사는 사람들이 거주
한다.

형영상수(形影相隨) • 형상과 그림자처럼 서로 따름

호파(湖派) • 율곡학파가 인성(人性)과 물성(物性)이
같으냐 다르냐를 놓고 의논이 나누어질 때 서로 다
르다는 쪽을 지지한 학파. 주로 충청도, 즉 호서 지
방에 거주하는 이들이 많았으므로 호파라 했다.

홍각(虹閣) • 높은 기둥 위에 누마루를 얹은 다락집

화력(畵歷) • 그림 이력

화리(畵理) • 그림의 이치

화사(畵肆) • 화랑(畵廊)

화의(畵意) • 그림으로 그려내고자 하는 뜻

회맹단(會盟壇) • 공신 자손들이 모여 충성을 맹세
하던 단

회맹제(會盟祭) • 공신 자손들이 모여 충성을 맹세

하고 조상에게 드리는 제사

횡점(橫點) • 가로 점

횡타(橫打) • 빗겨 침

훈(訓) • 뜻 새김

훈염(暈染) • 햇무리나 달무리 지듯 물에 먹이나 채
색을 약간 섞어 우려내는 설채법(設彩法). 주로
안개나 달빛 등 은은한 분위기 표현에 사용되는
기법

휘쇄난타(揮刷亂打) • 휘둘러서 어지럽게 두드림

지명

ㄱ